어쩌다 **컬렉터**

어쩌다 컬렉터

김정환 지음

art

이 세상에서 가장 행복한 사람은 수집가이다 _괴테

망고나무

대학을 졸업하고 사회에 나온 후 30년의 시간이 순간처럼 지나가 버렸다. 한 결같이 주식시장에 있다 보니 '투자의 달인'까지는 아니더라도 나름대로 어떤 교훈 같은 것을 체득하게 되었다. 요약하자면 "결코 남들과 같은 사고방식을 가지고서는 주식시장에서 수익을 내지 못한다"는 것이다. 실제로 보면, 주식 투자에서 90%가 실패하거나 평범한 수익을 거두고, 기껏해야 10% 정도만이 뛰어난 수익을 내며 '성공한 투자자'로 불리는 듯하다.

끝까지 살아본 것은 아니지만, 인생도 이와 별반 다르지 않을 거라 생각했다. 대부분은 한 사람의 사회인으로서 직장에 다니던지, 그도 아니면 저마다의 위치에서 가족을 부양하는 평범한 삶을 영위한다. 남들과 다른 그 무엇을 통해서 인생을 풍요롭고 의미 있는 것으로 바꿔 보고 싶었다.

증권 회사에 들어와서 업무를 익히느라 정신없던 때로 기억한다. 어느 날 단체로 영화를 보러 갔다. 영화 이름은 〈포레스트 검프Forrest Gump〉였다. "인생은 초콜릿 상자와 같아서 무엇을 집을지 아무도 모른다Life is like a box of chocolates. You never know what you are going to get"라는 대사가 지금도 기억난다. 다양한 초콜릿들을 만지작거리다 '미술품 수집'이라는 초콜릿을 집어 들었다. 처음에는 그것이 장차 내 삶에 어떤 파장을 불러일으킬지 미처 깨닫지 못했다.

내가 좋아하는 작가에 대하여 연구하고, 그의 작품을 소장하게 되는 과정에서 많이 행복했다. 좋은 작품을 만나는 것이야말로 컬렉터가 누릴 수 있는 최상의 기쁨이다. 수집한 작품들을 다시 살펴보니 특별하다. 이제는 낯설고 뭉툭해진 기억의 일부가 넌지시 드러나는 순간이다. 평범한 일상에서 엉뚱한 잔재미를 찾아 준 작품이 있고, 삶의 근원적인 슬픔이 은은히 배어 있는 서정적 작품도 있다. 두루 개성적이고 다채롭고 푸짐했다고 말할 수 있다.

어디서나 마찬가지겠지만, 샐러리맨의 삶은 고단하다. 힘들고 때론 벗어나고 싶은 순간도 있었지만, 수집한 작품들이 그 시간을 견디게 했다. 그것은 척박한 삶을 기꺼이 영위하게 만드는 주술과 같은 역할을 수행하기도 하였다. 또한 삶에 대한 새로운 열정을 끊임없이 환기시키는 실존적 울림이 담긴 매력적인 선물로 다가오기도 했다.

에밀리 홀 트레마인Emily Hall Tremaine은 컬렉터는 다음의 세 가지 이유에서 수집을 한다고 했다. '예술에 대한 순수한 사랑', '투자 가능성', '사회적 약속'이다. 어떠한 컬렉터도 이를 비껴가지 않는다. 주요 동기가 예술에 대한 사랑일 경우 진정한 기쁨과 만족을 얻을 수 있지만, 그렇다고 컬렉터가 작품의 시장 가치에 관심을 가지지 않는다고 하는 것은 거짓일 것이다. 사회적인 측면에서 본다면 작품을 소장한다는 것은 계속적인 보상을 가져다 준다. 그는 "예술에 대한 관심은 로마에서 도쿄까지 세계 곳곳에서 예상치 못했던 놀라운 경험을 하게 만들어 주고, 수집하는 예술 작품만큼 활기와 상상력, 따스함이 넘치는 친구들을 만날 수 있게 해 준다"고 했다. 컬렉션에 대한 이와 같이 솔직하고 명쾌한 정의가 또 있을까.

미술사를 살펴보면 뛰어난 작품이 반드시 주목을 받는 것은 아님을 알 수 있다. 동시대의 예술적 특징을 드러내는 데 의미 있는 작품이 아닌 경우도 있다. 혹은 작가의 작품 경향이 상대적으로 도드라지지 않아서 컬렉터들의 관심에서 멀어진 수작들이 있는가 하면, 그 반대의 경우도 쉽게 찾아볼 수 있다. 이렇듯 다양한 변수를 이겨내면서 미술품을 수집한다는 것은 지난한 작업이다.

이 책은 미술품을 수집하기 위한 기초적인 내용과 미술시장의 흐름, 작품의 구입 배경, 수집을 하면서 현실적으로 겪었던 어려움, 미술시장의 새로운 변화, 미술시장을 이끌어 가는 분들에 대한 인터뷰 등으로 구성되어 있다. 이 글이 미술품 수집에 대한 분석과 경험의 기록으로서가 아니라, 사랑과 열정의 흔적으로 받아들여지길 희망한다.

퇴근 후 원고를 쓰고 정리하는 지난한 일이었다. 원고를 쓰는 도중 작품을 확인해 보기도 했다. 보관해 둔 작품을 꺼내기 위해 먼지를 떨고 포장지를 풀었다. 작품이 눈에 들어오자 오래된 앨범을 보는 듯 반가운 마음이 들었다. 지나온 시간과 작품에 얽힌 추억들이 새록새록 떠올랐다. 그 작품을 얻기 위해서 포기해야 했던 많은 것들이 떠올랐다. 작품을 얻기 위해 내가 포기한 것만 있는 것이 아니라, 우리 가족이 포기한 시간과 즐거움도 있었다. 가족들에게 미안한 마음이 먼저 든다.

아내가 내게 늘 하는 말처럼 수집은 결핍에서 오는지도 모른다. 무언가를 채우기 위해서 모으는 것은 아닐는지. 아내의 배려와 이해가 없었다면, 컬렉터로서도 그리고 한 작가로서도 존재하지 않았을 것이다.

추천의 글을 써 주신 박영택 교수님, 임상혁 변호사님, 이지윤 대표님, 이한빛 기자님, 하태임 작가님께 감사드린다. 졸저를 내 주신 망고나무의 이형도 대표님 과 관계자 여러분께도 고마운 마음을 전한다. 끊임없는 격려를 해 주신 하석何石 박원규朴元圭 선생님, 부모님께도 큰 절을 올린다.

후소문방後素文房에서

김정환

　　김정환은 증권사에서 오래 근무하고 현재는 투자자문사를 운영하는 투자
애널리스트다. 이 분야에서만 30년째 근무하고 있는 베테랑이자 전문가다. 그러
나 그는 서예가이며 서예 평론가인 동시에 또한 화가이기도 하다. 대학에서는 경
영학을 전공하였지만, 오랫동안 서예 공부를 하였고 미술에도 깊은 관심을 가져
대학원에서 서양화를 전공하였다. 개인전도 여러 번 했으며, 책도 출간했고, 평론
가로서 왕성하게 활동하고 있다. 게다가 그는 타고난 안목과 부지런함을 겸비한,
뛰어난 컬렉터이기도 하다. 한 인간이 이렇게 여러 분야를 동시에 두루 다 해낼
수 있다는 것이 여간 신기한 일이 아닐 수 없다. 미술 평론 하나만으로도 버겁기
그지없는 나로서는 상상하기 어려운 능력이다.

　　수년 전 김정환의 작업실에 가서 그의 그림과 그곳에 수장된 엄청난 양의 책
을 접했다. 작가들의 작업실을 다니는 일이 직업이라 그야말로 무수히 많은 이의
작업실을 다녀봤는데, 김정환의 작업실만큼 수많은 책으로 에워싸인 곳은 처음
보았다. 그 공간에서 그가 수집한 몇몇 작품들을 본 기억이 난다. 당시 그의 작
품에 관한 짧은 글을 쓰게 된 계기로 만났는데, 이야기를 나누면서 우리는 같은
관심사, 취미에 흥분해서 이후 정보도 주고받으며 만남을 이어갔다. 어쩌다 골동
에 맛을 들인 나 역시 다소 깊은 수집 병에 들었는데, 이미 앞선 경험자인 그에
게 여러 가지 조언을 들을 수 있었다. 더구나 나로서는 한학이나 서예에는 무지

하기에 그의 도움을 종종 받고 있으면서 서예와 전각, 서화에 관한 소중한 조언을 듣고 있다. 그러다가 그가 이번에 '수집'에 관한 책을 낸다고 해서 원고를 읽게 되었다. 그리고 그의 컬렉션들도 새삼 엿보게 되었다.

김정환이 20여 년 동안 수집한 작품들은 대부분 100만 원 내외이고, 판화나 드로잉 소품이다. 10호 이내의 것들은 약 100여 점 이상이 된다고 한다. 이 작품들은 스스로 좋아서 결정해 구입한 것이며, 그가 오랫동안 미술계를 관찰하고 공부하고 발품을 판 결과이다. 나로서는 그가 서예가와 화가이자, 서예 평론을 하고 있어서 속으로는 '고서화를 중심으로 수집했겠지' 하는 마음이 있었는데, 이번에 이 책에서 선보인 목록들은 현대 회화 작품 위주였다. 아마도 이번 기회에는 회화 위주로 제한해서 보여 준 것 같다. 외국 작가와 국내 작가들이 섞여 있고 장르를 넘나들지만, 공통적으로는 그의 직관에 힘입어 뛰어난 작품성을 지닌 작업들만을 선별해서 소개한 것으로 보인다.

이 작품들을 애써 수집하게 된 여정은 이 책에 고스란히 들어 있다. 그런데 그 작품들의 수준이 매우 높다. 이것이 가능한 것은 저자가 웬만한 미술 전공자들보다도 더 높은 안목, 전문적인 지식을 지녔기 때문일 것이다. 이는 미술 작품을 보는 높은 심미안과 미술사에 대한 깊은 이해, 그리고 조형적인 측면에 대한 감각이 없으면 이루기 어려운 일이다.

이 책은 투자자문사를 운영하는 투자 애널리스트이자 미술품 수집가, 서예가, 서예 평론가, 화가인 저자가 다각적인 입장에서 동시대 미술시장을 분석하고, 그 안에서 미술품 수집의 방향과 아트 컬렉터의 길을 밝힌 것이다. 따라서 미술

사가나 평론가, 경제학자, 갤러리스트, 옥션 관계자, 혹은 컬렉터의 입장에서 쓰인 그간의 책들과는 결이 무척 다르다. 미술시장을 분석하는 데 그치거나 정보적 차원에서 기록된 매뉴얼만도 아니고, 단지 개인적인 체험에 입각한 글도 아니다. 어쩌면 그 모두가 두루 섞여 있는 책이다. 그것이 이 책이 지닌 진정한 장점이다. 그 모두를 아울러 경험해보지 않으면, 결코 쓸 수 없는 내용이기 때문이다. 그러한 경험 모두가 온전히 체득되어 자기 안으로 들어와 있지 않으면 알 수 없는 것들이 이 책의 행간에 가득하다. 너무도 친절하고 구체적인 정보를 갖춘, 최상의 매뉴얼로서 흠 잡을 데가 없어 보인다.

또한 저자는 이 세상에서 가장 행복한 사람인 '수집가'의 입장에서 미술시장과 주식시장의 공통점을 분석하였다. 즉 본인의 경험을 기반으로 한, 체험을 바탕으로 쓰인 일종의 지도책이다. 투자 애널리스트로 근무하면서 어떻게 미술품을 수집하게 되었는지, 이후 미술품이란 무엇인지, 그리고 수집이란 무엇인지를 밝히면서 '미술시장 이해하기', '컬렉터가 되기 위해 해야 할 일들', '미술품을 수집할 때 주의해야 할 여러 가지' 등의 내용을 엮었다. 그리고 부록으로는 본인이 수집한 미술품을 모아 그에 대한 설명을 곁들였다.

이 책은 아주 정교하고 친절하게 짜인 목차에, 내용은 상당히 분석적인 구조를 지니고 있다. 마치 촘촘히 직조된 그물을 보는 듯하다. 기초적인 것에서부터 상세히 정보를 알려주어 이해하기 쉬우며, 올바른 수집을 할 수 있게 해준다. 미술에 관심을 가지기 시작한 초보자들이 현대 미술 및 미술시장을 온전히 이해하면서, 동시에 올바른 수집가로서의 길을 갈 수 있도록 환하게 밝혀주는 등불 같다. 복잡하고 중요한 정보를 함축하면서도, 결코 무겁거나 난해하게 다루지 않

는다. 그야말로 단순명료하고 핵심적이어서 글들이 내용의 중심부를 향해 직진한다. 독자들은 그렇게 난 길을 그대로 따라가면 된다.

이러한 책이 그토록 오랫동안 미술계에서 나오지 않았다는 사실도 의문스럽지만(아니 미술계에 속한 구성원의 한 사람으로서 부끄러운 일이지만), 투자 애널리스트이자 수집가가 이런 책을 써냈다는 사실도 놀랍기 그지없다. 그야말로 다재다능한 능력의 소유자인 한 컬렉터가 자신의 모든 지식과 경험을 아낌없이 나누는 선물 같은 책이다. 삶을 살다 보면 이렇게 기적 같은 선물 하나를 받을 때가 있다.

박영택 (경기대학교 교수, 미술 평론가)

차
례

(PART 1) ## 투자 애널리스트,
아트 컬렉터에 도전하다

내 마음의 작가, 내 곁의 그림

PART 2 주식시장보다 어려운
미술시장 이해하기

내 마음의 작가, 내 곁의 그림

PART 3 컬렉터가 되기 위해 해야 할 일들
: 아트 컬렉터는 어떻게 탄생하는가?

PART 4 미술품을 수집할 때
주의해야 할 여러 가지

일러두기

PART 1

투자 애널리스트,
아트 컬렉터에 도전하다

어느 날 문득 든 생각,
나도 미술품을 갖고 싶다

"그림은 사람과 교감함으로써 존재하는 것이며,
감상자에 의해 확장되고 성장한다."

_ 마크 로스코(*Mark Rothko*)

어떤 행동에는 그 계기가 되는 사건이 있기 마련이다. 많은 사람들이 어릴 적 희망하는 직업과 관련 없는 일을 하게 되는데, 나 또한 마찬가지였다. 미술대학 진학을 희망했지만, 집안의 극심한 반대로 경영학을 전공하게 되었다. 대학에 입학한 뒤에 전공에는 마음을 붙이지 못하고 서예 동아리에서 시간을 보내거나, 주말에는 전시장을 돌아다니면서 미술 작품을 구경하곤 했다. 이를 통해 위안을 받고 대리만족을 얻었다.

처음엔 그저 미술품 애호가였을 뿐

서울 서소문 중앙일보빌딩 안에 있던 호암아트홀에서는 정말 좋은 전시가 많이 열렸다. 삼성가에서 수집한 훌륭한 컬렉션Collection을 볼 수 있었는데, 주로 20세기 한국을 대표하는 작가들의 작품이었다. 가끔은 기획 전시가 열려 해외 유명 작가들의 작품도 볼 수 있었다. 모두 시대를 대표하는 작품들이었다. 이 덕분

김점선, '말',
실크스크린(A,P), 34.7×49cm, 2002
딸의 생일 기념으로 산 작품이다. 딸이 태어난
5월과도 잘 어울리는 작품의 색에 매료되었다.

에 미술에 눈을 떴다고 해도 지나친 말이 아닐 것이다. 지금도 그때의 전시 도록을 보면서 작품들에 대한 기억을 떠올린다. 당시에는 학생 신분이었기 때문에 가격이 높은 전시 도록을 사지는 못했고, 훗날 직장 생활을 하게 되었을 때 헌책방을 돌아다니면서 수집한 것이다.

예술의전당 한가람미술관이나 인사동에서는 신진 작가들의 전시가 열리곤 했다. 기발한 아이디어가 돋보이는 작품도 있었고, 서구의 최신 유행을 반영한 작품도 있었다. 대규모 판화 전시가 열리기도 했다. 대가의 판화 작품을 다시 인쇄해서 기념품으로 팔기도 하였는데, 당시 이우환, 김창열 작가 등의 인쇄 작품을 기념으로 사 온 것이 기억에 남는다.

사간동에서는 좋은 작가들의 기획 전시가 꾸준히 열리고 있었다. 주말마다 이곳을 다니면서 반복해서 보다 보니, 처음에는 낯설게 느껴지던 작품들이 시간이 지나면서 친근하게 다가왔다. 작품에 대한 이해가 깊어졌다는 말이 아니라, 몇 번씩 보다 보니 작품과 나 사이에 안면이 트이고, 서로 점차 익숙해져 갔다는

표현이 정확할 것이다.

작품을 보다 보면 문득 소유하고 싶어지는데, 당시에는 작가의 작품을 구입한다는 것이 꿈같은 이야기라 작가의 작품 가격에는 그다지 관심이 없었다. '나도 언젠가는 미술 작품을 소유해야지' 하는 생각조차 할 수 없었다. 이따금 현장에서 구매 의사를 밝히는 관람객이자 컬렉터Collector들이 그저 부러울 따름이었다. 대학을 졸업하고 사회생활을 하면서도 나의 미술관 및 갤러리 순례는 계속되었지만, 작품 구입은 나와는 상관없는 그저 먼 나라 이야기였다. 샐러리맨 월급으로는 저축하고 생활하기도 바빴기 때문이다.

우연히 찾아온 미술품 소장의 기회

기회는 항상 우연히 찾아온다. 어느 날 펀드 매니저인 후배가 서울옥션Seoul Auction으로 기업 탐방을 같이 가자고 제안했다. 자신은 미술품에 대해 잘 모르니, 평소에 관심이 많은 내가 동행을 해 주고, 미술시장이나 기타 기업의 성장성에 대하여 이것저것 물어봐 주면 도움이 될 것 같다고 했다. 나 또한 서울옥션이 평소 관심을 두고 지켜보던 기업이어서 거절할 이유가 없었다.

서울옥션의 IRInvestor Relations, 투자자를 위한 홍보을 총괄하고 있는 이동용 부사장이 우리를 맞아 주었다. 이동용 부사장은 내가 쏟아 내는 다양한 질문에 친절하게 답하여 주었다. 미술계의 전반적인 이야기, 옥션에서 새롭게 떠오르는 작가 이야기, 작가의 작업과 에피소드, 기업의 재무 상태 등에 대한 이야기였다.

이동용 부사장에게 더욱 친밀감을 느낄 수 있었던 것은 그가 서울옥션 이전에 (주)대우에서 근무했었기 때문이다. 나와 대우그룹이라는 공감대가 있었던 것

김응원, '묵란도', 종이에 수묵, 28×82cm, 연도 미상

이다. 그리고 사적인 이야기를 나누다 보니, 내 입사 동기의 친구이기도 했다. 그는 대우증권을 퇴사한 후 다른 증권사의 지점장으로 있었다고 한다. 월급의 일정 부분으로 미술품 수집에 나서면서 그의 지점에도 유명 작가들의 작품을 걸어 놓게 되었다는 이야기를 들을 수 있었다.

순간 '미술품 컬렉션이 그리 어려운 것만은 아니구나'라는 생각이 들었다. 나도 미술품을 정말 좋아하고, 예술에 대한 애정이 있지 않은가. 좋아하는 소품이라도 집에 걸어 놓으면 마음이 푸근해지고, 정신적으로도 도움이 되겠다고 생각했다.

당시 이동용 부사장의 방에도 미술품들이 몇 점 걸려 있었다. 그중에서 나의

소호 김응원(1855~1921)
흥선대원군의 제자로 대원군이 청탁 받은 그림을 대신 그렸다는 이야기가 전해질 정도로 일찍부터 출중한 그림 실력을 인정받았다. 그는 말기로 갈수록 독자적인 경지를 이루게 된다. 대원군이 정신성을 강조해 그렸던 사의란(寫意蘭)과 달리, 눈앞의 난을 보고 그린 사생란(寫生蘭)으로의 변화가 그것이다. 또 기존의 난초는 잎사귀의 몸통이 두껍고 끝이 가는 형태지만, 소호는 중년 이후 처음부터 끝까지 잎사귀를 가늘게 그려 난초 그림의 공식을 깨기도 했다. 평생 난과 서예에만 몰두한 그의 작품은 '소호란'이라고 불리며 높은 평가를 받았다.

눈을 끄는 작품이 있었으니, 소호小湖 김응원金應元이 그린 난蘭이었다. 대부분의 난 그림이 세로로 되어 있는데 반해 이 작품은 가로로 된 것이었다. 당시 도곡道谷 김 태정金兌廷 선생님께 사군자를 배우던 때였는데, 직접 그려 보니 사군자 중에서 난 이 그리기가 제일 까다로웠다. 그래서 난에 대한 작품집을 구해서 보기도 하였 다. 좋은 난 작품이 있다면 소장하고 싶다고 생각만 할 때였다. 그런데 마침 소호 김응원의 작품을 보게 된 것이다. 소호의 난은 작품에서 격이 느껴졌다.

이동용 부사장에게 슬쩍 파는 작품이냐 물어보니, 경매에서 유찰된 것인데, 작품에 끌려서 방에 걸어 놓았다고 했다. 가격 또한 100만 원 안쪽으로 그렇게 부담되는 수준은 아니었다. 일단 탐방을 마치고 여의도 사무실로 돌아왔는데, 계속해서 눈앞에 아른거렸다.

때론 적극적으로 다가서면 삶이 달라진다

한 달 동안 고민을 한 후에 같이 기업 탐방을 갔던 후배 펀드 매니저에게 다 시 한번 가자고 말했다. 이번에도 이동용 부사장이 반갑게 맞아 주었다. 아직도 이 부사장의 방에 소호의 난이 걸려 있는 것을 보고 안심이 되었다. 이야기 끝에 소호 김응원의 난을 구매하고 싶다고 했다. 이동용 부사장은 입금은 나중에 해 달라며, 작품을 포장해 주었다. 포장된 작품을 든 채 택시를 타고 들뜬 마음으로 집에 가던 기억이 생생하다. 이것으로부터 본격적인 나의 미술품 컬렉션이 시작 된 것이다.

당시에는 내가 이렇게 미술품을 지속적으로 모으게 될지 몰랐다. 서울옥션 으로 기업 탐방을 가지 않았더라면, 여전히 전시장을 돌아다니며 감상만 하는 감상자에 머물러 있을지도 모르는 일이다. 대학 시절 미술품을 보러 다닐 때부터

의식하지 못하는 사이에 '작품 소장의 꿈'이 잠재되었던 것이 아닌가 생각한다. 서울옥션에 방문한 것이 그 의식을 밖으로 드러내는 새로운 계기가 된 것이다.

작가의 작품을 곁에 두고 한 공간에서 마주하는 일은 진정한 축복이다. 이런 기회를 얻게 된 것에 그저 한없이 감사한 마음이다.

무언가를 수집한다는 것,
무엇이 나를 미술품으로 이끌었을까

"훌륭한 컬렉터는 열정적이어야 하고 대담하며 용감해야 한다. 또한 훌륭한 컬렉터를 만드는 요소는 지속성이다. 따라서 새롭고 혁신적인 전략을 가지고 자신의 컬렉션을 공유하며 작가들에게 신뢰받는 사람, 즉 컬렉션은 신뢰가 전부이다."

_ 찰스 사치(Charles Saatchi)

컬렉터를 사전에서 찾아보면 '물품의 수집자, 특히 미술품의 수집가나 수장가'라고 나온다. 무언가를 수집하는 수집 본능은 오래전부터 인간에게 있어 온 본능이라고 생각한다. 무언가를 모은다는 것은 자신이 갖고 있는 기억의 퍼즐을 맞추는 일이다. 아울러 시간을 거슬러 추억을 되돌리는 일이기도 하다. 수집은 단순히 그냥 주위에 있는 것들을 모으는 것이 아닌, 특정한 것을 목표로 모으는 행위이다.

동서양 미술품 컬렉션의 시작과 변화

문화가 성립된 이후부터 미술품에 대한 개인적인 수집은 있었을 것이다. 서양에서는 로마 시대부터 시작되었다고 문헌에 나타난다. 동양에서는 먼저 제왕들이 미술품 수집을 하였다. 고대 중국의 경우 송대宋代 이후 문인 취미의 발흥에 이어 서화나 골동의 감식과 소장을 겸하는 지식인들이 많이 나타났고, 이들이

'감식가'라고 불렸다는 것이 정설이다.

그렇다면 우리나라는 어떠하였을까. 조선 시대 예술품의 수장收藏은 왕실이나 양반들에 의해서 주도되었다. 미술품을 수집해서 가지고 있는 것을 학술적인 용어로는 '수장'이라고 하는데, 이것은 '거두어서 깊이 간직한다'는 뜻이다. 미술사 연구자이자 조선 시대 예술품 수장 연구 전문가인 황정연 박사에 따르면, 예술 애호가였던 숙종이 역대 선왕들의 서화를 보관하는 전각을 별도로 만들었고, 중국, 일본의 서화들을 곳곳의 전각에 보관하며 목록화하는 전통을 만들어 냈다고 한다. 또한 사대부나 중인 계층 사람들도 많은 예술품을 모았는데, 18세기 후반 이래 앞다투어 전각을 세워 개인 박물관들을 차렸고, 가짜 명품이 사회 문제가 될 정도로 컬렉션에 대한 관심이 폭증했다.

이렇듯 역사 속에 나타난 미술품 수집은 특정 계층만의 고급문화 행위로 인식된 것으로 보인다. 특히 유럽이나 미국의 컬렉터, 이탈리아 메디치 가문Medici Family의 화가 지원 등으로 인해, 예술가에 대한 지원이나 예술품 수집이 상류층만의 취미인 것으로 보일 수도 있다. 그러나 제왕과 귀족들의 전유물이었던 미술품 수집은 오늘날 동서양을 막론하고 개인으로 확대되고 있는 것이 현실이다. 크리스티Christie's와 소더비Sotheby's 등의 대형 경매사에서 세계적으로 유명한 화가들의 작품을 구매하는 사람의 2/3가 개인 수집가라고 알려져 있다.

최근에는 주식시장에서 볼 수 있는 이른바 큰손들거액 투자자과 기업형 투자자주식 시장의 펀드 매니저에 의한 투자와 유사가 미술시장에도 나타나 시장을 움직이고 있다. 따라서 이러한 틈새에 개인 투자자주식시장에서는 이를 두고 '개미'라고 부른다 혹은 개인 수집가가 수집한다는 것은 참으로 어려운 일인지도 모른다. 개인 수집가들이 소장하기 힘든 유명 작가들의 대작을 살 수 있는 큰손들과 기업형 투자자들은 앞선 정보력과 무한한 자본을 바탕으로 시장을 선도해 가고 있기 때문이다. 세계 100대 대기업 소유자

중 30%가 미술품 수집에 나서고 있다고 한다. 우리나라의 사례를 보면 주요 대기업들은 자체 미술관을 가지고 있고, 그룹 소유자나 그 가족들 역시 주요 컬렉터들이다.

이러한 현실을 보면, 일반인들이 미술품 수집에 뛰어들기가 수월하지는 않아 보인다. 경제적인 여유와 안목이 필수적인데, 이 두 가지를 동시에 갖추기가 쉽지 않기 때문이다.

그러나 아직 단념하기엔 이르다. "이 세상에서 가장 행복한 사람은 수집가이다"라는 괴테Johann Wolfgang von Goethe의 말을 떠올릴 필요가 있다. 주위를 둘러보면, 미술품 수집을 포함하여 다양한 분야의 수집가들이 있을 것이다. 누가 시켜서 그렇게 된 것도 아니고 자발적으로 일찍이 관심을 갖고 지극한 노력을 기울이다보니 수집품이 모이게 되고, 그 과정 속에 참된 즐거움을 누리고 있는 것이다.

다양한 수집 행위와 동기

지금 이 순간에도 다양한 분야의 수집가들이 존재한다. 학창 시절 한번쯤 관심을 가졌을 우표나 화폐, 만년필 같은 전통적인 수집품에서부터 최근 젊은이들을 중심으로 퍼지는 피규어figure, 신발, 병따개, 특정 동물과 관련된 기념품 등 정말 다양한 분야에까지 확산되고 있다. 수집은 이제 많은 사람들 사이에서 취미 생활의 한 분야로 자리 잡고 있고, 나아가 전문적인 모습으로 발전해 가고 있다.

다양한 수집가 중에 미술품을 수집하는 사람들이 있다. 이를 위해서는 무엇보다 예술에 대한 높은 안목이 필요하다. 예술을 자신의 삶에 자연스럽게 녹여내고, 예술이 주는 영감에 대한 가치를 느끼며 마음껏 의미를 부여하는 미술품 컬렉터의 모습에 환상을 느끼기도 한다. 어떤 미술품 수집가는 "예술과 생활한

다는 것은 나 자신을 좀 더 입체적으로 생각해 볼 수 있는 기회를 갖게 한다"고 말했다.

내가 미술품 수집에 대한 환상을 갖게 된 데에는 책과 영화가 한몫 하였다고 생각한다. 중학교에 진학한 후 한동안 추리 소설을 탐독했다. 명탐정 홈즈와 괴도 루팡이 등장하는 추리 소설이었는데, 그중에서 주인공인 루팡의 매력에 빠졌었다. 명문 귀족들의 집에 소리 없이 침입하여 명작들을 귀신같이 훔쳐가는 루팡의 안목과 솜씨에 탄복하고 나도 모르게 응원을 보냈다. 그러면서 컬렉터는 고상하고, 일반인은 감히 접근하기 어려운 다른 세계에 존재하는 사람으로 생각했다. 루팡을 그냥 그림을 훔치는 도둑에서 일약 매력적인 캐릭터를 가진 인물로 옮겨가게 한 게, 그의 취미이자 전문 분야인 미술품 수집과 명품을 보는 안목이었다. 그 모습을 보면서 언젠가는 미술품을 수집해 보리라는 생각이 나도 모르게 자리 잡게 되었는지도 모르겠다.

고등학교와 대학교 시절 본 영화 중에서도 주인공이 미술품을 전문으로 훔치는 도둑이었던 경우가 있다. 예를 들면, 홍콩 영화 〈종횡사해縱橫四海〉에서는 주인공인 주윤발과 장국영이 고가의 미술품 도둑으로 등장한다. 미국 영화 〈엔트랩먼트Entrapment〉에서는 주인공인 숀 코네리Sean Connery가 고가의 미술품을 전문으로 훔치는 도둑으로 등장하는데, 영화 속에 명품 그림이 자주 등장한다. 이 영화에서 숀 코네리는 환갑이 넘은 나이에도 불구하고 날렵한 몸놀림으로 거액의 미술품을 감쪽같이 훔치는 역할을 한다. 에쿠니 가오리江國香織의 베스트셀러를 영화화한 일본 영화인 〈냉정과 열정 사이〉는 또 어떤가. 이탈리아 피렌체에서 미술품을 복원하는 주인공 준세이가 헤어진 연인 야오이를 잊지 못하며 일어나는 일들을 그리고 있다. 이탈리아 영화 〈베스트 오퍼The Best Offer〉에서는 뛰어난 예술 감식안을 가진 주인공이 첫사랑에 눈떠 설레고 좌절하는 과정을 드라마틱하게 묘사한다.

이 영화들에 등장하는 주인공은 고가의 미술품과 그것을 훔치는 전문 도둑들, 그리고 수리하는 전문가 등이다. 이 영화들을 보며, 그들의 안목, 즉 감식안이 부러웠고, 나도 그러한 수준에 도달하고 싶었다. 부러웠고, 나도 그러한 수준에 도달하고 싶었다.

무엇을 모을 것인가.
컬렉터로서 색깔을 갖자

"모든 미술품은 교양 있는 인류 전체의 것이다.
미술품 소유는 그것을 보존하려는 사려 깊은 의무와 결합되어 있다."

_ 요한 볼프강 폰 괴테(*Johann Wolfgang von Goethe*)

미술품을 수집한다는 것은 아직까지 일반적이고 보편적이지 않은 것이 현실이다. 미술품 수집이 점차 늘어나는 추세라 해도 여전히 소수에게만 가능한 활동이다. 가장 안정적인 재테크 수단 중 하나일 뿐이라고 평가절하하는 사람도 많다. 그러나 실제로 컬렉션을 하는 사람들이 단지 경제적 이득만을 염두에 두고 미술품을 사고파는 것은 아니다. 컬렉션이 작품 가격 이상의 의미를 갖는 이유는 작품마다 컬렉터의 열정과 비전, 그리고 역사의 조각들이 깃들어 있기 때문이다. 이것이 컬렉션을 사유 재산을 넘어선 공공의 문화 자원으로 만든다.

컬렉터마다 다른 수집 방식이 존재

이름만 대면 다 알 수 있는 저명한 컬렉터들처럼 어떤 사명감에 불타서라기보다는 취미로 작품을 모으는 이들이 훨씬 많다. 열 명의 컬렉터가 있으면 열 가지의 수집 방식이 있고, 백 명의 컬렉터가 있으면 백 가지의 다른 수집 방식이 있다.

이 책을 집필하기 위해 그동안 수집한 것들을 되돌아보았다. 어떠한 주제를 갖고 수집한 것이 아니라 중구난방이고, 자료 또한 제대로 정리되지 않은 채로 방치되어 있어 반성하게 되었다. 기억을 더듬어 보니 수집품 가운데는 충동적으로 구입한 것도 있고, 단지 시세보다 저렴하게 살 수 있어서 산 것도 있었다. 그동안 모은 미술품이 컴퓨터와 같은 그 무엇이라면 리셋 버튼을 눌러서 처음으로 다시 돌아가고 싶은 순간도 있다. 초기에 수집한 작품을 보니, 꺼내 놓기 부끄러운 작품들도 많다.

그러나 이는 당연하고 자연스러운 과정이다. 초기에는 누구나 그저 미술품이 좋아서 작품을 모으게 된다. 시간이 지나면서 어떠한 방향성이 생기고, 그것에 집중하면서 주제와 의미가 있는 것들을 선택적으로 모으게 되는 것이다.

컬렉터 발테르 판하렌츠의 사례

한 잡지에서 읽은 어느 컬렉터의 사례를 소개해 본다. 벨기에의 컬렉터 발테르 판하렌츠Walter Vanhaerents이다. 그가 컬렉션을 시작한 시점은 1970년대 중반 무렵이다. 물론 거대한 아트 파운데이션을 설립하겠다거나, 젊은 예술가를 발굴하겠다는 거창한 의도에서 시작된 컬렉션은 아니었다고 한다. 건설업자로서 자신이 소유한 공간을 장식하기 위해 컬렉션을 시작하였는데, 1980년대 초에 개관한 독일 미술관을 보러 갔다가 독일을 대표하는 두 작가 요셉 보이스Joseph Beuys와 게르하르트 리히터Gerhard Richter의 작품을 만나게 되었다.

그는 이들을 통해 현대 미술의 새 개념을 접하게 된다. 컬렉션을 시작한 지 5년쯤 지날 무렵이었는데, 자신의 컬렉션 방향이 잘못되었음을 깨달았다고 한다. 그 후 소장하고 있던 작품 중 재판매가 가능한 작품을 모두 정리하고, 새롭게 컬

렉션을 시작하게 된다. 그는 "초기의 시행착오가 컬렉션을 발전시킬 수 있는 밑거름이 되었다"고 말하면서 루치오 폰타나Lucio Fontana, 앤디 워홀Andy Warhol, 브루스 나우먼Bruce Nauman과 같은 대가들의 컬렉션에 몰두했고, 작품을 이해하는 능력과 안목을 키워갔다고 말한다.

헨리 불 컬렉션을 통해 보는 컬렉터의 수집

2009년 봄 대림미술관에서 열렸던 〈헨리 불 컬렉션: 손으로 말하다The Buhl Collection: Speaking with Hands〉는 컬렉터들에게 많은 영감을 주었다. 컬렉션의 방향성을 제시했던 훌륭한 전시로 기억에 남는다.

우리가 잘 알고 있는 유명한 예술 작품들은 예술가의 '손'을 통해 탄생했다. 어디 예술 작품만 그러한가. 이 순간 원고를 쓰고 있는 것도 손이다. 그러나 우리는 손에 대해서는 별로 주목하지 않았다. 그런데 '손'에 관심을 가진 한 남자가 있다. 미국의 미술품 컬렉터이자 자선 사업가이기도 한 헨리 불Henry Buhl이 그 주인공이다. 그는 1993년 이래로 '손'을 주제로 한 사진 작품과 조각들을 약 1,000점 넘게 모으고 있다. 그의 컬렉션 중 약 150여 점이 전시되었는데, 방대한 양도 그렇지만 질적인 면에서도 뛰어나다. 1840년대 윌리엄 헨리 폭스 탈보트William Henry Fox Talbot의 사진 작품에서부터 알프레드 스티글리츠Alfred Stieglitz, 만 레이Man Ray, 신진 작가들까지, 160년간의 사진 역사가 고스란히 담겨 있다. 사진 속에는 저명한 예술가들과 여러 유명인들의 손도 있다. 사진작가들은 단순한 도구로서의 손을 찍기보다는, 그 사람의 인생이 드러나도록 연출을 함으로써 깊은 감동을 주었다. 헨리 불은 특정한 주제가 있는 컬렉션을 통해 우리에게 손을 새롭게 바라볼 수 있는 기회를 제공함과 동시에 '무엇을 수집할 것인가'란 질문에 답을 주고 있는 듯하다.

최근에는 북한 미술품을 모으는 사람들도 보인다. 그중에서 월북 작가의 그림을 집중적으로 수집하는 사람, 북한의 정치 포스터만을 전문적으로 수집하는 사람 등이 있다는 기사를 본 적이 있다. 이러한 것은 컬렉션 자체가 그 시대의 문화를 알 수 있는 귀중한 자료가 된다.

처음으로 미술품 수집에 나선다면, 이와 같이 특화된 컬렉션을 염두에 두는 것이 바람직해 보인다. 예를 들어, 특정 화가의 작품이나 특정 장르, 특정 시기, 주제, 소재의 미술품을 구매하는 것이다. 그러면 수집하는 재미도 있고, 컬렉션의 질도 높아지게 될 것이다. 종류는 드로잉, 신문에 연재된 삽화, 표지 그림 등 다양하게 생각해 볼 수 있다. 특화된 컬렉션은 지속적으로 실천해볼 만한, 의미 있는 컬렉션 방식이다. 이러한 방식을 통해 진정한 컬렉션의 의의를 찾을 수 있기 때문이다.

한 작가에 파고들어 깊이 수집하기

컬렉터마다 수집의 기준이 있고, 작품에서 선호하는 아름다움이 있다. 나의 경우 지극히 단순하고 질박한 작품을 선호하는 편이다. 가령 장욱진, 최종태 작가의 작품에서 느낄 수 있는 단순함과 질박함이 좋다. 그러나 단순하게 그린다고 해서 단순한 그림이 되는 것은 아니다. 내가 선호하는 단순함은 대상을 생명의 본질로 환원하는 과정이며, 상징적 형상의 표현으로 작가만의 독창적인 미가 담기는 것이다. 질박함이란 한마디로 서투른 아름다움이다. 아이의 몸짓같이 순수함 가운데 꾸미지 않은 멋이 있는 것이다. 이러한 질박함이란 배우고 익힌다고 해서 체득되는 것이 아니라, 그야말로 타고나는 것이라고 본다.

우연히 인사동에서 평소 친분이 있던 한국금석문연구소 한상봉 소장을 만

이기우, '시수실', 화선지에 먹, 29×130cm, 1975

났다. 자신의 연구실에서 차나 한잔하자고 하셨다. 깔끔하게 정리된 방에는 진귀한 골동품과 서화 작품들이 걸려 있었다. 무엇보다 마음을 끌었던 것은 들어오는 문 위에 걸려 있던 철농鐵農 이기우李基雨 작가의 전서 작품이었다. 질박한 미가 있었고, 한국미의 원형과 같은 글씨라는 인상을 받았다. 연구실을 나오면서 한상봉 선생에게 "혹시 이기우 작가의 글씨가 인사동에 나오거든 연락을 달라"고 했다. 그리고 얼마 지나지 않아 한상봉 선생에게서 연락이 왔다. 이기우 작가의 작품을 누가 팔아 달라고 놓고 갔는데, 썩 괜찮은 작품이라고 했다. 퇴근 후 바로 인사동으로 달려갔다. '시수실詩瘦室'이라는 세 글자로 된 전서 작품이었다. 유명한 기자 출신 평론가의 서재에 걸려 있던 작품으로 그의 당호인 듯했다.

철농 이기우(1921–1993)

교육자 집안에서 태어나 일생을 전각에 전념한 전각가이다. 한국서예가협회(韓國書藝家協會) 대표 위원과 한국전각협회 회장을 역임하였다. 일찍이 무호(無號) 이한복(李漢福)과 위창(葦滄·韙傖) 오세창(吳世昌) 그리고 당시 일본의 전각 대가인 이이다(飯田秀處) 등에게 서예와 전각을 사사하였다. 그중 작가에게 가장 영향을 많이 준 스승은 위창 오세창이다. 그는 추사에서 오경석, 오세창, 이기우로 이어지는 한국 서예와 전각의 맥을 이어준 한국 근대 전각의 대가이다. 철농 이기우 작가의 전각은 진 · 한인을 기초로 하여 등완백, 오양지, 조지겸, 오창석 등 대가들의 기법을 연마해 고법의 고졸미(古拙美)를 전각 작품에 표현했으며, 또한 고전에 시대감각에 걸맞는 현대적 추상미를 접목시켜 격조 높고 독창적인 작품 세계를 확립하였다. 작가는 역대 대통령의 인장을 제작하는 등 많은 전각 작품을 남겼으며, 저서로는 그의 전각 생활 37년을 정리하여 1972년에 발행한 『철농인보(鐵農印譜)』 전3권이 있다.

安東五樊川窯白磁

鐵農李基雨陶刻書藝展

新世界百貨店画廊招待
1973. 8. 14〜8. 19

철농 이기우 작가의 전시 자료, 1973

여기에 나오는 '시수詩瘦'라는 말을 살펴볼 필요가 있다. '수瘦'는 '마르다' 혹은 '수척하다'는 뜻을 지닌 글자이니, 그대로 읽는다면 '시가 수척하다'라고 해석할 수도 있다. 그러나 이 말은 시를 설명하는 말이 아니라, 시인을 설명하는 말이다. 즉 시를 골똘히 생각하느라 몸이 수척해진 상태를 이르는 말이다. 말하자면 몸이 파리해질 정도로 '시 앓이'를 하는 정황을 말한다. 세상에, 몸을 망칠 정도로 시에 빠져 있다니. 보통 사람에겐 쉽게 납득이 안 가는 일일지 모른다. 그러나 시에 흠뻑 빠져 있는 시인들에겐 드물지 않은 일이다. 이 작품의 소장자는 자신의 서재에서 시를 즐겨 썼으며, 평소 친분이 있던 철농 이기우 작가에게 당호를 써 달라고 부탁했던 것으로 보인다. 원래 소장자가 쓴 책이 마침 집에 있어서 머리말을 펼쳐 보았더니, 마지막에 '시수실에서'라고 쓰여 있었다. 작품은 그분 사후에 자손들이 인사동에 내놓은 듯했다. 작품도 내용도 마음에 들어 그 자리에서 바로 가지고 왔다. 응접실 소파 위에 걸어 놓고 늘 보는데, 볼 때마다 끌리는 작품이다.

이기우 작가의 '시수실'을 소장하게 된 후 그의 작업과 작품 세계에 더욱 관심이 많아지게 되었다. 그때부터 이기우 작가의 작품을 하나둘 모으다 보니, 십여 점이 되었다. 물론 작품을 볼 때마다 모두 구입한 것은 아니다. 나름대로 기준을 가지고, 일정한 수준 이상의 작품을 수집하고자 했다. 작가와 관련된 자료에도 자연스럽게 관심이 갔다. 이러한 이유로 『철농인보』 등 그의 저서와 전시 카탈

로그, 그가 직접 보낸 전시 초청장 등도 수집하게 되었다.

예전에 책을 읽다가 한 작가가 저술한 모든 책을 읽는 것을 가리켜 '전작주의자'라고 이름을 붙인 사람을 보았다. 화가나 서예가가 이룬 평생의 작업들을 전부 보는 '전작주의'란 쉽지 않을 것이다. 그러나 독특한 미감으로 자신의 세계를 구축한 작가의 작업을 보면 그것에 빠져들게 되고, 마침내 한 작가나 비슷한 유형의 작품을 집중적으로 수집하게 되는 듯하다.

미술품 수집이라고 해서
미술품만 수집하는 것일까

관련 자료 수집에 대하여

"기업가로서 미술품을 수집하는 이유는 과거를 돌아보지 않고 오늘과 미래를 보기 위해서다.
동시대 작가들과 이야기하고 작업실을 방문하다 보면 미래가 보인다."

_ 프랑수아 피노(Francois Pinault)

시집을 모으다가 수집하게 된 시인의 그림

그림 외에도 책을 좋아하고 관심 분야의 책을 모으다 보니, 어느 순간 집의 서재와 작업실 이곳저곳에 책이 쌓이게 되었다. 이런 것을 보면 무언가를 수집하는 것은 타고난 성향이 아닌가 하는 생각이 든다.

여러 분야의 책이 있지만, 그중에서도 특별히 애정을 갖고 있는 것은 시집이다. 글 쓰는 것을 직업으로 하는 사람들은 많지만, 시인은 정말 하늘이 내리는 듯하다. 하여 그들의 감성을 훔쳐보는 일은 너무나도 매혹적이다. 미처 발견하지 못했던 새로운 감성을 깨우는 듯하여 언제나 설렘과 약간의 긴장 속에 보게 된다.

동아시아에서는 전통적으로 '시 속에 그림이 있고, 그림 속에 시가 있다'는 문예론이 존재하였다. 시집을 곁에 두고 읽다 보니, 최근 제작하는 나의 작품 제목을 '묵음默吟, 소리 없이 시를 읊다'이라 하고 있다. 이는 우연이 아닐 것이다.

내가 제일 많이 갖고 있는 시집은 문학과지성사에서 나온 것이다. 표지에는 항

상 시인의 캐리커처를 그린 그림이 있다. 그중 절반은 김영태 시인이 그린 그림이다. 홍익대학교 서양화과 출신인 그는 그림과 문학, 무용 평론을 넘나들며 다재다능한 면모를 보였다. 아무렇게나 흘려 쓴 듯 하지만 개성적인 조형미가 돋보이는 글씨체에는 그의 호에서 따온 '초개눌인체草芥訥人體'라는 별칭이 붙었다. 초개눌인은 '지푸라기처럼 보잘것없고 어눌한 사람'이라는 뜻이다.

김영태, '무제', 캔버스에 유채,
30.5×23cm, 연도 미상

독특한 글씨체와 그림에 매료되어 그의 그림과 글씨가 들어간 책을 꾸준히 수집하였다. 이번 여름에 고서점에서 우연히 발견한 책은 엄광용 장편소설인 『꿈의 벽 저쪽』이다. 화가 최욱경을 소재로 한 책인데, 표지 그림과 제목, 삽화를 김영태 시인이 그렸다. 어느 날 우연히 온라인 옥션에서 작자 미상의 그림이라고 올라온 것

황동규, 『꽃의 고요』, 문학과지성사, 2006
이윤학, 『먼지의 집』, 문학과지성사, 1992
마종기, 『이슬의 눈』, 문학과지성사, 1997
표지의 그림은 김영태 시인이 그린 캐리커처이다.

을 보았는데, 무척 낯이 익었다. 김영태 시인의 그림이었다. 소품이지만 작품 속에는 그가 평소 즐겨 그리던 발레리나, 피아노 의자, 커피잔 등이 있었다. 왼쪽 하단에 그의 사인도 있었다. 망설일 것 없이 무조건 이 그림을 소장해야겠다는 결연한 의지가 일었다. 경매일까지의 시간은 길게 느껴졌고, 누가 먼저 작가를 알아보면 어쩌나 하는 마음도 있었다. 어디든 눈 밝은 사람은 있는 법이다. 역시 이 그림

을 알아보는 사람이 있었다. 경합 끝에 낙찰을 받았다. 배송된 작품을 보니 캔버스 위에 손으로 비벼서 낸 듯한 특유의 번짐 효과를 볼 수 있었다. 표구가 되어 있지 않은 상태였다. 표구를 잘한다는 곳을 수소문하여 표구를 해 왔다. 어느 해가 지는 저녁녘, 카페에 앉아 탁자에 얼굴을 묻고 뭔가 끄적거리는 작가의 펜 끝에서 나온 작품이 아닐까, 짐작만 해 볼 뿐이다.

자료와 예술품의 경계에 놓인 한글 자료

원광대학교 서예과 여태명 교수의 작업실을 방문할 기회가 있었다. 여태명 교수는 조선 시대 민간에 돌아다니던 필사본을 수집하여 한글 서체를 연구하였다. 이러한 자료를 바탕으로 본인만의 독특한 서체를 발전시키고 있다. 작업실 한쪽에서 그가 그동안 수집한 자료를 볼 수 있었는데, 고전이나 소설 등의 필사본이 약 800여 권에 달하였다. 이러한 방대한 자료를 연구하고, 거기에 자신의 미감을 더해 '효봉 개똥이체'라고 불리는 독특한 한글 서체가 탄생한 것이다. 광복 이후 한국 서단을 대표한 서예가인 일중 김충현 선생의 한글도 집안 대대로 내려오는 자료를 바탕으로 탄생한 것이다. 최근에는 밀물 최민렬 작가도 평소에 수집한 다양한 자료를 기반으로 한글의 현대화에 힘쓰고 있다. 이렇듯 한글 자료는 자료로서의 가치와 더불어 시간이 지날수록 예술품으로서의 가치를 더하고 있다.

조선 시대의 궁인들은 궁체를 완성하기까지 약 30여 년간 부단한 노력을 하였다고 한다. 그래서인지 인사동 등지에서 이따금 볼 수 있는 한글 서간문에는 독특한 미감이 있다. 한글 서간이 주는 매력은 정돈된 글씨의 정갈함과 서간문의 격식에 따라 쓴 상대방에 대한 존중과 배려의 마음이다. 이따금 선배 서예가들의 작업실에 걸려 있는 한글 서간문을 보면서 작품을 소장하고 싶었다. 그러다 우연

작자 미상, '한글 서간',
종이에 먹, 30×35cm, 조선 시대

히 이 '한글 서간'을 얻게 되었다.

이 한글 서간문은 누군가 안부를 묻기 위해 조그만 종이에 정성껏 쓴 것이다. 한글 흘림체의 맛과 유려한 멋이 그대로 드러난다. 한참을 쓰다가 쓸 공간이 모자라서 편지지를 돌려 위쪽에 추가로 썼다.

한글 서간문 외에 『창선감의록』, 『조웅전』, 『유충렬전』 같은 소설의 필사본도 십여 권 소장하고 있다. 이런 책을 보면 상당히 흥미롭다. 80여 쪽에 달하는 분량을 혼자 쓸 수가 없어서 여러 사람이 나누어 쓰곤 한 것 같은데, 3-4부분으로 나뉘어 다른 필체로 쓰여 있다. 앞부분은 정성껏 썼는데 뒤로 갈수록 기운이 달리는지 엉성하게 되어 있는 것도 다수다.

이러한 것을 보면서 운필이나, 획의 리듬에 집중하게 된다. 한글 서예에 관심이 많기 때문인데, 이러한 자료는 새로운 창작의 원천이 된다. 한편으로 정갈하게 이 자료를 남긴 선인들을 떠올리게 된다. 어떤 마음으로, 어떤 상황에서 이러한 자료

를 남겼는지 궁금해지기도 한다. 단순한 자료이기 전에 하나의 예술품인 것이다.

벼루 수집, 실용성과 완상을 위한 선택

서예 작품을 수집하고 직접 서예를 하다 보면, 좋은 도구에 대한 욕심이 생긴다. 다른 분야도 마찬가지겠지만, 서예도 어느 정도 수준에 오르면, 도구에 대하여 까다롭게 이것저것 따지게 된다. 먹, 종이, 붓, 심지어 낙관을 찍는 인주까지 다양한 물건이 있다. 문방사우 중 어느 것 하나 중요하지 않은 것이 없겠지만 그중에서도 벼루는 소모성이 있는 붓, 종이, 먹과 달리 반영구적으로 쓴다. 때문에 하나의 독립적인 조각품이자 아름다운 공예품으로서도 독자적인 가치를 지닌다.

서예 작품의 수준은 먹색이 좌우하게 된다. 따라서 좋은 먹이 있어야겠지만, 벼루 또한 무엇보다 중요하다.

스승이신 하석何石 박원규朴元圭 선생님은 젊은 시절 좋은 벼루를 얻기 위해 압구정동 아파트를 팔아 그 돈으로 벼루를 사고, 개포동으로 집을 줄여서 가셨다고 한다. 서예가들 사이에선 아직도 전설 같은 이야기로 전해진다. 그만큼 서예가들은 벼루를 중요하게 생각한다.

벼루가 구비하여야 할 첫째 조건은 먹이 잘 갈리고 고유의 먹색이 잘 나타나야 한다는 것이다. 벼루는 실용의 기능을 충족시킬 수 있는 좋은 재질을 첫째 요건으로 한다. 그러나 오래전부터 먹을 가는 도구라는 차원을 넘어 돌의 빛깔, 무늬의 아름다움을 취하고, 나아가 연면硯面을 고도의 미적 의장으로 조각 장식하여 감상의 대상으로도 소중히 여겨져 왔다.

한편 중국에서는 단계연을 최고로 친다. 단계석端溪石은 광동성廣東省 고요현高要縣의 난가산爛柯山 계곡에서 나온다. 당나라 때부터 채굴되었으나, 송나라 때에 이르

작자 미상, '포도문 일월연', 29.8×20×3cm, '포도문 일월연' 세부
조선 후기

러 더욱 문인들이 애호하였다. 단계석端溪石의 특질은 다른 돌에 비하여 봉망鋒芒: 벼루
의 표면에 있는 미세하고 날카로운 줄눈과 같은 것의 단단하기가 먹을 가는 데에 좋다는 점이다.

우리나라 벼룻돌 중 가장 유명한 것은 압록강변의 위원석渭原石이다. 특히 위원
석 벼루는 위원단계渭原端溪라는 별칭이 있을 정도로 유명하여, 중국의 단계연 못지
않은 평가를 받는다.

30대 때 선배 서예가가 한 이야기를 지금도 기억한다. "무릇 서예가라면 문방
사보 전시에 낼 만한 좋은 벼루 하나쯤은 가지고 있어야 한다"는 것이다. 나 또한
기회가 될 때마다 주로 조선 시대 벼루를 하나씩 수집하여 왔다. 특별히 아끼는
것이 있다면, 위원석으로 된 '포도문 일월연葡萄紋 日月硯'이다. 연당硯堂, 먹을 가는 자리과 연
지硯池, 먹물이 고이는 자리를 두 개의 원이 겹친 형태로 마련한 것을 일월연이라고 하는데,
이 일월연을 기본형으로 포도문이 조각되어 있다.

포도문은 가문의 번성과 부귀영화를 기원하는 문양으로 쓰인다. 여기에 수록

한 '포도문 일월연'에는 포도나무에 원숭이가 매달려 포도를 따는 장면이 표현되어 있다. 정교하게 양각 시문한 아름다운 벼루로, 자세히 보면 줄기가 공중에 떠 있다. 벌레 먹은 포도잎도 너무 생생하다. 나무 상자에 넣어 두고 가끔 꺼내 보는데, 볼 때마다 선인들의 솜씨에 새삼 감탄하게 된다.

지금 미술품 수집을 시작하기엔
늦은 것이 아닐까

"아무것도 모른 채 잠들어 있는 자에게 수집은 존재하지 않는다. 냉정하게 바라보면 어리석은 일로 비치기도 하리라. 모든 사안을 이성으로 처리하는 자에게도 수집은 없다. 무언가 자신을 몰입하게 하는 대상이 존재한다는 것. 거꾸로 그것은 인간다움이 있기 때문이라고도 이야기할 수 있겠다."

_ 야나기 무네요시(柳宗悅)

주식시장의 격언 하나가 있다.

"이미는 아직이고, 아직은 이미다."

즉 더 이상 오르지 않는다는 것은 아직 더 오를 것이 남았다는 말이고, 아직 더 오를 것이 남았다는 것은 이미 충분히 올랐다는 말이다. 인기와 시세의 실제 동향은 항상 역비례하고 반대로 움직인다는 말이다.

미술시장에서도 이와 같은 사례가 종종 나타난다. 미술품 수집을 투자의 개념으로 인식한다면, 자본주의의 최전선인 주식시장과 유사한 측면이 있기 때문이다. 미술시장의 저점 논란은 30년 전에도, 그리고 지금까지도 지속적으로 이어져 왔고, 여기에 '투자 적기'라는 말도 항상 그림자처럼 따라다녔다. 무엇보다 중요한 것은 본질 가치를 정확히 볼 수 있는 안목이 아닌가 생각한다.

2000년 중반 미술시장 활황으로
단기 급등한 작품들 늘어나

1990년대 미술품에 대한 관심으로 전시장과 다양한 미술 관련 서적을 접하면서 들었던 생각은 우리나라 전체 경제 규모에 비해 미술시장이 아직 미미한 수준이라는 것이다. 경제적으로 윤택해지면서 선진국처럼 우리도 조만간 미술 관련 비즈니스가 활발하게 전개되리라 생각하였다.

2000년대 중반이 되자, 이러한 예상은 현실화되기 시작하였다. 갤러리들이 여기저기에서 생겨나기 시작하였고, 미술품 경매 회사인 서울옥션이 주식시장에 상장되었으며, 경제 신문이나 잡지에 국내 및 해외 미술품 시장 동향이 주기적으로 연재되기 시작하였다. '일부 계층의 전유물이었던 미술품 구입이 보편화되기 시작하였다', '미술시장은 앞으로도 계속해서 성장해 갈 것'이라는 일간지의 분석 기사를 심심찮게 볼 수 있었다. 무엇보다 소위 인기 작가의 작품에 투자하여 단기간에 큰 수익을 거두었다는 무용담들도 듣게 되었다. 최근에 만난 국내 화단의 중견 작가는 그때를 회상하면서, 국내 아트페어에 나가면 그림이 너무 잘 팔려서 포장하기 바빴다고 했다. 최근 국내 미술시장의 움직임에 비추어 본다면 꿈같은 시절이었고, 다시 그런 시절이 오기는 힘들 거라면서 아쉬워하였다.

일찍이 미술품과 미술시장에 관심이 있었던 내겐, 그 시절 '이렇게 가다가는 나 같은 샐러리맨은 미술품을 살 수 없는 것이 아닌가' 혹은 '좀 더 일찍이 관심을 갖고 구매에 나서볼 것을' 하는 조바심과 후회가 늘 있었다. 주목하던 작가의 작품 가격이 단기간에 엄청나게 상승하는 것을 목격하였기 때문이다. 이때를 되돌아보면, 경제의 회복을 겨냥한 저금리 정책으로 유휴 자금이 투자처를 찾아 미술시장으로 흘러 들어오면서 대체 수요가 발생하였고, 미술시장에 앞서 주식

시장이 유동성 장세의 특징을 보이며 선행해 크게 상승하는 모습을 보였다.

주식시장과 마찬가지로 미술시장도 침체기 → 회복기 → 상승기 → 절정기 → 후퇴기의 순으로 순환한다. 이러한 사이클이 존재하기에 여유를 갖고 기다려보기로 했다. 그러다 2008년 갑자기 미국발 금융 위기가 찾아왔고, 이때 국내 미술시장도 직격탄을 맞게 된다.

세계 미술시장은 몇 해 전에 이전 최고치였던 2008년 시세를 이미 회복하고 사상 최고치를 경신하였고, 국내 시장도 2022년 역대 최초로 미술품 유통액 1조 377억 원을 달성하며 기록적인 성장세를 보이고 있다. 특히 국내 미술시장은 2010년 이후 안정된 모습을 보이고 있다. 세계 미술시장에 견주어 보아 최근 단색화 작가들의 작품 가격이 오른 것을 제외하고는 여전히 저평가된 측면이 강하다. 최근의 상승세에도 불구하고 국내 미술시장은 여전히 매력적인 것으로 판단된다.

컬렉터는 특별한 사람이 아니다

대학 졸업 후 세상에 나와서 만난 사람 가운데는 좋은 배경을 바탕으로 높은 위치에 도달하게 된 경우도 있지만, 목표에 대한 굳은 의지와 분명한 태도를 갖고 지속적으로 노력한 끝에 그 자리에 도달한 경우도 적지 않다. 자주 만나는 자산운용사 대표들 중에서도 원래부터 부유한 집안에서 태어나 물려받은 유산으로 사업을 시작한 경우도 있지만, 어디라고 이야기해도 잘 모르는 작은 시골에서 태어나 온갖 어려움을 겪으며 오늘의 위치에 선 분들도 있다.

미술품 컬렉터도 흔히 집안에 돈 많은 금수저들이나 할 수 있는 것이라고 생각하기 쉽다. 그러나 컬렉터가 돈이 많아야 반드시 훌륭한 컬렉션을 만드는 것은

아니다. 성공한 컬렉터 가운데는 우체국 직원, 도서관 사서, 주부, 샐러리맨 등 우리가 주위에서 흔히 볼 수 있는 이웃과 같은 평범한 이들이 포함되어 있다.

나의 경우 미술품에 대한 열정을 갖게 된 계기는 앞에서 잠시 설명한 바 있다. 직장 생활에 지쳐갈 무렵, 남들은 경영대학원에 진학할 때 나는 미술대학원에 진학하여 오랜 소원이었던 화가의 꿈을 이루었다. 이후에는 내친걸음으로 평소 갤러리와 미술관 등을 다니면서 인상 깊게 보았던 작가들의 소품을 수집하게 된 것이다.

지금도 매일 회사에서 퇴근한 후 2-3시간씩 시간을 정해 그림을 그리고 있다. 미술품 수집은 투자 목적보다는 나의 작업이 진일보하기 위한 것이라고 보는 것이 좀 더 정확하다. 따라서 내가 수집하고 있는 그림은 나의 작업과 맞닿아 있는 부분이 많다. 작업의 지향점과도 관련되어 있다.

자신이 원하는 것을 전부 하면서 만족스럽게 살기는 쉽지 않다. 때로는 하나를 얻기 위해서 하나를, 혹은 그 이상을 희생해야만 할 때가 있다. 미술품 수집을 하면서 많은 것을 내려놔야 했다. 술과 담배를 안 하는 것은 기본이고, 옷도 거의 사지 않았다. 30년째 입고 다니는 겨울철 외투는 입사할 때 피복 구매권이 나와서 산 것이다. 증권 영업을 할 때 고객이 골프채를 선물해 주어, 필드에 나가 본 적이 있으나 이내 그만두었다. 삶에 있어서 선택과 집중을 한 것이다. 하지만 미술품 수집을 위해 포기한 것들에 대한 보상은 미술품이 충분히 해 주고 있다고 생각한다.

미술품 컬렉터가 된 샐러리맨

일본의 평범한 샐러리맨이자 유명한 컬렉터인 미야쓰 다이스케를 소개하고

자 한다. 그에 대해서는 기사를 접하기도 하고, 최근에는 그가 쓴 책을 사서 보기도 하였다.

그의 컬렉션 목록에는 쿠사마 야요이草間彌生를 비롯하여 올라퍼 엘리아슨Olafur Eliasson, 샤론 록하르트Sharon Lockhart, 폴 매카시Paul McCarthy, 차이 구어 치앙蔡国强, 양푸동杨福东, 캔디스 브레이츠Candice Breitz, 우리나라의 정연두, 최정화, 김정욱 등이 포함되어 있다. 그 역시 미술품 구입을 위해 좋은 음식과 옷, 비싼 차를 포기했다고 한다.

그의 컬렉션과 나의 컬렉션은 감히 비교할 수조차 없을 정도이다. 주로 100만 원 대의 작품을 샀다고 하는데, 그 가격에 이런 작가들의 작품을 구입할 수 있는지 의문이 드는 것도 사실이다. 나의 경우도 대부분 100만 원 내외에서 작품을 구입하려고 노력하고 있다. 그러다 보니 유명 작가의 판화나 드로잉 소품, 10호 내외의 작품들이 다수를 차지하고 있다.

미야쓰 다이스케의 경우 20여 년 동안 400점을 모았다고 한다. 나는 20여 년 동안 100여 점 내외를 모았다. 돌아보니, 컬렉션의 숫자도 중요하지만, 역시 컬렉션의 수준이 중요하다는 것을 새삼 느끼게 된다. 기자들이 컬렉션의 요령을 묻자 그는 "누구나 무엇을 사야 할지 고민하게 된다. 초보자는 가장 좋아하는 것이 가장 좋은 것이란 생각으로 시작하라고 권하고 싶다. 물론 갤러리스트 등과 상의하는 것도 좋지만, 스스로 결정해 보는 것이 바람직하다. 일생을 살면서 결혼도 부모의 의사를 존중해야 하고, 회사에서 일을 할 때도 상사나 팀원과 의논을 해야 하는 상황이다. 오로지 나 혼자 결정할 수 있는 유일한 일이 컬렉션이다. 삶의 좋은 경험이 아닌가. 가장 좋아하는 것을 사라"고 답했다고 한다. 공감이 가는 이야기다.

나도 20-30대 시절, 대형 미술관과 갤러리 등을 다니면서 보던 인상적인 작

가의 작품들이 있었다. 드디어 미술품을 소장하기 시작하던 30대 후반의 어느 날 무엇을 수집하고 있는가를 보니 20-30대에 전시장을 다니며 소장하고 싶어 하던 그 작가들의 작품이었다. 컬렉션이란 곧 그 사람이다. 그래서 자신이 좋아 하는 것을 소장하게 되고, 나중엔 자신만의 주제가 생겨 컬렉션이 풍성해져 가는 것 같다.

미술품 수집과
매매의 큰 틀

"인간은 자기 자신을 갈고 닦아서 예리한 조각품으로 만들어야 하는 존재이지 모서리를 깎아서
 자신을 잃어버리는 존재가 되어선 안 된다."

 _ 키에르케고르(Søren Aabye Kierkegaard)

미술품 자체에 흥미를 느껴서 순수한 열정과 관심으로 모으는 사람이 있는
가 하면, 어떤 사람은 재테크의 수단으로 여기기도 한다. 자기 과시를 위해 비싼
작품을 걸어 놓는 것을 자랑으로 여기는 이도 있고, 또 어떤 사람은 상속 등의
세금 절약을 위해 수집하기도 한다. 미술품 수집에는 이렇듯 다양한 이유가 존재
한다.

그렇다면, 나의 미술품 수집 이유는 무엇일까? 미술품을 언제 구입하고, 언제
판매하는 것이 좋을까?

미술품 컬렉터와 투자자의 차이

미술품 컬렉터와 투자자의 차이를 조금 더 생각해 보자. 미술품 컬렉터는 그
림을 보지만, 미술품 투자자는 돈을 본다. 미술품 컬렉터는 미술사의 흐름을 보
지만, 미술품 투자자는 옥션의 결과가 중요하다. 미술품 컬렉터는 자신의 눈에

좋아 보이지 않는 작품은 아무리 좋다고 해도 구매를 결정하지 않는다. 그러나 투자자는 수익률이 좋다는 전제하에 추천을 받는 작품은 무조건 구입하고 본다. 컬렉터와 투자자는 이와 같이 상반되는 모습을 보인다. 좋은 것과 좋게 보는 것의 차이라고 할 수 있을 것이다.

미술품을 언제 사야 하나

일반적으로 미술품을 매입할 시기는 언제일까. 주식시장과 마찬가지로 과매도_{가격 하락으로 인한 적정 수준 이상의 매도 주문 형성} 시기일 때이다. 즉, 여러 가지 악재가 부각되면서 팔려는 사람 일색일 때이다. 미술시장에서 팔려는 사람만 많고 구입하려는 사람이 없어 썰렁할 때는 가격이 하락하기 마련이다. 이러한 때에는 좀처럼 미술품 구입에 대한 판단이 서질 않는다. 침체가 장기간 이어질 것 같은 흐름이 시장을 감싸고 있기 때문이다. 역설적이게도 바로 이러한 때가 미술품 구입의 적기이다. 이러한 시기에는 아트페어나 갤러리에서의 전시가 잠잠하고, 미술품 경매에서 유찰되는 작품이 늘어나는 등 낙찰률이 저조하게 된다. 여러 사람이 모인 자리에서 미술품을 구입하려는 사람보다 이를 말리는 사람이 많다면, 미술시장의 바닥 징후로 볼 수 있다.

다른 징후로는 급격하게 생기던 갤러리들이 여기저기 문을 닫고, 갤러리마다 기획 전시 횟수가 줄어드는 것이다. 미술 전문가나 미술 전문 잡지의 보도 논조가 미술시장에 대해 비관 일색이거나, 침체를 걱정하기도 한다. 미술품 경매 회사가 '팔아라' 하고 세일을 독려하거나, 유명 인사의 컬렉션을 경매에 처분하는 경우가 늘거나, 기업 소장품, 특히 도산한 회사의 소장품 경매 기사가 보도에 나오기도 한다. 이러한 현상이 나타난다면, 곧 미술시장의 회복과 상승이 멀지 않았

음을 알리는 신호라 보면 된다. 수요가 자취를 감추고 경매사가 매도 위탁용 물건을 깐깐하게 심사할 때면, 이를 기점으로 미술시장은 침체로부터 반전할 가능성이 높다.

미술품을 언제 팔아야 하나

그렇다면 작품을 팔 시점은 언제일까? 미술시장에도 매도의 시점이라는 것이 있으니, 이에 맞춰 매도 시점을 생각해 보기로 한다. 단순히 말하자면 매입하는 시점과 반대되는 경우일 것이다. 미술시장의 경매 낙찰률과 낙찰 금액이 사상 최고를 기록할 때, 과열에 대한 거듭된 경고들이 나올 때, 일단 매도를 고려할 시기이다. 최고 경매 낙찰가 기록이 연일 중앙 일간지나 공영 방송 피크타임 뉴스의 화두를 장식할 때나, 경제지에서 앞다투어 미술 재테크로 열을 올리거나, 미술 관계자들이 저마다 미술 관련 사업을 벌이려는 등 미술시장에 눈독을 들일 때도 팔아야 할 시기이다. 신설 갤러리가 우후죽순 문을 열려 할 때, 그림을 팔려는 사람은 적고 사려는 사람으로 전시장이 발붙일 틈이 없다면, 고점이 왔다고 생각하면 된다.

다음의 주식 관련 일화와 연계해서 생각해 보면 좋을 듯하다. 미국의 강철왕 카네기Andrew Carnegie는 대공황 시절 어느 날 구두를 닦기 위해 사무실을 나선다. 그의 구두를 전담해서 닦던 소년과 이야기를 하던 중 그 소년이 카네기 회사 주식을 매수한 사실을 알게 된다. 사무실로 돌아온 그는 주저 없이 그의 회사 주식을 전량 매각한다. 구두를 닦는 소년까지 주식을 매수하였다면, 그야말로 그의 회사 주식을 살 수 있는 모든 사람들이 산 것이라고 판단한 것이다. 이와 같이 시장의 흐름을 잘 읽어 카네기는 대공황에도 엄청난 부를 축적할 수 있었다.

이처럼 주식시장과 미술시장에는 사이클이 존재하고, 군중심리에 의해 움직인다는 데에 공통점이 있다. 저명한 미술품 컬렉터 가운데 한 사람은 "내가 집 근처 커피숍에서 미술에 대한 조언을 듣기 시작한다면 작품을 팔 때인 줄 알아야 한다"라고 말한다. 프랭크 J. 윌리엄스는 "주식시장은 가장 좋아 보일 때가 가장 위험한 시점이고, 가장 안 좋아 보일 때가 가장 매력적인 시점이다"라고 말했다. 이러한 진리가 주식시장에서만 통용되는 것은 아니다. 미술시장에서도 동일하게 적용될 수 있다.

같은 듯 다른
미술품 투자와 주식 투자

"미술이라는 것은 사실상 존재하지 않는다. 다만 미술가들이 있을 뿐이다."

_ 에른스트 곰브리치(*Ernst Gombrich*)

나의 직업인 애널리스트와 미술품 수집은 연관성이 없다. 일반적으로 볼 때 어떠한 접점도 찾을 수 없기 때문이다. 하지만 지나간 시간을 돌아보면, 오히려 애널리스트였기에 작은 인연의 끈으로 미술과 연결되었던 것 같다. 기업 탐방을 미술품 경매 회사로 갈 수 있었고, 증권사의 컴플라이언스Compliance, 기업 운영 시 내외부적으로 반드시 지켜야 하는 법적 규제 사항이나 지침 때문에 미술품을 구입할 명분을 찾을 수 있었기 때문이다.

미술품 수집에 결정적인 기여를 한
증권사의 컴플라이언스

우리 속담에 "울고 싶은데 뺨 때린다"는 말이 있다. 무슨 일을 하고 싶은데 마땅한 구실이 없어 못 하다가 때마침 좋은 핑계가 생겼을 때 쓰는 말이다. 미술품을 사고 싶은데, 적절한 구실이 없었다. 이때 찾아낸 것이 바로 증권 회사의 컴플

라이언스였다. 우리말로 '준법 감시', '내부 규정' 정도로 표현할 수 있을 것이다. 그동안 애널리스트들이 회사로부터 취득한 정보를 이용해 보고서를 발간하기 전에 먼저 주식을 사고팔고 해서 공정하지 못한 이득을 취한다는 지적을 받아 왔다. 그래서 금융감독원에서는 자신이 분석하는 기업에 대하여 매매 자체를 못하게 하고, 동료들이 낸 보고서에 언급된 종목에 대하여도 매매를 엄격하게 제한하도록 하고 있다. 따라서 애널리스트들이 분석하는 우량 종목에 대한 투자는 사실상 불가능하였다. 재테크 수단으로 주식 투자는 일찌감치 포기하게 된 것이다. 한편으로 이렇게 주식을 살 수 없도록 한 규정이 미술품 수집에 대한 관심을 높이는 계기가 되었다.

멀리서 보면 유사하고 가까이 보면 다른
주식시장과 미술시장

주식시장과 미술시장의 유사한 점은 무엇일까? 매도와 매수를 바탕으로 거의 완전 경쟁 시장이 존재한다는 점이다. 그 시장을 주도하는 어떤 흐름, 즉 주도주주식시장나 주요 작가미술시장가 나타난다. 그리고 시장을 활기차고 뜨겁게 만드는 유행, 즉 특징주주식시장 혹은 트렌드 작가미술시장가 있다. 가장 기본적인 공통점은 '돈이 스스로의 덩치를 불리는 방향으로 움직인다'는 점이다. 시장은 돈의 움직임을 충실히 반영한다.

수정 자본주의의 원조로 평가되는 케인스John Maynard Keynes의 사례를 보자. 그에게 예술은 목적이고, 경제는 이를 위한 수단이었다. "예술이나 문화는 문명 그 자체이다. 사회에 이를 보호하려는 이상이 살아있는 한, 경제도 이를 위한 수단에 지나지 않는다"고 했다. 그는 영국 케임브리지대학교University of Cambridge 킹스 칼리지

King's College의 체스트펀드를 20년 이상 운용해 당시 영국의 연평균 주가 지수 상승률의 거의 2배에 달하는 수익률을 올렸다. 그의 순자산은 1919년 1만 6,000파운드에서, 사망 직전인 1940년대 중반 41만 파운드로 늘었다. 케인스가 남긴 '주식 투자는 미인대회와 같다'는 투자 격언은 지금도 회자된다.

주식시장과 미술시장에는 물론 차이점도 존재한다. 주식시장에서는 개별 주식이 한결같이 동일한 퀄리티Quality를 가지고 있다. 예를 들어 삼성전자 주식이라면, 모든 개별 주식의 가치가 똑같다. 그러나 미술 작품은 그렇지 않다. 같은 작가의 것이라도 작품마다 다른 가치를 갖는다. 한 작가가 일생 동안 그린 그림 중에서도 최고로 꼽히는 작품이 있고, 본인 작품임을 인정하고 싶지 않을 정도로 수준이 떨어지는 작품도 분명 있다. 예를 들어, 주식시장은 인덱스Index, 지수 혹은 지표를 통해 하향곡선임을 확인하면, 좋은 구매 타이밍이라고 판단할 수 있다. 그러나 미술품은 가격이 떨어졌다고 해서 최고의 구매 시점이라고 판단하기는 어려운 측면이 있다. 실제로 시장이 하향기에 있을 때는 최고의 작품이 시장에 나오지 않는다.

하락세에 주식시장에서는 상승세를 예상하며 거래가 이뤄지지만, 미술시장은 시장 자체가 움직이지 않는다. 컬렉터들은 하락세인 시장에서 좋은 작품을 구매할 가능성이 희박하다는 사실을 알고 있으며, 소장가들 또한 저렴한 가격에 굳이 작품을 팔 이유가 없기 때문이다.

주식 투자와 미술 투자에 담긴 심리적 요인

주식 투자를 할 때는 자신만의 관점이 아닌, 다른 사람들의 관점도 살펴봐야 한다. 많은 사람이 사고 싶어 하는 주식에 투자할 때 주가가 잘 올라가기 때문이

다. 성장성이 높은 기업이라고 주장해도 사람들이 동의하지 않으면 주가는 움직이지 않는다.

대중의 흐름을 읽어야 하는 것은 미술품 투자에도 적용된다. 자신이 보기에는 그저 그런 그림이 매우 높은 가격으로 거래되거나, 자신의 마음에 쏙 드는 그림의 가격이 저렴한 경우가 흔하다. 주식시장처럼 미술시장에서도 심리가 상당히 강하게 작용한다. 투자가 목적이라면, 사람의 마음을 읽어야 한다.

증권 분야에 오래 있다 보니, 종종 주식 투자에 성공하려면 어떻게 해야 하는지에 대한 질문을 많이 받는다. 그러면 나는 항상 "대중과는 반대의 길을 가라"고 대답한다. 주식 투자로 성공한 투자자들은 예외 없이 대중의 투자 심리를 읽고, 대중이 투자하는 것과는 정반대로 투자해 성공을 거둔다. 투자란 결국 심리를 놓고 벌이는 싸움이다.

실제로 미술품은 경제적 논리만으로는 설명될 수 없는 독특한 이유로 가격이 움직인다. 저마다 무엇으로도 대체할 수 없는 고유한 세계를 갖고 있기 때문이다. 작품마다 각기 나름대로 운명을 갖고 있으며, 작품의 가치는 작가의 생애와 더불어 변화무쌍하게 움직인다.

장기적으로 예술품의 시장 가치는 현금, 채권 및 금을 능가하는 경향이 있다. 그리고 예술품의 수익률 대부분은 재정적인 것이 아니라, 심리적인 것인 경우가 많다. 자부심이나 즐거움, 향유의 가치 등으로 측정되기 때문이다. 런던비즈니스스쿨London Business School의 재무학 교수 엘로이 딤슨Elroy Dimson과 크리스토프 스팬저스Christophe Spaenjers가 예술품을 '감성적 자산'이라고 부른 것도 이와 같은 맥락이다.

미술시장은 주식시장과는 다르게 접근해야

개성이 강하고 유일하다는 미술품의 특성 때문에 미술시장은 주식시장과 다르게 접근해야 한다. 주식시장에서는 투자자가 삼성전자 주식을 사지 못하더라도 현대자동차 등 우량주를 매입해 기대 수익을 얻을 수 있다. 그러나 미술품은 대체품이 거의 없다. 따라서 원하는 미술품이 있다면, 가격이 천정부지로 오르더라도 일단 사고 봐야 한다.

주식시장의 투자 상품은 여러 사람의 손에서 가격이 결정되고 공유된다. 삼성전자 한 주의 가격은 시장에 의해 결정된다. 반면 미술품은 소유자가 독점하고 있기 때문에 이를 갖기 위해서는 소유자가 부르는 가격에 의지하는 수밖에 없다.

또한 주식은 빈번하고 지속적으로 거래할 수 있다. 몇 분 안에 삼성전자 주식을 팔고, 현대자동차 주식으로 갈아탈 수 있다. 그러나 미술품은 거래 횟수가 적고 지속성도 희박하다. 한번 시장에서 팔린 미술품은 영원히 시장에 나오지 않거나, 여러 해가 지나서 나올 수도 있기 때문에 원하는 때 거래할 수 없다.

주식은 투자자가 실물을 갖고 있지는 않지만 언제고 가격이 상승할 때 팔 수 있다는 긍정적인 가치를 갖는다. 반면 미술품은 보유 시 부정적인 가치를 갖는다. 도난에 대비해 보험도 들어야 하고, 시간이 지나면서 보존, 보수 비용이 들어간다. 매매 시 각종 수수료와 세금 등 부대비용도 적지 않다.

이처럼 변수가 많은 미술시장을 주식시장과 같은 논리로 접근하고 해석하는 것은 적절하지 않아 보인다. 미술시장의 독특한 특성을 낱낱이 이해하기란 쉽지 않다. 그럼에도 불구하고 미술품에 대한 투자가 계속해서 이뤄지고 있고, 세계적인 부호들 역시 앞다투어 투자하고 있다. 단순히 미술품에 대한 애정 때문만은

아닐 것이다.

기축 통화로서 미국 달러화 위치가 흔들리고 통화 가치 변동 폭이 커지면서 예측이 어려워지고 있다. 통화 가치 변동에도 헤지Hedge를 해야 하는 부담이 생긴 것이다. 미술품만큼 통화 가치 변동에 방어적인 상품이 없다. 파는 시점에 받고 싶은 통화를 선택할 수 있기 때문이다.

전 세계 주요 도시에서, 이를테면 뉴욕, 런던, 파리, 홍콩, 도쿄, 서울 등 어디서든 제값 받고 팔 수 있는 블루칩이 미술품이다. 요즘은 나라마다 경기 회복 속도나 성장 구조가 달라 인플레이션을 걱정하는 나라가 있는가 하면, 디플레이션을 걱정하는 곳도 있다. 미술품은 두 경우 모두 최적의 헤지 수단이 될 수 있다.

그림을 모은다고?
그림이 주는 즐거움에 대하여

"인생에서 살아갈 만한 가치를 부여하는 어떤 것이 존재한다면,
 그것은 아름다움을 감상하는 일이다."

_ 플라톤(Plato)

미술품 수집에는 즐거움이 따른다. 즐겁지도 않은데 단지 투자 이익만을 바라고 그림을 구입한다면, 그는 수집가라기보다 투자자라고 말할 수 있을 것이다. 그림처럼 아름다움을 선물해 주는 그 무엇과 함께 생활한다는 것은 인생에 있어 커다란 축복이다. 꼭 그림이 아니더라도 무엇인가를 수집해 본 사람은 자신이 아끼는 수집품이 곁에 있는 것만으로도 얼마나 행복한지를 이해할 것이다.

컬렉션은 하나의 역사를 만드는 행위

미술품 컬렉션이란 아름다움을 수집하는 일일뿐 아니라, 사회적 신분의 상징이 되기도 한다. 사회학자 막스 베버Max Weber가 지적했던 것처럼 예술적 사물Cultural Objects은 나와 타인 간의 사회적 관계와 정체성을 구분해 주는 차별화 수단이 된다. 프랑스의 철학자 피에르 부르디외Pierre Bourdieu도 '문화적 자본Cultural Capital'이라는 개념을 들어 "미술품을 소유하고 보존해 후손에게 대를 이어 물려주는 서구

의 전통적 행위는 아름다움과 미술을 매개로 한, 상류 엘리트들의 세력 대물림"
이라고 설명한 적이 있다. 이탈리아의 미술 후원가 메디치Medici 가문은 도나텔로
Donatello, 미켈란젤로Michelangelo, 라파엘로Raffaelo 같은 거장들을 발굴하고 후원하여 오
늘날 우리가 알고 있는 이탈리아 르네상스 시대의 인본주의 발전에 막강한 기여
를 한 역사가 있다.

개인의 역사에도 미술품 컬렉션은 하나의 과정이다. 이러한 과정들이 모여 그
동안 몰랐던 세계에 대하여 알아가는 즐거움을 느끼며, 이는 하나의 역사를 만
든다. 또 점점 더 좋은 작품들을 접하면서 세상을 바라보는 시각이 넓어지고, 깊
이 있는 사고가 가능해진다.

미국의 심리학자 워너 뮌스터버거Werner Muensterberger 는 『컬렉팅, 그 못 말리는 열
정Collecting, An Unruly Passion』이라는 책에서 "열정적으로 모은 미술품은 어른들에게 포
근한 담요 같은 역할을 한다"고 썼다. 그리고 사람들이 그림을 수집하는 이유에
대해 다음과 같이 설명했다.

"컬렉터는 미술품에 힘과 가치를 부여한다. 왜냐하면 미술품을 가지고 있음
으로써 자신의 정신적 상태가 향상되는 기쁨을 얻기 때문이다. 사람들은 좋은
작품을 가지고 있으면 그 작품의 가치가 자기 자신에게 옮겨진다고 믿는다. 좋은
미술 작품을 통해 컬렉터는 자신이 '뭔가 있는 사람'이라고 확신하게 된다."

쉽게 말하면 자신의 가치를 높이기 위해 미술품을 수집한다는 말이다.

컬렉터들이 미술품을 모으는 이유

미국의 종합 문화·예술 잡지인 『에스콰이어Esquire magazine』는 컬렉터들이 미술
품을 모으는 이유를 세 가지로 정리하였다. 미술 전문가들은 이를 종종 인용한다.

첫째는 '미술에 대한 사랑'이다. 이는 단지 그림을 바라보고 있을 때 행복하다는 뜻만은 아니다. 사람들은 미술품을 보며 스스로 성장하는 것을 느낀다. 미국 현대 미술의 대표적인 컬렉터인 에밀리 트레맨Emily Tremaine은 말했다.

"내가 그림을 사는 이유는 책을 사는 이유와 같다. 즐기고, 공부하고, 스스로 깨달음을 얻기 위해서다. 우리 시대에 어떤 작품이 가장 가치가 있는지 찾아다니며 참된 작품을 건져내는 일은 매우 도전적이면서 유익하다."

둘째는 '투자 수익에 대한 기대'이다. 이러한 '투자 가치'는 작가의 경제적 가치를 계량화한 자료를 통해 분석되기도 한다. 장래에 창출해 낼 소득을 투자자의 기대 수익률로 자본 환원한 현재 가치의 총합계로 정의할 수 있다.

셋째는 '사회적인 이유', 즉 사람들에게 존경을 받고 상류 사회로 진입하는 길이 된다는 믿음이다. 앞서 말한 트레맨도 "사회적인 보상은 컬렉팅의 중요한 이유다. 그림을 모으면서 나는 좋은 경험을 많이 했고, 활력과 상상력과 정이 넘치는 친구들을 사귀게 되었다"고 말했다. 미국의 딜러Dealer 패트리카 마셜은 "미국에서 주요 컬렉터가 된다는 것은 귀족 사회로의 진입을 뜻한다"고 하였다. 이처럼 컬렉터의 사회적인 역할은 한 시대의 미술계를 이끄는 데 중요한 역할을 한다.

컬렉션의 이유는 여기에서 그치지 않는다. 작품을 감상하면서 컬렉터는 스스로의 감성을 충전, 고양시키는데, 이러한 과정은 삶의 좋은 에너지원으로 작용한다. 이것이 미술품 컬렉션의 진짜 이유이다. 또한 컬렉터의 미술품 컬렉션은 개인의 즐거움을 위한 단순한 컬렉션에 그치지 않는다. 작품을 선정하여 모으는 개인의 힘은 미술계에 새로운 방향을 제시하고, 시장을 형성하며, 새로운 전시를 생산해내는 가능성을 가졌다. 이러한 점에서 컬렉터의 선택은 분명 의미가 있다.

여기에서 컬렉터이자 『가난한 컬렉터가 훌륭한 작품을 사는 법』의 저자인 엘링 카게Erling Kagge의 말은 새겨볼 만하다.

"구매한 미술품으로 돈을 벌고 싶어 하는 사람은 순진하다. 미술품 수집의 가치는 자신의 집에 원작을 갖고 있다는 심리적 즐거움이다. 모든 지구인이 컬렉터가 된다 해도 여전히 시장이 소화할 수 있는 것보다 더 많은 미술품이 존재한다."

컬렉션, 아름다움을 나누는 즐거움

금융기관이 가장 많이 모여 있는 곳이 서울 여의도다. 주요 증권사들의 본사가 이곳에 위치하고, 자문사나 자산운용사들도 다수가 모여 있다. 월가Wall Street가 위치한 맨해튼Manhattan처럼 이곳은 욕망의 땅이 되어 버렸다. 출근하는 순간부터 저녁까지 투자에 관한 다양한 이야기들이 넘쳐난다.

그런데 어느 날부터 하루 종일 자본 시장과 주식에 대한 이야기로 시간을 보내는 내 자신이 마땅찮게 느껴졌다. 그래서 퇴근과 함께 여의도를 벗어나고자 노력했다. 갤러리가 모여 있는 인사동이나 사간동으로 자연스럽게 발길이 옮겨졌다. 고미술 컬렉터들의 사무실이나 선배들의 작업실에 들러 소장한 서화 작품을 감상하는 일이 즐거웠다.

미술품을 컬렉션하면서 느끼는 가장 큰 보람과 즐거움은 구입한 후 오르는 가격에 있지 않다. 작품을 통해 작가가 추구하자고 했던 궁극의 미를 유추해 보고, 작품마다 전해지는 고유의 아름다움을 주변 사람들과 공유하는 기쁨이 더 크다. 가끔 내 암사동 작업실에 지인들을 초대하여 같이 보이차를 마시며 작품을 걸어 놓고 품평을 하기도 한다. 작가의 전 생애 가운데 어느 시절의 작품인지, 그 시절에 제작하였던 작품의 특징은 무엇인지, 다른 작품과 비교했을 때 작품의 수준은 어느 정도인지, 위작일 가능성은 없는지 등 서로의 의견을 듣고 자유롭게 이야기한다. 이러한 가운데 작품을 보는 눈도 깊어져 가고, 작품에 대한 이

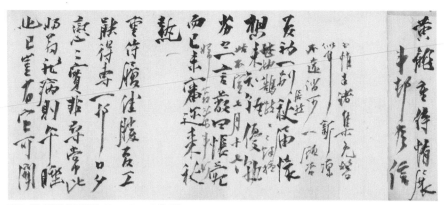
작자 미상, '서간', 종이에 먹, 22.5×52cm, 조선 시대

해의 폭도 넓어지고, 지인들과의 관계도 더 편안해진다.

한 번은 온라인 경매에 작자 미상의 편지글이 출품되었다. 한문 서간인데, 추사풍의 글씨였다. 작자 미상의 작품으로 나온 것이라 적어도 위작은 아니라고 판단되어 일단 낙찰을 받았다. 추사 작품을 소장한 컬렉터들과 서예가들을 작업실로 초대해서 작품에 대해 이야기를 나누었다. '추사풍의 글씨지만 추사의 진적으로 보기엔 뭔가 기세가 떨어진다' 혹은 '추사의 작품이다' 등으로 의견이 나뉘었다. 본문 해석을 위해서 각자 알고 있던 한문 실력을 총동원한 끝에 이 편지는 장인이 사위에게 쓴 편지라는 것이 밝혀졌다. 이어서 내려진 결론은 추사의 작품이 아닌, 그 시대에 유행했던 추사풍의 글씨라는 것이다. 이러한 일련의 과정이 미술품을 수집하며 얻게 되는 즐거움이다.

미술품을 구입하고 감상하는 것은 어쩌면 세상으로부터 한발 물러서거나 약간의 공중부양을 하여 한동안 현실 세계와 분리되어 있는 것이 아닐까 생각한다. 세속의 관심사로부터 멀어진, 그야말로 몽유도원 같은 곳에서 신선처럼 되어보는 것이다. 예전에 선비들이 예술을 통해 추구하던 이상향을 잠시나마 느껴보

는 것이 될 수도 있다. 각박한 세상 속에서 지친 마음과 정신에 진정한 자유를 허락하는 순간이다.

만 원의 행복을 느끼게 해 준 작품

외신을 통해 접하는 미술 관련 기사 가운데 흥미로운 한 가지 유형이 있다. 우연히 벼룩시장에서 산 미술품이 실제로는 유명 화가의 희귀한 작품이라, 현재 가격으로 평가하면 몇십 억대를 호가한다는 기사들이다. 우리나라에서는 좀처럼 일어날 수 없는 일이다.

예전에 우리나라 민속을 연구하는 일본 학자가 자료 구입 차 방한했었다. 하루는 헌책방에 들러 관련 서적을 구입했는데, 숙소에 와서 자세히 보니 책 안에서 곱게 접힌 동양화 세 점이 나왔다. 낙관 글씨를 보니, 작가 이름이 '靑田청전'이라고 되어 있었다. 일본어로 靑田은 '벼가 익지 않아 푸릇푸릇한 논'이란 뜻이다. 처음에는 대수롭지 않게 생각했다. 그런데 보면 볼수록 작품이 좋아 전문가에게 감정을 받아 보니, 청전靑田 이상범李象範 작가의 진품이었다. 그야말로 전설 같은 이야기인데, 이러한 이야기를 들어서인지 헌책방에서 책을 사면 일단 그 안에 뭔가 들어 있는 것이 없나 살펴보는 버릇이 생겼다.

주식시장에서 구매한 주식이 몇 배의 수익을 냈다는 무용담이 있듯, 미술시장에서도 이러한 일이 아주 드물게 일어나곤 한다. 내게도 그런 행운이 있었다. 고서적, 고미술품, 한국학 자료, 근현대사 자료, 취미 예술품 등을 취급하는 경매 사이트에 가입하고, 그곳을 통해 물건을 활발하게 구입할 때였다. 이곳에서는 판매자와 구매자 간에 판매자가 원하는 가격이 아닌, 경매 형식으로 거래된다는 것이 특이했다. 작품에 대한 보증은 없고, 그야말로 사는 사람이 자신의 눈썰미

에 의존해야 하는 곳이기도 했다.

어느 날 올라온 작품을 검색하고 있는데, 그중에 흥미로운 작품이 있었다. 작품을 올린 사람은 자신이 올린 작품이 근원近園 김용준金瑢俊의 작품이라고 했다. 『근원수필』의 작가로도 잘 알려진 김용준은 문文·사史·철哲을 겸비한 화가이자 미술 평론가, 미술사학자였다. 그동안 월북 작가로 금기시되었는데, 최근 민족주의자로서 재평가되고 있다. 김용준의 작품은 격이 있을 뿐 아니라 희귀하여 높은 가격에 거래되고 있다. 그렇다 보니 그의 작품 자체에 흥미가 있었다. 작품을 올린 사람은 근원의 작품이라고 했지만, 자세히 보니 '기원노인企園老人'이라고 되어 있었다. 근近 자와 기企자는 엄연히 다른 글자이다. 그런데

오기원, '매화도', 화선지에 수묵,
82×34cm, 1984

도 근원 김용준 작품이라고 하니까 다들 위작인 줄 알고 아무도 입찰을 하지 않았다. 작품에서 풍기는 기운이 예사롭지 않았다. 방서는 오창석吳昌碩 스타일로 썼는데, 품격이 느껴졌다.

경매를 시작하는 가격은 만 원이었다. 위작으로 판단해서인지 아무도 입찰을 하지 않았고, 내가 손쉽게 낙찰을 받았다. 만 원의 행복이었다. 기원노인이라고 쓴 낙관 글씨가 왠지 낯설지가 않았다. 어디에선가 본 듯하고, 그 이름을 들어본 것 같았다. 먼저 국내 서화가 인명사전을 찾아보았으나 그런 작가는 존재하지 않았다. 여러 날을 생각하다가 마침내 찾아냈다. 월간지 『까마』의 책임편집위원 시

오기원의 스승인 오창석 작품집의 표지 글씨.
오기원이 직접 썼다.

절 서예가이자 화가인 도곡道谷 김태정金兌庭 작가와 특별 인터뷰를 한 적이 있었다. 김태정 작가가 대만에 유학 가 공부를 할 때 문인화를 배웠는데, 그때 스승에 대한 언급이 있었다. 그 스승이 기원노인이었던 것이다.

작품을 받기 전에는 복사본이 아닌가 하는 우려가 있었다. 너무나 저렴한 가격이었기 때문이다. 실제로 받아 보니 화선지에 그려진 작품인데 보관 상태도 매우 좋았다. 작품의 발묵이 뛰어나서 매화나무가 입체적으로 보였다. 그림에 옆에 쓴 방서도 너무 활달해 80대 초반의 노인이 쓴 것이라고는 믿기지 않았다. 2017년 전시를 위해 대만 타이베이에 방문했을 때, 그곳의 저명한 서예가인 두충고杜忠誥 선생께 작품 사진을 보여드렸다. 대만에서 유명한 문인화가이고 작품도 좋으니 소중히 보관하라는 말씀을 들었다.

미술품을 수집하며 추억으로 이야기할 수 있는, 운이 좋은 경우라고 생각한다. 하지만 그 뒤에는 무수한 실패도 있었다는 것을 말하고 싶다. 세상일이 그러하듯 미술품 수집도 덤덤하게 일희일비하지 말고 나아가다 보면, 보람의 시간이 찾아오리라 믿는다.

오기원(鄔企園, 1902-1991)

오기원(기원노인, 企園老人)은 청나라 오창석의 마지막 제자로, 8년간 서화를 배웠다. 오창석은 근대 이전 중국 전각의 마지막 대가이다. 그림에도 뛰어났으며, 화풍은 보기 드문 구도와 소재를 택하고, 서체의 필법을 최대한 구사하여 독특한 선의 느낌을 자아낸다. 또한 중후한 필선의 화법을 창출하여 동양 회화 미술 사상 새로운 문인화의 경지를 이루었다는 평가를 받는다. 오기원은 오창석에게 사사 받은 이후 1949년 국민당 정부가 대만으로 오자 같이 왔으며, 평생 전통 문인화가로서 예술적인 영역을 고수하였다. 그는 중국 전통 문인화를 계승하여 발전시켰다는 평가를 받고 있다.

여전히 어려운,
좋은 작품을 보는 눈

"좋은 작가의 걸작을 얻기 위해서는 돈만 많다고 되는 것이 아니다. 안목과 저지를 수 있는 배포가
있어야 한다. 미술세계는 하이에나가 우글거리는 정글이다. 초창기에 샀던 그림 대부분은 실패했다.
수업료를 내지 않고 이룰 수 있는 것은 이 세상에 단 하나도 없다."

_ 김창일

미술품을 선택할 때 가장 중요한 것은 안목, 즉 좋은 작품을 보는 눈이다. 안
목의 사전적 정의는 '사물을 보고 분별하는 견식'이다. 즉 경험과 배움을 바탕으
로 가치 있는 것, 아름다운 것을 가려내는 능력을 뜻한다. 안목은 주로 예술 분
야에서 요구되지만, 높은 안목이 꼭 예술 분야에만 필요한 것은 아니다. 우리 삶
에서도 가치 있는 것, 진짜를 가려내는 안목이 필요하다.

앞에서 미술시장은 주식시장과 같은 듯 다르다고 했다. 주식시장에서도 투자
할 기업을 고를 때 필요한 것이 기업의 가치를 알아보는 안목이다. 대개 주식시
장에서 기업에 투자할 때는 지속적으로 성장이 가능한지를 살펴본다. 몇 가지
재무제표의 항목만 가지고도 그 기업의 성장성을 알 수 있어야 한다. 그리고 기
업 탐방 등을 통해 세밀히 점검하고, 미심쩍은 부분을 확인해 보고 투자에 나서
게 된다.

안목은 결국 보는 것에 관한 문제다. 누구나 무언가를 보지만 다 같은 시각
으로 보지는 않는다. 보는 사람의 안목에 따라 각자가 느끼고 받아들이는 것이

다르다. 이러한 이유로 수준 높은 안목은 결국 우리 삶을 풍요롭게 만드는 데도 아주 중요한 역할을 한다. 같은 조건에 놓여 있더라도 안목이 높은 사람은 남들이 보지 못하는 더 아름다운 것, 더 큰 가치가 있는 것을 자기 것으로 가져올 수 있기 때문이다.

쓸 만하다고 느꼈던 나의 안목,
그동안 수집한 작품에서 위작 발견돼

예전에 '국민 야구 감독'이라고 불렸던 야구인의 인터뷰 기사를 신문에서 본 적이 있다. 그에 따르면, 야구 감독을 제대로 하려면 적어도 300경기 이상 감독을 해 봐야 한다는 것이다. 그만큼 경험이 중요하다는 것을 강조한 말이라고 생각한다. 미술품에 대한 안목도 마찬가지다.

이번에 책을 쓰기 위해서 그동안 수집한 각종 미술품들을 추려 보았다. 그러던 중 당황스러운 경험을 하였다. 위작으로 의심되는 작품을 발견하였기 때문이다. 책 발간을 앞두고 지나치게 민감해서 그럴 수 있으나, 의심이 가는 것은 사실이었다. 진품이 아닌 것으로 생각되는 작품은 소위 나까마라고 하는 중간 상인들에게 산 것도 아닌, 공신력 있는 경매 회사를 통해서 구입한 것이었다. 초기에 구입한 작품에서도 발견되었고, 불과 몇 해 전에 구입한 작품에서도 발견되었다. 초기에 구입한 작품은 작가 특유의 선과 획을 제대로 구별해내지 못한 데서 온 것이었다. 몇 해 전에 구입한 작품은 질박한 아름다움을 추구하는 작가의 것이 틀림없다고 생각했다. 그런데 이 질박한 아름다움과 어리숙한 선을 구별해 내는 것이 참 어려운 일이다. 일부러 어리숙한 솜씨로 그리는 것과 작가 특유의 무심한 듯 그은 선과는 차이가 있다. 일반인들에게는 다 비슷해 보일 수 있지만, 작

품이 주는 느낌에서 알아볼 수 있다. 구입할 때 작품 가격도 그리 비싸지 않았기에 '누가 위작을 만들 것인가' 하고 경계심을 갖지 않았었다. 위작을 구분하기 위해서는 섬세한 안목이 필요하다.

이러한 위작을 발견하면 추가 수집에 대한 의욕이 급속하게 떨어지게 된다. 컬렉터들도 주의해야겠지만, 미술계에서도 시장의 침체를 논하기에 앞서 이러한 위작들이 거래되는 상황을 개선할 수 있는 방안에 더욱 신경을 써야 할 것이다.

안목은 어떻게 생기는가

컬렉터는 대부분의 경우 본인의 안목에 따라 작품 구매를 결정한다. 안목은 하루아침에 생기는 것이 아니라 단계를 밟아 길러지기 마련이다. 예를 들어 수집을 시작한 지 오래되지 않은 초보 컬렉터들은 화려한 색과 형상의 작품에 끌리기 마련이다. 반드시 그렇다는 것은 아니고, 일반적으로 그렇다는 이야기다. 물론 처음부터 추상을 좋아하는 컬렉터도 분명 있지만, 그런 경우는 많지 않다.

컬렉터의 안목에 따라 구매 작품이 달라지는 것은 당연한 일이다. 그런데 이 안목이 어느 순간 일취월장하는 경우는 매우 드물다. 즉 형형색색의 구상 회화를 좋아하던 컬렉터가 그다음에 바로 미니멀리즘 스타일의 작품을 구매하지는 않는다는 것이다. 대체적으로 단계를 밟으면서 성장해가지만, 이러한 과정 자체가 즐거움이기 때문에 컬렉터에게는 매우 소중한 시간이자 자산이 된다.

추사秋史 김정희金正喜는 일찍이 서화 감상에 '금강안金剛眼'과 '혹리수酷吏手'가 있어야 한다고 했다. 금강역사와 같은 무서운 눈과 혹독한 세리의 손끝과 같은 치밀함이 있어야 한다는 것이다. 이에 세상 사람들은 추사를 '금강안'이라고 불렀다.

그렇다면 안목은 어떻게 해서 생기는가. 안목의 출발점은 관심이다. 관심이

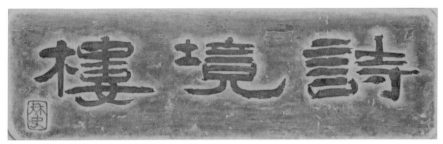

김정희, '시경루(詩境樓)', 예산 화암사 현판 탁본, 30×100cm, 1846
서예가 외현 장세훈(外玄 張世勳) 선생이 내게 선물해 준 것이다.

있어야 머릿속에 항상 생각을 하게 되고 보인다. 늘 보는 것도 관심 없이 보면 그저 그런 것에 지나지 않는다. 그러나 깊은 관심을 가지고 보면 늘 거기 있던 것도 예전에 미처 몰랐던 새로운 느낌으로 다가온다. 그러나 그것만으로 안목이 완성되는 것은 아니다.

관심과 느낌에 뒤이어 이해가 따라야 한다. 관심에서 출발해서 새로운 느낌을 받게 되면, 그것에 관해 온갖 정보를 수집하게 된다. 정보를 수집한다는 것은 대상을 좀 더 깊이 이해하려는 노력이자, 지식을 쌓는 일이다. 이해는 차가운 이성의 작용이기도 하지만, 뜨거운 감성을 위한 밑거름이기도 하다. 잘 알지도 못하는데 진한 감정이 생기지는 않는다. 감정이 생긴다 해도 그것은 모호한 가짜 감정에 지나지 않는다. 안목은 관심과 느낌에 더하여 정보와 지식을 밑거름으로 삼는다. 하지만 여전히 그것만으로는 충분하지 않다. 느낌과 지식은 서로 어우러져 더 새로운 느낌과 풍부한 지식을 키우고, 그것이 쌓이면 자기 나름의 체계적인 생각을 갖게 된다. 다시 말하자면 느낌과 지식이 어우러진 인식을 갖추게 된다. 인식이 갖추어져야 비로소 안목이 제대로 서게 된다.

긴 시간에 걸쳐 생기는 안목

안목은 관찰력을 낳는다. 안목이 뛰어난 사람은 볼거리를 놓치지 않으며, 대상의 미세한 부분까지 포착하여 그것이 갖고 있는 정보를 찾아낸다. 안목은 또한 분별력을 낳는다. 진짜와 가짜를 분별해내고, 원형과 변형을 가려낸다. 독창성이 뛰어난 걸작과 남의 것을 뒤쫓아 우려먹는 모작을 가려내서 그 각각의 가치를 매긴다.

이러한 안목은 단박에 생기는 것이 아니다. 여러 가지를 많이 보아야 하고, 여러 번 보아야 한다. 꾸준히 관찰하고, 유사한 다른 대상과 비교하는 작업을 거쳐 깊어지고 높아지고 넓어진다. 예리해지고 탁월해진다. 안목이 생기는 것은 오랜 시간이 소요되는 지난한 일이며, 인내를 필요로 한다. 그렇기에 어려운 것이다.

안목이 생기면 그야말로 쓰윽 하고 한번만 보아도 진위가 가려지는 경지로까지 발전하게 된다. '블링크Blink'란 말이 있다. 이는 무의식적으로 눈을 깜박거림, 불빛이 반짝임을 말한다. 처음 2초 동안 우리의 무의식에서 섬광처럼 일어나는 순간적인 판단을 뜻하기도 한다. 안목이 생기면 바로 이와 같은 블링크의 순간을 경험하게 될 것이다. 말콤 글래드웰Malcolm Gladwell은 『블링크』라는 책에서 이에 대한 사례를 소개하였는데, 내용은 다음과 같다.

1983년 9월 장-프랑코 베치나Gian-franco Becchina라는 미술상이 캘리포니아의 J. 폴 게티 미술관J. Paul Getty Museum을 찾아왔다. 기원전 6세기의 대리석상을 하나 소장하고 있다는 것이었다. 그것은 쿠로스 상Kouros, 왼쪽 다리를 앞으로 뻗고 두 팔은 허벅지 양옆에 내려 붙인 청년 나체 입상이라고 알려진 석상이었다. 지금까지 세상 빛을 본 쿠로스 상은 고작 200개 정도인데, 그나마도 무덤이나 고고학 발굴지에서 심하게 훼손된 채 발굴된 게 대부분이었다. 그런데 놀랍게도 이 입상은 보존 상태가 거의 완벽했다. 2m 가까운

높이에, 다른 작품들과 달리 밝은 색조에 광택을 띤, 사뭇 범상치 않아 보이는 유물이었다. 미술상 베치나는 1,000만 달러에 조금 못 미치는 액수를 요구했다. J. 폴 게티 미술관은 신중하게 행동했다. 그들은 일단 쿠로스 상을 임대해 철저하게 조사하기 시작했다. 그리고 조사를 시작한 지 14개월 만에 마침내 쿠로스 상을 구입하기로 결정했다. 1986년 가을 조각상이 처음 전시되었을 때, 「뉴욕타임스The New York Times」는 이 사건을 1면 기사로 다루었다.

하지만 이 쿠로스 상에는 무언가 미심쩍은 부분이 있었다. 이를 처음 지적한 사람은 J. 폴 게티 미술관의 운영 위원이었던 이탈리아 미술사학자 페데리코 제리Federico Zeri였다. 1983년 12월 박물관의 복원실로 안내되어 조각상을 보는 순간, 제리는 자신도 모르게 석상의 손톱에 눈길이 머물렀다. 꼬집어 말할 수는 없지만 손톱이 이상했다. 다음으로 문제를 발견한 사람은 그리스 조각의 세계적인 권위자 에블린 해리슨Evelyn Byrd Harrison이었다. 큐레이터 아서 휴턴Arthur Houghton이 석상의 덮개를 벗긴 순간, 뭔가 잘못되었다는 것을 본능적으로 감지했다. 그들은 처음 보는 2초 동안에 단 한차례의 눈길로 J. 폴 게티 미술관의 조사팀이 14개월에 걸쳐 파헤친 것보다 조각상의 본질에 대해 더 정확하게 파악할 수 있었다. 쿠로스 상의 진위 여부에 관해서는 아직도 의견이 분분하지만, 현재 J. 폴 게티 미술관의 카탈로그에는 조사팀의 14개월간의 추적 조사 결과를 반영하여 '기원전 530년경 혹은 근래의 위조품'이라는 설명과 함께 쿠로스 상의 사진이 실려 있다.

좋은 작품 선택을 위해서는 후천적인 노력이 필요

좋은 작품을 판단하는 것은 처음에도 어려운 과제처럼 느껴지지만, 시간이 지나도 좀처럼 나아지지 않는다. 천부적으로 타고나지 않았으니, 후천적으로 노

력하는 수밖에 없다. 어떤 분야에 대해 안목과 능력을 기르는 방법은 거의 동일한 것 같다. 앞에서도 언급하였지만 자신이 이해하고자 하는 대상에 흥미와 관심을 갖고, 그것을 자주 접하고 경험해보는 것이다. 왠지 자신에게 편하게 와 닿는 미술품에서 시작해 조금씩 관심 범위를 넓혀 가는 것이 현명한 방법이다.

이런 과정을 통해 점차 마음을 움직이는 작가가 나타나게 된다. 물론 작가와 작품에 대한 연구를 충분히 해야 한다. 마침내 작품을 구입하고 싶다는 생각이 든다면 작가의 프로필을 꼼꼼히 살펴보아야 한다. 작업의 공백기는 없었는지, 개인전은 꾸준히 해왔는지, 작품 소장처는 어디인지 등을 자세히 알아보아야 한다. 작가를 직접 만날 수 있는 기회가 생긴다면 더욱 좋을 것이다.

작가를 보면 그림이 보인다. 예를 들어 이우환 작가의 〈조응照應〉 시리즈를 구매한다면, '조응'이라는 철학적 이념이 최고조로 발현될 수 있는 작품을 생각하지 않을 수 없다. 큰 화면에 한두 개의 점이 있을 뿐인 작품임에도 점의 크기와 공간의 크기, 점과 점 사이의 여백, 점의 위치 등을 모두 고려해야 한다. 최소한 어느 크기 이상은 되어야 한다. 하얀 캔버스에 단 몇 개의 점이 찍혀 있을 뿐인 그의 작품이 꽉 차 있는 느낌을 주는 이유는 주도면밀하고 완벽한 공간의 활용 때문일 것이다.

작가의 철학에 대한 이해도가 높아지면 작품을 고르는 기준은 점점 까다로워질 수밖에 없다. 컬렉터들은 안목이 높아질수록 외적 요인보다는 작가와의 교감을 중요하게 생각한다. 그리고 작가의 의도를 이해하기 위해 작품에 깊이 파고든다. 이러한 연구 과정을 거치며 특정 작가에 대한 전문 컬렉터로 자리 잡게 되고, 작가가 보지 못하는 부분까지 발견하면서 조언을 아끼지 않는 든든한 후원자가 될 수 있다.

이 단계까지 나아간 컬렉터라면 미술에 대해 하나둘씩 궁금한 점이 늘어나

고, 그것을 해소하기 위해 자연스럽게 미술사나 미술 이론을 접할 필요성도 느끼게 될 것이다. 요즘 대부분의 미술관이나 미술 잡지 등은 웹사이트를 통해 정보를 제공하고 있으며, 관람자들의 궁금증을 풀어주기 위한 질문과 답변 코너를 운영하므로 이를 활용하는 것도 좋은 방법이다.

어떤 대상에 대한 관심은 자연스럽게 그것을 수집하고 소유하고 싶은 욕구로 발전한다. 누구나 당황스러운 초보 운전자 시절이 있었던 것처럼 미술품 감상도 초보 시절을 거치게 된다. 그 시절을 슬기롭게 극복하면, 어느새 숙련된 운전자처럼 여유 있게 미술품을 감상할 수 있게 된다. 이 경지에 오르기 위해 크고 작은 시행착오가 있더라도 포기하지 말고 꾸준히 훈련하고 연습하는 자세가 필요하다.

태운 암갈색 - 군청색의 블루

윤 형 근

윤형근, '태운 암갈색 - 군청색의 블루
(Burnt Umber - Ultramarine Blue)',
종이에 유채, 62×47cm, 연도 미상

"무의식 속에서 자아가 더욱 확실히 표현되는 것이 아닐까 생각된다.
의식이란 의식할수록 자아를 소심하게 한다. 무엇을 그려야겠다는 목적도 없다.
그저 아무것도 아닌 그 무엇을, 언제까지나 물리지 않는 그 무엇을 그리고 싶을 뿐이다."

_ 윤형근

'태운 암갈색-군청색의 블루'. 작품의 제목부터 마음을 움직인다. 이 작품은 '태운 암갈색'과 '군청색의 블루'라는 두 가지 색, '물감과 종이의 만남'이라는 단순한 형식을 지니고 있다. 우리 고유의 한지 위에 유화 물감으로 붓질한 작품에서 깊은 수묵향이 느껴진다. 특유의 대담한 공간 분할과 여백의 미가 종이의 질감과 함께 조화롭게 구사되어 있다.

윤형근 작가는 생전에 "절제된 숭고미와 공간감을 우리 고유의 전통 재료인 한지를 사용함으로써 보다 직접적으로 표현하고자 했던 회화적 실험의 독립적 결과물"이라고 스스로 평가한 바 있다.

한지 위에 반복적으로 그어 놓은 단순한 선들은 깊이 있는 면으로 겹쳐지고, 결국 그 주위의 여백과 더불어 흡인력이 강한 조형 이미지로 관람자의 마음에 각인된다. 작가가 자신의 작품에 대하여 "자연과 가까운 것"이라고 하였듯, 이러한 조형은 무위자연無爲自然의 동양 정신을 담은 전통적인 문인화처럼 간결하고 힘찬 느낌을 지닌다. 또한 그의 반복적인 선긋기 행위는 그림을 본 감상자의 마음에서도 계속되는 듯한 착각을 불러일으킬 정도로 인상적이다.

작가는 안료에 직접 제작한 기름을 섞어 물감을 만들었다. 그런 다음 반복적으로 선을 그렸다. 추사 김정희를 흠모했고, 스스로 "추사체의 절제된 추상적 회화미에 영향을 받았다"고 하였다. 선을 그린다기 보다는 획을 그었다는 표현이 더 옳을 것이다. 획은 웅혼한 기둥이 되고 선에서 우러난 번짐이 바탕인 한지에

윤형근(1928-2007)
충북 청원에서 태어났다. 홍익대학교 미술대학을 졸업하고, 1980년부터 2년간 프랑스에 머물며 아카데미 그랑드 쇼미에르(Académie de la Grande Chaumière)를 수료하였다. 1990년대 초에 경원대학교 총장을 지냈다. 화가 김환기의 사위이기도 하다. 그의 진면목은 그가 한국 모더니티 미학의 선두주자 중의 한 사람으로서 1970년대를 대표하는 작가라는 데에 있다. 2018년 국립현대미술관 서울관에서 〈윤형근 회고전〉이 열렸다.

스몄다. 기름을 어떻게 섞느냐에 따라 색은 옅어지기도 하고, 더 짙고 강렬해지기도 한다.

자연을 닮은 그의 그림은 거의 종교적인 경지로 승화되었다고 할 만큼 부드러우면서도 강하고, 우호적이며, 명상적이다. 그의 그림에서 드러나는 색과 면들은 곧 자연인으로서의 인간이 지닌 내면적인 울림이다. 이 그림 앞에서는 경건함으로 모자를 벗을 수 있을 것 같다는 생각마저 든다. 아무런 이야기도, 설명도 보태지 않은 이 순수한 자연의 그림 속에 작가의 생활이 그대로 스며들어 있다. 본래의 자신이 제물로 바쳐진 것처럼 그림과 작가의 행위가 일치되어 다가오기도 한다.

미술대학원을 다니던 시절이었다. 회화 실기 평가 수업 중 잠시 쉬는 시간이었다. 지도 교수이자 담당 과목을 맡으셨던 박영하 교수님이 "내가 오전에 코엑스 아트페어를 보러 갔는데, 윤형근 작가의 작품 100호가 3,000만 원 좀 넘게 나와 있어요. 좋은 작품이 어쩌다 가격이 그렇게까지 떨어졌는지……. 김 선생, 여유가 되면 윤형근 작가 작품은 꼭 사 둬요. 곁에서 보면 앞으로 작업하는 데도 도움이 될 거야. 진짜 좋은 작가거든" 하고 말씀하셨다.

그 이후로 경매에 나온 작품 중 윤형근 작가의 작품은 관심 있게 보게 되었다. 이따금 종이에 그려진 작품이 나왔는데, 하얀 종이에 시커먼 두 줄이 그어진 '태운 암갈색-군청색의 블루'는 도무지 인기가 없었다. 이 작품을 구입할 때는 단색화의 바람이 불지 않을 때였다. 마치 전서篆書의 획 연습을 한 것 같은 두 획이 기둥처럼 양쪽으로 중심을 잡아주고 있다. 석도의 화론에 나오는 통나무[樸]의 느낌이 나는 것 같기도 하고, 윤형근 작가가 흠모했다던 추사의 획 중 단단한 기운이 느껴지는 것을 가져온 것 같기도 했다.

집에 배송된 작품을 보니 상태도 아주 깨끗하고, 작품의 왼쪽 아래 검은색

이미지 부분에 연필로 '윤형근'이라고 쓰여 있었다. 이 사인은 정면에서는 보이지 않고 작품을 옆으로 비스듬히 기울여야 볼 수 있다.

이 작품은 내가 소장하는 작품 가운데 특별히 좋아하는 작품이다. 보면 볼수록 작품에서 발산되는 기운이 좋다. 소장한지 얼마 지나지 않아 단색화 열풍이 불어 이 작품의 가격이 꽤 올랐고, 이때 구입하지 않았다면 영영 곁에 두지 못할 작품이 되었다.

스핑크스 이응노

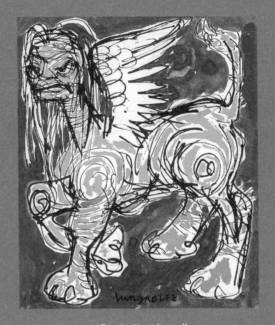

이응노, '스핑크스(Spinx)',
종이에 펜, 수묵 담채, 18×15.5cm, 연도 미상

"화가의 무기는 그림입니다.
예부터 예술가들은 권력자에게 봉사하고 권력의 노예가 되어 왔지요.
그러나 현대의 진정한 예술가라면,
자신의 사상과 철학을 굳게 지키며 민중들 편에 서야 합니다."

_ 이응노

이응노 작가의 작품을 처음으로 본 것은 서대문에 있던 호암아트센터에서였다. 작가가 고난 속에서도 붓을 놓지 않고 작품을 향한 열정을 불태웠다는 것을 전시장에 걸린 안내문을 통해서 알게 되었다. 불굴의 작가정신에 새삼 존경의 마음이 솟아났다.

이응노 작가의 대표작은 〈군상〉과 〈문자추상〉 시리즈이다. 이러한 대표작을 구입하려니, 이미 가격이 올라서 쉽지 않았다. 크기가 작아도 밀도 있는 작품을 찾던 중 이 작품을 소장하게 되었다. '이응노 작가가 이런 작품도 제작하였나' 하는 의문도 들었다. 전시 팸플릿에 실렸던 작품이라는 경매사의 설명이 신뢰감을 주었다. 크기는 작지만 스핑크스를 상상해서 그린 필선이 만만치 않다. 그 기세가 좋고, 색감도 독특하다. 작지만 큰 작품 못지않은 집중도가 생긴다.

소포클레스의 『오이디푸스 왕』에는 널리 알려진 스핑크스가 나온다. 스핑크스는 사람 머리에 사자의 몸뚱이, 등에는 날개가 달려 있다. 아마도 현명하고 용맹하며, 자유로운 존재라는 이야기일 것이다. 이 스핑크스는 새로운 세계로 진입하려는 사람들을 심사하여 그 관문을 지킨다는 상징의 동물이다.

이응노 작가는 동양의 예술 정신과 표현 기법을 바탕으로 〈문자추상〉이라는 자신의 독창적인 예술 세계를 구축했다. 이 작품은 〈문자추상〉 시리즈와 비슷한

이응노(1904-1989)

충청남도 홍성에서 태어났다. 서울로 올라와 김규진 작가에게 묵화를 사사하였다. 일본으로 건너가 가와바타 미술학교(川端画学校)를 졸업하고, 홍익대학교 동양화과의 주임 교수를 역임하였다. 55세 때 세계 미술계에 나아가 그들과 함께 호흡하고 경쟁하기로 다짐하며 프랑스 파리로 향했다. 프랑스에서 독일로 가 1년간 활동하다 1960년 파리에 정착했다. 1965년 제8회 상파울로 비엔날레에서 명예대상을 수상하여 세계 미술계의 이목을 집중시켰다. 그러나 뜻하지 않게 1967년 동베를린 공작단사건에 연루, 강제 소환되어 옥고를 치르고, 1969년 사면되었다. 1983년 프랑스 국적을 취득했다. 1989년 서울 호암갤러리에서 대규모 회고전이 열렸다.

시기에 작업하지 않았을까 생각해 본다. 작가의 예술 세계 절정기에 제작된 구성적 〈문자추상〉 시리즈는 문자 자체의 기하학적인 형상들을 해체하고 변형하여 재구성하였다. 색감 역시 이전의 무채색 계열에서 벗어나 짙은 색감으로 표현되었다.

〈문자추상〉에 관해 작가는 형태의 아름다움이 무형의 공간에서 만들어진다는 '무형의 유형'이라는 동양 철학을 이야기했다. 그리고 자신이 하고자 하는 〈문자추상〉은 무형의 공간에서 획과 점이 자유자재로 구성해 나가는 '무형의 발언'이라고 밝힌 바 있다. 그의 〈문자추상〉은 1970년대의 지배적인 화풍이지만, 이 시기에도 그는 다양한 소재와 양식으로 자신의 작품 세계를 확장시켜 나갔다.

그의 작품에서 일관되게 나타나는 것은 동양과 서양, 전통과 현대의 만남이다. 동양화의 현대화를 위해 부단히 노력해 왔던 그는 동양화의 필의筆意를 끝까지 잃지 않았고, 추상 작품에서도 동양과의 맥을 놓지 않았다. 또한 장르와 소재를 넘나드는 끊임없는 실험으로 한국 회화의 독창성과 정체성을 찾아 예술혼을 불태웠다. 그리고 동양의 전통 위에서 서양의 새로운 방식을 조화롭게 접목한 독창적인 창작 세계를 구축하였다. 그의 작품은 법고창신法古創新이 무엇인가를 보여주는 전형이라고 생각한다.

아침에

김선두

김선두, '아침에', 장지에 먹 분채,
120×180cm, 1995

"작가의 진정한 능력, 특히 창의적인 능력은
주제를 얼마나 독창적이고 적절하게 표현할 수 있는가에 달려 있습니다.
화가만의 독특한 시각과 형식이 있느냐.
저는 그림의 성패는 바로 여기에 있다고 믿습니다."

_ 김선두

김선두 작가를 최근 본 것은 〈선의 기세〉라는 기획전에서였다. 작가와 함께 초대를 받아 같은 공간에서 전시를 하게 되었기 때문이다. 김선두 작가는 이 전시에 소설가 이상의 초상을 출품하였다.

김선두 작가의 그림을 좋아하는 이유는 창조적이고 실험적인 창작 의도 때문이기도 하지만, 작품에서 전해져 오는 문기文氣 때문이다. 그는 수묵水墨과 채색彩色이라는 분류를 뛰어넘어 자유로운 질료의 선택으로 한국화의 영역을 확장시킨 작가로 평가받는다. 또한 구도와 형상, 색감 등에서 시각적으로 과감한 실험을 시도하여 독특한 화풍을 개척해 나가고 있다.

대중에게 회자된 것은 소설가 김훈의 『남한산성』 표지 그림에서였다. 첫눈에 보아도 눈이 시큰해지는 그의 그림은 『남한산성』에 김훈의 단단한 문장만 들어 있는 게 아님을 소리 없이 외치고 있었다. 눈 밝은 이라면 조선 후기 화가 오원 장승업의 생애를 그린 임권택 감독의 영화 〈취화선〉에서 배우 최민식을 대신해 그림을 그리던 그를 기억할 것이다.

그의 그림에서는 '어떻게' 보다는 '무엇을' 그릴지 먼저 고민한 흔적이 느껴진다. 그는 살아가면서 느끼거나 깨달은 것들이 전해주는 감동을 그림과 더불어 시나 산문으로 표현하는 걸 좋아하는 듯하다. 일상의 소소한 것들에 숨어 있는 작은 울림이든, 영혼을 흔드는 거대한 감동이든 글로 정리하는 데서 기쁨을 느

김선두(1958-)

전라남도 장흥군 관산에서 태어나 중학교 때까지 그곳에서 자랐다. 중앙대학교 회화과와 동 대학원을 졸업하였다. 현재 중앙대학교 한국화과 교수로 재직 중이다. 1984년 제7회 중앙미술대전 한국화 부문 대상을 수상하였고, 1985년 대한민국미술대전 한국화 부문 특선, 1993년 제12회 석남미술상을 수상하였다. 1992년 금호갤러리에서 첫 번째 개인전을 가진 후 1993년 박여숙화랑, 2000년 아트스페이스, 2018년 포스코미술관 등에서 여러 차례 개인전을 열었다. 서울시립미술관, 성곡미술관 등에 작품이 소장되어 있다.

낀다는 것을 그의 글을 통해서 알 수 있다. 채색이나 조형 등 기본적인 기법보다 '이야기'가 먼저 느껴지는 이유다.

그는 한 인터뷰에서 이러한 말을 하였다.

"제 그림은 구체적 삶에 그 뿌리를 두고 있습니다. 구체적 삶에 근거하지 않는 그림은 공허합니다. 작가가 매너리즘에 빠지거나 동어 반복을 거듭하는 건 바로 이 때문이죠. 그런 그림에서 감동을 기대할 수 있을까요? 제가 일상을 그림의 소재로 삼는 이유는 제가 직접 깨닫거나 감동받은 것들을 표현하기 위해서입니다. 물론 제가 살아온 삶은 허물투성이입니다. 하지만 남의 뒷전에서 혼자 지지고 볶고 상처받으며 성장한 까닭에 작은 것들에 대한 사랑이 유난합니다. 화가로서 작은 것들이 지닌 아름다움을 예찬할 수 있다는 것. 저는 제 삶을 축복으로 여깁니다."

그의 작품에 관심이 있다면 한 번쯤 되새겨도 좋을 것이다. 김선두 작가에게 글이란 그림의 주제를 가장 효과적으로 드러낼 수 있는 방법인 듯하다. 작품 '아침에'도 지나쳐가는 하나의 장면이기보다, 다양한 이야기를 머금고 있는 것으로 보인다. 작가가 숨겨 놓은 수많은 이야기를 찾아가는 것이 그림을 보면서 느끼는 또 하나의 재미이다.

무제

빌 럼 데 쿠 닝

Willem de Kooning, 'Untitled',
석판화(Edition 60/60), 35×28cm, 1988

"나는 절충적인 화가로서
미술사 책 어느 페이지를 열어도
그것들로부터 영향을 받았을 것이다."

_ 빌럼 데 쿠닝

빌럼 데 쿠닝Willem de Kooning은 추상표현주의를 주도하였기에 추상 화가라면 누구에게나 연구의 대상이 되는 작가이다. 그의 작품을 처음 보았을 때 느낌에 따라 단순히 물감을 캔버스에 바른 듯 보였으나, 자세히 볼수록 주변의 색감과 붓질의 위치 등을 면밀히 고려한 작품이라는 것을 깨닫게 되었다. 격정적인 붓질을 보여 주고 있는 작품에 점차 몰입하게 되는데, 그 과정에서 안정감마저 느끼게 되는 것은 그 때문일 것이다. 그가 알츠하이머를 앓기 전까지의 작품은 추상화의 정점을 향해 달려가고 있는 것으로 보인다.

구입한 작품은 1988년에 제작된 판화이다. 종이에 연필의 흑연심이나 목탄으로 뭉개기도 하고, 속도감이 느껴지는 선을 그리기도 하였다. 이미지가 사람인 듯도 하고, 사물인 듯도 한 모습이다. 의식한 것이라기보다는 무의식적으로 작가에게 내재된 그 어떤 것이 밖으로 나온 느낌이다. 투필성획投筆成劃, 붓을 아무렇게나 던져도 획이 되는 경지이라더니, 대가의 선線은 하나도 버릴 것이 없다. 그저 감흥에 따른 순간적인 선택의 문제인 것이다. 데 쿠닝의 시리즈 〈여인〉을 떠올리면서 무의식으로 그린 듯한 이 필선을 흐뭇하게 바라보곤 한다.

데 쿠닝은 92세까지 장수했지만, 마지막 10여 년간 치매를 앓았다. 그래서 말년에 그린 그림은 대체적으로 전작에 비해 저렴한 편이다. 그는 젊은 시절에 심하게 폭음했다. 1950년대 추상표현주의 화가들이 단골로 드나들던 뉴욕의 씨더 술집에서 그는 술고래로 널리 알려졌다. 술을 아무리 많이 마셔도 취하지 않아, 이

빌럼 데 쿠닝(Willem de Kooning/1904-1997)
네덜란드 로테르담에서 태어났으며, 어려서부터 천재성을 보였다. 20대 초반인 1926년 미국으로 이민가면서 화풍에 큰 변화를 맞이했다. 잭슨 폴록(Jackson Pollock), 마크 로스코(Mark Rothko), 바넷 뉴먼(Barnett Newman)과 함께 1950-60년대 미국 추상표현주의 운동을 주도했다. 그가 세계적인 스타로 위상이 높아진 것은 1950년대 〈세 번째 여인〉 시리즈 덕분이다. 그는 20세기를 대표하는 미국 작가이지만, 쉽게 규정 짓기 어려운 작가다. 추상과 구상의 중간에서 늘 새로운 길을 모색했다.

술집에서 점차 하나의 전설적인 존재가 되었던 것이다. 그런 가운데 그는 대부분의 동료를 하나씩 술에 의해 잃으면서도 음주 습관을 바꾸지 않았다.

70대가 되었어도 주말이면 식사를 거르면서 줄곧 술을 마시고 인사불성이 되었기 때문에 건강도 크게 해쳤다. 1981년에 비로소 술을 완전히 끊었으며, 우울증 치료제도 중단할 수 있었다. 만성 알코올 중독자들은 일반적으로 술을 끊어도 상당히 오랜 기간 동안 우울증과 무력감 그리고 정서적 불안이 지속된다. 그러나 그는 이러한 후유증에서도 벗어나 안정된 상태에서 그림을 그릴 수 있었다. 그러나 그 무렵부터 아이러니하게도 알츠하이머병이 나타나기 시작한다. 음주가 치매의 직접 원인은 아니라지만, 그래도 장기간에 걸친 주정에 의한 두뇌 손상은 이 병의 시작을 촉진할 수 있고, 그 경과를 좀 더 빠른 시간 내에 악화시킬 수 있다고 한다.

데 쿠닝은 알츠하이머병이 상당히 진행된 뒤에도 흥미롭고 독창적인 작품들을 그렸다. 그때의 작품들은 데 쿠닝이 더 이른 시기에 그린 작품들에는 못 미쳤지만, 그래도 심한 치매에 걸린 사람의 성취로서는 대단한 수준이었다. 1979년부터는 단기 기억이 차츰 끊어지기 시작했고, 1984년에는 인지능력의 극심한 저조를 보였다. 측근들의 얼굴을 알아보지 못했고, 치매 환자의 전형적인 증상들인 혼잣말, 고개 끄덕이기, 박수 치기 증상이 나타났다. 심지어 캔버스에 사인을 할 수 없을 정도였다. 그 와중에도 그는 붓만 쥐어 주면 신들린 사람처럼 붓질을 하곤 했다고 한다. 이때의 그는 어느 시기보다도 많은 341점의 작품을 쏟아냈다.

이에 전문가들은 대체로 긍정적인 입장을 표명하고 있다. 「뉴욕타임스」의 홀랜드 카터Holland Cotter 는 데 쿠닝을 "많이 존경하고, 그의 후기 작품들을 사랑한다"고 적었다. 『뉴욕매거진New York Magazine』의 제리 살츠Jerry Saltz 또한 마지막 작품들에서 "완전히 의식이 있는 한 명의 예술가를 본다"며 옹호했다.

빌럼 데 쿠닝의 작품은 시대에 상관없이 모든 세대의 많은 이들에게 풍부한 감동을 선사한다. 모든 루머와 질환, 죽음 같은 세속의 장애를 뛰어넘는다. 여전히 믿을 수 없을 만큼 놀랍고, 압도적이며, 환상적이고, 탁월한 걸작이다.

나비와 모란

박생광

박생광, '나비와 모란',
종이에 채색, 71×69cm, 1984 추정

"역사를 떠난 민족이란 없다.
전통을 떠난 민족 예술은 없다.
모든 민족 예술은 그 민족 고유의 전통 위에 있다."

_ 박생광

희미해진 기억을 떠올려 본다. 제대 후 대학에 복학해서인지, 아니면 갓 직장 생활을 시작했을 때인지 정확하지는 않다. 과천 국립현대미술관에서 소장품을 전시한다고 해서 보러 갔었다. 넓은 전시장을 이리저리 돌아다니면서 다양한 작품을 보느라 다소 지쳐 있었다. 한산한 전시실을 나와 다른 방으로 들어갔을 때, 놀라운 작품이 눈앞에 나타났다. 한마디로 압도적이었다. 지금도 그때 받았던 시각적 충격이 생생히 떠오른다.

그림은 높이 3.6m에 너비는 5.1m로 제작된 박생광 작가의 대작 '전봉준'이었다. 붉은색과 흰색, 파란색, 노란색, 초록색, 검은색들이 뒤엉켜서 이미지와 함께 강렬하게 다가왔다. 흰옷을 입은 농민들 한가운데 전봉준은 정면을 응시하고 있었다. 전봉준 바로 뒤에 작가는 자신을 그려 넣었다. 전봉준의 눈빛은 맹렬히 진동하고, 곧 달려들 듯한 광기를 스스로 다스리는 듯했다. 그림 속에서 실패한 혁명에 대한 비애보다는 강렬하고 주술적인 힘을 느꼈다. '전봉준'을 통해 화가는 자신의 철학을 드러내고 있었다.

그의 그림에서 전해진 원색과 역동적인 화면 구성은 오래도록 머리를 떠나지 않았다. 그의 도록은 가격을 불문하고 무조건 사서 모았다. 그의 삶을 다룬 책『수유리 가는 길』을 흥미롭게 보았는데, 이 책을 통해 작가의 진면목을 알게 되었다.

박생광(1904-1985)

경남 진주에서 태어났다. 진주보통학교와 진주농업학교를 다녔으며, 이때 후에 한국 불교계에 거목이 된 청담 스님을 만나 인연을 맺었다. 1920년 일본으로 건너가 교토 시립회화전문학교(지금의 교토예술대학)에서 일본 화단의 근대 교토파라고 불렸던 다케우치 세이호우(竹内炳鳳), 무라카미 가가쿠(村上華岳) 등에게 새로운 감각의 일본화를 배웠다. 광복과 함께 귀국하였으며, 홍익대학교, 경희대학교 등에 출강하며 작품 활동을 계속했다. 귀국한 후 종전에 쓰던 '내고(乃古)'라는 호를 '그대로'로 바꾸고, 작품 제작 연도를 서기에서 단기로 바꾸어 한글로 표기했다. 1984년 서울 문예진흥원 미술회관에서 개인전을 열어 큰 성황을 이루었다. 1985년에는 파리 그랑팔레 르 살롱전(Grand Palais Le Salon)에 특별 초대 작가로 선정되었다.

작가의 최고 전성기라고 볼 수 있는, 타계하기 몇 해 전 무렵 '박생광 그대로'라는 인장이 찍혀 있는 작품을 소장하고 싶은 욕심이 생겼다. 그러나 전성기의 작품은 잘 나오지 않거니와, 나오더라도 가격이 상당하였다. 회사에서 성과급을 받은 지 얼마 되지 않았던 때인 것 같다. 마침 '나비와 모란'이라는 이 작품이 내 앞에 나타났다. 작품 구입을 아내에게 차마 말할 수 없어서, 부모님이 사시는 곳으로 작품을 배송받았다. 작품을 보시고 부모님이 처음에는 기겁을 하셨다. 붉은색이 너무나 강렬했기 때문이다. 그러나 보면 볼수록 정감이 간다고 말씀하셨다.

박생광 작가는 전통적인 진채 기법을 한국화에 되살렸다. 적赤, 청靑, 황黃, 녹綠 등의 오방색이 주류를 이루고 있으나, 원색적인 힘을 구가하는 미학을 창조했다는 평가를 받는다.

2001년 월간 『아트인컬쳐Art In Culture』는 국내에서 왕성하게 활동하고 있는 미술 평론가와 큐레이터 21명에게 "지난 반세기 동안 우리 현대 미술을 대표하는 작가는 누구인가"를 물은 적이 있다. 조사 결과 이응노 작가와 함께 박생광 작가가 뽑혔다.

평생을 야인으로 살다 칠순을 넘어서 비로소 빛을 발하게 된 박생광 작가. 그를 보면서 화가로서의 인생 역정을 생각하게 된다. 살아 있는 날은 겸손한 마음으로 최선을 다해야겠다는 다짐을 해 본다.

Inner Sight

이 종 목

이종목, 'Inner Sight',
한지에 아크릴과 수묵, 74×52cm, 2002

"전통이 없는 생명력은 있을 수 없다. 전통과 현대는 상극의 에너지이다.
가장 오래된 것과 가장 새로운 것이 만나는 것.
이게 돌고 돌아서 극과 극에서 만나 새로운 모습으로 나타날 때,
우리가 찾는 부분은 그 지점이다."

_ 이종목

이종목 작가를 처음 알게 된 것은 2000년대 초반으로 기억한다. 직장 생활로 바쁜 때라 가급적이면 좋은 전시는 찾아가서 보지만, 미처 다 못 보는 경우가 있었다. 그 무렵 본 『월간미술』에서 특집으로 이종목 작가의 작품을 다뤘다. 지면으로 작품을 보았는데도 신선했고, 작품에서 작가의 내공이 느껴졌다. '도대체 이 작가는 누구인가' 하는 관심이 생겼다. 이후 최근까지 그의 전시가 있을 때마다 시간을 내서 보러 갔다. 가장 최근의 전시는 동덕아트갤러리에서 열린 개인전이었다.

그의 작품은 동양화의 기본기, 즉 서예, 전각, 사군자 등을 부단히 익히고, 이와 같은 전통적 문맥에서 현대적인 개념을 추출해 이를 다시 시대에 맞게 그리려는 의욕을 보여 준다. 동양화를 이루는 가장 기본적인 범주를 현미경으로 보듯 자세히 들여다보고, 이를 다시 확대 해석해 놓은 것이라는 이야기다. 그런 면에서 그의 그림은 매우 전통적이라 해도 과언은 아닐 것이다. 수묵 혹은 서예에서의 추상적 표현성을 조형 차원에서 적극적으로 구현하고자 하는 의지가 느껴진다. 미술 평론가의 언급처럼 그는 사형취상捨形取象하는 동양적 조형 원리와 문인화의 사의 정신을 되살리되, 그러면서도 세련된 조형 의식과 방법론의 연출을 보여 준다.

작가의 작품 가운데 2000년대 초반에 제작된 〈Inner Sight〉 시리즈를 특별히

이종목(1957-)

충청북도 청원에서 태어났다. 서울대학교 동양화과를 졸업하고, 동 대학원에서 동양화를 전공했다. 이화여자대학교 조형예술대학 교수로 재직하기도 했다. 그는 오랫동안 서예와 전각을 탐구해 왔다. 최근에는 세라믹과 철로 만든 입체 작품, 한국적 색채를 보여 주는 드로잉 등을 통해 그동안 주창해 온 모필 수묵 미학의 정체성을 보여 주고 있다. 그는 '한국화 그 자체가 일종의 구도 행위'라며, '윤집기중(允執基中, 진실로 그 가운데를 잡아라)'의 중용 정신을 강조한다.

좋아한다. 여기에서도 이종목 회화의 중요한 요소인 '물'이 드러난다. 먹과 물의 조화에 몰두해 온 그는 〈새〉, 〈또 다른 자연-겨울 산〉, 〈황새여울〉 등의 시리즈를 통해 이전 작품과 이어지고, 자연 속에 충만한 감성들을 물처럼 화면으로 흘러보냈다.

특히 〈Inner Sight〉 시리즈에서는 사람, 바위, 나무, 새, 해, 구름과 같은 형상을 선과 면, 점으로 그려낸 모습이 강가의 풍경처럼 넉넉함을 준다. 생활의 즐거움을 분방하게 나타낸 수필 같은 작가 특유의 붓질을 볼 수 있다. 무심히 끄적거린 듯한 선들이 감상자들의 다양한 감정을 일렁이게 한다.

화면의 앞부분에서만 그림이 연출되고 진행되는 것이 아니라, 뒷면에서도 함께 이루어진다. 이른바 배채 기법背彩 技法, 종이 뒷면에다 그림을 그려 앞면으로 배어 나오게 하는 기법이 적극 활용된 것이다. 이러한 과정을 통해 그림 속에는 여러 시간의 층들이 겹겹이 쌓여 흐른다. 그 시간은 작가가 쌓아 온 시간일 수도 있고, 오래전부터 우리 마음 속에 내려앉은 전통적인 감성의 파문일 수도 있을 것이다.

그의 그림은 전적으로 선과 선이 자아내는 다양한 맛과 감촉에 있다. 그 선들은 대상에 얽매이지 않고, 그것 자체로 활달한 표정과 자유로운 몸짓을 지닌 채 부유한다. 종이 위에 돌처럼, 바람처럼, 물살처럼 흐르고, 머물고, 고여 있다. 그것은 동시에 육체가 되고 마음이 되어, 선들의 부유와 함께한다.

노래

문성식

문성식, '노래',
캔버스 위에 젯소와 연필, 33.3×24.5cm, 2010

"인간과 인간의 삶, 세계의 알 수 없음, 자연과 우주의 섭리는 늘 신비하게 느껴지죠.
인간의 가장 큰일은 죽는 것이죠. 그것이 영원한 주제일 수밖에 없어요.
그것을 빼고 도대체 무엇에 관해서 노래를 할 수 있겠어요?
제 그림은 제가 보고 경험한 세상의 기록입니다. 그 시대의 공기와 감성,
다양한 인간사의 스펙트럼을 보여 주는 것이 제 회화의 가장 큰 과제입니다."

_ 문성식

인사동 갤러리를 돌아다니다 누구에게 들은 것인지 정확히 기억나지는 않는다. 문성식 작가와 같은 대학교 출신의 큐레이터였던 것 같다. 작가는 그 학교에서 드로잉 실력이 단연 돋보이던 학생이었다고 했다. 그의 드로잉 작품에는 무엇인가 사람을 잡아당기는 매력이 있다. 단순한 드로잉이지만, 선을 통해 전해 오는 지난 세월에 대한 아련한 그리움이 있다.

이 작품은 작가가 2015년에 펴낸 드로잉 에세이집인 『굴과 아이』에도 실려 있다. 이 책에서 문성식 작가는 "검은색을 좋아합니다. 검게 칠한 공간 안에는 우리가 보지 못하는 많은 것들이 숨겨져 있다고 생각해요"라고 말하였다. 검은색에 빠져 오직 이 색으로만 그림을 그리는 나와 같은 생각을 갖고 있는 듯해서 반가웠다.

이 책에 나온 그림은 대부분 연필로 그린 드로잉이다. 미술계 안팎에 다양한 재료로 더 튀고 주목받기 위해 고민하는 작가들이 늘어나는 추세이다. 그 사이에서 단지 연필로만 그리는 그의 그림은 단조롭게 보일 수 있다. 그러나 재료가 꼭 중요한 것은 아니다. 이미지를 새롭게 해석할 수 있는 작가적 능력이 중요한 것이다. 이 점에서 문성식 작가는 성공하고 있는 듯하다.

하루하루 복잡하고 다양한 스트레스 안에서 부대끼면서 살아가는 오늘이다.

문성식(1980-)

경북 김천에서 태어났다. 한국예술종합학교 미술원 조형예술과를 졸업한 후 동 대학원 전문사 과정을 마쳤다. 2005년 베니스 비엔날레 한국관에 최연소 작가로 참여하면서 미술계의 큰 주목을 받았다. 2006년 키미아트(KIMI Art)에서 첫 개인전을, 2011년 국제갤러리에서 두 번째 개인전을 가졌다. 몬차 지오바니 비엔날레(Biennale Giovani Monza), 원&제이 갤러리, 보훔미술관(Kunstmuseum Bochum), 교토아트센터(Kyoto Art Center), 프라하 비엔날레, 소마미술관 등의 주요 전시에 참여했다. 몽인아트 스페이스(2010-11)와 국립현대미술관 창동 미술창작 스튜디오(2007-08)의 레지던시 프로그램에 참여했다. 현재 서울에서 전업 작가로 활동 중이다.

생존에 급급한 사람들의 마음속에서도, 거대 담론을 이야기하기 좋아하는 현대 미술에서도 사라진 것을 그는 말하고 있다. 삶에 대한 경외감과 신비감, 경탄이다. 그의 그림은 어쩌면 누구나 보고, 누구나 경험하는 바로 그것인지도 모른다. 그러나 그것은 그가 아니면 안 되는 방식으로 그려지고 있다. 사사로운 삶을 관통하는 어떤 원리를 그는 잘 알고 있다. 삶에 대한 그의 관조는 늘 따뜻하고 애잔하다.

'노래'라는 작품에서 할아버지가 노래를 부른다. 목울대가 선 것을 보면 목청을 다해 부르는 듯한데, 입은 크게 벌리지 않았다. 기쁜 노래인지 슬픈 노래인지 도무지 알 수가 없다. 그의 말대로 인간이 시간을 극복할 수 있는 방법은 없다. 시간과 노동이 인간의 얼굴을 훑고 지나가면서 볼품없게 만든다. 그러나 작가는 삶을 견디어 낸 사람만이 부를 수 있는 어떤 노래에 귀를 기울인다. 삶은 그저 슬픈 것도, 그저 기쁜 것도 아니다. 이 그림을 보면서 황혼에 젖은 한 노인이 담담하게 부르는 노래가 비루한 나의 삶을 위로하는 듯한 느낌을 받는다.

mg194 BHM 2010 민 병 헌

민병헌, 'mg194 BHM 2010',
젤라틴 실버프린트(Edition 1/6), 55×45cm, 2010

"내가 본 것을 내가 찍을 뿐 아니라
내가 현상하고 인화하기에 나만의 사진이 나오는 거라 생각합니다.
모호하달까, 은밀하달까.
내 감성적 특성이 콘트라스트가 약한 회색 톤의 흑백 사진으로 드러나지요."

_ 민병헌

처음으로 본 민병헌 작가의 작품은 〈잡초〉 시리즈였다. 작품을 보았을 때의 전체적인 느낌은 모호함과 흐릿함이다. 대상의 형태는 가려져 있어 한 번에 파악하기가 어렵고, 화면의 색조는 대비가 강하지 않은 회색 톤이어서 단조로운 듯하다. 하지만 조금만 시간을 갖고 작품을 찬찬히 들여다 보면, 그 안에 무수한 깊이와 시각적 요소가 있다는 것을 알아차리게 된다. 그의 작품은 단번에 명확하게 대상을 보여 주지는 않는다. 대신 오랜 기억 속의 풍경이나 꿈속의 인물처럼 잡힐 듯 잡히지 않게 아련히 보여 준다.

그 현묘한 톤의 변화를 인지하기 위해 차분한 마음으로 작품을 응시하다 보면, 자연스레 보는 이는 명상에 잠기게 된다. 흰색은 빈 공간으로 보이지만 사실은 눈 덮인 대지이며, 하늘과 강이 회색으로 만나 하나가 되면 그 사이에는 섬만 덩그렇게 남는다. 이런 요소들로 인해 많은 이들이 그의 작품에 '동양적'이라는 수식어를 붙인다. 비어 있지만 단순히 빈 공간이 아니다. 구름이나 안개, 나아가 작가의 혼을 담는 동양화의 여백처럼, 작품 속 비어 있는 듯한 공간이나 아련한 대상은 우리를 담담한 동양적 사색으로 이끈다.

그의 사진은 담백하고 투명하다. 밋밋한 듯하지만, 회색 뒤의 다양함이야말

민병헌(1955–)

1955년 경기 동두천에서 태어나 서울에서 자랐다. 1987년 '별거 아닌 풍경'으로 주목받기 시작했고, 〈잡초〉, 〈눈〉, 〈폭포〉, 〈안개〉, 〈강〉, 〈누드〉 등 연작을 전시회와 사진집으로 발표했다. 광원이 없는 중간 톤의 밋밋한 빛에 의지해 사진이 아니고는 표현할 수 없는 대상들을 스트레이트 기법으로 찍어 왔다. 경기도미술관, 국립현대미술관, 금호미술관, 대림미술관, 대전시립미술관, 서울시립미술관, 예술의전당, 한미사진미술관 외 프랑스국립조형예술센터(Centre National des Arts Plastiques), 로스앤젤레스카운티미술관(Los Angeles County Museum Of Art), 시카고현대미술관(Museum Of Contemporary Art Chicago), 휴스턴미술관(Museum of Fine Arts, Houston), 샌프란시스코현대미술관(San Francisco Museum of Art), 산타바바라미술관(Santa Barbara Museum of Art), 워싱턴 브루킹스연구소(Brookings Institution) 등 여러 미술관에서 그의 작품을 소장하고 있다.

로 그가 추구하는 세계다. 〈잡초〉 시리즈에서 길가에 아무렇게나 돋아난 잡스러운 풀은 동심의 자연스러움을 드러낸다. 〈폭포〉 시리즈에서는 물줄기가 쏟아지는 생동감이 느껴지는 동시에 물안개에 막혀 있는 막막한 기분이 든다. 〈강〉 시리즈는 잔잔한 수면 위로 수묵 담채가 지나간 듯 산의 형상이 애잔하다. 〈잔설〉 시리즈의 흰빛에 이르러 그의 작가적 역량은 최고의 빛을 발한다. 그냥 흰색이라고 생각했으나, 가장자리의 인화지와 비교하니 그건 단순한 흰색이 아니었다.

그는 자신의 작업에 대하여 "제가 처음에 배웠던 흑백 사진을 아직까지 할 뿐입니다. 필름으로 찍고 암실에서 현상하고 인화하는, 단순한 흑백 사진 작업을 30여 년 해도 아직 많은 허점들이 느껴집니다. 그러면서 제가 보여 주고 싶은 '색'에 대한 욕심이 갈수록 더 생깁니다"라고 말했다.

작가는 젤라틴 실버 프린트Gelatin Silver Prints를 고집하고 있다. 이는 은이 빛을 받으면 검게 변하는 성질을 이용한 전통 인화 방식의 은염銀鹽 사진이다. 휘발성이 있는 디지털 인화 사진과 차별된다. 할로겐화은AgX 화합물로 만든 감광유제를 접착력 있는 젤라틴과 섞어 종이에 발라 만든 인화지가스라이트지, 브로마이드지, 클로로브로마이드지 등를 사용한다. 비은염非銀鹽 사진인 피그먼트 프린트Pigment print, 안료날염 사진보다 품질과 보존성이 뛰어나며, 작품성과 희소가치가 높아 사진 수집가들이 선호한다.

소장한 'mg194 BHM 2010'도 젤라틴 은염 사진의 미학을 보여 준다. 절제되고 균형 감각을 잃지 않는 작가만의 조형성이 돋보인다. 저 멀리에서, 약간은 비딱하게 서 있는 젊은이가 보이는 듯하다. 지금은 아련해진 청춘이 저 멀리에 잡힐 듯하다. 서정적이고 감각적인 분위기와 독특한 촉각성을 자아내는 미묘한 색감이 전해진다.

PART 2

주식시장보다 어려운
미술시장 이해하기

비슷해서 당황스러운 그 이름들

현대 미술, 동시대 미술, 컨템퍼러리 아트

"예술은 하나의 시장이라기보다 인간 의식의 부산물이다.
그것은 공동체, 사회 또는 문명의 전반적인 변영과 밀접한 관련을 맺고 있다."

_ 마크 클림처(Marc Glimcher)

어떤 분야든 입문자를 당혹스럽게 하는 것은 처음 보는 생소한 용어들이다. 애널리스트로서 리서치센터에 들어와 보고서를 쓸 때 항상 들었던 말은 쉽게 쓰라는 것이었다. "전문 용어를 남발하지 말고 중학교를 마친 50대 아저씨나 아주머니도 알아들을 수 있도록 쓰라"는 말을 들었다.

미술시장에서도 전문 용어로 인해 겪게 되는 어려움이 있다. 예를 들어, '컨템퍼러리 아트Contemporary Art'와 같은 단어는 처음 미술을 접하는 사람들에게는 쉽게 다가오지 않는 말이다. 미술 이론을 공부하는 사람들도 '현대 미술'과 '모던 아트 Modern Art', '컨템퍼러리 아트'라는 단어들을 구분하는 데 애를 먹는다. 보통은 모던 아트를 '현대 미술', 컨템퍼러리 아트를 '동시대 미술'이라고 한다.

현대 미술과 동시대 미술

현대 미술과 동시대 미술은 어떤 차이가 있을까?

군이 차이라고 한다면, '시간'이라는 변수를 말할 수 있을 것이다. 현대 미술이 끝난 시점은 대체로 1970년대라고 할 수 있다. 이때가 잭슨 폴록Jackson Pollock과 앤디 워홀Andy Warhol, 빌럼 데 쿠닝 같은 예술가들이 세상을 떠난 시기이다.

동시대 미술은 보편적으로 21세기 미술을 칭한다. 어떤 평론가는 '동시대를 살아가고 있는 작가들의 느낌과 경험, 시대를 바라보는 시각을 예술의 형태로 표현하는 활동'이라고 정의한 바 있다. 이는 프랑스의 철학자 이브 미쇼Yves Michaud가 인상주의 이후인 1905년부터 1978년 사이를 현대 미술, 그 이후의 당대 미술을 동시대 미술이라 구분한 데서 연유한 것이다. 동시대 미술가로는 지금까지 활동하고 있는 영국의 데미언 허스트Damien Hirst, 중국의 아이 웨이웨이艾未未, Ai weiwei 같은 작가들을 예로 들 수 있다.

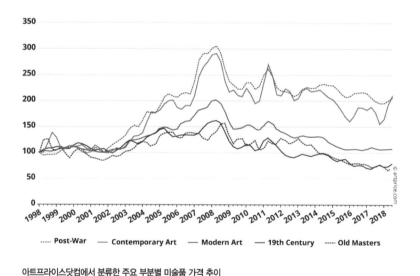

아트프라이스닷컴에서 분류한 주요 부분별 미술품 가격 추이

세계 최대 아트 마켓 정보 사이트인 '아트 프라이스닷컴artprice.com'에서는 작가가

태어난 해를 기준으로 분류한다. 올드 마스터Old Masters는 1760년 이전에 태어난 작가의 작품, 근대 미술Modern Art은 1860년대와 1920년 사이에 태어난 작가의 작품, 전후 미술Post War은 1920년대와 1945년 사이에 태어난 작가의 작품, 동시대 미술은 1945년 이후에 태어난 작가의 작품으로 구분하고 있다.

아트프라이스닷컴에서 동시대 미술을 1945년 이후에 태어난 작가의 작품으로 구분하고 있는 것에 주목해 보자. 여기에서 1945년이라는 시점의 의미를 생각하게 된다. 제2차 세계 대전이 종결된 1945년은 세계사의 지형을 총체적으로 바꾸어 놓았던 만큼 현대 미술사의 전개에 있어서도 상당한 변화를 초래했다. 이 변화의 결과는 제2차 세계 대전 직후부터 1950년대에 걸쳐 명확하게 볼 수 있었다.

가장 두드러진 변화는 현대 미술 생산의 중심지가 유럽에서 미국으로, 더 구체적으로는 파리에서 뉴욕으로 이동했다는 것이다. 현대 미술이 대서양을 건너 유럽에서 미국으로 계승되었다는 의미와 아울러, 미국적으로 변형되었다는 의미로 집약될 수 있다. 현대 미술의 전개에서 1945년 이후의 경향은 바로 이와 같은 중대한 변화들을 새로운 근원으로 한다. 현대 미술이 낯설게 느껴질 때, 이러한 속성을 먼저 알고 나면 쉽게 접근할 수 있을 것이다.

한편 미술계에서는 입체파 이후부터 2차 세계 대전 전후를 모더니즘, 1970년대 초반부터 동시대 미술을 포괄적으로 포스트모더니즘Post Modernizm이라 지칭하기도 한다.

여전히 어려운 동시대 미술,
다양한 읽기의 가능성 열어 두어야

이브 미쇼는 동시대 미술을 '기체 상태의 예술'이라 하였다. 불분명함과 모호성을 지니고 있다는 것이다. 그러나 이 같은 예술의 모호성은 관람객에게 다가가 마음을 이끌어 내기도 한다.

명징한 표현, 한 번의 감상으로 궁금증이 유발되지 않는 작품은 그만큼 잔영이 남지 않는다. 그러나 모호한 표현을 본 관람객은 개인적 감성을 최대한 이끌어 내어 작품에 다가가려고 한다. 작품과 관람객의 간극이 좁아지며 일어나는 긴장이 감상의 시작이 된다. 어떤 관람객은 작가가 의도한 내용이 아닌, 전혀 다른 방식으로 작품을 감상하기도 한다. 결국 작품은 관람객의 반응을 통해 완성되는 것이다.

그러나 이러한 불분명함과 모호성이 동시대 미술에 대한 정답은 아닐 것이다. 어떤 전문가에게서도 '이것이 동시대 미술이다'라는 답을 얻기는 쉽지 않다. 마치 논술 문제와 같이 느껴진다. 응시자가 모두 다른 답을 내놓는데 채점자의 관점에 따라 점수가 다른 것처럼, 보는 사람의 눈에 따라 다르게 보이는 것이 동시대 미술이다.

20세기에 들어선 후 동시대 미술의 등장은 회화의 전통적 개념과 의미를 뒤흔들어 놓았다. 이는 동시대 미술의 개념과 이해에 많은 혼란과 모호성을 야기해 왔다. 동시대 미술의 가장 큰 키워드는 '일상 자체가 예술이 될 수 있다'는 것이다. 다른 사람이 인지하지 못하는 생각이 작가들의 머릿속에는 자리 잡고 있다. 이것을 끄집어내어 작품에 생명을 불어넣는 것이다. 지극히 개인적이었던 일상을 예술로 표현하여, 은밀하게 감춰왔던 것을 대중에게 보여줌으로써 사적 공간과 공적 공간이 뒤섞인다. 기록된 모든 이미지나 오브제가 그 자체로 작품이 되며, 예술과 일상의 경계가 허물어진다.

미술과 시각 문화의 구분도 사라지고 있다. 작가들은 비예술적 경험을 미술

에 끌어들이고, 반대로 미술을 통해 더 넓은 시각 문화를 선보이기도 한다. 접근하기가 쉽지 않은 동시대 미술을 감상할 때 가장 중요한 것은 스스로 느끼고 즐기는 것이다. 미술가들은 자신의 작품 속에 다양한 은유적 의미들을 심어 놓지만, 그것을 꼭 그들의 의도대로 읽을 필요는 없다. 미술가는 자신의 작품에서 화두를 던질 뿐, 그것을 어떻게 받아들일지는 감상자의 몫이다. 그러므로 각자가 보고 싶은 대로, 느껴지는 대로 즐기면 된다. 하지만 배경 지식이 없는 상태에서 동시대 미술을 이해하기는 쉽지 않다. 어떠한 주제를 어떻게 표현하고 있는지 알고 나면 좀 더 쉽게 즐길 수 있다.

동시대 미술은 예술가의 생각이나 감정을 표현하는 데 집중하기 때문에 작품에서 미술가가 무엇을 나타내고자 하는지, 그것을 위해 어떠한 독창적인 표현법을 사용했는지가 중요하다. 따라서 미술가는 잘 만든 작품에 집착하기보다 자신이 표현하고자 하는 바를 자신만의 방식으로 표현하는 그 자체를 중시한다. 때에 따라서는 그것이 미술인지 아닌지 애매모호한 경우도 있다.

따라서 동시대 미술은 '다양한 읽기의 가능성을 열어 놓는다'는 특징이 있다. 수많은 현대 미술가들이 각기 다른 자신의 생각이나 감정을 아주 다양한 방식으로 표현하다 보니, 대중에게 그것은 복잡하고 난해한 것으로 다가간다. 미술가의 의도가 작품에서 명확하게 드러나지 않거나, 나타내고자 하는 바가 어려운 내용일 경우 그것을 완벽하게 이해하기는 쉽지 않다. 그러므로 우리가 꼭 정해진 의미를 읽어내려고 애쓸 필요는 없다.

동시대 미술은 작품 그 자체를 중요하게 여기지만, 이와 함께 그것을 받아들이는 감상자의 여러 가지 해석도 중시한다. 왜냐하면 작품이 받아들여지는 과정 또한 동시대 미술을 구성하는 중요한 요소이기 때문이다.

유통 구조로 볼 때 미술시장을
어떻게 구분할 수 있을까

"예술은 얼핏 봐서는 알 수 없는 주제라는 점에서 일종의 게임과도 같다.
도저히 이해할 수 없을 것 같은 대상도 기본적인 규칙과 규정을 알고 나면
한결 쉽게 다가갈 수 있다."

_ 윌 곰페르츠(Will Gompertz)

　　미술시장과 증권시장은 더러 유사한 점이 있다. 시장이라는 구분으로 보면 그렇다. 증권시장을 '발행 시장'과 '유통 시장'으로 나누는데, 발행 시장을 다른 말로 '1차 시장'이라고 한다. 유통 시장은 '2차 시장'이라 부른다. 창업 초기의 기업은 소수의 특정인에게 주식을 발행하여 자금을 조달하게 된다. 그러다가 기업이 성장하고 보다 많은 자금이 필요해지면, 주식을 거래소에서 거래하기 위해 불특정 다수를 대상으로 주식을 모집 또는 매출하는 기업 공개IPO, Initial Public Offering를 하게 된다. 이때부터 누구나 거래소를 통해 이 기업의 주식을 자유롭게 매매할 수 있다. 기업은 자금이 필요해지면 유상 증자를 통해 추가적으로 주식을 발행할 수 있다. 이와 같이 기업이 새로운 주식을 발행하여 장기적으로 자기 자본을 조달하는 시장을 '주식 발행 시장Primary Market'이라고 한다. 이렇게 발행된 주식의 거래가 이루어지는 시장을 '주식 유통 시장Secondary Market'이라고 한다.

미술시장은 1차 시장과 2차 시장으로 나눌 수 있어

미술시장도 주식시장과 유사하게 1차 시장과 2차 시장으로 나눌 수 있다. 미술품이 최초로 거래되는 시장을 1차 시장, 최초로 거래되었던 미술품이 다시 거래되는 시장을 2차 시장이라고 한다.

미술품이 거래되는 방식은 직접 구매자가 작가로부터 구입하는 경우도 있고, 갤러리로부터 구입하는 경우도 있다. 갤러리는 전속 작가 제도 등을 통해 미술가를 발굴하고 육성하는 역할을 하는데, 초대전을 열 경우 국내에서는 작가와 갤러리가 5:5로 나눠 가지는 경우가 많다. 이들을 1차 시장Primary Market이라고 한다.

1차 시장의 판매 행태는 우선 작가가 직접 생산과 판매를 하는 일반 매매가 있다. 그리고 작가가 생산한 작품을 중개인갤러리 등에 맡겨서 판매하도록 하는 위탁 매매가 있다. 중개인인 갤러리가 주요 요소이며, 여기서 파생된 아트페어 등은 1차 시장에 포함된다. 아트페어는 갤러리들이 일정한 장소에 모여 부스를 설치하고 작품을 판매하는 목적의 전시 형태이다.

최근에는 갤러리를 통하지 않고 작가들이 직접 참가하여 작품을 전시 및 판매할 수 있는 아트페어도 개최되고 있다. 양정무 한국예술종합학교 교수는 저서인 『그림값의 비밀』에서 '1차 시장의 기준이 되었던 것은 서구에서 미술시장이 태동한 14세기 이탈리아'라고 지적하였다. 흑사병 창궐 이후 기독교 성화를 중심으로 미술품 거래가 확산되면서 프란체스코 디 마르코 다티니Francesco di Marco Datini 같은 화상畵商이 출현했다는 것이다.

냉정하게 판단하면 1차 시장이 더 프로의 세계에 가깝다. 젊은 작가를 발굴해 새로운 감수성에 가치를 부여하는 작업이 이미 인정받은 작가의 작품을 안정적으로 거래하는 일보다 더 전문가적인 노력을 요구하기 때문이다.

1차 시장의 특징, 정보의 비대칭성

1차 시장은 정보 비대칭성이 큰 것이 특징이다. 정보 비대칭성이란 거래 당사자 중에서 어느 한 쪽이 다른 쪽보다 우월한 정보를 갖는 경우를 말한다. 우월한 정보를 가진 쪽은 상대방에 비해 유리한 조건으로 거래를 수행할 수 있게 된다. 1차 시장에서 생산자인 미술가나 갤러리는 미술품에 대해 완전한 정보를 갖고 있으나, 구매자는 불완전한 정보밖에 갖지 못한다. 이 때문에 미술품 구매자들이 높은 거래 비용을 지불하는 경향이 있다.

미술품은 두 가지 속성을 지니고 있다. 하나는 장식적 요소이다. 즉 작품의 크기, 무게, 재료, 매체, 물리적 상태 등의 외적 속성이다. 다른 하나는 지적 요소이다. 즉 작품의 미술사적 가치, 품질, 미술가의 창조적 역량 등의 내적 속성을 말한다. 구매자는 첫 번째 속성에 관한 정보는 비교적 쉽게 알 수 있지만, 두 번

박영하, '내일의 너',
캔버스 위에 혼합 재료, 28×22cm, 2013
홍익대학교 미술대학원 재학 시절, 나의 지도 교수님이기도 하셨다. 안성 작업실로 찾아뵐 때마다 작품의 재료와 구도 등에 대한 많은 가르침을 받았다. 청록파 박두진 시인의 삼남이시기도 하다.

째 속성에 대해서는 단지 불완전한 정보만 얻을 수 있다. 특히 시장에 잘 알려지지 않은 신진 미술가에 대해 정확한 평가를 하지 못할 위험이 크다. 이때 딜러와 같은 판매자의 명성 혹은 평판은 소비자에게 그가 신뢰할 만한 판매자라는 확신을 심어주는 데 큰 역할을 한다. 그러므로 구매자들은 명성이 높은 딜러에게 신뢰감을 가지며 그들을 선호한다. 이들이 추천하는 작가라면 자신들이 가진 정보가 충분하지 않아도 신뢰를 보내게 되는 것이다.

2차 시장, 경매 회사가 대표적

2차 시장Secondary Market 또는 Resale Market은 한 번 판매된 미술품이 재판매되는 모든 시장을 말한다. 미술품을 작가, 컬렉터, 딜러 등을 통해 위탁 받아 경매 방식으로 매매하는 미술품 전문 경매 회사Art Auction가 대표적이다. 국내에는 서울옥션과 케이옥션K Auction 등이 있다. 옥션은 위탁 수수료와 판매 수수료를 통해 수익을 추구한다. 그러나 최근에는 미술품뿐 아니라 희소성 있는 물건, 유명인과의 식사권 등 경험을 판매하기도 하고, 아트 컨설팅, 아카데미 등을 통하여 수익을 다각화하고 있다. 애플리케이션을 통해 온라인으로도 경매에 참여할 수 있다.

이러한 2차 시장이 본격적으로 형성된 것은 17세기 네덜란드에서였다. 당시 네덜란드는 국제 무역항으로 번영을 구가하고 있었는데, 주도적 역할을 한 상인 계급의 미술품 수요가 폭발하면서 미술품 거래가 활성화되었다.

오늘날과 같은 본격적인 미술시장은 20세기 중반에 등장했다. 런던에서 설립된 경매사 크리스티와 소더비가 양강 체제를 구축하면서부터라고 할 수 있다. 크리스티는 18세기 중반부터 미술품 경매를 시작했지만, 소더비는 1913년에서야 시장에 뛰어들었다. 물론 근대적 미술시장의 형성은 이보다 훨씬 앞서지만, 거래

데이터가 불투명해 정확한 시장 규모라든가 매매 추이를 밝히기가 어렵다.

미술시장을 수익 측면에서 바라보면 2차 시장이 중요하지만, 미술시장의 미래를 생각할 때에는 지나치게 2차 시장으로 쏠리는 것도 좋은 일은 아니다. 새로운 작가를 발굴하는 1차 시장이 있어야 향후 2차나 경매 시장의 콘텐츠가 풍부해지기 때문이다.

서울에만 상업 갤러리가 500여 개 가까이 있다고 하지만, 대부분이 2차 시장에 속해 있다. 1차 시장의 역할을 하는 갤러리는 10% 정도다. 우리나라의 경우 미술시장은 존재하지만 그것을 이끌어가는 도전적인 미술 중개상의 수는 상대적으로 적은 것이 현실이다.

1차 시장과 2차 시장의 공식을 깬 데미언 허스트

이러한 1, 2차 시장의 공식을 깬 작가가 있었으니, 영국 yBa young British artists를 대표하는 작가인 데미언 허스트Damien Hirst이다. 데미언 허스트는 직접 자신의 작품을 대거 경매에 내놓았다. 갤러리가 전략적으로 작가의 신작이나 구작을 경매에 출품하는 경우는 있지만, 데미언 허스트와 같은 경우는 전무했기에 미술계의 주목을 받은 일대 사건이 되었다.

데미언 허스트는 자신의 주요 작품을 소장해 왔던 광고 재벌이자 컬렉터인 찰스 사치Charles Saatchi가 허스트의 작품을 판매하겠다는 의사를 밝히자, 직접 사치를 찾아가 그가 소장하던 자신의 작품을 구매했다. 자신의 작품이 미술시장에 매물로 나올 경우 허스트를 세계 미술계의 슈퍼스타로 키우는 데 일조한 사치가 이제 허스트를 저버렸다는 인식을 심어 주고, 결국 허스트의 인지도와 작품 가격이 추락할 것은 불 보듯 뻔했다. 뿐만 아니라, 허스트는 자신의 작업이 이

곳저곳에 팔려 나가는 것을 원치 않았다. 허스트는 자금을 회수하는 동시에 위기를 기회로 역전할 기발한 아이디어를 내놓는다. 2008년 9월 소더비 런던에서 데미언 허스트 단독 경매 〈Damien Hirst - Beautiful Inside My Head Forever〉를 기획한 것이다. 이 단독 경매는 9월 15일 이브닝 세일로 시작해 다음 날 두 세션의 〈Day - Afternoon〉 세일로 이어졌다. 주요 작품 56점을 선보인 이브닝 세일은 두 점 외에 모두 낙찰되어 총액 7,054만 5,100파운드_{낙찰자 수수료 포함, 당시 환율로 약 1,436억 원}를 기록했고, 이브닝 세일을 포함해 223점을 선보인 전체 경매는 낙찰 총액 1억 1,157만 6,800파운드_{당시 환율로 약 2,271억 원}를 달성했다.

3차 시장, 경매 회사에 재판매되는 시장

1차 시장, 2차 시장 외에도 싱거_{Singer}와 린치_{Lynch}는 미술시장을 3차 시장으로 구분하기도 했다. 이들은 2차 시장을 세분하여 딜러에 의해 재판매되는 시장을 2차 시장으로, 경매 회사에 의해 재판매되는 시장을 3차 시장으로 정의했다. 그렇지만 1차 시장과 2차 시장의 구분에 비해 이들의 구분은 불필요하게 복잡하고, 미술시장의 이해와 관련하여 추가적인 이점을 주지도 않는다.

3차 시장에서의 미술품 경매는 1차 시장과 2차 시장에 비해 거래를 통하여 미술품의 미적 가치와 가격의 상관관계를 예측하는 데 비교적 안정적인 정보를 가지고 있다. 또한 미술품 경매를 통한 판매 기록은 미술품 가격의 불확정성을 보다 감소시킨다. 왜냐하면 경매 회사는 1-2차 시장에서의 모든 정보와 함께, 자체의 전문 감정 부서, 전 세계적인 전문가 네트워크를 통해 미술품의 미적 가치를 객관화할 수 있는 인증 장치, 즉 미술품 감정을 할 수 있기 때문이다. 감정은 미적 가치를 가격화하는 것을 말한다. 경매 회사가 제시한 가격이 합리성을 가

질 수 있는 것은 그만큼 경매 회사의 감정이 확실하기 때문이다.

2-3

미술품 투자의 최적기는
언제일까

"영감은 아마추어를 위한 것이다. 나머지 사람들은 그냥 일을 하러 가야 한다. 모든 최고의
아이디어는 일을 하는 과정에서 나오는 것이다. 일 자체에서 떠오르는 것이다. 그렇게 아이디어가
찾아오는 것이다."

_ 척 클로스(Chuck Close)

주식시장에 입문한 이후 30년 동안 가장 많이 들었던 말은 "언제 주식을 사
야 하나?"라는 질문이었다. 이는 미술시장에서도 마찬가지다. 『톰소여의 모험』을
쓴 미국의 소설가 마크 트웨인Mark Twain은 "10월, 이 달은 주식시장에 뛰어들기에
극히 위험한 달 가운데 하나이다. 주식 투자하기에 위험한 또 다른 달들은 7월,
9월, 4월, 11월, 5월, 3월, 6월, 1월, 12월, 8월과 2월이다"라고 했다. 결론적으로 일
년의 열 두 달이 다 투자하기 위험하다는 이야기이다. 미술시장도 마찬가지다. 투
자의 최적기를 잡기란 역시 어려운 일이다.

투자의 불확실성은 어느 상품이나 같다. 주식이나 부동산이 그렇듯 구입한
그림이 미래에 오를 것인지 떨어질 것인지는 아무도 장담하지 못한다. 갤러리에
서 구입한 무명의 신인 그림이 10-20년 후에 큰 수익을 안겨줄 수도 있지만, 이
와는 정반대로 현재 언론에서 떠들썩한 중견 작가의 그림이 10-20년 후에는 호
당 10만 원에도 거래되지 않을 수 있다. 게다가 미술품은 다른 투자 상품과는 달
리 수수료와 세금 등 거래 비용이 상대적으로 많다. 그림을 사거나 팔 때, 그 과

정에 드는 비용이 때로는 부담스럽게 작용한다.

앞에서도 이야기했듯 미술시장의 한 축을 형성하는 미술 경매, 갤러리, 아트 페어 등이 최근 들어 많이 생겨나고 있다. 많은 시장이 열리면서 미술 투자의 중요한 부분인 '컬렉션' 즉, 미술품을 구입하는 사람들도 지속적으로 증가하는 추세이다. 다만, 최근 글로벌 경기가 위축되면서 일시적으로 미술품에 대한 투자가 위축되고 있다. 모든 투자가 그러하듯 미술 투자 역시 시장이 위축될 때 나서는 것이 적기라고 판단된다.

돌아보니 미국발 금융 위기 때가 미술품 투자의 적기

2008년 미국발 금융 위기 때의 경험을 상기할 필요가 있다. 2010년 9월에 뉴욕 소더비와 런던 크리스티에서 역사적인 경매가 열렸다. 그로부터 2년 전인 2008년 9월에 미국 역사상 가장 큰 파산을 기록한 세계적 투자 은행 리먼브라더스가 소장하고 있던 미술품들이 은행 채무를 갚기 위해 경매장으로 나온 것이다. 이틀 차이로 열린 두 경매에서는 총 450개의 작품, 즉 1,453만 달러어치가 판매되었다.

2008년 서브프라임 모기지 사태로 시작된 세계 금융 위기의 파급 효과는 거대했고, 미술시장도 예외는 아니었다. 리먼브라더스 파산 직후 소더비의 10월 이브닝 세일 결과 70%의 작품이 낮은 추정가를 밑도는 가격에 거래되었다. 필립스와 크리스티 경매의 낙찰률은 30-50%를 기록하면서 시장에 큰 실망감만 남겼다. 그 결과 소더비의 주가는 폭락해 고점 대비 89%의 하락을 기록하기도 했다. 1990년대 이후 지속적으로 성장하던 세계 미술시장의 규모는 2009년 전년 대비 36% 이상 감소했으며, 이러한 여파로 인해 국내 미술품 경매 시장 거래 금액은

'백자청화풀꽃문또아리연적',
지름 6.5cm, 조선 시대 후기
백자 연적의 형태는 다양하다. 물이 나오는 구
멍과 물과 공기가 들어가는 구멍을 두어, 쉽게
물을 넣어 쓸 수 있게 했다. 우리 선조들은 좋은
벼루 머리에 운치 있는 연적을 두어, 선비의 고
상한 한묵정취(翰墨情趣)를 돋구도록 하였다.

무려 46%나 감소했다.

일각에서는 미술시장의 침체를 두고 그동안 미술시장에 과도하게 생겨났던
버블이 금융 위기를 계기로 꺼지는 것이라며, 시장 침체의 장기화를 예상했다.
하지만 시장의 반등은 예상보다 빨리 일어났다. 경기 회복 상승세와 아시아와
중동 등 신흥 시장의 성장으로 거래가 살아나면서, 2010년 기준 크리스티와 소
더비의 거래 금액은 5.8억 달러로 1년 만에 100% 성장해 금융 위기 이전 수준
을 회복했다. 뿐만 아니라 미술시장 곳곳에서 최고가 경신이 이어졌다.

최근 들어 미술품이 대체 투자 상품으로 각광받고 있다. 특히 파블로 피카
소, 빈센트 반 고흐Vincent van Gogh 등 유명 화가의 작품은 가치가 지속적으로 올라
미국 주식 투자보다 고수익을 얻고 있다. 국내에서도 김환기 작가의 작품 경매가
가 132억 원을 기록하는 등 가치 상승이 이뤄지고 있다. 세계 금융 위기 후 실물
자산 선호가 강해져 부동산처럼 실체가 있는 미술품에 대한 관심이 높아진 것
이다. 기준점에 따라 다르겠지만, 투자 대상으로서 미술품의 수익률과 리스크에

대해 간략히 덧붙이면, 미술시장 수익률은 주식시장과 비슷하고, 채권보다는 높다고 보면 된다. 리스크 면에서는 채권보다 변동 폭이 크지만, 주식보다는 작은 것으로 나타났다. 특히 현대 미술 작품은 미술시장에서 검증된 기간이 긴 만큼 변동 폭이 작고, 동시대 미술 작품은 상대적으로 크다.

성공적인 미술품 구입하기

미술품 투자에 성공하려면 오랜 기간의 준비 과정이 필요하다. 특히 시장 상황을 면밀히 파악하고, 도움이 될 만한 많은 정보들을 취합해 최적의 시기에 베팅하는 것이 핵심 포인트다. 이를 위해서는 미술품 자체를 오래 보관하며 즐길 줄 아는 자세가 필요하다.

미술계 전문가들은 투자 가치가 높은 미술품 선정 기준으로 크게 몇 가지를 꼽는다. 먼저 전문가들의 평가다. 미술품에 투자하는 대부분의 투자자들은 미술시장에 대한 이해도가 떨어지는 게 사실이다. 투자 성공 확률을 높이기 위해서는 잡지나 언론의 평가, 특히 전문가의 평론 등을 꼼꼼히 체크해야 한다.

보통의 컬렉터들은 일반인과 마찬가지로 경기가 좋지 않을 때 작품 구매를 중단한다. 오히려 가격이 상승할 때 작품을 구입하는 경우가 비일비재하다. 하지만 미술 투자를 고려하는 사람이라면, 거래가 왕성하지 않은 시기에 작품 구입에 나서는 것이 지혜로운 선택이다.

과거 10년 단위로 변하던 현대 미술의 흐름이 지금은 2~3년 만에 바뀌고 있다. 미술시장도 변화를 통해 성장하는 중이다. 미술품은 시대의 흐름에 따라 그 가치도 달라지기 마련이다. 사람들의 변하는 감성으로부터 미술품도 자유로울 수 없다는 의미다. 이를 감지하기 위해서는 세계 미술시장의 흐름을 유심히 살펴

는 습관을 들여야 한다.

또 중요한 것은 같은 작가의 작품 중에서도 질이 높은 작품을 사라는 것이다. 아무리 유명한 시인이라 할지라도 그의 모든 시가 다 절창일 수는 없다. 김환기 작가의 작품이라고 다 비싼 것도 아니고, 피카소의 작품이라고 다 명작은 아니다. 어느 작가의 작품을 사든 대표작을 사는 것이 좋다. 이러한 작품은 가격의 오름폭이 크고 내림폭은 적다. 또 급하게 팔아야 할 때 쉽게 팔 수 있다. 당연한 말이지만, 진품인지 확인하는 절차도 필수적이다. 믿을 만한 갤러리나 경매 회사를 통해 구입하는 게 가장 안전하다.

미술품 구입은 철저한 준비 과정을 거쳐야 불필요한 수업료를 최소화할 수 있다. 오랜 투자 자산인 미술품 시장도 순환을 반복하며, 경기에 다소 후행하는 경향을 보여 왔다. 특히 미술품 매입은 타이밍이 중요하다. 주식처럼 미술품의 가격에도 사이클이 있기 때문이다.

미술에 대한 소비가 의미하는 바에 대한 가장 뛰어난 연구서는 『가격 말하기 Talking Prices』이다. 이 책을 저술한 네덜란드의 사회학자 올라브 벨터이스Olav Velthuis의 말에 귀 기울여 볼 필요가 있다. 그는 "미술시장에서는 컬렉터들이 미술품을 통한 '슈퍼-신분 효과Super-status Effect'를 위해 경쟁한다"고 했는데, 이러한 것이 지속적으로 진행되는 동안 가격이 계속 상승할 것으로 판단했다. 잔파동은 있지만, 결국 미술시장의 흐름은 우상향하면서 장기적으로 상승할 것으로 예상한 것이다.

갤러리와 경매,
어디에서 살 것인가

"정의가 된다면 그것은 현대 미술이 아니다."

_ 서도호

미술품 구입을 망설이는 이유는 하나다. 미술시장의 구조와 이해, 환경에 어둡기 때문이다. 따라서 막연한 두려움이 커지기 마련이다. '그림 하나 사볼까?'라고 생각을 하다가도 구입 경로를 찾지 못해 마음을 접는 경우가 허다하다. 그렇지만 미술품 구입은 어렵지 않다. 미술품 구입이 어느새 사치의 대상이 되어 버렸지만, 돈이 남아돌아서 시작하는 것이 미술품 투자가 아니다. 미술품은 정신의 산물이고 예술이며, 증권이나 펀드처럼 하루아침에 큰 수익을 가져다주지도 않는다.

미술품을 구입해서 장시간 향유하는 가운데 생기는 수익이 미술품 투자의 진정한 매력이다. 투자의 위험 요소를 줄이기 위해 미술품에 대해 공부하고, 적합한 작품을 찾기 위해 발품을 팔고, 그 이후에 이어지는 구매와 소유의 전 과정이 미술품 투자의 가치이다. 이러한 과정을 모두 즐길 수 있어야 한다. 이런 요소들이 한 덩어리가 될 때, 비로소 근사한 성과를 기대할 수 있을 것이다.

미술품은 '베타 스톡Beta Stock'이라고도 하며, 가격의 등락이 심한 투자 상품으

로 분류된다. 미술품 투자가 주식이나 부동산 투자보다 수익률을 내기 어려운 이유가 여기에 있다. 앞에서 1차 시장인 갤러리와 2차 시장인 경매사에 대하여 잠깐 언급하였다. 여기에서는 좀 더 자세히 살펴보기로 한다. 갤러리와 경매 회사가 두 바퀴로 가는 자전거처럼 서로 각자의 위치에서 적절한 역할을 잘 수행해 나갈 때 미술시장도 한층 발전해 나아갈 것이다.

갤러리의 역사와 기능

갤러리의 역사는 16세기 초로 거슬러 올라간다. 당시 유럽의 왕이나 귀족들은 수집한 보물이나 예술품들을 궁전의 복도와 작은 방 등의 장소에 전시·보관했는데, 이 장소를 '갤러리'라 불렀다. 이 갤러리라는 말의 원 뜻은 '값비싸고 화려하게 장식한 살롱'을 지칭하는 영국 말이다. 이탈리아의 갤러리아Galleria라는 말에서 파생되었지만, 오늘날 우리가 일반적으로 알고 있는 갤러리의 개념은 프랑스에서 궁정이나 회랑에 작품을 보관하거나 벽에 걸어 놓고 감상하던 것에서 유래되었다.

국내에 미술품을 전시하는 갤러리가 생긴 것은 일제 강점기인 1910년대로 거슬러 올라간다. 현대 미술을 본격적으로 전시하는 갤러리가 생긴 것은 1950년대 말의 반도화랑이 최초이며, 이후 작품 판매를 통한 본격적인 수익의 목적으로 문을 연 상업 갤러리는 1970년 현대화랑이 최초라 할 수 있다. 88올림픽을 치르면서 갤러리의 숫자는 폭발적으로 증가하여 1995년에는 전국적으로 약 340여 개에 이르게 되었다. 이후 지속적인 증가 추세로 1997년에는 약 470여 개로 늘어났으며, IMF 이후 210여 개의 갤러리가 문을 닫아 약 260여 개의 갤러리만이 남았다. 현재는 약 500여 개의 갤러리가 운영되고 있는 것으로 추정된다.

갤러리와 미술관의 근본적인 차이는 무엇보다도 '작품 매매가 가능한가'의 여부로 구별할 수 있다. 즉, 갤러리는 작품의 판매를 통하여 수익 사업을 하는 공간으로서 일반적인 사업체로 분류되지만, 미술관은 공공의 성격을 가지고 비영리로 운영하는 곳으로 미술품의 수집, 보존, 교육, 전시, 연구 활동 등을 목적으로 운영하는 곳이다. 따라서 갤러리에서는 작품을 구입할 수 있으나, 미술관에서는 매매 행위를 절대로 할 수 없다.

갤러리에는 다양한 기능이 있는데, 몇 가지로 살펴보면 다음과 같다.

먼저 미술시장의 활성화 기능이다. 갤러리는 작가와 컬렉터 간의 상업적인 매개를 통하여 미술시장을 활성화시키고, 새로운 미술시장 개척을 통하여 미술의 발전을 도모한다. 또한 지속적인 고객 확보와 관리를 하여 미술시장의 기능을 유지시키고 확대한다. 이것이 갤러리의 기능 중 가장 중요한 역할이다.

두 번째는 작가 지원 기능이다. 갤러리는 작가에게 전시 기회를 주고, 작품 판매를 하여 간접적인 자본을 지원하는 역할을 한다.

마지막으로 문화 공간으로서의 기능이다. 갤러리의 가장 기본적인 목적이 작품 판매에 있으므로 이를 위해 작품을 전시하는 것이 일반적이지만, 한편으로는 전시를 통해 일반인들에게 훌륭한 미술품을 감상하게 하는 기능과 역할을 담당한다. 이 점에서는 미술관 못지않은 문화적 기능을 수행하고 있다고 할 수 있다.

갤러리의 분류

서울의 대표적인 갤러리 거리인 인사동에는 수많은 갤러리가 있다. 전시 스타일과 운영 방식을 기준으로 크게 세 가지 정도로 분류할 수 있다.

먼저, 초대전을 중심으로 운영하는 상업 갤러리가 있다. 초대전은 작가로서

연륜과 작품성을 인정받은 작가들이 특정 갤러리의 초대로 전시하는 것을 말한다. 이런 경우 전시에 필요한 경비는 갤러리 측에서 제공하고, 작품 판매 후 수익이 생기면 일정 비율로 작가와 분배한다.

두 번째로, 기획전을 중심으로 운영하는 공공 갤러리가 있다. 기획전은 특정한 의도에 따라 주제를 정하고, 그 성격에 맞는 작가를 선정하여 전시한다. 개인보다는 집단으로 행해지는 경우가 많다. 이러한 형식의 전시는 장래가 촉망되는 젊고 유능한 작가들을 중심으로 공공기관이나 기업에서 운영하는 비영리 갤러리, 대안공간 등에서 이루어지는 경우가 많다.

세 번째로, 전시 공간의 임대 수익으로 운영하는 대관 갤러리가 있다. 작가로 입문하는 신진이나, 대학원 졸업생들의 졸업전, 혹은 아마추어 화가들이 자비를 들여 전시하는 경우가 대부분이다. 주로 인사동의 군소 갤러리에서 많이 진행한다.

갤러리를 운영하거나, 갤러리에서 미술 관련 업무에 종사하는 사람을 갤러리스트Gallerist라고 부른다. 우리나라에서는 대부분의 갤러리스트들이 미술관의 학예연구원을 뜻하는 '큐레이터Curator'라는 명칭을 쓰고 있지만, 외국이나 국내의 메이저급 상업 갤러리에서는 이 갤러리스트들을 보통 디렉터Director라고 부른다.

이러한 갤러리스트의 가장 중요한 업무는 좋은 미술품 유통을 통해 미술시장을 활성화시키는 것이다. 따라서 유능한 갤러리스트가 되기 위해서는 작품의 예술성, 작가의 가능성, 작품의 상업적 가치 등을 종합적으로 판단할 수 있는 능력이 필요하다. 이러한 능력을 키우기 위해서는 미술사나 미학에 대한 기본 지식은 물론 다양한 실무 경험을 통하여 갤러리의 전반적 업무를 관리하고 조정해 나갈 수 있는 경영 능력을 갖추어야 한다.

갤러리에서의 미술품 유통

갤러리에서의 미술품 유통 과정을 간단히 살펴보자.

먼저 전시 작가를 섭외하여 작품을 전시한다. 이를 보러 온 고객이나 컬렉터는 전시된 작품을 감상하고 난 후 구입하는 순서를 거치게 된다. 갤러리에 따라 전시를 하지 않고 판매하기도 하며, 고객이 작가와 직거래를 하기도 한다. 이러한 판매가 가능한 이유는 우리나라에 아직 전속제가 정착되지 않았기 때문이다. 이럴 때는 갤러리와 작가 간에 마찰이 없도록 사전에 협의를 충분히 거쳐서 판매하는 것이 관례이다. 이 외에 갤러리에서 고객끼리 서로의 작품을 교환하거나 판매하는 것을 중개해 주기도 한다.

대부분의 컬렉터들은 거래 과정에서 오는 크고 작은 번거로운 일들을 갤러리에서 대신해주기 때문에 갤러리를 선호하는 편이다. 갤러리는 작품과 관련된 다양한 고객 문의 응대, 결제, 작품 보증, 배송, 이후 A/S사후서비스까지 모두 책임을 진다. 그러므로 가장 안전한 방법은 갤러리를 통해 작품을 구입하는 것이다. 작품에 대한 보증서와 계약서를 받아 안전한 거래를 할 수 있기 때문이다. 이후에는 이 계약서가 소장하고 있는 작품의 가격을 형성하는 데 큰 도움이 된다.

갤러리에서 작품을 어떻게 살 것인가

작품을 살 때 갤러리에 처음 문의하는 것이라고 위축될 필요가 없다. 당당하게 "이 그림이 얼마냐"고 물으면 된다. 전시장에 걸린 작품 아래에는 작품 제목, 작가 이름, 제작 연도 정도만 있을 뿐 가격표가 없다. 가격표가 붙어 있지 않으니, 묘한 위화감이 든다. 하지만 미술품 가격이라는 게 공산품과 다른 가치 환산

김충현, '용비어천가',
종이에 먹, 128×24cm, 1960

이니, 그러려니 하고 편하게 다가가면 된다. 혹은 갤러리의 큐레이터나 관계자에게 '작품 가격 리스트'를 볼 수 있냐고 물어도 된다. 그러면 친절하게 작가와 작품에 대해 설명해 줄 것이다. 그리고 구매하고 싶은 작품이 있다면 단번에 사지 말고, 두세 번 갤러리를 드나들며 갤러리 측에 눈도장을 찍을 필요도 있다. 진짜 구매하고 싶다는 의사를 무언으로 전달하는 것이다.

이제 남은 건 흥정과 결제다. 흥정하려면 갤러리 관계자와 긴 대화를 해야 한다. 무조건 깎기보다는 확실한 구매 의사를 밝히는 것이 더 유리하다. 아무리 그림을 파는 사람들이라도 그들은 예술에 대한 일종의 '자부심'이 있다. 소위 작품의 '소장자'를 찾아주는 것에 모종의 책임감을 가진다. 관장이나 큐레이터 등과는 무조건 친하게 지내는 것이 좋다. 이들과의 관계는 구매에 결정적인 역할을 하는 데다, 좋은 작품을 저렴하게 파는 갤러리와 같은 고급 정보를 얻을 수 있기 때문이다.

결제는 현금과 신용카드로 할 수 있다. 요즘은 웬만한 갤러리에서도 카드 결제가 가능하다. 형편에 따라 현금 분납이나 카드 할부도 할 수 있다. 이런 모든 부분은 갤러리와 긴밀하게 협의하여 이뤄진다.

국내 미술품 경매에 대하여

이번에는 경매에 대해 살펴보자. 흔히 미술품을 입찰하고 매각하는 일련의 과정이 진행되는 곳을 제2차 시장Secondary Art Market이라고 말한다. 경매를 지칭하는 '옥션Auction'은 가격 경쟁을 통하여 물건을 사고파는 거래를 말하며, 물건을 사는 사람이 물건의 가격을 경쟁적으로 제시해 구입하는 방법으로 이루어진다.

국내에서 경매 회사가 본격적으로 설립된 시기는 1979년이다. 그러나 신세계가 처음 경매를 실시한 이후 1981년 3회를 마지막으로 오래 지속되지 못하였다. 그 후 1996년 고미술 분야 미술품 경매가 생겨났고, 이것이 사실상 한국 경매의 시초라고 볼 수 있다. 현대 미술품을 거래하는 경매의 시작은 1998년 '가나아트 경매'로 시작한 '서울옥션'이 본격적인 체계를 갖추었다.

현재는 현장 경매는 물론 인터넷 생중계와 미술품 담보 대출, 미술품 보험 서비스, 미술품 임대 경매 제도 등을 도입하여, 다각적인 형식으로 접근하고 있다. 7년 후인 2005년에는 케이옥션이 생겨나면서 소더비와 크리스티처럼 국내에도 경쟁 체제가 형성되어 경매 시장의 활성화를 가져왔다.

미술품 경매를 통한 작품 구입 과정

옥션에서 작품을 구매하기까지 진행되는 과정을 살펴보면 다음과 같다.

1차 시장에서 거래된 작품을 소장한 개인 또는 기업이 작품을 재판매할 의사를 밝힌다. 그러면 경매 회사에서는 작품의 상태, 제작 연도, 진위 여부 등을 꼼꼼히 확인한 후 프리뷰Preview 기간에 전시한다. 구매 의사가 있는 경매 참가자는 전시장에 방문하여 작품의 상태를 확인하고, 전문가의 의견을 들을 수 있다.

직접 작품을 관람하기 어렵다면 경매 도록 안에서 정보를 읽고, 관심 있는 작품에 대한 컨디션 리포트_{Condition Report}를 받아보는 것이 중요하다. 더불어 작가의 자료를 다른 채널_{기존 거래 내역, 도록, 전시 내역, 비평 글 등}을 활용하여 입체적으로 분석해 보는 것도 필요하다.

경매 용어로 살펴보면, 작품 판매자를 '위탁자', 구매자를 '응찰자'라 표현한다. 우리나라의 경우 작품 구매를 위해 경매에 참가하는 응찰자는 경매 회사에 유료 회원 가입을 한 후에 가능하다. 응찰자는 경매 현장에서 직접 응찰_{Bidding}을 하는 것이 보편적이고, 그 외에는 전화, 서면, 온라인 응찰 방법이 있다. 크리스티는 옥션 현장을 직접 보면서 응찰하는 온라인 응찰 시스템을 갖추고 있다.

경매 시 가격 표기는 추정가, 내정가, 낙찰가로 한다. 추정가는 응찰자와 경매 회사의 합의에 의해 가령 1,000-2,000만 원 식으로 범위가 표기된다. 추정가는 확실한 가격은 아니지만, 미술시장에서 거래되는 가격을 참조하여 앞으로 얼마나 오를 가능성이 있는지 염두에 두고 정한다.

내정가도 경매 회사와 합의해서 정하는데, 위탁자가 최저한도 가격을 정한 기준이다. 책정한 것 이하의 가격이 언급되면 거래할 수 없다는 가격대이다. 낙찰가는 '해머프라이스_{Hammer Price}'라 불리기도 한다. 경매사가 낙찰되는 순간에 망치를 두드리기 때문에 붙여진 용어이다. 치열한 경합 끝에 낙찰이 확정되고 망치 소리가 울리면, 현장의 분위기는 달아오른다. 낙찰받은 응찰자는 작품을 인도받을 때 낙찰가 외에 수수료, 세금을 지급한다.

최근 미술 경매 시장의 트렌드는 온라인 경매이다. 현장 경매가 아닌 온라인으로 보다 손쉽게 낙찰받을 수 있는 온라인 마켓이 고성장하고 있다. 세계 경매 시장의 양대 산맥인 소더비와 크리스티가 온라인 경매 비즈니스 강화 전략을 발표한 이후 세계 미술품 시장의 트렌드로 자리 잡았다. 소더비는 이베이_{eBay}를 통

해 소더비 미술품을 판매하는 새로운 형태의 수익 모델을 내놓았다. 이와 함께 미국 최대 전자 상거래 업체인 아마존_{Amazon}이 '파인 아트 앳 아마존_{Fine Art at Amazon}'이라는 이름을 달고 미술품 판매에 본격적으로 뛰어들면서 온라인 경매 시장 붐을 조성하고 있다.

2-5
—

이 작품의 가격은 얼마인가

그림 가격을 좌우하는 요인에 대하여

"예술은 우리로 하여금 진실을 깨닫게 만드는 거짓이다."
_ 파블로 피카소(Pablo Picasso)

주식시장과 미술시장의 큰 차이점은 가격에 대한 평가일 것이다. 개별 주식과 미술품의 가격을 평가할 지표는 확연한 차이를 보인다. 주식시장의 개별 기업은 다양한 투자 지표실적, 재무 구조, 실물 경제의 추이 등를 근거로 애널리스트가 적정 주가를 산정한다. 예를 들어 삼성전자의 경우 PBR주당순자산, PER주당순이익 등의 투자 지표와 반도체 경기, 전 세계 휴대 전화기 판매량 등 해당 산업의 현황을 감안해서 적정 주가를 판단한다.

미술품은 어떤가. 가장 큰 차이는 미술시장에는 작품에 대한 적정 가격을 평가할 애널리스트가 없다는 것이다. 미술시장 역사가 일천한 국내에는 예술성을 예측, 분석, 평가하는 애널리스트가 없다. 증권시장에서는 애널리스트가 한 종목에 대하여 20년 이상 분석해 온 경우가 흔히 있다. 그러나 아직 국내 미술시장에는 그런 분들이 없는 듯하다. 특정 작가의 작품 가치를 분석하고, 이를 금전적 가치로 환산하기 위해서는 짧게는 10년, 길게는 수십 년의 세월이 요구된다. 자칭 미술품 투자 분석가들의 예측이 적중했다는 이야기가 떠돌기도 하지만, 실상은

투기 열풍에 편승해 특정 작품의 값이 올랐을 뿐이다. 즉 냉철한 분석의 결과가 아닌, 투기 바람으로 상승 추세의 덕을 본 것이라는 이야기다.

미술품 가격에 영향을 미치는 변수

미술품의 가격은 어떻게 평가되고, 이에 영향을 미치는 변수는 무엇인가? 참으로 어려운 질문이 아닐 수 없다.

20세기 최고의 화상畵商으로 팝아트의 공식적인 후견인을 자처했던 레오 카스텔리Leo Castelli는 이 질문에 대해 "물론 시장 가격이란 것이 있지만, 그 가격은 평가할 수 없는 것에 근거를 둔 가격이다"라고 말했다. 특히 일반인들은 현대 미술품의 높은 가격에 대해서 이해하기 더 힘들 것이다. 도대체 작품 하나에 수억을 호가하는 그 근거는 무엇이냐고 물을 것이다. 예를 들어 수족관에 방부 처리된 상어를 설치한 작품이 1,000만 달러에 거래되고, 한 장의 사진이 수백만 달러에 이르기도 한다.

오늘날에 어떤 물건이 예술품이 되기 위해서는 먼저 예술가가 그것을 예술품으로 선택하고, 명명해야 한다. 이후에 그 물건을 예술 제도 안으로 진입시키면, 미술관, 갤러리, 미술 비평가, 관람객과 미술시장, 유명 컬렉터가 작품으로 인정하고 가치와 의미를 부여한다.

오늘날 예술은 단순히 아름다운 완제품이 아니라, 과정인 것이 되었다. 그 과정 가운데서 작품의 매매도 중요한 단계를 이루며, 비로소 매매됨으로써 작품으로 인정받는다. 현대 미술품의 높은 가격에는 매수자가 작품 창작에 참여한다는 자부심과 스스로 창조자가 된다는 약간의 허영, 사치도 포함된다. 미술품에 대한 가치 기준이 없기 때문에 그 가격은 수요와 공급에 따른 일반적인 시장의 법

칙을 따르지 않는다. 다만 그 가치 매김이 창작의 한 과정 속에 편입되기 때문에 예술 제도를 이루는 사회의 다양한 변수들이 예술품의 가치와 가격 매김에 참여한다. 미술시장을 움직이는 큰손들은 수조 원에 이르는 막대한 자금을 바탕으로 전략적인 베팅betting을 한다. 그리고 그러한 큰손들이 수집한 작품은 이내 세계적인 명성을 얻는 작품이 된다. 게다가 각국의 부자들이 자신의 부를 과시하기 위해 미술시장에 뛰어드는 경우가 많아졌다. 거기에 일종의 애국심까지 합세하여 자국 출신의 예술가들의 작품에 과도한 가격을 매겨 경쟁적으로 수집한다.

그러나 이론적으로 작품 가격을 결정 짓는 요소가 전혀 없는 것은 아니다. 특이한 것은 미술품의 가격을 정할 때에는 캔버스 위에 그려진 그림 자체 외에도 많은 외적인 요소, 즉 무형의 가치가 영향을 끼친다는 점이다. 누가 그린 어떤 그림인가, 얼마나 좋은 그림인가는 그림값 방정식에서 하나의 변수에 불과하다. 여기에 구입자의 기호도 문제도 조금 더 세부적으로 나눠볼 수 있을 것이다. 순수한 심미 판단에 의한 구입자의 선호도는 물론이고, 기증, 전시 등 구입 목적도 여기에 포함된다. 투자, 즉 재산 증식의 수단으로 활용 가치가 있는가도 구입자의 기호도에 영향을 미친다. 그밖에 작가의 성장 가능성, 작품 세계의 변천 과정, 시장 거래 현황, 작품성에 대한 평가, 환금성 등에 대해서도 살펴볼 필요가 있다.

우리나라 미술시장의 독특한 가격 산정 방식

위에서 설명한 작품 가격 요소들은 선진국 미술시장에서 일반적으로 통용되는 것이다. 우리나라에서도 이러한 것을 고려하여 가격을 산출하려는 노력이 있으나, 아직까지는 미진한 부분이 많다. 우리나라에는 우리나라만의 독특한 가격제가 존재한다.

사실 미술품 가격의 거품과 공정성 문제는 어제오늘의 일이 아니다. 몇 해 전 『아트프라이스Art Price』가 일반인을 대상으로 했던 설문 조사에 따르면, 미술품을 구입하지 않는 이유 중 1위인 46.74%가 '작품 가격이 부담스러워서'였고, 9.5%의 응답자가 '작품 가격을 신뢰할 수 없어서'란 이유를 제시한 바 있다.

작품 가격이 부담스럽다는 말은 그 가격에 상응하는 효용 가치를 소비자가 느낄 수 없다는 말이기도 하다. 따라서 여기에는 작품 가격을 신뢰할 수 없다는 의미가 이미 내포되어 있다. 결과적으로는 50% 이상의 응답자들이 미술품 가격이 합리적이거나 신뢰할 만하다고 생각하지 않는다는 말이다. 이러한 이유 가운데 하나는 호당 가격을 받고 있는 우리 미술시장의 특성도 한몫하고 있는 것으로 판단한다.

우리나라에서 그림의 값을 결정 짓는 것은 캔버스, 혹은 종이 크기다. '호당 가격'이라고 하는데, 캔버스 크기나 종이 크기에 비례한 가격을 말한다. 캔버스 틀을 규정 짓는 기본 단위가 호수인데, 1호는 22.7×15.8cm, 10호는 53.0×45.5cm다. 호당 가격이 10만 원인 화가의 10호 그림을 산다면, 호당 가격에 호수를 곱한 100만 원이 그림값이다. 여기에 관례적으로 10호 이하일 때는 다소 높아지고, 30호가 넘을 때는 점차 낮아진다. 대개 50호 이상이면 '호당가×호수' 가격보다 20-30% 정도 낮게 책정된다.

한국화에서 캔버스 호수에 해당하는 기본 단위는 전지다. 전지는 종이마다 편차가 있겠지만, 대략 147×72cm로 서양화 40호에 해당된다. 일반적으로 국내에서 연령별 평균 호당가는 20대는 5-8만 원, 30대는 10만 원, 40대는 15-20만 원, 50대는 25-30만 원, 60대는 40-50만 원 선이다.

윤명로, '얼레짓 90-4',
석판화(Edition 21/40),
24×38cm, 1990

작품의 가격과 크기의 상관관계

작품의 가격과 크기가 반드시 정비례하는 것은 아니다. 작품 크기와 가격을 각각 x축과 y축에 놓고 그래프를 그리면, 어느 순간 그래프가 갑자기 꺾이거나 더는 상승 곡선을 그리지 못하는 지점이 있다. 작품이 너무 크면 개인 컬렉터들이 주거 공간에 수용할 수 없어서 그 작품에 대한 수요가 줄어들기 때문이다. 해외 자료를 인용해 보면, 2004년 호주 퀸즐랜드공과대학교Queensland University of Technology 앤드류 워싱턴Andrew C. Worthington 교수의 조사에서 6.70m² 크기까지는 크기와 가격이 정비례하지만, 이를 넘어설 경우 오히려 가격이 떨어지는 것으로 나타났다.

일반적인 또 하나의 기준은 재료다. 캔버스에 그린 작품이 종이 작품보다 비싸며, 수채 물감, 크레용 등으로 다양한 색상을 표현한 작품이 흑연, 목탄으로 그린 단색화보다 더 높은 값을 받는다.

미술품의 가격을 형성하는 가치에 대하여

서구 미술시장에서는 미술품의 가격을 형성하는 가치로 크게 세 가지를 들고 있다. 먼저 미술사적 가치Historical Value이다. 미술사적 가치란 어떤 작품이 미술의 변천에 미친 영향과 미술사에서 빼놓을 수 없는 역사적 가치를 말한다. 미술품의 가격을 결정하는 첫 번째 요소는 그 작품의 역사적 맥락이다. 미술품은 인류의 유산이며, 시대의 정치와 사회, 문화, 기술을 반영한다. 미술가들은 예술가인 동시에 사회를 관찰하고 대변하는 사람들이다. 따라서 작가를 볼 때 해당 작가가 역사적으로 또는 미술사적으로 어떤 위치에 있는 작가인지 파악하는 것이 매우 중요하다. 역사적인 맥락 속에서 의미를 지니고 있는 작품이 그렇지 못한 작품에 비해 높은 가치로 평가받는 것은 당연한 일이기 때문이다.

소장 이력 또한 작품의 역사성에 깊이를 더해 주는 중요한 요소이다. 주요 컬렉터와 미술관을 거칠수록 작품 가격이 올라가는데, 이는 다른 재화가 재거래될 때 감가상각이 되어 가격이 하락하는 것과는 반대의 움직임이다. 유명인이 작품을 소장했을 경우 해당 작품의 진위 여부도 확실해지고, 컬렉터의 이야기가 작품에 더해지기 때문에 가치가 상승한다.

부연해서 설명하자면, 현대 미술시장으로 넘어올수록 컬렉터라는 변수가 차지하는 비중이 커지고 있다. 20세기 후반부터 지금까지, 미술사적인 영향보다 컬렉터들이 시장에 미치는 영향이 훨씬 커졌다. 컬렉터들은 미술시장의 궤도를 바꾸고, 동시대 사람들의 미술 취향에 영향을 주고, 미술품 가격 형성에 결정적 역할을 하고 있다.

두 번째는 미학적 가치Aesthetic Value이다. 미학적 가치에는 작품의 예술성, 작품을 통해 작가가 표현하고자 하는 철학, 그리고 이를 설명하는 이론이 반영된다.

평소 훈련을 받지 않은 일반인이 평가하기에는 다소 어려움이 있으므로 미학적 가치는 주로 미술관과 사립 갤러리, 그리고 학계에서 전문가들에 의해 이루어진다. 따라서 주요 미술관과 갤러리에서 전시되는 작가들과 그들의 컬렉션에 주목해야 할 필요가 있다. 미술계에서 작가의 위치가 상승하는 것이 가장 빨리 보이는 때는 주요 미술관 혹은 주목받는 갤러리에서의 전시 소식이 들려올 때다. 그러므로 작품을 볼 때 전시 도록에 수록된 이력을 체크하는 것이 중요하다.

마지막으로 감성적 가치Emotional Value이다. 감정적 가치란 20세기에 들어서 생겨난 새로운 가치이다. 그러나 가장 기본적인 미의식으로 대중적 접근과 일반성, 혹은 보편성으로 개인의 감정을 자극하는 미의식이라고 할 수 있다. 현재와 같이 탈구조화된 시대에서 우리는 지역과 국가를 뛰어넘어 공감과 소통을 이루어 낸다. 그러기에 서로 다른 배경의 작품들을 마주하며 타인의 감정을 느낄 수 있다.

어떤 이들은 여기에 더해 자본적 가치를 말한다. 일부에서는 미술은 순수 예술로서 자본의 논리와 등지고 있어야 그 가치가 더욱 높게 여겨진다고 생각할 수 있지만, 자본주의 시장 경제 체제에서 이제 이 논리는 설득력이 약해 보인다. 미술품의 가격도 다른 재화와 마찬가지로 결국 수요와 공급의 법칙에 의해서 정해지기 때문이다.

이우환 작가의 예를 통해서 생각해 보면, 위의 설명이 이해가 갈 것이다. 그의 작품 가운데 최근에도 발표하고 있는 〈대화〉 시리즈는 '최소한의 개입으로 최대한의 세계와 관계하고 싶다'는 작가의 의지를 담고 있다. 그린 것점과 그리지 않은 것여백이 서로 긴장 관계를 갖고 어떠한 울림을 만들어 낸다. 그렇기 때문에 작가가 점 하나를 통해 전달하는 의미는 무한하다. 이우환 작가가 생존 한국 작가 중 최고가의 작가가 될 수 있었던 이유는 위에서 설명된 바와 같은 역사적, 미학적 가치가 충분히 뒷받침되었기 때문이다. 미술품의 가치 평가가 다른 재화와

가장 큰 차이가 나는 것이 이 부분이다. 자본적 가치뿐 아니라 역사적, 미학적 가치가 가격 결정에 중요한 역할을 한다.

이와 같이 복잡하고 다양한 과정을 통하여 한 작품, 또는 한 작가의 그림값이 결정된다. 그러나 어디까지나 그것은 일시적이다. 같은 작가의 작품이라 할지라도 시대마다 작품마다 그림값이 유동적으로 변화하기 때문이다. 결국 미술품 가격은 구입하는 사람이 마음에 드는 작품을 손안에 넣을 수 있을 때까지 내는 것이다. 즉 그림값은 '사는 사람이 결정한다'는 이야기다. 컬렉터들이 미술 전문 서적, 잡지뿐 아니라 실제로 미술품을 자주 보며 안목을 키우고, 미술시장 및 거래 방법, 작가에 대한 공부를 꾸준히 해야 하는 이유이다. 작품값 결정은 결국 본인의 심미관으로부터 영향을 받기 때문이다.

주식시장에만 있는 줄 알았던 지수,
미술시장에도 있네

"가치를 내려놓고 작품을 대해야 한다.
거리를 지나다 작은 상점에서 본 그림이 가슴에 와닿는다면
그것이 당신에게는 내 작품보다 훨씬 가치 있는 작품이다."

_ 바넷 뉴먼(*Barnett Newman*)

　　주식시장에서는 시장의 큰 흐름을 이해하기 위해 주요 지수를 만들고, 그 움직임에 주목해 왔다. 미국의 경우 대표적으로 다우 지수Dow 指數가 있다. 이는 미국의 다우존스사Dow Jones & Co., Inc.가 가장 신용 있고 안정된 주식 30개를 표본으로 하여 시장 가격을 평균 산출하는 세계적인 주가 지수다. 우량 30개 기업의 주식 종목으로 구성하기 때문에 많은 기업들의 가치를 대표할 수 있는지에 대한 의문이 있다. 또한, 시가 총액이 아닌 주가 평균 방식으로 계산되기 때문에 지수가 왜곡될 수 있다. 하지만 미국 증권시장의 동향과 시세를 알 수 있는 대표적인 주가 지수이기 때문에 다른 나라에서도 다우 지수에 관심을 갖고, 그 움직임에 영향을 받고 있다.

　　미술품 지수는 미술품 관련 펀드의 성과를 평가하는 벤치마크Benchmark로 활용된다. 언뜻 금융과 관련이 없어 보이는 미술품 거래도 금융 분야의 아이디어를 차용해 발전하고 있다. 시황市況 담당 애널리스트 시절 국내 증시와 미술시장을 연계해서 관련 보고서를 펴낸 적이 있다. 2013년에 발간한 것으로, 미술품 가

격 지수가 주식시장을 6개월 정도 시차를 두고 따라간다는 분석이었다.

잊힌 그 이름, 타임-소더비 지수

역사상 가장 유명한 미술품 가격 지수는 타임-소더비 지수Times-Sotheby's Index 일 것이다. 그 유명세는 지수의 정확도나 신뢰도에 기초한 것이 아니라, '가장 오랫동안 신문에 게재되었으며 정기적매주으로 발표된 최초의 미술품 가격 지수'라는 것 때문이다. 타임-소더비 지수는 소더비사의 마케팅 목적과 영국 타임지의 대중적 관심을 충족시키려는 의도의 결합으로 탄생하였다. 1967년부터 1971년까지 「런던타임스London Times」와 「뉴욕타임스」, 그리고 프랑스의 『꼬네상스데자르Connaissance des Arts』에 게재된 이 지수의 산출을 담당한 것은 소더비였다.

통계학자 제랄딘 노만Geraldine Norman을 고용하여 과학적 분석을 근거로 산출하였다고 주장하지만, 정확한 산출 모형은 알려져 있지 않다. 소더비 역사를 소개한 자료나 웹페이지 어디에도 이 지수에 대한 정보가 없는 것으로 보아 통계학적으로나 사회·과학적으로 체계를 갖추지 못한 것으로 여겨진다. 5년간 매주 자신들이 산출한 지수가 전 세계에서 가장 신뢰하는 신문들에 게재되었던 것을 마케팅에 이용하지 않는다는 것이 그 반증일 것이다.

타임-소더비 지수가 역사 속에서 사라진 것은 1971년 2월이었다. 그 계기는 미술시장의 폭락이었다. 곤두박질치는 미술시장을 핑크빛으로 포장할 수는 없었고, 그렇다고 소더비가 자사의 이익을 해치는 지수를 신문지상에서 떠들 수도 없었다. 결국 한동안 유명했던 지수는 소더비의 이익 앞에서 사라지는 운명을 맞이할 수밖에 없었다.

글로벌 미술 지수, 메이-모제스 미술 지수

미술품이 오늘날처럼 재테크 수단으로 각광받게 된 것은 2001년 뉴욕대학교의 메이와 모제스 교수가 미술품 가격 지수를 발표하면서부터다. 그는 1875년 이후 미술품 가격 변동을 연구함으로써 미술품이 자산 가치 증식 및 보전에 매우 뛰어나다는 것을 증명했다. 이후 미술품은 기관투자자, 펀드 등의 투자 대상이 됐다. 그뿐만 아니라 일반 대중들에게도 재테크 수단으로 광범위하게 인기를 얻기 시작했다. 현재도 '메이-모제스 미술 지수Mei-Moses Art Index'라는 글로벌 미술 지수가 계속 발표되고 있다. 이 지수는 회화, 판화, 조각, 사진 등의 소재별로, 또는 인상주의, 모더니즘, 1950년 이전의 미국, 컨템퍼러리 등의 시기별로 작품 지수를 발표한다.

오늘날 미술시장을 둘러싼 여러 가지 현상을 이해하려면, 사람들이 미술시장의 어떤 가능성을 보고 발을 들여놓는지 알아야 한다. 이들에게 무엇보다 중요한 것은 다른 금융 자산과 움직임을 달리할 수 있는 '분산 기능'이다. 실제로 미술시장의 다우 지수로 불리는 메이-모제스 미술 지수에 따르면, 지난 50년간1965-2015 미술시장과 주식시장의 상관 계수는 0.001로, 거의 제로 수준의 수치를 보인다. 참고로 상관 계수는 1과 -1 사이로, 1에 가까울수록 정(+)의 상관성이, -1에 가까울수록 부(-)의 상관성이 높다는 의미다. 이는 미술시장의 경기 민감도가 그만큼 떨어지고, 포트폴리오 분산에서 적극적인 역할을 수행할 수 있다는 의미로 해석할 수 있다.

그러나 최근 금융 자본 성격의 자금이 미술시장으로 대거 유입되면서 이들의 상관성이 예전보다는 많이 높아졌다. 이런 경향이 여실히 드러난 시기가 지난 2008년 금융 위기 때다. 당시 주식시장의 붕괴는 미술시장에도 직접적인 영향을

미쳤고, 미술시장의 모든 작품이 분산 기능을 적극적으로 수행하는 것은 아니라는 인식이 생겼다. 이때부터 미술시장의 외적 환경을 버텨낼 수 있는 경쟁력 있는 미술품은 그야말로 최고 작가의 최고 수준의 작품뿐이라는 인식이 본격적으로 형성되었다.

오늘날 최고 작가의 작품에 대한 수요가 점점 더 몰리고 있고, 비싼 작품이 더 비싸지는 현상에는 바로 이 같은 맥락이 반영되어 있다. 이러한 성격의 수요가 점점 더 많아지고 있다는 점을 감안할 때 이 현상은 앞으로도 쉽게 수그러들지 않을 듯하다.

일부 작가로 수요가 집중되는 현상의 또 다른 요인 중 하나는 최근 시장을 이끄는 컬렉터들이 현대 미술에 대해 스스로 판단하지 않기 때문이라는 분석도 있다. 일정 부분 꽤 설득력 있게 들린다. 미술시장에서 중국이나 중동 컬렉터의 영향력이 커지고 있는데, 이들의 경우 떠오르는 유망 작가보다는 이미 시장에서 충분히 검증된 작가 위주로 작품을 구입하는 편이기 때문이다. 이러한 경향은 특정 작가에 대한 수요를 부추길 여지가 있다.

전 세계에서 통용되는 미술품 가격 지수인 메이-모제스 미술 지수를 창안한 메이젠핑梅建平 중국 청쿵경영대학원長江商学院, Cheung Kong Graduate School of Business 교수가 방한하여, 국내 언론과 한 인터뷰 중 참고할 만한 내용을 재구성해 적어 본다.

Q. '메이－모제스 미술 지수'에 대해 설명해 준다면?

A. 나는 수학, 경제학, 재정학을 전공했다. 1999년 뉴욕대학교 스턴대학원 재직 시절, 오퍼레이션 리서치Operations Research를 전공한 마이클 모제스 교수를 만나 '미술이 주식보다 투자 가치가 높은가'라는 의문에 대해 연구를 시작했다. 우리는 1875년부터 125년 동안의 미술품 거래와 지난 12년 동안의 경매 기록

을 수집해 1만 2,000여 건의 리세일Repeated Sale, 동일 작품의 반복 거래 사례을 분석했다. 미술품은 일반 현물과 달리 재판매의 가치 변화가 중요해서 매년 700건 이상의 리세일 기록을 추가했다.

연구 결과, '장기적으로 봤을 때 예술품의 투자 수익은 주식의 수익률에 뒤지지 않는다'는 사실과 '수익률 차원에서는 국채나 금괴보다 예술 투자가 더 낫다'는 결론을 얻었다. 연구 결과는 2003년 미국 최고의 경제 권위지인 『아메리칸 이코노믹 리뷰The American Economic Review』를 통해 발표했다.

Q. 미술품의 가치에 영향을 미치는 요인은 무엇인가?

**A. **크게 네 가지 요인이다. 전반적인 시장 상황의 영향이 가장 크다. 가격 형성의 50% 이상은 경제의 영향을 받는다. 어떤 화풍Style에 속하는지도 중요하다. 인상주의 혹은 미니멀리즘의 상승세는 개별 작품가에 영향을 미친다. 작가의 명성, 이름값은 브랜드에 해당하고, 또 같은 작가라도 전성기의 대표작이나 걸작인지의 여부가 가격에 영향을 미친다.

Q. 미술품 가격 지수도 파동형의 움직임을 보인다. 주식과 비교해 어떤가?

**A. **미술 지수와 주식 곡선은 거의 비슷하게 움직이는데, 미술 지수가 주식보다 속도가 느리고 진폭이 크다. 그런 만큼 경제 지표와 주가 움직임으로 미술시장을 예측할 수 있고, 분산 투자로 손해를 줄일 수도 있다. 투자 자산의 포트폴리오를 설계할 때 10% 정도 예술에 투자한다면 더 안정적일 것이다. 물론 상승 국면에서는 주식보다 더 치솟을 수 있다.

Q. 미술시장을 부동산과 비교하면 어떤가?

A. 미술시장은 오히려 주식보다 부동산과 유사한 성격이다. 둘 다 인플레이션에 맞설 수 있는 중요한 헤지 수단이다. 이것이 아시아에서 미술과 부동산 시장이 중요한 이유이다. 인플레이션이 우려되는 시기에 실물 자산을 확보하려는 경향이 높아지는데, 이때 미술품 확보가 중요하다.

국내 미술 지수, KAMP50 지수와 KAPIX 지수

2011년 10월 한국미술품감정협회는 1998년부터 2011년 6월까지 국내 경매에서 거래된 미술품의 낙찰 순위와 총 거래 금액 순위 등을 바탕으로 KAMP50 지수를 개발했다. 국내 금융 공학 교수를 비롯한 미술, 금융 전문가 등으로 구성된 개발팀은 먼저 이 기간 거래된 미술품의 낙찰 순위와 총 거래 금액 순위 등을 종합해 서양화가 상위 52명을 선정했다. 이들 중에는 동양화가이지만 미술시장에서의 비중이 큰 천경자 작가도 포함됐다. 이어 이들의 작품 6,000여 점을 소재와 시기, 재료별로 나눠 등급을 부여하고, 최고 등급인 AAA로 분류된 작품의 10호당 평균 가격을 산출했다. 이 중 AAA등급 작품의 10호당 평균 가격이 다른 작가들보다 현저히 높은 박수근16억 1,600만 원과 이중섭13억 5,900만 원은 제외됐다. 개발팀은 이런 과정을 거쳐 국내 최고 수준의 서양화가 50명의 대표작 10호당 평균 가격 추이를 나타내는 KAMP50 지수를 개발했다.

KAPIXKorea Artprice Index 지수는 2012년 하반기부터 서비스를 시작했다. 1998년부터 옥션에 출품된 모든 작가들과 작품들의 거래 내역을 체계적으로 분석해 통계로 낸 후 이를 바탕으로 지수를 만들어 낸 것이다. 수년간 신뢰할 수 있는 옥션들을 선정하고, 특정 기간 동안 발생한 경매 결과들을 한눈에 알아보기 쉽게 체

계적으로 종합했다. 또 선정된 옥션들은 가격 지수 통계를 위해 옥션의 규모, 활동 연수, 다양한 작가의 분포도, 인터넷에 공개된 작가의 작품 정보_{작품 이미지} 포함, 경매의 투명성 등을 고려해 선정했다. "호당 가격제는 후진국에서나 사용하는 방식이고, 작품 크기에 따라 작품 가격을 책정하는 방식으로는 작품의 정확한 가격을 매길 수 없다는 인식에서 출발했다"고 개발자는 말한다.

선진국에서는 이미 통계에 의한 정확한 수치로 표현되는 가격 지수를 사용해 왔다. 가격 지수를 이용하면 작품 거래를 통한 돈의 이동성과 규모, 거래 내역, 취약점 등 전체 미술시장의 전반적인 흐름을 분석할 수 있다는 장점이 있다. 그러나 거래 비용을 감안하지 않은 점, 분야별이나 작가별 가격 차이를 고려하지 않은 점, 시장 전체를 반영하지 못한다는 점 등을 단점으로 지적하는 목소리도 나온다. 특히 메이-모제스 미술 지수의 경우 상위 1%의 제한적인 미술품 거래 데이터를 가지고 만든 것이기에 이러한 이야기가 나온다. 미술품의 가격 변동을 보여 주는 이러한 지수도 시장 전체의 움직임을 대변하고, 대중성에 초점을 맞춰야 할 것이다.

안전한 투자란 없다

미술 투자의 위험

"나는 보기 위해 눈을 감는다."

_ 폴 고갱(Paul Gauguin)

2008년 금융 위기를 초래한 리먼브라더스가 서브프라임 모기지 문제로 역사의 뒤안길로 사라졌다. 1850년에 설립된 이 회사는 투자 은행, 증권과 채권 판매, 투자 관리, 사모 투자, 프라이빗 뱅킹 PB, 자산 관리 등에 관여하고 있었다. 또한 미국 국채 시장의 주요 딜러이기도 했다. 2008년 9월 15일, 약 6,000억 달러에 이르는 부채를 감당하지 못하고 파산 신청을 했다.

금융 위기를 몰고 온 이 파산에 충격을 고스란히 받은 것은 국내 증권사들이었다. 어떻게 하면 사전에 이러한 위험을 감지하고, 회피할 수 있을까 하는 문제가 한동안 국내 증권사들의 큰 고민이었다. 내가 근무하던 대우증권 리서치센터에서도 각 팀원들의 행동을 위험 지수로 측정하고, 그러한 위험이 현실화되었을 때 금전적으로 얼마나 손실이 있을지를 수치화하는 작업을 하여 정기적으로 점검을 했다. 그 점검자 역할을 수년간 하였던 경험이 있다.

증권 투자에는 각종 위험이 존재한다. 가장 큰 위험은 내가 투자하고 있는 회사가 부도를 맞는 것이다. 상장 폐지가 되면 주권株券은 그야말로 휴지가 되기 때

문이다.

어떤 이들은 미술품만 한 안전 자산이 없다고 말한다. 세상에 단 하나뿐인 미술품은 시간이 지날수록 그 가치가 상승하기 때문이다. 세계 현대 미술 유명 수집가 10명 중 5명이 금융과 헤지펀드 종사자인 것은 그런 현실과 무관하지 않다. 원금 손실은 줄이고, 자산 증식의 효과를 극대화하는 미술 투자는 최근의 트렌드가 아니다. 르네상스 시대부터 지금까지 최고 부자들은 항상 최고의 예술 작품에 투자해 왔기 때문이다. 그러나 미술품 투자에도 위험이 존재하는 것이 사실이다. 그러므로 미술 투자에서 겪게 될 다양한 위험에 대하여 사전에 이해하고, 대비하는 것이 중요하다.

미술시장의 다양한 위험들

주식 시세와 마찬가지로 그림값도 항상 유동적이어서 도무지 예측이 쉽지 않다. 특히 미술시장의 등락은 매우 느린 속성이 있는데, 상승할 때는 느리지만 내릴 때는 빨리 떨어지는 것이 원칙에 가까울 정도다. 주식시장에서는 거래소를 통해서 바로 팔 수가 있는데 반해 그림은 당장 현금화하는 것이 어렵다. 아무리 유명하고 좋은 작품이라 할지라도 자신의 기호와 취향에 맞는 사람을 찾는다는 것은 그렇게 쉬운 일이 아니기 때문이다.

상식적으로 알고 있는 시장 원리가 작용되지 않는 곳이 미술시장이다. 시장 원리에 의해서는 많은 사람이 원하는 그림의 가격이 오르내리겠지만, 미술품은 이런 원칙이 잘 통하지 않는 특수한 경우에 속한다. 왜냐하면 대중이 좋아하는 그림의 경우 대중성은 있을지언정 작품성이 있다고 단정하기는 쉽지 않기 때문이다. 미술시장의 위험은 무엇보다 작품의 시장 가치가 사람들의 취향 변화에 따

라 출렁일 수 있다는 점이다. 미술품에 대한 판단이 주관적이지는 않더라도 그것
이 논리적 판단이 아니라 취향의 판단인 이상, 미술품의 가치는 변화에 쉽게 노
출될 수밖에 없다. 또 가치 판단이 진행 중인 현대 미술의 경우에는 작품의 시장
가치가 단시간 내에 달라질 수 있다는 위험도 따른다.

정보의 비대칭성과 미술시장의 이해상충 문제

앞에서도 언급한 바 있는 정보의 비대칭성도 미술시장의 위험 요소이다. 주
식시장에서는 정보 공개가 투명하게 이뤄지고 있다. 과거 펀드 매니저들에게 집
중되던 개별 기업의 정보들이 모든 투자자들에게 동시에 제공된다. 이에 반해 미
술시장은 정보가 극히 일부에게 제한돼 있다. 이러한 점이 미술품 투자의 위험성
을 키우는 요인들이다. 갤러리 딜러 등 전문가들은 특정 작가들에 대한 고급 정
보를 갖고 있지만, 일반 수집가들은 이러한 정보에 취약할 수밖에 없다. 따라서
미술시장은 정보 비대칭성에 의해 왜곡될 소지가 많다. 특히 정보 비대칭성 문제

는 새로운 작가들이 끊임없이 모습을 드러내는 현대 미술시장에서는 그 위험성을 보다 두드러지게 만든다. 기업공개IPO, Initial Public Offering를 통해 주식시장에 처음으로 모습을 드러낸 기업의 경우 그 기업에 대한 정보가 절대적인 것처럼, 미술시장에 새로 모습을 드러낸 작가들에 대한 정보는 매우 중요하다. 그렇지만 이들에 대한 정보가 극히 일부에게만 국한되어 있는 게 문제다.

이와 관련해 미술시장의 이해상충 문제도 지적해야 할 것이다. 이는 미술시장의 참여자와 미술품 가치에 영향을 미치는 사람들의 이해관계가 얽히면서 발생하는 것이다. 작품을 파는 주체가 작품의 가치를 매기는 위치에 있을 때 대표적으로 이런 문제가 생겨난다. 특히 오늘날 갤러리들이 미술가를 직접 발굴해 키우는 프로모션을 활발하게 진행한다는 점을 감안한다면, 이런 위험성은 결코 무시할 수 없는 수준이다.

구매자 위험 부담

뒤에서 자세히 다루겠지만, 위작에 대한 리스크이다.

얼마 전에 1969년부터 지금까지 꾸준히 전문 위조꾼으로 활동해 온 미국인 켄 페레니Ken Perenyi가 쓴 책 『위작×미술시장』을 보았다. 자신의 위작 미술품 제작 과정과 거래 경험을 자전적으로 풀어쓴 책이다. 저자는 책에서 수십 년간 최고의 전문가들마저 속일 수 있도록 위조품 제작 기술을 갈고 닦은 과정, 수사당국에 적발되지 않고 위작 미술품 거래를 해 온 노하우 등을 상세하게 들려준다. 자기가 지은 죄를 뉘우치는 고해적인 성격의 글은 아니다.

이 책의 원제는 구매자 위험 부담 원칙구매 물품의 하자 유무에 대해서는 매수자가 확인할 책임이 있음을 뜻하는 법률 용어인 'Caveat Emptor카베아트 엠프토르'다. 위조품을 만들어 판 자신

은 죄가 없다는 뉘앙스를 풍긴다. 책은 합법적인 비즈니스 과정을 회상하듯 담담한 어조로 서술돼 있다. 오히려 그 덕분에 미술품 위조 시장의 민낯을 제대로 엿볼 수 있다. 책 제목처럼 '구매자 위험 부담'에 대하여 다시 생각하게 된다.

미술품에 대한 투자는 높은 수익률 못지않게 많은 위험 요인을 감수해야 한다. 투자 대상으로서 미술품은 '고위험·고수익 상품'이라고 할 수 있다. 미술품 투자에 따르는 위험을 줄이기 위해서는 수집가 스스로 미술품과 시장에 관심을 갖는 게 중요하다. 미술품 가격에 영향을 미치는 여러 요인과 정보를 수집해 분석하고, 미술시장의 주요 흐름을 읽어 내려는 노력이 무엇보다 중요하다고 할 수 있다.

신화가 된
미술가와 화상

"모든 예술가에게는 시대의 각인이 찍혀 있다.
위대한 예술가는 그러한 각인이 가장 깊이 새겨져 있는 사람이다."

_ 앙리 마티스(Henri Émile-Benoit Matisse)

증권사의 애널리스트는 흔히 주식시장을 논리적으로 분석하고, 리포트를 통해 이를 발표하는 사람이라고 알고 있을 것이다. 실제로 얼마 전까지 그것의 본연의 역할이었다. 그런데 최근에는 애널리스트 업무의 성격이 많이 바뀌었다. 단지 시장을 분석하는 데 그치지 않고 자신이 쓴 보고서를 투자자들에게 널리 알리고, 심지어 적극적으로 세일즈Sales까지 하는 마케터로 변신하고 있다.

마케팅이 중요해진 미술시장

최근 미술시장에서도 마케터의 역할이 중요하다. 이는 미술가와 화상에게도 공통적으로 해당되는 이야기이다. 작품의 수준을 논하기에 앞서 어떻게든 파는 것이 중요해졌다.

"작품의 가치를 말해주는 지표는 단 하나뿐이다. 작품이 판매되는 현장이 바로 그것이다."

인상주의 화가 오귀스트 르누아르 Auguste Renoir 의 말이다. 그는 자신의 말이 21세기에도 이렇게 절실하게 와닿을지는 몰랐을 것이다.

한 시대를 풍미한 화가의 뒤에는 그를 발굴하고 인내력 있게 후원한 화상이 존재했다. 화상의 역할은 작품을 단순히 사고파는 데서 그치지 않았다. 정제되지 않은 작품을 발굴하고, 화가에게 금전적인 후원으로 생활의 활로를 마련해주며, 작품이 새로운 주인을 만나도록 해주고, 작가가 타계한 후에는 작품의 진위를 감정하는 데도 중요한 역할을 했다. 또한 현재는 작품의 가치에도 직접적인 영향을 미치고 있기에 그 역할은 시간이 지날수록 커지고 있다.

미국의 전설적인 화상인 래리 가고시안 Larry Gagosian 은 미국에서 발간되는 저명한 미술 잡지 『아트뉴스 Art News』에서 선정한 '2010년 세계에서 가장 영향력 있는 인물' 1위에 빛나는 인물이다. 그는 '고고 Go Go'라는 별명을 갖고 있는데, 그가 관심을 갖고 구입하면 작품이 10배가 오른다고 해서 붙여진 것이다. 단순히 이러한 점만 봐도 유명 화상이 가진 막대한 영향력을 실감할 수 있다.

화상의 탄생

화상이 탄생한 시기는 17-18세기로 볼 수 있다. 이 시기는 미술품 유통의 역사에서 중요한 의미를 차지하는데, 화상의 안목으로 작품의 가치가 직접적인 영향을 받게 된 무렵인 까닭이다. 17세기에 지금의 뉴욕, 홍콩과 같은 거대 아트마켓이 형성된 곳은 암스테르담이었다. 17세기 유럽에서 무역 강국으로 부상한 네덜란드에서 현대적 딜러의 모습이 태동하며 미술품 컬렉터 층도 두터워졌다. 화상은 화가의 작업실에 방문해 그림을 직접 골랐다.

현대 미술의 단초가 된 인상파는 폴 뒤랑 뤼엘 Paul Durand-Ruel 이라는 파리의 화

최종태, '여인',
목판화(A.P), 41×32cm, 1980

상이 없었다면 미술사에 등재되지 못했을 것이다. 20세기 미술사를 관통하면서 사후에도 영향력을 행사하고 있는 피카소 역시 프랑스의 화상이자 출판업자였던 앙브루아즈 볼라르Ambroise Vollard와의 만남을 통해 천재성을 발휘할 수 있었다. 그는 현대 미술의 3대 거장으로 손꼽히는 폴 세잔Paul Cézanne, 파블로 피카소, 앙리 마티스의 첫 전시회를 열어주었고, 미국의 거부 수집가 앨버트 반스Alvert Barnes, 거트루드 스타인Gertrude Stein 등에게 이들의 작품을 소개하기도 했다. 삶과 재산, 명예를 걸고 자신이 선택한 화가들과 생사고락을 같이 한 그는 볼라르화랑을 열었다. 이곳은 아방가르드Avant-garde 예술의 중심지이자, 예술가들의 천국이 되었다. 무명 화가들을 위한 지속적인 전시와 작품 판매는 화가들의 꾸준한 작품 활동을 가능하게 했다. 여기에 좋은 작품을 싸게 사들여 비싸게 파는 경제적 수완까지 더해 볼라르화랑과 지하 식당에는 늘 화가와 수집가들이 끊이지 않았다. 그러나 볼라르는 그림과 화가를 단지 경제적 부를 이루는 도구로만 보지 않았다. 진심 어린 지원과 격려로 화가들에게 큰 위로와 믿음을 주었다. 세잔, 피카소 등 많은 화가들이 그에 대한 보답으로 초상화를 그려주었고, 볼라르는 세상에서 가장 많은 초상화를 남긴 남자가 됐다.

입체파와 칸바일러화랑Kahnweiler, 오늘날 구겐하임미술관의 모태가 된 페기 구겐하임Peggy Guggenheim과 추상 표현주의, 베를린 슈트름화랑을 열고 같은 이름의 잡지를 발간하면서 코코슈카 등 표현주의 미술을 미술사에 등재시킨 헤르바르트 발덴Herwarth Walden도 좋은 사례이다. 뿐만 아니라, 미국의 팝아트를 대표하는 재스

퍼 존스Jasper Johns, 앤디 워홀Andy Warhol, 로버트 라우젠버그Robert Rauschenberg 등을 키워 낸 레오 카스텔리Leo Castelli의 존재도 있다. 또 1955년 〈움직임〉이라는 전시를 개최한 드니즈 르네Denise Rene는 키네틱 아트의 산파로 미술사에 당당하게 그 이름을 등재시켰다. 이를 보면, 미술사에 새로운 유파가 생겨나고 발전해 나간 데에는 화상의 후원과 이해가 있었음을 알 수 있다.

세기의 화상 찰스 사치와 yBa의 기수 데미언 허스트

20세기 후반에서 21세기 초반에 걸쳐 미술계를 떠들썩하게 만든 화상은 찰스 사치Charles Saatchi이다. 이라크 바그다드에서 태어난 그는 영국에서 성공한 광고 재벌이자, 세계 미술계에 가장 큰 영향력을 미친 인물 중 한 명이다. 태어난 지 4년 만에 정부로부터 박해를 받아, 가족이 영국 런던으로 이주했다. 런던 정치경제대학교London School of Economics and Political Science를 졸업하였고, 미국의 팝 문화에 심취하기도 했다.

그는 1970년에 동생 모리스 사치와 함께 사치&사치란 이름의 광고회사를 설립한다. 그리고 1972년과 1986년 사이에 무려 35개 이상의 마케팅 회사를 인수하면서 세계 최대의 커뮤니케이션 회사가 된다.

하지만 사치가 가장 큰 영향력을 발휘한 곳은 예술 분야였다. 그는 1969년 미국 미니멀리스트이자 개념미술의 선구자인 솔 르윗Sol LeWitt의 첫 번째 작품을 구입하며 미술에 관심을 보였다. 그리고 광고회사가 자리를 잡고 성장 궤도에 오른 1985년에 페인트 공장을 개조해 사치갤러리를 만든다. 이후 사치갤러리는 영국의 대표적인 현대 미술관의 중심으로 자리 잡는다.

사치가 영국의 빅 컬렉터가 될 수 있었던 계기는 데미언 허스트와의 만남이

박희선, '여인', 목판화(Edition 3/15), 15×33cm, 연도 미상
조각가인 박희선 작가는 너무 빨리 세상을 등졌다. 스승인 최종태 작가가 기대를 많이 하던, 화단에서 촉망받는 작가였다.
우연히 수집하게 된 이 작품을 통해 박희선 작가를 알게 되었다. 그의 스승인 최종태 작가의 화맥을 잇는 부분이 보인다.

다. 허스트가 다녔던 골드스미스대학_{Goldsmiths University of London}은 1980년대의 젊고 혁신적인 학생들로 북적였다. 2학년에 재학 중이었던 데미언 허스트는 1988년 런던 도크랜즈 지역의 허름한 창고 건물에서 〈프리즈_{Freeze}〉라는 전시회를 개최한다. 이 전시는 16명의 골드스미스대학 학생들과 함께 준비한 그룹전이었다. 찰스 사치는 이 전시에서 이들의 작품들을 한꺼번에 매입한다. 그리고 후에 데미언 허스트와 트레이시 에민_{Tracey Emin}, 마크 퀸_{Marc Quinn} 등 영국을 대표하는 yBa를 키워낸 가장 중요한 후원자이자 수집가로 이름을 알린다. 사치의 막강한 후원에 힘입어 yBa란 이름은 도발적인 개념주의 팝아트의 상징처럼 인식됐다.

사치는 그 이후에도 영국의 젊은 현대 미술 작가들을 손수 발굴하고 후원하며, 그들의 작품을 대량 구매한다. 그중 가장 대표적인 작가가 데미언 허스트다. 그의 범상치 않은 박제 상어 작품인 '살아 있는 누군가의 마음속 죽음의 물리적 불가능성_{The Physical Impossibility of Death in the Mind of Someone Living}'은 사치의 후원으로 만든 작품

이다. 제작비는 약 5만 파운드약 8,500만 원였다. 그러나 이 작품은 2005년 헤지펀드를 경영하는 유명 컬렉터 스티븐 A. 코헨Steven A. Cohen에게 800만 파운드약 137억 원에 팔려나갔다. 찰스 사치가 인정했다는 사실만으로도 이름값이 100배 이상 오르게 된 것이다.

이 외에도 세계적인 팝 아티스트 무라카미 다카시村上隆, 인도의 수보드 굽타Subodh Gupta, 중국의 아이 웨이웨이 등 사치의 영향을 입은 작가들이 줄줄이 세계적인 명성을 얻었다.

이렇듯 과거에도 미술가들의 예술성을 발견하고 세상과 소통하도록 도와주는 화상이 존재했다. 그들은 작품이 당장 반응을 이끌어내지 못해도 묵묵히 작가들의 생활을 지원하고 지지하며 막역한 신뢰를 쌓아 나갔다. 시대가 쉽게 받아들여 주지 않는 작품에 끈기 있게 매달린 화가와 오랜 심적, 재정적 후원으로 인내한 화상에게 시대가 감응할 때, 시간을 초월하는 명작이 탄생할 수 있었다.

하루가 멀다 하고 갤러리가 오픈하고 문을 닫으며 시장에서 단기간에 인정받지 못한 작가가 관행처럼 화상과 멀어지는 요즘, 진정성 있는 화상의 역할이 요구되고 있다. 작품이 단기간에 시장에서 반응을 얻어낼 수도 있지만, 한 작가의 예술성이 캔버스 밖으로 나오기까지 상당한 시간을 필요로 하는 경우가 대부분이다. 작품이 성급하게 주인을 찾아가지 못하더라도 예술을 향한 애정을 바탕으로 작가와 딜러가 깊게 교우하며 함께 성장할 때, 더 많은 이야기를 품은 명작이 탄생할 수도 있을 것이다. 혜안을 가진 화상의 존재는 명작을 탄생시키는 또 다른 창조적 주체인 까닭이다. 이러한 안목을 갖고 꾸준히 작가 발굴에 나서는 화상이라면, 컬렉터들도 신뢰를 갖고 그에게 작가 추천을 받으려고 할 것이다. 우리 주위에도 이러한 모범적인 화상이 있다면 컬렉션에 큰 도움을 받을 수 있을 것이다.

A la Gloire de L'image 283 자오우키

趙無極, 'A la Gloire de L'image 283',
석판화(Edition 72/99), 40×67cm, 1976

© Zao Wou-ki / ProLitteris, Zürich – SACK, Seoul, 2023

"모든 사람은 전통에 묶여 있다.
나는 두 가지 전통으로 묶여 있다."

_ 자오우키

오래전 일이다. 프랑스에서 나온 현대 작가 도록을 보고 있는데, 한문으로 표기된 작가의 이름이 눈에 들어왔다. 조무극趙無極이라는 작가인데, 중국식 발음으로 하면 자오우키인 듯했다. 무극은 끝이 없다는 말이고, 동양 철학에서는 태극의 처음 상태를 일컫는 말이기도 하다. 이름을 참 멋지게 지었다고 생각했다. 그런데 그림의 분위기가 낯설지 않았다. 동양 전통예술인 서예와 수묵화를 기본으로 하는 추상화를 하고 있었다.

동양적인 추상화를 나름의 스타일로 멋지게 구현하고 있어 작가에 대해 좀 더 연구해 봐야겠다고 생각했다. 이후에 여러 가지 자료를 구해 읽고, 인터넷을 통해 작가의 다른 그림들을 찾아보기도 했다.

그는 중국에서 미술학교를 졸업하고 교사 생활을 하다가 1948년 프랑스로 갔다. 초기에는 폴 세잔Paul Cézanne, 앙리 마티스Henri Émile-Benoit Matisse, 파블로 피카소Pablo Picasso의 작품을 선호하였다. 이때는 추상보다는 구상 회화에 주력한 것으로 알려져 있다. 하지만 1950년대 중반 이후 추상 미술로 경도되어 독창적인 그만의 예술을 펼쳐 나갔다. 특히 유럽적 미술 전통에 깊이 매료되었는데, 1950-60년대의 파리 예술가들과 어울리며 그들과 함께 추상 미술을 전개하였다. 하지만 먹, 한자의 형태를 이용하는 등 동양적 스타일을 잃지 않았다. 덕분에 유럽 태생의 작가들과는 다른 독특한 스타일로 인정받았다.

자오우키(趙無極/1920-2013)
북경에서 태어나 할아버지로부터 서예와 수묵을 배우며 자랐다. 항저우 국립미술학교에서 중국 전통 미술과 서양 미술을 함께 배웠다. 프랑스 파리에서 앵포르멜(Informel)을, 뉴욕에서 추상표현주의를 접하면서 작품에 강렬한 붓터치와 과감한 색채로 공간감을 부여하게 된다. 프랑스 대통령이 수여하는 '레지옹 도뇌르 훈장(Ordre de la Légion d'honneur)'을 받았으며, 프랑스 문화 · 예술장관이었던 앙드레 말로의 요청으로 프랑스 시민권을 획득하였다. 생전에 중국 출신의 예술가 중 가장 높은 평가를 받았던 세계적인 화가이다.

그는 동료 예술가들뿐 아니라 문화에서 영향력 있는 인물들과 광범위한 우정 관계를 형성한 것으로 알려져 있다. 특히 알베르토 자코메티Alberto Giacometti, 호안 미로Joan Miro, 조앤 미첼Joan Mitchell, 샘 프랜시스Sam Francis와 교류하였다. 문화예술장관이었던 앙드레 말로Andre Malraux와도 깊은 우정을 유지하였다.

아시아 예술 애호가인 프랑스 대통령 자크 시라크Jacques Chirac는 자오우키의 작품에 감동했고, 1998년 상하이에서 열린 중국에서의 첫 회고전에서 도록 서문을 쓰기도 했다. 그의 그림을 영구 소장품으로 보유하고 있는 주요 기관으로는 뉴욕현대미술관Museum of Modern Art, 솔로몬 R. 구겐하임미술관Solomon R. Guggenheim Museum, 테이트모던Tate Modern 등이 있다.

서구에서는 자오우키의 작품을 두고 "빛의 탄생, 물의 기원, 물질의 소용돌이를 넘어 그 중심에 있는 생명 에너지의 아련한 감각을 보여 준다. 생동감 넘치는 붓질 가운데서 생명 에너지를 느끼게 한다"고 한다.

오래전부터 그의 판화 작품을 소장하고 싶었다. 마침내 소장하게 된 'A la Gloire de L'image 283'을 본다. 작품을 처음 보았을 때 "예술이란 남의 술잔을 빌려 자신의 마음 깊은 곳 응어리를 쏟아붓는 것"이라는 어느 미술사학자의 말을 떠올리게 되었다. 동양적인 추상화의 선구자로서 자신의 길을 걸어간 거장의 자취가 남아 있는 듯하여 마음이 끌리는 작품이다. 격정적이기보다는 영롱한 자연의 모습을 대하는 듯하여, 보고 있노라면 마음이 편안해진다.

소파 변종곤

변종곤, '소파',
캔버스에 유채, 50.5×72.7cm, 1981

"나의 무기는 사실주의다.
역사적으로 사실주의는 지속되어 왔기에 난 어디서도 자신감을 가질 수 있었다.
이것은 내가 꼭 지킨다."

_ 변종곤

변종곤 작가에 대한 이야기는 선배 화가를 통해서 들을 수 있었다. 한국 작가들이 뉴욕에 가면 성지순례처럼 들른다는 작업실 광경부터 그가 맨손으로 도미渡美하여 어떻게 성공했는지 등의 전설 같은 이야기다. 작가의 뉴욕 스튜디오에는 그의 영혼이 담긴 작품과 억대를 호가하는 귀한 책, 수만 가지 오브제가 발디딜 틈 없이 진열되어 있다고 한다. 한 언론과의 인터뷰에서 그는 "이 오브제를 보면 심장이 뜁니다. 오브제는 그 안에 고유한 기운이 있고, 이야기도 합니다. 나자신도 하나의 오브제이기 때문에 같은 공간에 사는 동료라 할 수 있습니다"라고 말하였다. 실제로도 작가의 뉴욕 시절 작품을 보면, 수집품 자체가 작품이자 그의 작업에서 영감의 원천이고, 작품의 기본 재료가 되는 것을 알 수 있다.

동아미술제東亞美術祭는 그에게 구세주였던 동시에 파란만장한 삶의 신호탄이었다. 미군 철수 후 황폐화된 대구 앞산 비행장을 사진보다 더 사실적으로 그린, 대상 작품이 문제였다. 미군이 버리고 간 혼혈아들이 거리를 방황하는 모습에 분노해 그린 작품이었다. 군사정권의 서슬이 퍼렇던 그 시절, 용납되기 어려운 작품이었다.

굶주리고 헐벗던 시절, 그의 할머니는 대문을 항상 열어 두셨다. 밤낮으로 몰려오는 거지와 한센인을 귀한 손님처럼 맞이하고 밥상을 차려냈던 할머니였다. 부처님과 예수님은 물론이고 달과 해와 별, 그리고 서낭당의 고목과 바위에도 두

변종곤(1948-)
대구에서 태어났다. 중앙대학교와 계명대학교대학원에서 회화를 공부했다. 1978년 철수한 미군 비행장을 사실주의적으로 그린 그림으로 제1회 동아미술상 대상을 수상하면서 일약 주목 받는 작가로 등단하였다. 1981년 뉴욕에 정착하여 현재까지 전업 작가로 활발한 활동을 하고 있다. 그의 창작 활동은 「뉴욕타임스」 1면 기사를 장식하는 등 뉴욕 현지에서 높은 평가를 받고 있다. 그의 작품은 국립현대미술관, 올버니미술관(Albany Museum of Art), 클리블랜드미술관(Cleveland Museum of Art), 인디애나폴리스미술관(Indianapolis Museum of Art) 등에 소장되어 있다.

손 모아 절을 했던 할머니를 기억했다. 그런 할머니의 극진한 보살핌 덕분에 촉망받는 화가로 성장한 그에게 내팽개쳐진 아이들의 상황은 충격일 수밖에 없었다. 그때부터 그의 시선은 소외되고 버려진 사람과 사물, 그리고 사회 부조리에 고정되어 버렸다.

그 당시 북한은 그의 작품을 칭송하면서 우리 정부와 미국을 비판하는 대남 방송을 계속해댔다. 표현의 자유는 고사하고 장발과 미니스커트조차 허용되지 않았던 시절이었다. 언론 탄압에 맞서 언더우드 타자기를 초사실적으로 그린 작품을 비롯해 사회·정치적 이슈가 담긴 작품을 연이어 발표하자, 정부기관의 압력과 사회의 불편한 시선이 쏟아졌다. 작가는 당시 상황에 대해 "선택의 여지가 없었어요. 1981년, 배낭 하나에 일인용 전기밥솥과 화구, 그리고 작품 몇 점을 챙겨 야반도주를 하듯 예술적 망명을 했습니다"라고 말한다.

수록한 작품 '소파'는 도미 전에 그려진 것으로 보인다. 의자가 상징하는 것을 여러 가지로 해석할 수 있지만, 이 그림에서는 사라져 버린 절대 권력을 말하는 것 같다. 쓸쓸하고 황량한 벌판에 덩그러니 놓여 있는, 닳아버린 가죽 의자를 통해 권력의 무상함과 사라진 권력 이후에 오는 상실감, 허무함을 말하는 것 같다. 당시의 시대상과도 절묘하게 맞아떨어진 듯해서 단번에 내 눈길을 사로잡았다. 현대사의 암울했던 1980년대가 이 한 편의 그림으로 떠오른다. 작가의 80년대도, 대학 새내기이지만 미래를 희망적으로 볼 수 없었던 나의 80년대도 마찬가지가 아니었을까.

십만의 꿈

강익중

강익중, '십만의 꿈',
판화지에 연필과 색연필, 55×85.5cm, 1999

"현대 미술은 사람을 연결시키고 상처를 치료하는 것이라고 생각한다.
잠자는 영혼을 흔들어 깨우는 것이 작가의 임무다."

_ 강익중

강익중 작가의 작품을 처음 봤을 때 '이 작가는 정말 천재가 아닐까' 생각했다. 3인치(대략 7.62cm)의 캔버스라니. 기발했다.

그는 홍익대학교를 졸업하고 미국으로 유학을 갔다. 하지만 경제적인 어려움으로 끊임없는 아르바이트를 해야 했다. 없는 시간을 쪼개서 작업을 하기 위해 3인치 캔버스를 개발했고, 집에서 다른 장소로 이동할 때마다 여기에 그림을 그렸다고 한다.

"호주머니에 들어갈 수 있는 작은 캔버스가 필요했다. 톱으로 얇게 나무를 잘라서 미니어처 캔버스를 만들었다. 나중에 돈을 벌면 큰 캔버스로 옮기리라 생각했다. 지하철 안에서 사람들의 모습, 미국에 와서 느낀 단상들을 그렸다. 예전에는 사람들이 그림이 너무 작아 잘 안 보인다고 했는데, 디지털 시대인 지금은 스마트폰이 손 안에 들어가지 않나."

그의 이러한 이야기를 신문 기사를 통해 접했을 때, 직장 생활을 하며 그림을 너무 그리고 싶었던 나는 많은 감동과 자극을 받았다. '그래 시간이 없다는 것은 핑계구나. 무언가 목표를 가지고 노력과 진심을 다하면, 이뤄지는 것이 있구나' 하면서 화가의 꿈을 키웠던 기억이 난다.

강익중(1960-)

충청북도 청주에서 태어났다. 홍익대학교 서양화과를 졸업하고 뉴욕 프랫인스티튜트(Pratt Institute)를 졸업한 후 현재까지 뉴욕에서 작품 활동을 하고 있다. 백남준 이후 국제 무대에서 한국을 빛내는 예술가로 꼽히고 있다. 1994년 휘트니미술관에서 백남준과 〈멀티플/다이얼로그〉전을 열면서 이름을 알리기 시작했다. 1997년 베네치아 비엔날레(la Biennale di Venezia)에 한국 대표로 참가하여 특별상을 수상하였고, 1999년 독일의 루드비히박물관(Museum Ludwig, Köln)에서 선정한 '20세기 미술 작가 120명'에 선정되기도 하였다. 2001년 UN 본부에 작품 '놀라운 세상(Amazed World)'을, 2005년 무하마드 알리 센터(Muhammad Ali Center)에 '희망과 꿈'을 설치하는 등 활발한 작품 활동을 펼치고 있다. 최근에는 한글 작품을 제작해 전 세계 각지에 전시하거나 기증해 나가고 있다.

학고재, 갤러리현대 등 개인전을 통해 본 그의 작품은 사진으로 본 것보다 훨씬 좋았다. 그의 작가적 역량을 인정하지 않을 수 없었던 것은 2009년 국립현대미술관에서 열린 백남준 작가와의 2인전 〈멀티플/다이얼로그∞ Multiple/Dialogue∞〉였다. 강익중 작가가 비디오아트의 대가 백남준 작가에 대한 오마주 전시를 연 것으로, 자신의 예술적 조언자였던 백남준 작가에게 헌정하는 것이었다. 1994년 미국 휘트니미술관Whitney Museum of American Art에서 백남준과 2인전 형식으로 개최한 〈멀티플/다이얼로그〉전의 후속 전시이기도 했다. 뉴욕전 당시 백남준 작가는 그에게 "한국에서도 함께 전시하자"고 했다고 한다. 구체적인 시기를 정하지는 않았는데, 15년이 흘렀고, 두 작가는 다시 만났다. 백남준 작가가 생전에 강익중 작가를 발굴하면서 "전생에 나의 아들이었을 것"이라고 한 말은 지금까지도 회자되고 있다. 그 정도로 강익중 작가에 대한 애정이 각별했던 것으로 보인다.

전시장에는 18m 높이의 탑 모양으로 설치한, 백남준 작가의 '다다익선'이 있었다. 이 작품을 감싸고 올라가는 200m 길이 램프코어의 나선형 벽면에 강익중 작가는 '삼라만상'이라는 이름의 작품 6만여 점을 설치했다. 이 작품 역시 각 7.62×7.62cm 크기로 이루어진 것이다.

소장하게 된 '십만의 꿈'은 작가가 전시 제목인 〈십만의 꿈〉을 위해 1999년에 제작한 것이다. 〈십만의 꿈〉은 2000년에 임진각과 학고재 등지에서 전 세계 어린이들 6만 명과 함께한 전시였다. 작품은 판화지에 색연필로 채색한 것으로, 왼쪽 하단에는 '십만의 꿈', 오른쪽 하단에는 '익중 강 1999'라고 서명이 되어 있다. 전시의 제목과도 같아 의미가 있는 작품이라고 생각했다.

이 작품은 온라인 경매로 낙찰을 받았다. 작품을 배송하기 위해 집으로 온 경매 회사 직원의 이야기를 들어 보니, 전 소장자는 이 작품이 판화인 줄 알고 감정을 의뢰했는데, 작가가 종이에 직접 그린 것이라 하여 놀랐다고 한다. 아마

작품 하단에 쓴 서명 때문에 그런 듯하다.

강익중 작가의 3인치 작품에 대한 강렬한 인상이 오랫동안 뇌리에 남아서 얼마 후에 나도 작은 캔버스를 주문하였다. 그리고 그 위에 사람들이 실제로 주고받은 편지 봉투를 구해다 붙이는 작업을 했다. 이를 위해 1920년대부터 1990년대까지 전 세계인들이 실제로 주고받은 편지봉투를 수집했다. 소인된 우표가 붙어 있는 봉투는 인터넷 경매나 벼룩시장 등을 돌아다니면서 수년간 수집했다. 아날로그 향수를 자극하는 이 작품들이 〈기억의 날인〉 시리즈이다. 미국 뉴욕 스코프SCOPE 아트페어에 출품했는데, 구매 의사를 물어오는 사람들이 제법 있었다. 아트페어 후에는 전 세계 주요 호텔과 크루즈선에 작품을 공급하는 아트컴퍼니에서도 작품 구입 의사를 밝혀왔다.

전시장을 다니면서 많은 작가들의 작품을 접하게 된다. 그중에는 특별히 나에게 감동과 영감을 주는 작가가 있다. 소품이라도 그들의 작품을 소장하고 싶다는 욕구가 솟아오른다. 마침내 그 작가의 작품을 걸어 두고 보면서 분석하고 이해하고 작가의 입장이 되어 본다. 그 자체가 나에겐 배움이요, 깨달음이요, 기쁨이다. 강익중 작가도 그런 작가 중 한 사람이다.

무제

장욱진

장욱진, '무제',
종이에 수묵, 34×24.8cm, 1982

"나는 심플하다."

_ 장욱진

장욱진 작가는 평소에 "그림에 동서양이 있을 수가 없다"고 했다고 한다.

여기에 수록한 작품 '무제'는 작가의 먹그림이다. '십장생'이라고도 부른다. 먹물의 농담과 붓의 움직임, 종이 결의 모양에 따라 붓의 일회성을 표현한 것이 특징이다.

"먹은 딱 장소가 있어요. 그리고 시간이 정해져 있어요. 그러니까 새벽에 맑을 때, 먹그림으로 그린 거지. 재료를 먹으로 했다 뿐이지. 그건 내 체질에 맞아. 가령 내 도화도 똑같아요. 그것이 내 체질에 맞기 때문에 한 거예요."

장욱진 작가는 먹그림을 통해 주로 불교의 선禪 사상을 표현했다. 그림의 내용도 미륵불, 절, 심산深山, 새, 심우도, 수행자 등이다. "하늘 위와 하늘 아래에서 오직 내가 존귀하다"라고 외치는 부처를 그리기도 했다. 화가는 이처럼 먹으로 그림을 그리는 작업을 '붓장난'이라고 불렀다. 오로지 자신의 신명에 따라, 때로는 장난기 만만하게 그리는 데에 스스로의 즐거움이 있다는 뜻이다.

장욱진과 깊은 친분을 나눈 사이인 김형국 전 서울대학교 교수는 「먹그림을 그리던 시절의 장욱진」이라는 글에 가까이에서 화가를 지켜본 기록을 생생히 담았다. 정영목 서울대학교 미술대학 교수는 「장욱진 먹그림의 미술사적 의의와 성격」이라는 글에서 '먹그림은 유화의 밑그림이 아니라 그 자체로 독자적인 장르'라고 평가하였다. 전 국립경주박물관장 강우방은 「장욱진의 선화禪畵」에서 장욱진

장욱진(1917-1990)

충청남도 연기군에서 태어났다. 서울의 양정고등보통학교를 거쳐 1939년 일본 동경의 데코쿠미술학교(帝國美術學校)에 입학, 유화를 전공하고 1944년에 졸업하였다. 1947년에서 1952년까지 김환기, 유영국, 이규상 등과 비사실주의 지향의 현대적 창작 이념으로 신사실파(新寫實派) 동인전 활동을 하였다. 국전 추천 작가, 서울대학교 미술대학 교수 등을 역임하였다. 1960년대 이후에는 서울 근교로 거처를 옮겨 작품 생활을 계속하였다. 자연 사물들을 그대로 재현하는 것이 아니라, 사물 안에 내재해 있는 근원적이고 정신적인 본질을 추구하였다.

유화 작품의 예술성을 가장 높이 치면서, 그 속에서 나머지 분야와 장르를 평하였다. 또한 장욱진 먹그림이 지닌 고유한 아름다움에 대해 '작품이라는 의식마저 부수어 버리는 그림'이라 하였다.

장욱진 작가는 "나는 심플하다"라고 말했다. 이 말의 의미를 두 가지로 해석할 수 있다고 생각한다. 첫째는 그림의 간략화를, 또 다른 의미에서는 자기 삶의 절제, 진솔함, 소박함 같은 것을 일컫는 것이다.

장욱진 작가의 화실은 아주 작은 공간이었다. 그는 거기에서 그의 고독과 함께 살았다. 집을 짓고 생활했던 아틀리에 공간은 한 평 남짓 되는 작은 방이었다. 협소한 그 방에서 밥을 먹고, 잠을 자고, 그림을 그렸다. 그의 곁에는 오로지 그림만 있었다. 그는 이렇게 말했다.

"산다는 것은 소모하는 것. 나는 내 몸과 마음이 죽을 때까지 그림을 그려다 써 버릴 작정이다. 그저 그림 그리는 죄밖에 없다. 그림처럼 정확한 내가 없다. 나는 그림에서 나를 고백하고, 나를 다 드러내고 나를 발산한다. 그리고 그림처럼 정확한 놈은 없다."

단순하게 그린다고 해서 단순한 그림이 되는 것은 아니다. 장욱진 그림의 단순함은 대상이 생명의 본질로 환원하는 과정이며, 상징적 형상의 표현으로 작가만의 독창적인 세련미를 담고 있다.

그는 새벽녘에만 먹그림을 그렸다고 하는데, 정신이 맑은 상태에서 집중을 할 수 있어야만 그릴 수 있기 때문이었다. 수안보 시절1980~1985에 먹그림을 많이 그릴 수 있었던 것은 벽촌의 조용한 분위기와 관련이 있다고 했다. 실제로 먹그림은 1979년부터 1982년까지 집중적으로 그려졌다. 이렇게 그린 먹그림을 가까운 주위 사람들에게 즐겨 나눠 주곤 했다. 미리 몇 장 그려 두었다가 설날에 세배하러 온 후배들에게 답례로 주기도 했고, 가족의 생일이나 입춘立春 같은 좋은 절기를

맞이하면 그 인연에 따라 손에 쥐어주곤 했다. 아내가 이끄는 불교 모임 불제자들을 위해서도 먹그림을 많이 나누어 주었다. 그 가운데 '미륵존여래불彌勒尊如來佛'이라고 쓴 글씨도 볼 수 있다.

서예 작품 '미륵존여래불'을 쓴 종이를 보면 작품을 위한 종이가 아니라 서예 연습을 위한 국산 연습지라고 판단된다. 발묵도 좋은 상태가 아니다. 평범한 종이 위에 그저 주변에 인연이 있는 사람들을 위해 일필로 쓴 작품일 것이다.

눈을 감고 작가를 상상해 본다. 동이 터 오는 어슴푸레한 아침, 혹은 해가 막 떠서 밝아진 창 아래 웅크리고 앉아서 먹그림을 그렸을 것이다. 붓으로 표현했지만 몸으로 익힌, 가슴에서 나오는 선필이다. 그저 붓을 툭하고 던지고, 툭툭 몇 번 그어 산을 완성하고, 아랫부분엔 그의 작품에 자주 등장하는 작은 이미지들을 표현한다. 단순하기 그지없다. 그러나 그러한 비움을 위해 그는 평생을 수양하는 자세로 그림을 그리고, 또 그렸을 것이다. 그림 외의 것은 잊기 위해 막걸리를 밥처럼 마셨을 것이다. 세상일에 휩싸여 산속으로 숨고 싶어질 때, 맑은 영혼이 그리울 때, 이 작품들을 꺼내서 본다. 그의 심플한 삶을 닮아보려 한다.

장욱진, '미륵존여래불',
종이에 먹, 123.5×31cm, 1989

낮의 리듬 A.R. 펭크

A. R. Penck, 'The Rhythm of The Day',
석판화(Edition 5/60), 70×100cm, 2007

"당신이 데생 연필 혹은 초크로 할 수 있는 모든 것을 시험해 보라.
획, 점, 십자 모양, 화살 그리고 소용돌이 문양 등
당신이 이것들을 어떻게 부르는가 하는 것은 상관없다.
하지만 이것들 모두가 어떻게 보이는가를 주목하라.
그리고 이것들을 표상하는 데 익숙해져라."

_A. R. 펭크

십여 년 전 국립현대미술관에서 게르하르트 리히터Gerhard Richter와 A. R. 펭크A. R. Penck의 전시가 열렸다. 지금도 여전히 세계 최고의 작가로서 위치를 공고히 하고 있지만, 당시에도 게르하르트 리히터는 대단한 작가였다. 세계적인 작가의 전시를 본다는 것이 흔치 않은 기회라고 생각하여 시간을 내어 전시를 보러갔다. 그때 우연히 보게 된 전시가 A. R. 펭크의 개인전이었다. 항상 구상보다는 비구상 회화 쪽에 흥미를 느끼던 내게 처음 보는 A. R. 펭크의 작품은 신선하고도 충격적으로 다가왔다.

암각화에서 볼 수 있을 법한 기호나 이미지들의 원시적 아름다움을 살려서 정제되지 않게, 다소 거칠게 서예적으로 표현한 것에 묘한 끌림이 있었다. 한편으로는 내가 향후에 회화적으로 표현할 수도 있을 것 같은 영역에 그가 먼저 가서 빛나는 성과를 내고 있었기에 약간의 질투심과 부러움도 느꼈던 것 같다. 그 후 도록을 수집하고, 관련 자료들을 접하면서 그의 예술 세계를 들여다 볼 수 있었다. 그렇게 관심을 갖게 되니, 이전에는 보이지 않았던 그의 작품들을 국내 전시에서 종종 보게 되었다.

A. R. 펭크는 1960년대부터 도식적 형식의 작업을 전개하여 자신만의 독특한 형상을 이룩하였다. 인물과 간략한 선, 기호 등을 이용해 상징적이고 토템Totem적인 이미지 구성을 보여 준 것이다. 낙서처럼 자유롭고, 암호처럼 난해한 기호와

A. R. 펭크(A. R. Penck/1939-2017)
구동독 드레스덴에서 태어났다. 정식 미술 교육은 받지 못했으나, 독학으로 회화와 조각, 음악, 영화 등을 공부하였다. 강압과 갈등으로 점철된 냉전 시대의 역사적 모순을 단순한 구성과 몇 개의 가느다란 선으로 나타냈다. 미술 작품을 일종의 기호 체계로 파악하여, 선사 시대 동굴 벽화의 표현 형식을 통해 모든 사람이 공유할 수 있는 보편타당한 조형 언어를 지향하였다. 거친 방식으로 강렬한 감정을 표현하는 독일 신표현주의에서 핵심적인 위치를 차지한다.

형상으로 가득한 것이 펭크 회화의 특징이다.

1976년부터는 독일 작가 임멘도르프Jörg Immendorff와 공동으로 작업하였고, 바젤리츠Georg Baselitz와 콩바스Robert Combas 등과 예술적 영감을 나누었다. 펭크는 예술뿐 아니라 정치·사회 문제에도 관심을 가지고, 지속적으로 중요한 이슈들을 자신의 회화에 반영시켰다.

1980년대에 이르러 펭크는 동독에서 서독으로 이주하였다. 이로 인해 그는 분단된 독일의 서로 다른 체제 아래서 겪는 소외감, 자신의 정체성 문제 등에 대해 고민하는 시기를 겪게 된다. 1980년대 중반에는 서로 교차되고 이어지는 선 위주의 표현 방법으로 도식적이고 평면적인 올 오버All Over 화면 구성을 추구한다. 이는 토템과 신화를 주제로 한 것으로 미국 추상표현주의 화가인 잭슨 폴록의 작품과 자주 비교되곤 한다.

국내에서도 A. R. 펭크의 판화는 심심찮게 볼 수 있다. 그중 작가의 스타일이 잘 반영된 작품을 찾았는데, 바로 이 '낮의 리듬'이다. 거친 형상과 원색의 색채로 독일 표현주의 회화의 계보를 잇고 있는 A. R. 펭크의 전형적인 작품 스타일이다. '낮의 리듬'이라는 작품의 제목부터 시적으로 다가오고, 낮의 일상들이 그 안에 혼용되어 있는 듯한 느낌을 준다. 작품에서 드러나는 기호적이고 상징적인 형상들은 추상적이면서도 개념적이고, 자연스러운 힘을 지니고 있어 매력적이다.

무제

이일

이일, '무제',
종이에 볼펜, 56.5×75.5cm, 연도 미상

"내 작업에서,
특히 보이지 않는 심연과도 같은 부분을 몰입해서 작업할 때
종종 일상생활에서 부딪히는 근심, 걱정, 그리고 고뇌, 격정 등의
모든 감정을 쏟아부어 깊이 묻어 버린다는 생각을 한다."

_ 이일

볼펜의 물성이 이렇게 뛰어난지 예전엔 미처 몰랐다. 우리 주변에서 흔히 볼수 있는 0.7mm의 볼펜 끝에서 나오는 마술 같아 보인다. 이일 작가의 그림은 조용하고 그윽한 한 폭의 수묵화처럼 보이기도 하고, 때로는 카오스의 세계를 연상시킨다. 이는 작품의 방향이 미국의 역동적인 액션페인팅 기법을 사용하면서도 동양적인 호흡과 명상을 통해 작가가 원하는 곳으로 나아가고 있기 때문이다. 여기에 이일 그림의 매력이 있다.

미국의 권위 있는 미술 잡지 『아트 인 아메리카Art in America』의 에디터 에드워드 레핑웰은 "이일의 작품 속에는 서예, 풍경화, 섬유와 도예의 전통이 함축적으로 살아 숨쉰다"고 평했다.

이일 작가는 미국 이민 초기 난방도 안되는 창고에 살며, 이삿짐센터 짐꾼, 집수리센터 인부 등 온갖 잡일을 전전하면서도 작업의 끈을 놓지 않았다. 그리고 마침내 볼펜 회화로 독보적인 영역을 구축했다.

단순하게 시각적인 면에서 보면, 무수히 선 긋는 행위를 반복한 결과 외의 어떤 변화도, 의미도 찾아보기 어렵다. 하지만 화면에서는 밤하늘에 빛나는 별과 같은 아련함이 나타나는 듯하다. 과정에 비해 결과가 간단하고 명료하게 드러나기 때문에 그의 작업은 단순해 보인다. 그러나 많은 시간과 노력을 필요로 한다

이일(1952-)

서울에서 태어났다. 홍익대학교 회화과를 졸업하고, 미국 프랫인스티튜트 대학원을 졸업하였다. 1977년 뉴욕으로 건너가 메트로폴리탄박물관이 전 세계의 유명 작가 120명을 초대해 개최하는 아티스트 프로젝트(The Artist Project)에 한국계 화가로는 처음으로 참가하였다. 1981년 브루클린미술관에서 볼펜 드로잉을 선보인 이후 30년 넘게 무한의 세계를 볼펜으로 화폭에 담아 왔다. 미국 캘리포니아 새너제이미술관(San José Museum of Art) 개인전, 뉴욕 퀸스미술관(Queens Museum of Art) 특별전을 비롯해 메트로폴리탄박물관, 스미스소니언미물관(Smithsonian American Art Museum) 등에서 전시회를 개최하였다. 뉴욕 메트로폴리탄박물관에 작품이 영구 소장되어 있다.

는 점에서 예사롭지 않다. 그 넓은 화면을 단순하게 볼펜 하나에 의지해 수없이 반복되는 선 긋기로 채워 넣는 행위를 묘사한다면, '인고忍苦'라는 단어가 가장 적절할 것이다.

이일 작가의 작품은 드로잉하는 동시에 작품으로 완성된다. 즉 그에게 그린다는 의미의 '드로잉'은 곧 '그림'이 되는 것이다. 그의 작업은 드로잉, 즉 그린다는 행위 그 자체, 그린다는 본질적 행동, 그림의 전제인 '그리다'라는 동사에 충실하다.

특히 작가는 선線에 몰두한 것으로 보인다. 그에게 선은 그림을 결정하는 중요한 도구였다. 개념적으로만 존재하는, 눈에 보이지 않는 점點보다는 현실적으로 눈에 보이는 선을 회화의 실질적이며 가장 기본적인 단위로 인식했기 때문이다. 사실 선이 없다면 그림은 존재하지 않는다. 빛이 없다면 어둠도 없고, 어둠이 있기 때문에 빛이 존재하는 하는 상대적인 관계이다. 그의 작품을 보고 있으면, 시간이 지나면서 선의 표현 방법과 그 선을 통해 일구어낸 면과 면의 대비, 선과 선의 사이, 그로부터 나타나는 선의 표정이 다양해짐을 느낄 수 있다.

여기에 수록한 '무제'는 그의 초기작인 듯하다. 그는 점차 검푸른색, 즉 인디고 블루로도 작업하고, 종이에서 캔버스로, 공간을 채우는 것에서 여백을 남겨 놓는 것으로 변화하고 있다. 마음을 비우듯 무심하게, 때론 치열하게 작업했을 그의 작품을 보면서 채우는 것이 곧 비우는 것이라는 의미를 느끼게 된다.

slow, same, slow #7019

문 범

문범, 'slow, same, slow #7019',
캔버스에 혼합 재료, 60×100×7cm, 2002

"쉽게 이해되는 미술도 필요하지만,
어려운 과정을 거쳐야 이해할 수 있는 미술도 있어야 한다고 생각해요.
남들이 전혀 시도해보지 못한 미술을 하고 싶습니다."

_ 문범

문범 작가의 작품 가운데 〈slow, same〉 시리즈를 좋아한다. 정체를 알 수 없는 것들이 캔버스를 부유하는 모습이다. 타다 남은 종이 같기도 하고, 조금씩 말라 가는 꽃잎 같기도 하다. 보면 볼수록 알 수 없다. 그가 그려내는 세계는 몽환적이다. 한편으로는 조선 시대의 안견이 그린 '몽유도원도'의 현대적 해석인 듯하기도 하다.

작가는 "완결된 형태가 아닌, 스치고 지나가는 것들, 익숙한 듯 하지만 알 수 없는 것들, 끊임없이 흘러가고 변해가는 형태들에 관심이 많다"고 말한다. 튜브에서 짜내는 유화 물감 대신 물감을 립스틱 형태로 만든 오일스틱과 아크릴을 사용한다. 그리고 붓 대신 손으로 알 수 없는 세계를 눈으로 볼 수 있게 그려낸다.

〈Slow, Same〉 시리즈는 1998년에서 2003년 사이에 제작되었다. 이 중 한 작품이 2012년 국립현대미술관 과천관에서 열린 〈한국의 단색화〉전에 출품되었다. 초고속으로 변하는 현대인의 삶을 성찰하면서 이를 '느림의 미학'에서 살펴보자는 취지에서 시작되었다고 한다. 특이하게도 자동차 표면에 칠하는 끈적끈적한 도료_{폴리 아크릴 우레탄}를 단색으로 화면에 칠한 뒤 에어컴프레서 등으로 바람을 일으켜 흐르게 만들었다. 자동차 도료 물감을 사용했지만, 역설적으로 부드러운 비단에서 느낄 수 있는 한국 고유의 화려하면서도 부드러운 맛을 표현하고 있다. 화면에 펼쳐지는 회화성 넘치는 드로잉의 자유로움과 색채의 묘미는 시각 예술

문범(1955–)

서울에서 태어났다. 서울대학교 미술대학 회화과 및 동 대학원을 졸업하였으며, 현재 건국대학교 예술학부 교수로 재직 중이다. 1982년부터 서울과 뉴욕 등에서 20여 회의 개인전을 열어, 독자적 회화 구축을 검증받았다. 드물고 튼실한 중심축의 중진 작가로 평가받고 있다. 국립현대미술관, 삼성미술관 리움, 서울시립미술관 등 국내 대부분의 미술관 및 주요 기관에 작품이 소장되어 있다. 그의 작품들에 대하여 『아트 인 아메리카』, 『아트 포럼(Art Forum)』, 『아트 프레스(Art Press)』 등 세계적인 미술지에서 다룬 바 있다.

의 진수를 보여 준다. 2001년 뉴욕의 킴포스터갤러리Kim Foster Gallery에서 이 시리즈 20여 점을 전시하였는데, 완판되었다고 한다.

작가는 "도로 위를 질주하는 자동차들의 색채를 화면에 담았습니다. 우리 시대 속도와 소비의 문명을 상징적으로 보여 주는 것이지요. 에어컴프레셔의 강한 바람에 의해 만들어진 도료 자국은 인체 내 아메바 운동으로도, 버려진 황무지로도 보일 수 있습니다. 필연과 우연의 경계라고나 할까요"라고 말한다.

문범 작가의 작품은 미술의 평면성과 고정관념을 넘어서 설치, 오브제, 회화 등 여러 형식을 넘나드는 실험성을 보여 준다. 생동감 있는 색으로 이루어진 그의 그림에서 시간과 공간은 모호해진다. 작가가 그림을 통해 드러내고자 하는 목적은 미니멀리즘적이며 구상적이지만, 동시에 구체적이며 아름답다. 한참을 바라보고 있으면 색채 안으로 점차 스며드는 착각에 빠지게 된다. 예기치 않게 탄생하는 환상적 아름다움을 평면의 작품 속에서 발견하는 즐거움을 느끼게 된다. 고요한 호수에 물 한 방울 떨어져서 나타나는 잔잔한 파문이 가슴으로부터 전해 온다.

얼굴 최종태

최종태, '얼굴',
종이에 펜, 25.5×17cm, 1990

"뒤를 돌아보니 여인만 만들었다.
그래서 늘 현대 미술의 변방에 머물렀으나
내겐 여성적인 것. 그건 전쟁과 폭력이 아닌 결국 사랑이다.
괴테의 『파우스트』에도 '영원히 여성적인 것이 우리를 이끌어 올린다'는 말이 나온다."

_ 최종태

20대에 처음으로 최종태 작가의 조각품을 보았다. 브랑쿠시Constantin Brancusi의 작품처럼 많은 것이 생략되고, 소박한 작품이었다. 그때는 그게 좋은지 몰랐다. 무언가 허전한 듯한, 그리고 심심한 작품이었다. 40대 후반에 들어서니 그의 작품들이 다시 눈에 들어오기 시작했다. 심심한 평양냉면, 매일 먹는 흰 쌀밥 같은 맛이라고 할까. 씹으면 씹을수록 단맛이 천천히 우러나왔다. 그리고 어떤 거부감도 없이 편안해졌다.

그는 평생 소녀상과 여인상을 만들어 온 인물 조각의 대가이다. 『파우스트Faust』에서 "여성적인 것이 인류를 구원한다"고 했던 괴테의 말처럼 그는 여성의 형상에서 가장 아름답고 완전한 인간, 나아가 신의 모습을 찾았다. 50여 년 동안 인물만을 집요하게 추구하면서, 누구의 얼굴도 아닌 모든 이의 얼굴이 된 그의 조각은 구상과 추상, 동양과 서양, 세속과 종교, 인간과 자연 등 일체의 경계를 넘나든다.

그는 기념비, 동상, 공공 조각과 거리를 두고, 작품으로서의 조각만을 만들어 왔다. 50대에 접어들면서 가톨릭 교회의 성상을 만드는 일에 참여해 명동성당, 봉천동·대치동·연희동·돈암동 성당, 샬트르 성바오로 수녀회 명동 본원, 소래 피정의집 등 수많은 교회와 수도원의 작업을 맡았다. 젊을 때 소녀상을 만들다가 연륜이 쌓이면서 여인상이 된 그의 조각은 성모상으로 발전했다. 그러다 길상사

최종태(1932-)

대전에서 태어났다. 서울대학교 미술대학 조소과를 졸업했다. 추상 미술이 주를 이루던 시기에 구상과 추상의 경계를 허무는 새로운 조형 세계를 천착했고, 교회 미술의 토착화에 대해 끊임없이 고민했다. 서울대학교 미술대학 교수로 봉직하다가 1998년에 은퇴해 현재 명예 교수이자 대한민국예술원 회원으로 있다. 2005년 대전시립미술관 초대전, 2015년 국립현대미술관 회고전을 열었다. 지은 책으로는 『예술가와 역사의식』, 『형태를 찾아서』, 『나는 세상에서 가장 아름다운 것을 만들고 싶다』, 『나의 미술, 아름다움을 향한 사색』, 『최종태 교회 조각』, 『산다는 것 그린다는 것』 등이 있다.

'관세음보살상'까지 이어지면서 종교를 넘어선 보편적 성상으로 완성되었다.

최종태 작가가 쓴 책은 나올 때마다 구입해서 보고 있다. 진솔한 그의 글을 읽고 있노라면, 예술가로서의 구도자적 자세가 무엇인지 새삼 깨닫게 된다. 혼자 작업을 하다가 안 풀리거나 심신이 지칠 때 그 글들을 음미해서 보면 용기를 얻게 되고, '선배로서 저 앞에서 가시고 있구나' 하는 느낌을 받는다.

알베르토 자코메티Alberto Giacometti의 작품을 먹그림으로 재해석한 작품집 『먹빛의 자코메티』는 내가 아껴서 보는 책 가운데 하나다. 최종태 작가에게 자코메티는 '인생 여정, 예술의 길에서 만난 가장 빛나는 별 중의 하나'였다. 그는 자코메티의 조각상들을 '먹'이라는 지극히 동양적인 재료와 자신만의 독특한 어법으로 재해석했다. 시공을 넘는 영혼의 교류를 통해 자코메티의 작품들이 인간 존재의 본질을 꿰뚫은 먹그림으로 다시 태어난 것이다.

최종태 작품의 조형적인 특징은 한마디로 '단순성'으로 요약할 수 있다. 그의 작품은 언제나 군더더기의 표현이 없다. 한마디로 명료하다. 여기에 수록한 작품 '얼굴'은 종이에 펜으로 그린 소품이지만, 작가의 특성이 잘 드러나는 작품이다. 두꺼운 마분지 위에 사인펜으로 그린 간단한 몇 개의 선으로 구성되어 있다. 망설임 없이 단번에 그린 듯한 느낌을 준다.

'얼굴'을 처음 보았을 때, 젊은 시절 아내의 모습과 비슷하다고 생각했다. 아직도 소녀 같은 면이 많고, 내가 무엇을 하든 항상 든든한 지원군이 되어주는 아내다. 그래서 이 작품에 더 정감이 가고 소장하고 싶은 욕심이 생겼다. 치열한 경합을 치르고, 지금은 안방에 고이 모셔져 있다.

PART 3

컬렉터가 되기 위해 해야 할 일들
: 아트 컬렉터는 어떻게 탄생하는가?

미술 잡지와
경매 도록부터 모으자

"모든 보는 행위는 목적을 지닌 행위이며,
미술가의 목적은 그림을 그리는 것이다."

_ 앙드레 말로*(Andre Malraux)*

미술품을 사기 전에 충분한 정보를 수집·분석하면, 작품의 질을 평가하는 객관적인 잣대를 세울 수 있다. 그렇다면, 미술품 투자에 나서기 위해 참고할 만한 자료는 무엇이 있을까?

서점에 가면 다양한 미술 관련 서적이 나와 있다. 그 많은 책 중에 어떤 책을 보아야 실질적으로 도움이 될 것인지, 초보 컬렉터라면 난감하지 않을 수 없다. 지금 당장 미술품 투자에 나서지 않더라도 미술시장의 흐름 정도는 인지하고 있어야 할 것이다. 주식시장에는 투자의 길잡이가 될 만한 책으로 『상장 회사 서베이』라는 책이 있다. 재무제표를 비롯해 기업 분석에 필요한 거의 대부분의 지표가 나와 있다. 매년 4월 말과 9월 말경에 나오는 책인데, 이 책을 보면서 국내 상장 회사에 대한 정보를 습득했던 기억이 있다.

미술시장에 대한 관심을 지속적으로 이어가기 위해서는 무엇보다 미술 잡지를 정기적으로 구독하고, 지나간 잡지 등도 구입해서 보기를 권한다. 그렇게 하면 미술계의 국내외 이슈가 무엇이고, 흐름이 어떻게 움직이는지 등을 이해할 수

있다. 또한 시대를 대표하는 작가는 누구이며, 평론가들은 이 작가들의 장점을 어떻게 언급하고 있는지도 알 수 있을 것이다.

미술 잡지 구독은 필수

국내 미술 잡지로는 『월간미술』, 『미술세계』, 『아트인컬쳐』, 『퍼블릭아트_{PUBLIC ART}』, 『서울아트가이드_{Seoul Art Guide}』 등이 있다. 하지만 이를 전부 구독하기는 쉽지 않다. 나의 경우엔 한 가지 잡지만 정기 구독을 하고, 여타 잡지들은 중고 서점 등에서 구입해서 본다. 과월호의 경우 대략 2,000원 내외로 구입할 수 있다.

한 저명한 평론가는 "오늘날 현대 미술의 역사는 몇몇의 미술 잡지에 의해 기록된 역사"라는 말을 하기도 했다. 결국 미술의 가치는 사람들이 그것에 관해 쓰고 말하면서 형성되기 때문이다. 처음 미술 잡지를 보면, 술술 읽히거나 친숙하게 다가오지는 않을 것이다. 난해한 현대 미술 작품처럼 전문 용어와 미학 용어들 역시 생소하기 때문이다. 다만, 국내 미술 잡지를 보면 아쉬운 점이 더러 발견된다. 일부 잡지들은 미술 전문 잡지라는 타이틀이 무색하게 그다지 전문적이지 않기 때문이다. 전시회 현장을 취재하며 안목을 높이는 전문 기사들이 부족한데, 객관성 있게 작가를 선정하여 작가론을 연재하고, 전시회 리뷰에도 좀 더 냉정한 비판을 가하는 것이 필요해 보인다. 그러므로 처음에는 여러 잡지들을 살펴보고, 나에게 맞는 잡지를 정기 구독하는 것을 권장한다.

각국에서 발행하는 주요 미술 잡지를 통해서도 좋은 정보를 얻을 수 있다. 따라서 더욱 열성적인 사람들은 해외에서 발행하는 미술 잡지에도 관심을 기울여 볼 만하다. 해외 미술 정보를 갈구하는 분들에게 큰 도움이 될 수 있을 것이다. 최근 들어 여러 잡지에서 공통적으로 다루는 국제 전람회, 새로이 부상되는

작가와 이즘주의, 主義들을 요약해 봄으로써 세계 미술계의 흐름을 한눈에 파악할 수 있다.

국내 작가나 평론가들이 가장 많이 보는 영어권 잡지는 『아트인아메리카 Art in America』와 『아트포럼Artforum』일 것이다. 『아트인아메리카』는 뉴욕에서 발행되는 잡지로 새로운 이즘, 작가, 미술계의 동향 등을 소개한다. 고정란으로 'Letters', 'Reviews of Books', 'Art world', 'Report from-' 등이 있다. 매년 8월호에는 갤러리, 미술관, 작가에 대한 연간 안내Annual Guide가 함께 발행된다. 『아트포럼』의 내용은 크게 작가 특집Features과 칼럼Columns으로 나뉜다. 전자는 작가 중심의 깊이 있는 내용을 다루는 것이 특징이고, 후자는 세계 각 도시의 주요 전람회에 대한 논평이 실려 있는 리뷰Reviews가 돋보인다. 작가를 중심으로 현대 미술 전반에 대한 기사를 풍부하게 수록하고 있는 『아트앤옥션Art+Auction』도 화상들에게 많은 도움을 준다.

프랑스의 대표적인 미술 잡지로는 『보자르Beaux Arts』를 들 수 있다. 『보자르』는 스위스, 미국, 캐나다, 일본에 지사를 두고 이곳에서 직접 책을 발간할 수 있는 체계를 갖추고 있다. 별책 부록으로 나오는 다양한 시리즈와 단행본들이 가장 뛰어난 잡지이다. 내용은 전시회 소개란과 작가 소개란, 갤러리 및 미술관 탐방 기사 등이 주를 이룬다. 매 권마다 미술 역사상 빼놓을 수 없는 거장이나 이즘에 대한 기사를 게재하면서 이를 오늘날의 시점으로 재조명한다.

독일 잡지로는 함부르크에서 발행되는 『아트ART』가 있다. 『아트』는 미술의 모든 장르에서 중요한 흐름 및 부각되는 작가를 조명한다. 유명 미술관과 갤러리의 전시회를 평론가의 시각에서 소개하고, 과거의 미술과 오늘의 미술을 비교·분석하는 데 중점을 두고 있다. 미술 관련 신간 서적 및 카탈로그를 소개하는 자리가 있으며, 특히 화보가 뛰어나다.

해외 미술 잡지

해외 미술 경매 도록

일본에서 발행되는 잡지로는 『미술수첩美術手帖』이 있다. 『미술수첩』은 현대 미술 전반에 대해 폭넓게 다루고 있는 일본의 대표적 미술 전문 잡지이다. 정평 있는 미술 평론가, 기자들이 해외에 파견되어 보다 빠른 미술시장의 정보를 제공함으로써 세계 미술시장의 흐름과 동향을 신속하게 전달해 주는 것이 특징이다. 연재 형식으로 세계 우수 미술관을 소개하고, 해외 유명 작가의 작품을 게재하는 난이 있다. 미술 외에도 건축, 음악, 영화, 신간 안내 등을 위한 지면도 있다. 매월 두 개의 특집이 있어, 미술 사조와 해외 유명 작가의 활동 모습을 구체적으로 살펴볼 수 있다. 국내에 해외 미술시장에 대한 정보가 거의 없던 시절, 유명한 화가들의 필수품이었던 것이 바로 이 『미술수첩』이었다. 당시 대한민국미술전람회나 그 후신인 대한민국미술대전에서 『미술수첩』에 실렸던 해외 작가들의 그림을 변형시키거나 그대로 베껴서 수상을 해 문제가 되는 경우도 있었다.

경매 도록은 좋은 교과서

설명한 자료 외에도 경매 도록이 교과서 역할을 해 줄 것이다. 경매 도록은

경매 회사에서 구입할 수 있다. 중고 서점에도 국내 경매사에서 발간한 도록들이 많이 나와 있다. 가끔은 해외 경매사의 도록도 있는데, 이러한 것을 구입하는 것도 좋은 방법이다.

경매 도록이 중요한 것은 작가, 작품에 관한 정보와 거래 정보추정가 등가 그 안에 수록되어 있기 때문이다. 경매 도록에는 작품 사진, 제목, 제작 연도, 크기, 재료, 과거 소장처 등 사실 정보와 작가 이력이 적혀 있다. 경매 도록에 수록된 도판은 구매 목적에 적합한지의 여부를 점검할 때 요긴하고, 작가 이력은 미술가의 역량을 평가하는 데 가장 중요한 전시 경력을 알 수 있게 해준다.

이 밖에도 매년 초 지난해의 경매 내용을 총정리해서 발표하는 한국미술시가감정협회의『작품가격』을 구입해서 보면 많은 도움이 된다. 예를 들어, 2018년 초 발행된『작품가격』을 보면, 한국 미술품 경매 시장의 약진부터 2017년 국내 미술품 경매 낙찰가 30순위, 한국화·서양화 주요 작가의 2007-17년 낙찰 총액 추이 비교 등의 내용을 확인할 수 있다. 미술시장에서 형성된 작가와 작품 가격을 가늠하는 데 중요한 자료가 될 것이다.

중국과 일본에서도 이와 비슷한 자료들이 나오고 있다.

일본은 일본화, 서양화, 조각, 서예 등 장르별로 작가별 호당 가격을 조사해 매년 발표하는『미술연감』,『미술시장』,『닛케이 아트 옥션 데이터Nikkei Art Auction Data』,『바이어스 가이드Buyers' Guide』 등 잘 알려진 가격 리스트 책자만 해도 6-7개에 이른다.

최근 국제 미술계에서 스타로 떠오른 중국에서도『경매연감』이 매년 여러 출판사에서 나온다. 이를 통해 한 해 동안 경매에서 낙찰된 작품의 가격을 한눈에 볼 수 있다.

또한 작가의 작품 가격 추이가 궁금하다면, 주요 경매사 홈페이지 등에서 검

색이 가능하다. 이럴 경우 회원으로 가입하는 것은 필수다. 무료로도 가입이 가능하다. 예술경영지원센터의 한국 미술시장 정보 시스템에서도 경매 결과를 확인할 수 있다.

이렇게 시장의 흐름과 관심 작가의 작품 가격 추이를 이해한다면, 어이없는 투자나 무리한 투자를 결코 하지 않을 것이다. 따라서 사전에 주요 잡지, 경매 도록, 한 해 동안 거래된 미술품 가격의 추이를 이해하는 것이 중요하다.

3-2
—

전시 도록과
전작 도록의 중요성

"색은 우리의 생각과 우주가 만나는 장소다."
_ 파울 클레(Paul Klee)

혼자 미술품을 수집하다 보니, 곳곳에 어려움이 존재한다. 작품 수집에 관한 모든 결정을 혼자 해야 하고, 필요할 때 적절한 조언을 해 줄 수 있는, 소위 멘토라고 할 수 있는 분을 찾기도 쉽지 않았다. 그래서 관련 서적, 잡지 등을 통해 성공한 컬렉터의 칼럼이나 인터뷰 내용을 참고해 왔다. 컬렉터가 본인의 집에서 인터뷰하는 사진이 나오면 꼼꼼히 살펴보았다. 어떤 그림이 걸렸는지, 주변에 어떤 물건들이 놓여 있는지, 어떤 책을 보는지 등이다. 컬렉터의 집에는 항상 작가들의 두꺼운 도록이 놓여 있었다. 지금 생각해 보니, 그것이 작가의 전시 도록 또는 전작 도록이었던 것 같다. 처음에는 그게 다 과시용으로 가져다 놓은 거라고 생각했는데, 시간이 지나면서 작품 수집에 있어 작가들의 도록은 필수품이라는 것을 깨달았다.

작가 연구에 있어 도록은 필수품

작가 및 작품 연구에 있어 도록은 필수품이다. 앞에서 이야기한 대로 경매 도록에 실리는 작가 및 작품에 대한 정보가 전시 도록에도 상세히 실려 있기 때문이다.

작가들은 개인전 등 중요한 전시를 할 때 도록을 발간한다. 일반적으로 전시되는 작품이 모두 도록에 실리지만, 때에 따라서는 다 실리지 못할 수도 있다. 주요 작품만 실리는 경우가 있고, 이럴 경우 당연히 도록에 실려 있는 작품일수록 가치가 올라간다. 제한된 지면이라면, 중요한 작품을 싣기 때문이다. 더구나 표지에 실렸다면, 더할 나위 없이 좋은 작품이라는 이야기가 된다. 전시 기획자 측은 물론, 작가 자신도 앞에 내세우고 싶을 만큼 좋은 작품이라는 뜻이기 때문이다. 이러한 이유로 도록에 실린 작품이나 표지 작품에 대하여는 그렇지 않은 작품보다 값을 더 치르기도 한다.

여기에서 간과하지 말아야 할 것은 믿을 수 있고 권위 있는 곳에서 한 전시, 믿을 수 있는 도록에 실린 작품이어야 한다는 점이다. 드물기는 하지만, 정체불명의 단체가 만든 거짓 도록에 위작을 실어서 전시 기록을 조작하는 사기도 가끔 발생한다. 그러니 아무 전시에 나오거나 도록에 수록된 작품이라고 해서 무조건 좋은 작품이라고 믿어서는 안 된다.

그런데 이 도록이 실물과 다르게 보여 이따금 해프닝이 벌어지기도 한다. 몇해 전 예술의전당 한가람미술관에서 열린 〈램브란트 판화전〉이 좋은 예가 될 듯하다. 언론에 보도된 사진이나 도록 속 사진에 비해 작품의 크기가 너무 작았다. 에칭 기법으로 제작된 램브란트의 판화 작품은 대부분 10cm 크기로 1호 크기의 절반밖에 되지 않았다. 관객은 램브란트 특유의 세밀한 선 묘사를 보기 위해

김정환, '묵음 16-03-10
(黙吟/Poetry with Silence 16-03-10)',
한지에 먹물과 돌가루 혼합, 91×73cm, 2016

'묵음', 근접 촬영. 묵음은 '소리 없이 시를 읊는다'는 말이다. 캔버스 위에 한지를 올리고, 그 위에 먹물과 돌가루를 혼합하여 올렸다. 이 작품의 사진을 도록에 수록하면 단순한 검정색으로 나타나지만, 근접 촬영한 오른쪽을 보면 마티에르가 존재한다.

작품에 얼굴을 바싹 밀착시켜야 했다.

　나의 경우 전시 도록을 만드는 과정에서 경험했던 일이 있다. 실제로 찍은 작품 사진과 도록에 실린 작품의 색이 확연히 다르게 나와 당황했다. 인쇄할 때 인쇄소에서 작품의 색을 잘못 선택하여 일어나는 일인데, 동료나 선배 작가들에게 과거에는 이런 일이 종종 있었다고 들었다. 이러한 경험을 한 후 작품 도록을 만들 때 초판 인쇄는 반드시 인쇄소에 가서 눈으로 직접 확인하는 습관이 생겼다.

　대부분의 미술가들은 도록에 불만을 가질 수밖에 없다. 특히 화면에 질감이나 깊이 등을 담아내는 작가라면 더욱 그렇다. 나의 경우에도 작품의 사진을 축소하여 수록할 경우 작품 표면의 마티에르$_{Matière}$가 전혀 살아나질 않아, 따로 지면을 할애해 근접 촬영을 해서 이미지를 제공하기도 한다. 입체적으로 보일 수 있는 작품이 단순한 평면으로 나타나게 되면, 도록상으로는 작품의 기법이나 깊이를 제대로 확인하지 못하게 되기 때문이다.

위작이 늘어나면서 전작 도록의 중요성이 커지고 있어

최근 위작 논란이 심심치 않게 불거져 나오면서 전작 도록의 중요성이 더욱 커지고 있다. 이러한 위작 문제는 우리나라만이 아니라, 동서고금을 막론하고 항상 있어 왔다. 미국 메트로폴리탄미술관장을 지낸 위작 감정의 대가 토머스 호빙Thomas Hoving은 "15년간 일하면서 미술품 약 5,000점을 검사했는데, 이 중 무려 40%가 위작이었다"는 충격적인 발언을 하였다.

시대를 대표하는 대가들은 누구나 위작의 구설수에 휘말린다. 대표적인 예가 렘브란트이다. 그의 진품 수는 지금도 명확히 밝혀지지 않았지만, 감정 전문가에 따르면 400-700점 정도로 추정된다고 한다. 그런데 렘브란트 사망 191년째인 1860년 당시 한 조사에 따르면, 미국과 유럽의 소장가 1만 5,000여 명이 렘브란트의 진품을 보유하고 있다고 믿었다. 렘브란트가 죽자마자 수많은 위작들이 제조·유통됐기 때문이다. 이렇게 대가의 작품일수록 위작 수도 많은데, 서구 미술계는 수백 년 동안 시행착오를 거듭하며 자정 노력과 대안을 통해 합리적 감정 체계를 구축하고 있다.

이러한 상황에서 전작 도록은 매우 중요하다. '카탈로그 레조네Catalogue Raisonné, 생애 전 작품집'라고도 부르는데, 화가의 예술적 성과 전반을 연구하는데 필요한 기초 자료가 된다. 작가의 전 생애에 걸친 작품 전체를 설명해 주는 텍스트라고 할 수 있다. 작가의 시기별·경향별 작품들은 이러한 전작 도록에 집대성되어 있다. 작품의 재료나 기법, 제작 시기 같은 기본 정보와 소장 이력, 전시 이력, 참고 자료 목록, 작가의 생애, 제작 당시의 개인사, 신체 조건, 정신 상태 등이 모두 포함된다. 심지어 작품 제작 당시 어디가 아팠는지, 해외 여행은 어디로 다녀왔는지도 기록된다.

외국의 경우 파블로 피카소, 살바도르 달리Salvador Dalí, 앤디 워홀Andy Warhol 등 저명한 작고 작가뿐 아니라 게르하르트 리히터Gerhard Richter 같은 생존 작가의 작품도 집대성되어 있다. 생존 당시 작품 정리를 미리 해둠으로써 사후 자료 정리를 쉽게 할 수 있고, 미술시장에서의 작품 거래 과정에서도 유용하게 활용할 수 있다.

이를 위해 한 작가에 대한 최고 권위자가 각종 작품 정보와 관련 텍스트를 두고 길게는 10년 넘게 전작 도록을 저술하기도 한다. 사정이 이렇기 때문에 아무리 절실하더라도 전작 도록을 급조해 만들 수 없다. 미국은 의뢰인에 대한 감정가의 책임감, 도덕성 등을 명기한 감정 시행 원칙과 윤리 강령을 제정하기도 했다.

하지만 아쉽게도 우리나라 작가들 가운데 완벽한 전작 도록이 제작된 경우는 없다. 김기창과 장욱진의 전작 도록이 발간된 적이 있지만, 김기창의 경우 상당수의 작품이 누락됐다. 장욱진의 도록에도 작품별 소장 이력은 빠졌다.

외국의 경우 생존 작가도 전작 도록을 제작

디트마 엘거Dietmar Elger는 생존 작가 중 작품이 가장 비싼 작가로 꼽히는 게르하르트 리히터의 전작 도록을 6권이나 집필한, 리히터의 최고 권위자이다. 2016년에 그가 방한한 적이 있다.

엘거는 〈게르하르트 리히터 카탈로그 레조네: 캔버스 뒷면, 리히터의 고유 번호를 따라가다〉라는 제목의 콘퍼런스 발제문에서 "리히터는 언제나 자신의 예술 작품을 나열하고, 목록을 작성하고, 자료를 보관하는 것에 흥미가 있었다"고 말했다. 이어 "리히터는 1962년 제작한 작품 '탁자Tisch'를 1번으로 시작해, 가장 최근에 제작한 추상 회화 작품은 940번으로 지정했다. 48-1, 2, 3과 같이 하위 번

호로 분류된 작품도 포함하면 리히터의 작품은 3,000개 이상"이라고 소개했다. 엘거는 전작 도록에 대해 "작품 거래를 위한 도구이자, 연구를 위한 자료이기도 하며, 전시에서만 볼 수 있는 일부 작품이 아닌 미공개 작품까지 수록해 작가의 작품 세계를 총체적으로 알 수 있게 해 주는 것"이라고 설명했다. 하지만 단순한 기록에 그치는 것이 아니라 전시 기록, 소장자, 관련 문헌 자료 등이 기본적으로 꼭 필요하다고 부연했다.

　최근 국내에서도 대표적인 작가들의 전작 도록 필요성을 인식하고, 정부가 이를 추진하고 있다. 수억 원을 들여 만들고 있는 한국 근대화가 이중섭, 박수근의 전작 도록이 그것이다. 그러나 시작부터 여기저기서 잡음이 들린다. '연도 미상', '재료 미상', '현 소장처 미상', '크기 미확인' 등 작품 관련 정보가 누락된 것이 상당수인 데다, 서로 다른 필치의 동일한 도상이 반복된 작품들도 여러 점 목록에 올라와 있기 때문이다. 게다가 위작이 많은 것으로 알려진 박수근의 수채화, 드로잉 수백 점은 향후 원본이 아닌 목록만 공개될 예정이라 논란이 일 것으로 보인다.

　한편 '전작 도록을 만드는 것이 정부가 주도해서 만들어야 할 정책적 프로젝트인가'에 대한 논란이 지속적으로 있었다. 전작 도록의 저작권이 정부에 있기 때문에, 향후 작품과 관련된 진위 시비 및 법정 소송이 생길 때마다 책임 공방에 휘말릴 수 있기 때문이다. 게다가 전작 도록 제작을 맡은 민간 연구팀에 대한 전문성과 신뢰성에 대한 의문도 미술계 일각에서 제기돼 왔다. 특히 박수근, 이중섭에 대한 선행 연구가 이뤄지지 않은 상태에서 전작 도록을 만드는 것은 시기상조가 될 수 있고, 오히려 시장에서 혼란만 부추길 수 있기 때문이다. 기록이 없는 미술보다 더 두려운 것은 오류를 기록으로 남기는 일이다. 그렇기에 전작 도록 제작은 많은 시간이 소요되고 신중함이 필요한 일이기도 하다.

미술품 가격 정보는
어디에서 보나

"보물을 보존하여 대중에게 보여 주는 것이 컬렉터의 의무이다."

_ 페기 구겐하임(*Marguerite Guggenheim*)

1990년대 초중반 처음으로 경험한 주식시장은 기업에 대한 온갖 소문들이 난무하는 곳이었다. 이른바 '묻지마 투자'가 성행하던 시절이라, 냉철한 분석보다는 "어떤 세력이 작전을 하고 있고, 얼마까지 보낸다더라" 이런 말에 더 현혹되었다. 개별 주식에 대한 투자 정보를 얻기 위해 이곳저곳을 기웃거려야 했고, 어렵게 투자 정보를 얻더라도 맞지 않는 것들이 부지기수였다. 일단 사고 보라는 선배의 말에 그냥 따라서 샀는데, 나중에 주가 차트를 보면 단기간에 급등하여 더 이상 상승하기 힘든 주식이었다. 그러한 주식은 장차 빠질 일만 남았는데, 왜 이런 주식을 샀을까 하고 후회하는 때가 많았다. 추세를 갖고 움직이는 시장에서는 사전에 그 움직임을 파악하는 것이 중요하다.

미술시장도 주식시장처럼 가격이 추세를 갖고 움직인다. 월가의 격언 중에 가장 유명한 말이 "추세는 당신의 친구"이다. 그만큼 추세가 중요하다는 말이다. 국내를 비롯하여 해외에서도 유명 작가들의 그림 가격은 항상 추세를 보여 준다. 상위권에 있는 주요 작가들의 가격 움직임을 모아 지수화하기도 한다.

같은 작가의 작품이라도 제작한 연대, 종이에 그렸는지 또는 캔버스에 그렸는지, 사이즈가 어떤지에 따라서 작품 가격이 큰 차이를 보인다. 미술 관계자들이라면 미술 작품이 거래되고 판매되는 현황을 손쉽게 알 수 있을 것이다. 반면에 이런 정보를 접하기 힘든 일반인들이라면 자신이 소장하고자 하는 작가들의 작품이 어느 수준에서 거래되고 있는지, 어느 정도로 추정될 수 있는지 궁금하기 마련이다.

미술품 가격 정보, 검색으로 알 수 있어

자신이 소장하고 있거나 소장하고 싶은 작품의 가격이 궁금하다면, 지금부터 소개하는 사이트에 들어가서 작가의 이름을 검색해 보면 된다. 그 작가의 작품이 얼마로 추정되고 거래되는지 확인할 수 있다. 이를 통해 정확하진 않아도 작품 가격을 추정할 수 있다.

먼저 사단법인 한국미술품감정협회이다. 이곳에 가면 서울옥션과 케이옥션의 초기부터 현재까지 작가들의 경매 기록을 찾아볼 수 있다. 작가의 이름을 검색하면 거래되었던 작품들이 나타난다. 다만 서울옥션과 케이옥션 위주로 검색되어 다른 곳에서 거래되었던 자료는 찾기가 어렵다는 단점이 있다.

예술경영지원센터의 한국미술시장정보시스템k-artmarket.kr에 가면 국내 경매에서 거래된 작가들의 정보를 알 수 있다. 예술경영지원센터는 2006년 설립된 이후 예술가에 대한 직접적인 지원보다는 예술 현장의 자생력을 강화시키기 위한 매개자 역할에 대해 고민하고 있는 정부 기관이다. 예술 단체가 생산하는 작품에 대해 구체적으로 도움이 되는 종합적인 정보를 생산한다. 예술 산업의 인프라를 구축하고, 한국 예술의 유통을 활성화시키는 최전선에 서겠다는 목표로 출범하

골무, 근대
골무는 바느질할 때 바늘을 밀어 넣기 위하여 검지에 끼는 재봉 용구이다. 가장 작은 민예품 이지만, 시각적으로 다양한 즐거움을 선사한다. 우리나라에서는 BC 1세기 낙랑에서 사용했음이 고분에서 발견된 골무를 통해 밝혀졌다. 그만큼 역사가 오래된 물건이다. 그러나 요즘에는 이 골무를 볼 일이 거의 없다.

였다. 그리고 지난 2016년 1월 이후, 1년간2016. 1. 20~12. 31 방문자 8만 2,213명월 평균 6,680명을 달성함으로써 미술시장 정보를 제공하는 대표 웹사이트로 자리매김했다. 최근 경매 정보도 신속하게 업데이트되고, 작가들의 작품 거래 내역도 국내 모든 경매사를 망라해서 제공된다. 1998년부터 현재까지 국내 경매 회사를 통해 거래된 10만여 건의 미술 작품 데이터를 기반으로 하는 통계와 검색 서비스도 제공되고 있다. 다만 작품의 이미지가 전부 제공되지는 않는다는 점이 아쉽다. 자료를 계속해서 업데이트 하고 있는 것으로 보이는데, 조만간 개선될 것으로 기대한다. 사용 방법은 먼저 '예술경영지원센터' 사이트로 들어가서 '한국미술시장정보시스템'을 검색한 후 다시 원하는 작가 이름을 입력하면 된다.

국내 경매사 사이트에서도 가격 정보 제공

국내 경매사의 사이트에 들어가 보면, 각 경매사에서 거래된 작가들의 낙찰 정보를 볼 수 있다. 회원 가입을 하지 않고 사이트에서 작가를 검색하면, 낙찰가

는 알 수 없고 추정가만 볼 수 있다. 회원 가입의 경우 무료 회원과 유료 회원으로 나뉘어 있다.

무료 회원은 말 그대로 무료로 회원 가입을 할 수 있으며, 온라인 경매에 한해서만 참여할 수 있다. 유료 회원은 소정의 연회비를 지불하고 회원 자격을 얻게 되는 것이다. 경매사에 따라 10-20만 원의 회비를 받고 있다. 유료 회원이 되면 온라인 경매는 물론 오프라인 현장 경매에도 참여할 수 있다. 오프라인 현장 경매에서는 출품되는 모든 작품을 소개하는 두꺼운 경매 책자가 발간되는데, 이 책자를 받아 볼 수 있다.

단순히 작품 가격만 검색하기 위해서는 각 경매사의 사이트에 들어가서 무료 회원으로 가입하면 된다. 서울옥션의 경우 서울옥션_{seoulauction.com} 사이트에서 옥션 경매 결과를 확인하면 되고, 케이옥션의 경우 케이옥션_{k-auction.com} 사이트에 들어가 작가 이름을 검색하면 된다.

해외 작가의 작품 가격은 해외 사이트에서 검색 가능

국내 작가의 작품과 국내에서 거래된 해외 작가의 작품은 앞에서 소개된 사이트에서 검색하면 된다. 다만 국제적으로 형성된 해외 작가의 작품 가격에 대하여 좀 더 알고 싶다면 해외 사이트를 검색해 보자.

대표적인 곳이 아트프라이스_{artprice.com}다. 이곳은 프랑스 기반의 회사로, 국제 미술시장 정보를 연구하고 제공한다. 이곳에서 전 세계의 미술품 가격 정보와 경매가, 작가 정보를 검색할 수 있다. 특히 매년 하반기에 「미술시장 리포트_{Art Market Trends}」를 제공하는데, 이 보고서 안에는 실로 다양한 컨템퍼러리 세계 미술시장에 대한 분석이 일목요연하게 정리되어 있다.

인터넷이 출범한 1990년대에는 닷컴 열풍 현상으로 정말 많은 미술 사이트가 생겨났다. 그중에서 지금까지 활발하게 운영되고 있는 것은 아트art.com, 아트넷artnet.com 등이다. 주로 작품 및 가격 정보, 갤러리, 미술 작가, 유명 경매 사이트 링크, 각종 미술시장 소식, 전시 리뷰를 제공한다.

2000년대 이후에는 많은 온라인 미술 관련 회사가 보다 현실성 있고 구체적인 방식으로 투명한 정보를 제공하고 있다. 아트택틱arttactic.com, 아트팩츠artfacts.net 등이 있는데, 미술품 가격을 공개하고 전문성 있는 미술시장 관련 정보를 수집·분석하여 제공한다. 이들을 통해 오늘날 미술시장에서의 폭넓은 정보 공유가 가능해졌다.

3-4

반드시 돈이 많아야
컬렉터가 될 수 있는 것은 아니다

"나는 작업을 할 때 예술에 대해 생각하지 않는다.
삶에 대해 생각하려고 한다."

_ 장 미셸 바스키아(Jean-Michel Basquiat)

시와 경제의 사이

시인은 오로지 시만을 생각하고

경제인은 오로지 경제만을 생각한다면

이 세상이 낙원이 될 것 같지만 사실은

시와 경제의 사이를 생각하는 사람이 없으면

다만 휴지와 지폐

종이 두 장만 남을 뿐이다.

김광균 시인의 '생각의 사이'라는 시 가운데 한 부분이다. 시인 김광균도 돈과 예술의 경계를 고민했던 것 같다. 현대 사회에서 예술과 돈, 돈과 예술은 불가분의 관계이다. 컬렉터는 더는 경계인이나 중간자가 아닌, 또 하나의 삼자이다.

미술품 수집은 돈 많은 사람들이나 하는 취미 생활이라고, 많은 사람들이 생각하고 있다. 물론 아주 틀린 말은 아닐 것이다. 더구나 투자 가치라는 이윤 추구

적 목적과 혁신적인 기업 이미지 홍보 효과를 앞세워 미술 컬렉션을 하는 기업들이 많아진 요즘, 미술 컬렉션과 돈은 뗄래야 뗄 수 없는 운명적 관계로 얽혀 있음은 사실이다.

사람들이 미술품을 수집하는 이유

그렇다면 돈 있는 사람들이 컬렉션을 하는 이유는 무엇일까. 미술품 컬렉션을 '최고봉의 사치Ultimate Luxury'라고 말하는 사람도 있다. 경험이 오래된 한 컬렉터는 "모르는 사람이 보면 어렵고 황당한 것이 미술입니다. 미술품은 사치의 최고 꼭 짓점에 있습니다. 아파트와 빌딩을 사고, 외제차를 여러 대 굴리고, 요트를 타고, 몇 백만 원짜리 와인을 마시고, 사치라는 것을 하다하다 궁극적으로 도달하는 곳이 미술품 시장입니다"라고 말한다. 이어서 그 이유에 대하여 "폼 나니까요. 미술품은 지성을 갖추지 않으면 살 수 없는 재화입니다. 돈이 많을수록 지성에 대한 굶주림이 큽니다. 문학에 대한 안목은 대화를 나누기 전에는 알 수 없죠. 자신의 지성을 가시적으로 보여 줄 수 있는 것은 미술품밖에 없습니다. 'K회장 방에 누구 그림 있더라'는 얘기 자체로 끝난 겁니다. 더는 설명이 필요 없죠. 자본력과 지성, 교양을 보여 주는 총 집합체가 미술품입니다. 람보르기니, 요트는 돈만 있으면 살 수 있지만 미술은 다릅니다. 미국, 유럽의 최고 상류층은 미술관 이사들입니다. 뉴욕 메트로폴리탄미술관 이사는 돈으로 살 수 있는 자리가 아닙니다. 작품을 보고, 구입하고, 사회에 기증하고, 그제야 자격이 생기는 명예의 자리입니다. 그들만이 누리는 폼 나는 사회죠"라고 말한다.

미국의 미술품 컬렉션 사례를 보면, 투자 금융 회사가 빅 컬렉터이고 주식·헤지펀드를 가지고 있거나 현금 운용이 많은 직업군일수록 미술품 구입에 적극

적이다. 반면 귀족 문화를 배경으로 한 유
럽은 미술관을 통해 패밀리 컬렉션가족 소장품
을 공유하거나, 사회 환원·대여 등의 방식
으로 운용하는 경우가 다수를 차지한다.

세계의 유명 200대 컬렉터를 살펴보
면, 재벌 2-3세들이 다수 포진해 있고, 레
오나르도 디카프리오Leonardo DiCaprio, 엘튼 존
Elton John, 브래드 피트Brad Pitt, 제이지Jay Z와 비
욘세Beyonce 등 유명인 컬렉터 층도 두텁다.
컬렉터의 성향은 직군별로 조금씩 다른데,
증권 등 금융 업계에 종사하는 사람들은
투자 목적으로 작품을 고르는 경우가 단
연 많고, 이 때문에 경매 거래 기록 및 통

나무탈, 29×15.5×9.5cm, 연도 미상
작업실에 들어오면 정면으로 보이는 곳에 걸어 둔 것
이다. 의미를 두고 모은 것은 아니지만, 사람 얼굴과
관련된 민예품이 꽤 된다. 큰 기교 없이 만든 물건인
데, 무사의 얼굴을 하고 있다.

계, 환금성을 꼼꼼하게 따지는 경향이 많다고 알려져 있다.

우리나라의 컬렉터

그렇다면 우리나라의 경우 미술품을 모으고 있는 컬렉터는 몇 명이나 될까?
컬렉터의 정의나 기준이 애매하니 정확한 수치를 가늠하기는 불가능하다. 해외
의 경우와 비교해 볼 때 분명한 것은 컬렉터 수가 턱없이 부족하다는 사실이다.
서울옥션과 케이옥션에 근무하는 전문가들은 공통적으로 대략 500명 정도라고
한다. 프랑스인 중 전시나 경매를 통해 그림을 사거나 팔아본 사람들이 성인의
30%에 육박한다는 것과 비교하면, 우리의 컬렉터 층이 얼마나 열악한 상황인지

알 수 있다. 우리나라의 컬렉터 500여 명은 예술경영지원센터가 매년 발간하는 자료 속에 나와 있는 전국의 갤러리 수와 비슷한 수치다. 이렇게 갤러리와 컬렉터의 수가 비등한 기형적 구조 때문에 한국 미술시장이 자생력 부족과 불황의 굴레를 벗어나지 못하고 있는 것으로 보인다. 서울옥션에 연회비를 내고 도록을 받아보는 정회원은 5,000명, 온라인 회원은 약 4만 5,000명이고, 케이옥션은 도록과 리스트를 받아보는 회원 4,500명을 포함해 온·오프라인 통합회원 2만 2,000명을 확보한 상황인데, 양사의 회원은 대체로 중복된다.

여기에 500명으로 추산된 컬렉터 중에서 일반적으로 생각하는 억대의 비싼 그림을 사는 사람은 100명도 채 안 된다는 것이 업계 관계자들의 전언이다. 진정으로 예술을 사랑해서 미술품을 모으는 사람들은 제한되어 있는 것이다. 주요 갤러리 관계자들의 말을 들어 보면, 한국의 컬렉터는 자신이 속한 집단에서 격을 맞추거나 비즈니스 대화에서 소외되지 않으려는 용도, 혹은 투자 목적으로 주변의 입소문을 따라 사는 경향이 가장 큰 문제라고 지적하는 경우가 많다.

결국 컬렉션이 돈 문제로 귀결되는 것인가. 사실 돈의 힘은 어떤 재화로든 바꿀 수 있다는 가능성에서 나온다. 그 가능성에 각종 상상을 가미해 무수한 의미와 가치를 불어넣어 숭배하기 시작한 것도 인간이었다. 무엇이든 살 수 있는 화폐만이 믿을 수 있는 것이라는 물신성에서 비롯된 사고방식을 바꾸는 시작점이 필요하다. 그래서 미술품 매매는 충분히 매력적이다. 미술품에는 돈보다 훨씬 아름답고, 지적이며, 높은 이상이 내재되어 있다. 이제는 돈을 가치 있는 그림으로 바꿀 때가 됐다.

서울 강남구 청담동에 있는 갤러리 관계자 C씨는 "우리나라 경매 시장에서 거래되는 작품의 90%는 500만 원 이하의 작품들이다. 미술에 애정이 있다면 직장인도 컬렉터가 될 수 있다"고 말한다. 작품을 생활필수품으로 여기는 풍토가

확산되고 각자가 자신의 취향을 알게 되면, 자연스레 컬렉터는 늘 것이고, 그때는 컬렉터가 더는 특정 계층을 지칭하는 용어로 쓰이지 않을 것이다. 작품이 너무 마음에 드는데 당장 살 돈이 모자랄 때는 갤러리 측에 할부나 일정 기간 후에 지불하는 것을 제안해 볼 수도 있다. 이런 제의를 안 받아주는 갤러리는 거의 없다.

돈이 아무리 많다고 해도 세상에서 좋다고 하는 작품을 다 구입할 수는 없을 것이다. 본인이 좋아한다는 장르도 시대가 변하면 또 변하게 된다. 미술가들과 비평가들의 지식을 지속적으로 습득하고, 그 많은 작품들 가운데 자신의 취향에 맞는 작품을 선별하여 그 부분에만 집중하는 것이 컬렉터로 가는 첫 단계이다. 많이 보고, 많이 공부하면서 자신의 안목을 기르는 것이 제일 중요한 덕목이다. 아름다움은 머리로 이해하는 것이 아닌 가슴으로 받아들이는 것이다.

컬렉터 중에는 타고난 부자가 아닌 경우도 많아

유럽 현대 미술의 최고 컬렉션 중 하나로 평가 받고 있는 피노 컬렉션Pinault Collection을 설립한 프랑수아 피노François Pinault는 가난한 집안에서 태어났다. 유일하게 시험에 합격해 본 것은 운전면허뿐이다. 목재상으로 출발한 그가 30년 전부터 미술품을 사들이기 시작하여 오늘에 이른 것이다. 앤디워홀재단의 이사장이었던 조엘 웍스Joel Wachs 역시 30년을 시의회 직원으로 근무하면서 작품을 모은 컬렉터이며, 최근에는 주옥같은 소장품 60점을 로스앤젤레스미술관에 기증하여 화제가 되기도 했다. 세계적인 가수이자 컬렉터인 바브라 스트라이젠드Barbra Streisand는 11세 때부터 아이를 돌봐 주거나 중국 식당에서 일해서 받은 푼돈으로 골동품과 미술품을 사 모으기 시작했다.

뒤에서 자세히 언급하겠지만 허버트Herbert와 도로시 보겔Dorothy Vogel 부부는 또 어떤가. 우편 분류원이었던 허버트와 도서관 사서였던 도로시는 5,000점이 넘는 미니멀리즘과 개념 미술 작품 컬렉션을 만들어 미술품 컬렉션의 역사를 새로 썼다. 도로시는 "빚을 낼 정도의 비싼 작품으로 컬렉션을 시작할 필요는 없어요. 월급 범위 내에서 찾아보는 것이 좋답니다"라고 말했다.

미술품 소장의 사전 경험, 미술품 대여

위의 사례에도 불구하고, 미술품 수집에 뛰어들기가 아직은 두려운 분들이 있을 것이다. 본격적인 수집에 앞서 저렴한 가격에 일정 기간 동안 미술품 컬렉터로서의 체험을 해볼 수 있는 방법이 있다. 바로 '미술품 대여'이다. IMF 외환 위기를 기점으로 국내에 상륙한 대여 서비스가 이제는 미술품 영역에까지 확대되고 있다. 미술품에 관심은 있지만, 아직 수집하기는 망설여지는 사람에게 좋은 기회가 될 것이다.

미술품을 구입하고 싶은 사람은 계속 증가하고 있는데, 어디에서 어떤 과정을 거쳐야 구입할 수 있는지의 정보가 아직은 많지 않다. 또한 한 번 구입한 작품은 다시 환불하기가 어렵다. 일반인들이 쉽게 살 수 있을 만큼 미술품의 가격이 싸지 않다는 점도 발목을 잡는다. 이에 대하여 미술품 대여 관련 업체의 대표는 이렇게 말했다.

"갤러리는 적게는 수백만 원에서 많게는 수천만 원까지의 고가 제품만 유통한다. 처음부터 그렇게 비싼 그림을 사는 건 쉽지 않다. 미술을 즐기고 싶은 사람은 늘어나는데, 작품을 소비하거나 경험할 곳이 없다. 합리적인 비용으로 미술품을 경험할 수 있다면, 구매 의향도 생기고 좀 더 신중하게 구매할 수 있어 좋겠다

고 생각했다."

위에서 언급한 것처럼 미술품을 구매하기 전에 그림이 주는 행복을 경험하고자 대여 서비스를 이용하는 사람들도 있지만, 비용 부담을 줄여 다양한 작품을 즐기려는 사람들도 늘어나는 추세라고 한다.

"그림을 대여하는 고객들은 보통 변화를 좋아하는 분들이다. 계절에 따라 인테리어를 바꾸려면 벽지, 가구 교체 등 큰 공사가 필요하니 물리적으로 힘들다. 하지만 벽에 걸어 둔 작품 하나만 바꿔도 집안 분위기를 확 바꿀 수 있으니, 대여 서비스를 이용하는 것이다."

그림 대여 업체 관계자의 말이다.

3-5
—

중요한 것 중 한 가지,
나의 취향 탐구하기

"나는 미술 작품을 얻기 위해서 음악을 한다."

_ 앤드루 로이드 웨버(*Andrew Lloyd Webber*)

주식시장에서 투자자들의 행동 양상을 보고 있으면, 저마다의 취향을 발견하게 된다. 펀드 매니저는 펀드 매니저대로, 개인 투자자는 개인 투자자대로 선호하는 업종과 종목이 존재한다. 어떤 사람은 안전한 대형 우량주를 선호하고, 어떤 사람은 한번 움직이면 한동안 상승 흐름이 지속되는 중소형 개별주를 선호한다. IT 관련주를 선호하고, 제약·바이오주를 선호하기도 한다. 정해진 답은 없다. 그저 취향일 뿐이다.

컬렉터의 취향은 곧 개성

미술시장에서 취향은 컬렉터의 개성을 드러내는 것이기에 무척 중요한 요소다. 문제는 이 취향이 하루아침에 형성되지 않는다는 데 있다. 자신이 어떤 취향을 갖고 있는지 알기 위해서는 경험으로 볼 때 짧게는 5년에서 길게는 10년 이상의 기간이 필요하다. 이 기간 동안 열정을 갖고 미술과 관련된 정보를 접하고,

안목을 높여야 한다. 주식 투자나 미술 투자나 초기의 시행착오를 두고 수업료로 치부해 버리는 경우가 많은데, 철저하게 준비하지 않고 막연하게 자신의 감만 믿고 투자에 나서면, 의외로 수업료를 비싸게 지불하는 경우가 많음을 염두에 두어야 할 것이다.

"먼저 자신의 취향을 의심하고, 부정하는 것부터 시작해야 합니다."

김순응아트컴퍼니의 김순응 대표가 미술 강연을 할 때마다 빼놓지 않고 한다는 말이다. 김 대표는 하나은행 홍콩 지점장 시절, 크리스티, 소더비 경매장의 열기를 현지에서 경험한 후 '미술이 미래'라는 확신이 들어 2001년 서울옥션 사장으로 취임했다. 2005년에는 케이옥션을 공동으로 설립해 운영하다가 2011년 자신의 이름을 걸고 아트 컨설팅 회사를 차렸다. 여기에서 취향을 의심하고, 부정하라는 말은 초보 컬렉터들에게 하는 말이다. 그도 처음 구입한 작품이 "전혀 가치가 없는 작품이었다"고 말한다. "처음엔 별생각 없이 그저 좋아서 그림을 샀습니다. 그런데 잘못 산 그림만큼 처치 곤란한 물건이 없더군요." 그리고 시행착오를 반복하지 않기 위해 본격적으로 미술 공부를 시작했다고 한다.

취향, 즉 자신의 판단이 중요

국내 아트페어나 개인전 등을 돌아다녀 보면, 풍경화나 꽃 그림, 밝은 그림, 팝아트를 선호하는 경향이 강하다는 것을 알 수 있다. 이러한 그림들이 다수를 차지하기 때문이다. 컬렉션 초보 단계에서는 이런 종류의 그림을 선호할 수 있지만, 시간이 지나면서 컬렉션 스타일이 본인의 취향을 반영하는 형태로 발전하는 것이 바람직할 것이다.

"우리나라의 컬렉터는 눈으로 사는 게 아니라 귀로 산다"는 말이 있다. 자신

강연균, '여인 누드',
종이에 연필, 32×25cm, 연도 미상

의 판단보다는 다른 사람의 이목이나 평가에 더 신경을 쓰다 보니, 결국은 유명 작가나 이미 알려진 작가의 작품 위주로 구매한다는 것이다. 컬렉터의 개성이 드러난 컬렉션이라기보다는 평범하고 일반화된 컬렉션들이 늘어나게 되는 것이다. 그러나 미술의 흐름과 미술사를 보면, 컬렉션을 위해서는 기본적으로 당대의 역사, 철학, 문학, 사회, 정치, 경제 등을 아울러서 이해해야 한다. 이를 체화하기까지 엄청난 시간과 노력이 필요하다 보니, 대부분 주변 사람들 말에 의존하게 된다. 그 순간 자신만의 독창적인 컬렉션은 물 건너가게 되는 것이다.

미술시장이 호황이던 2009년까지는 의욕적이고 다양한 계층의 사람들이 모인 미술 스터디 그룹이 많았다. 아쉬웠던 것은 진정으로 미술을 사랑한 사람도 있었지만, 대부분 투자 목적이었기 때문에 수익이 나지 않고, 예측이 맞지 않으면 쉽게 와해되는 경우가 많았다. 그러나 금융 위기 이후 미술시장이 차분해지면서 혼자서 조용히 꾸준하게 작품을 수집하는 사람들이 늘어나는 것으로 보인다. 혼자서 풀기 어려운 문제가 있다면 비슷한 연배의 컬렉터들과 교류하거나, 특정 갤러리와 친분을 쌓아 나가는 것도 방법이 될 것이다. 작가를 선별하는 성향이 나의 취향과 맞는다면, 자주 방문해 그곳의 갤러리스트나 큐레이터와 친해지고 현장의 이야기를 듣는 것이 좋다. 기회가 된다면 작품을 구입하기 전에 작가와 깊이 있는 대화를 나눠 보는 것도 좋은 방법이 될 수 있다. 창작 레지던시 작

가라면 오픈 스튜디오 행사에 맞춰 작가의 설명을 듣는 것도 방법이다. 개인전이나 아트페어가 열리는 곳에 가면 작가들이 나와 있기도 하다.

특색 있는 컬렉션을 목표로 하면 좋다

본인의 취향을 반영하여 관심이 있는 분야, 테마가 있는 컬렉션을 할 것을 권한다. 예를 들어, 특정 작가의 작품만 모은다든가, 자화상, 드로잉, 누드, 사진 등 특색 있는 작품을 모으는 것이 테마 컬렉션으로서는 가장 이상적인 방법이라고 할 수 있다. 따라서 테마 컬렉션에서는 테마의 선택이 가장 중요하며, 이를 성공적인 컬렉션으로 만들기 위해서는 미술에 대한 기본적인 지식과 작가들의 동정, 근황 등을 잘 알아 둘 필요가 있다.

유명한 컬렉터이자 딜러인 래리 가고시안Larry Gagosian의 예를 보자. 그가 다른 유명한 컬렉터나 딜러와 차별화되는 것은 그가 순수하게 미술품 거래만을 통해 돈을 벌었다는 점일 것이다. 어떻게 그게 가능하냐는 질문에 그는 "미술 투자를 하는 데 많은 자본을 들일 필요가 없다"며 세계 최고의 아트 딜러다운 말로 답했다. 이유인 즉, 너무 큰돈을 들이면 소장 작품의 가격에 신경을 쓰게 되고, 가격이 잘 안 오르면 작품 감상을 즐기지 못하게 되기 때문이라는 것이다. 이런 그의 말은 곧 미술 투자와 직결된다. 래리 가고시안은 "내가 좋아하는 작품이 곧 컬렉터들이 좋아하는 작품이다"라고 말한다. 미술 전문가가 아닌 이상 모든 미술 장르에 관심을 갖고, 전부를 이해해야 할 필요가 없다고 말하는 그는 뒤에 이런 말을 덧붙인다.

"중요한 것은 내가 좋아하는 것이 곧 남도 좋아하는 것이 된다는 것이다."

기록으로서의 컬렉션

스위스 출신의 세계적인 컬렉터 울리 지그Uli Sigg의 사례를 보자. 그는 지금까지 약 350여 작가의 2,000여 점을 수집한 중국 현대 미술의 큰손이다. 그의 소장품을 빌리지 않고는 중국 현대 미술 전시를 여는 게 불가능하다고 할 정도다. 울리 지그는 국립현대미술관의 〈메이드 인 팝 랜드Made in Pop Land〉 전시에 중국 현대 미술 작품을 대여해 주기도 하고, 한국을 방문하기도 했다.

기업인이자 재중 스위스 대사 등을 지낸 그는 1980년대부터 중국 현대 미술에 주목했다. 반체제 성향의 중국 젊은 작가 1,500여 명을 일일이 찾아 다녔다고 한다. 그는 "대학 때는 서구 미술품을 수집했다. 1970년대 말 처음 접한 중국 미술은 생소하고 낯설었다. 서구의 시선을 벗고, 중국 고유의 예술 언어를 찾아내기까지 시간이 좀 걸렸다. 중국 사회가 개방되면서 중국 현대 미술도 태동했는데, 누구도 수집하는 이가 없었다. 나도 처음에는 그저 마음에 드는 작품만 사들이다가, 어느 순간 개방 이후 중국 시대사의 흐름을 기록하는 쪽으로 방향을 틀었다. 개인 취향이나 투자의 목적보다 기록으로서의 컬렉션인 것이다"라고 자신의 컬렉션에 대해 이야기했다.

전시로 본 바람직한 컬렉션의 사례

2007년 대림미술관에서 열렸던 〈컬렉터의 선택〉전은 컬렉터의 취향에 대하여 생각할 수 있는 계기가 되었다. 한국과 일본 컬렉터 5명을 초대해 직접 전시를 꾸미게 함으로써 예술에 대한 그들의 열정과 모험을 보여 준 것이다. 그림, 조각, 사진, 설치, 영상 등 전시에 나온 작품 70여 점은 컬렉터마다 서로 다른 취향

과 생각을 보여 주었다. 작품 구입 방식도 제각각이지만, 공통적인 것은 선택의 기준이 바로 자기 자신이라는 점이다. 남의 말이나 작가의 명성에 쏠리지 않고, 무명작가라도 자기가 좋으면 선택하는 식이다. 작품을 사기 전에, 또 사고 나서도 작가와 작품, 미술에 대해 열심히 공부한다는 것, 미술 덕분에 삶이 더 풍성해졌다고 말하는 것도 이들의 공통점이다.

추상과 미니멀리즘 작품을 좋아하는 한국인 컬렉터 K씨는 박영남, 김봉태, 양주혜, 고영훈 등 살아 있는 한국 작가들의 작품을 주로 모았다. 죽은 뒤 인정하는 것보다 살아있을 때 그들의 활동을 지켜봐 주는 것이 의미 있다고 생각하기 때문이라고 한다. 그는 중학교 미술 시간에 반 고흐의 생애를 듣고 감명을 받아 교과서의 미술 작품 사진을 스크랩하다가 컬렉터가 됐다.

30년 동안 수집을 해 온 기업가 P씨는 그림을 사러 갈 때 되도록 혼자 간다. 옆에서 누가 거들면 엉뚱한 것을 사고 후회하기 때문이라고 한다. 이우환, 권진규, 장욱진, 김환기 등 인기 작가의 작품을 많이 갖고 있는데, 권진규의 조각을 특히 좋아해 권진규 미술관을 만들고 싶어한다.

수집을 시작한 지 5년이 된 S씨는 특히 젊은 작가들의 현대 미술에 관심이 많다. 작품이 거울이라고 생각하는 그는 자신이 모은 작품을 통해 자아를 들여다보고, 자신의 신념과 이상, 지적 탐구의 깊이와 변화 과정을 확인한다.

이 전시에서는 각 컬렉터가 큐레이터의 역할을 할 수 있도록 하였다. 작품이 어떤 과정을 통해 컬렉터의 손으로 넘어가고, 그 후 어떻게 생명력을 부여받는지 보여 준 의미 있는 전시였다. 여기엔 미술 애호가들의 다양한 사연이 있었다. 그들은 작품이 너무 좋아서 은행 빚을 내 가며 구입하거나, 몇 년을 벼르며 돈을 모아 원하는 작품을 소장하게 되었다고 한다. 이렇듯 반해버린 하나의 작품을 구입하기 위해 온갖 노력을 기울이며 힘들어했던 경험담을 털어놓는 사람들을

통해 다시 한번 컬렉터로서의 길을 생각하게 된다.

우리가 주목해야 할 것은 앞선 사례에 나오는 이들이 모두 작품에 대한 자신의 안목과 취향을 믿고, 즐기고, 스스로의 삶을 풍요롭게 만들어 가고 있다는 사실이다. 작품의 가치를 평가하는 데는 여러 가지 요소들이 있다. 물론 작가의 명성과 제작에 얽힌 이야기 등이 기본 요소일 것이다. 하지만 작가의 손을 떠난 이후에도 작품은 역사 속에서 이런 저런 풍파를 겪으며 다양한 이야기를 덧입고, 더욱 더 강력한 아우라를 발하게 된다. 이로써 하나의 작품은 물질적 가치를 뛰어넘어 역사의 한 부분으로서 미술사의 한 페이지를 장식하게 된다. 역사를 만들어 내는 존재가 작가 말고도 작품을 소유하게 될 그 누군가일 수 있다는 사실은 한번쯤 숙고해 볼 만하다.

시작은 드로잉과 판화
그리고 사진으로 하자

"오늘날의 사진은 앵그르가 백 명의 모델을 그려도 해내지 못했을 드로잉과
백 년 안에도 나타내지 못할 색깔을 우리에게 생생하게 전해 준다."

_ 나다르(Nadar)

자신의 취향이 생기기 전까지 대략 10년 동안 공부하라는 말이 있다. 무슨 일이든 일단 저지를 때는 그 분야에 더욱 관심을 갖고 몰입하기 마련이다. 미술품 컬렉션도 마찬가지다. 어느 정도 취향이 생겼다고 여겨진다면, 드로잉, 판화, 사진 등으로 입문하는 것도 미술품에 한 걸음 더 다가가는 방법이다. "천천히 걸으면서 작품을 꼼꼼히 관람하고, 그 작품 없이는 도저히 살 수 없을 것 같은 확신이 들 때까지 관찰하라"는 말이 있다. 충동적이기보다는 분석적이어야 하고, 작품 하나를 선택할 때도 깊은 고민의 시간이 필요하다. 반면에 마음에 드는 작품이라면 갤러리 주인에게 할부 판매도 되느냐고 묻는 걸 부끄러워하지 말아야 한다.

초보 컬렉터에게는 작가의 작업을 이해하는 것이 중요

미술 전문 잡지 『아트뉴스Art News』는 새롭게 미술품 컬렉션을 시작하려는 사람들을 위한 조언을 특집으로 다룬 적이 있다. 미국의 대표적 컬렉터 9명의 경험담

을 통해서였다. 우선 '컬렉션은 어떻게 시작해야 하는가'라는 질문에 이들은 "다양한 작품을 꾸준히 관람하라. 많이 보는 수밖에 다른 방법은 없다"고 말했다. 컬렉터들은 처음엔 드로잉이나 판화부터 컬렉션을 시작하라고 권했다. 값도 쌀 뿐 아니라 초보 컬렉터가 작가의 작업 과정을 이해하기에 안성맞춤이기 때문이다. 아트 포스터나 그림엽서부터 시작하라고 권하기도 했다. 사진 등 특정 장르만 모으다가 차츰 범위를 넓혀 가는 방법을 추천한 사람도 있었다.

특히 드로잉은 작가의 작품 세계를 이해하는 데 중요한 구실을 한다. 제작 연도가 적혀 있지 않아 시기를 알 수 없는 작품이, 콘셉트 드로잉의 제작 연도를 통해 추정되는 일도 종종 있다. 어떤 경우엔 드로잉이 원작보다 작가의 철학을 충실하게 담고 있기도 하다. 가령 박수근의 드로잉은 다른 작가의 드로잉에 비해 완성도가 높은 것으로 평가되어 그 중요성을 인정받고 있다. 그의 드로잉은 정물화로 볼 수 있을 만큼 정교하고 세밀하다. 이런 특징이 드로잉의 가치를 올려 주는 것이다.

드로잉만 전문적으로 수집하는 컬렉터도 있어

실제로 드로잉만 집중적으로 수집하는 컬렉터들이 있다. 종이에 연필로 그린 것에서부터 색연필, 크레파스, 매직 등으로 그린 드로잉에는 작가의 자유로운 필력이 그대로 녹아들어 있기에 매력적인 컬렉션 아이템이 될 수 있다.

정신과 의사인 김동화 씨는 『화골畵骨』이라는 책을 펴냈는데, 1990년대 말부터 한두 점씩 사서 소장하게 된 작품들에 대한 감상, 작가에 얽힌 이야기, 작품을 구입한 과정 등을 엮었다.

그는 "세브란스 병원에서 레지던트를 할 때 월급과 아르바이트로 번 돈에서

송영방, '수안보 노점',
종이에 연필, 11.5×16cm, 1987
초등학교 때 계몽사에서 나온 『한국사 이야기』를 보면서 역사에 흥미를 갖기 시작했다. 초등학교 저학년이 읽기에는 상당히 두꺼운 책이었는데, 그때 삽화를 그렸던 분이 송영방 작가이다. 어려서부터 송영방 작가의 그림을 보고 자란 셈이다. 그의 그림을 볼 때마다 아버지 앞에서 『한국사 이야기』를 읽던 내 모습이 떠오른다.

한 달에 40-50만 원씩을 떼어 뒀다가 여러 달을 모아서 한두 점을 사는 수준에서 시작했습니다. 산발적으로 사다 보니 주제를 잡아서 컬렉션을 해야 한다는 생각이 들었고, 경제적인 부담도 고려해 드로잉을 골랐습니다"라고 말했다. '드로잉에는 작가의 예술적 발상과 창작 의지가 담겨 있어 작가의 내면이 가장 잘 드러나며, 작가의 진정한 실력은 드로잉에 있다'는 게 그의 생각이다.

세계적으로 유명한 화상이자 드로잉 콜렉터인 얀 크루거는 "드로잉은 인간의 첫울음이다. 유화는 분식粉飾할 수도 있고, 겹겹이 덧칠을 할 수도 있고, 다시 그릴 수도 있지만, 드로잉은 눈속임이나 거짓말을 할 수 없다. 드로잉은 작가의 깊은 내면세계, 원시성과 닿아 있다"고 말하였다.

초보자들도 쉽게 다가설 수 있는 판화

미술품에 대한 관심이 증가하면서 일반인들도 쉽게 컬렉션을 시작할 수 있는

판화가 주목받고 있다. 판화는 종종 하나의 독립적인 장르로 인정되기보다, 단순히 원화를 복제한 것이라고 보는 경향이 있다. 그러나 서구 미술계에서 판화는 고유 영역을 가지고 있는 미술의 한 장르로서 예술가와 소장가들로부터 사랑받아 왔다.

판화는 복수 미술품Multiple으로 인쇄물과는 달리 미술품으로서의 가치를 공인받는다. 모든 판화 작품에는 오리지널임을 증명하기 위해 작가의 서명과 일련번호가 기재되어 있다. 판화의 에디션Edition이란 한 판으로 찍어낸 작품 수를 말한다. 예를 들면, 동판화 한 판으로 100장의 종이에 찍게 되면 에디션이 '100'이 되며, 작품의 하단에는 1/100, 2/100, 3/100처럼 일련번호와 함께 에디션이 표기된다. 에디션은 화면의 왼쪽 아래 여백이나 뒷면 등에 작가의 사인과 함께 표기되는데, 검은색 연필을 사용하는 것을 원칙으로 한다. 일반적인 에디션 넘버가 적힌 판화 외에 시험판이나 작가 보관용, 비매품 혹은 선물용 등도 함께 유통되는 사례가 있다.

판화에는 작품의 정보를 알려 주는 여러 가지 표기들이 있다.

먼저 A.PA/P이다. 이것은 Artist's Proof의 약자로, 작가가 보관용으로 별도 제작한 판화를 일컫는다. A.P는 미국에서 사용하는 표시 방법인데, 우리나라에서도 주로 사용한다. 유럽은 불어로 E.AEpreuve d'artiste 혹은 공방 보관용으로 제작되는 H.CHors Commerce라고 표기한다. A.P 수는 전체 판화 양의 10% 이내로 한다.

두 번째는 T.TTrial Proof 혹은 S.PState Proof이다. 판의 제작을 끝내고 진짜 에디션으로 인정하는 작품 제작에 들어가기에 앞서, 대여섯 장의 종이로 테스트를 하며 찍어 보게 되는데, 이것들이 바로 'Proof'이다. 찍어 본 결과 에디션을 낼 만큼 작품이 마음에 들지 않는다거나, 기술상의 문제로 판을 계속 찍어낼 여건이 되지 못할 경우 에디션은 없고 단지 Proof만 남게 된다. 종종 이런 Proof만 가지고 있

는 판화가도 많다.

마지막으로 C.P.Cancellation Proof이다. 에디션을 끝내고 다시는 안 찍는다는 뜻으로 판에 상처를 낸 다음에 찍는 판화이다.

판화를 구입하고자 하는 일반 애호가들이 접할 수 있는 것은 대부분 아라비아 숫자가 적힌 작품들이다. A.P와 H.C는 작가 생존 시 특별한 경우가 아니면 일반 미술시장에 유통되지 않는 것이 관례이기 때문이다.

국내 시장에서 흔히들 판화는 투자 가치가 없다고 말한다. 하지만 경매 시장이 활성화된 해외에서 판화는 중요한 장르로 취급된다. 아트프라이스닷컴에 따르면 2002년부터 2007년까지 판화 가격 지수는 110% 상승했다. 미술시장이 조정받던 2008년에는 33% 정도 하락했지만, 2009년부터는 다른 장르보다 상당히 안정적인 가격을 유지하고 있는 것으로 분석된다. 2010년 5월 4일에는 피카소의 '누드, 녹색 잎과 상반신'이 1억 640만 달러약 1,189억 원에 거래되어 미술품 경매 최고 기록을 경신했다. 국내에서는 잘 알려져 있지 않지만, 같은 해 9월 16일 소더비 런던 경매장에서 피카소의 1935년 작품인 에칭 판화 'La Minotauromachie'가 판화 분야 세계 최고 기록인 약 130만 파운드약 23억 원에 거래되었다. 해외에서는 원화原畫 시장에서 주목받고 있는 작가의 판화 시장이 크게 활성화된 것을 알 수 있다.

판화 하나만을 부여잡고 30-40년을 땀 흘린 작가들이 많다. 그들은 누가 뭐라든 상업적 계산과는 거리를 두고 자신이 추구하는 세계를 구축하고 있다. 판화가 유화 혹은 원화의 복사본이 아닌, 그 자체가 원본이라는 자존심이 깔려 있는 것이다. 컬렉터들도 판화만이 주는 매력을 즐기는 법을 스스로 익힐 필요가 있다.

현대 미술의 주요 매체로 자리 잡은 사진 작품

처음 사진이 발명되었을 때 많은 사람들은 곧 회화가 사라질 것이라고 예측했다. 그러나 회화와 사진은 지금까지 각각의 개성과 성격을 잃지 않고, 서로 끊임없이 영향을 주고받으며 발전하고 있다. 더욱이 사진이 현대 미술의 주요 매체로 자리매김하면서, 세계적으로 미술품 컬렉션의 대상으로 관심을 받은 지 오래다. 하지만 국내에서는 아직 미술시장 기반이 취약하고, 사진에 대한 인식의 차이로 거래는 활발하지 않은 실정이다.

아트프라이스닷컴에 따르면 지난 10년간 사진 시장은 매년 25%씩 성장했다. 연평균 15% 정도 성장한 회화와 조각을 오히려 앞서고 있다. 사진 시장은 지난 1999년을 전환점으로 2-3배 이상 규모를 키워 왔다. 현대 미술시장 전체에서 사진 작품의 거래 비중은 아직 10%대에 머무르지만, 경매 물품 수에서는 50%를 넘을 정도로 거래가 활발하다. 업계 전문가들은 "사진은 회화에 비해 아직 저렴한 편이고 가격은 앞으로도 꾸준히 오를 전망이어서 유망한 작품에 가능한 한 빨리 투자하는 것이 유리하다"고 조언한다.

초보 컬렉터라면 일단 유명 작가를 선택하는 게 안전하다. 사진 가격으로 가장 유명세를 얻은 작가는 독일의 안드레아 거스키Andreas Gursky이다. 자본주의를 풍자한 작품 '99센트' 세트가 약 33억 원에 낙찰되어 사진 가격 중 최고 기록을 세웠다. 이처럼 사진은 경제적인 가치로도 다른 순수 예술 장르 못지않게 인정받고 있다.

최근 세계 미술시장에서는 일부 빈티지Vintage 사진값이 새롭게 기록을 갈아 치우고 있다. 몇 해 전 에드워드 커티스Edward Curtis의 사진첩 〈미국 인디언〉이 140만 달러약 14억 원에 팔려 화제가 되었다. '40장 시리즈가 들어 있는 묶음이라 고가에

팔렸구나' 하고 생각했다. 그런데 바로 한 달 뒤에 시리즈가 아닌 한 장짜리 사진이 엄청난 가격에 팔렸다. 리처드 프린스Richard Prince가 말을 타고 달리는 카우보이를 찍은 '무제'라는 제목의 사진이었다. 이 한 장이 120만 달러약 12억 원에 팔린 것이다. 이러한 사례는 사진의 위력을 다시 한번 보여 준다.

사진 가격이 정해질 때에도 수요와 공급이라는 기본 원칙은 중요하게 작용한다. 다른 미술품의 경우와 똑같이 희소성이 가격을 결정한다는 이야기다. 사진이라고 무한정 마구 찍어낼 수 있는 것은 아니다. 작가와 갤러리딜러는 필름 하나당 찍어내는 사진의 수를 제한해서 가격을 통제한다. 당연히 그 수가 적을수록 비싸다. 비싼 작가는 10장 이내로 작품을 찍는다. 이러한 에디션 수는 가격에 결정적 영향을 미친다.

요즘에는 좋은 사진 작품을 일반인들도 소장할 수 있도록 널리 보급하기 위해 일부러 에디션을 수백 장으로 늘려 찍기도 한다. 따라서 군이 투자의 목적으로 사진 작품을 사는 게 아니라면, 에디션이 많은 작품으로 저렴하게 수집을 시작하는 것도 괜찮은 방법이다.

고가의 사진 작품은 대부분 20세기 초기의 작품들

사진 수집에 있어 간과하면 안 되는 점이 있다. 초고가에 팔리는 사진은 모두 20세기 초반에 구식 방법으로 현상한 사진이라는 것이다. 결국 희소성 이야기다. 요즘은 디지털 사진 기술 덕분에 구식 방법으로 사진 작품을 하는 작가는 드물다. 그래서 사람들이 상대적으로 작가의 노력이 들어간 아날로그의 희소성에 값을 지불한다.

영국 출신으로 30년째 미국에서 활동하고 있는 사진작가 마이클 케나Michael

Kenna는 최근의 흐름에 대하여 "현대 미술에서 디지털 사진이 너무 퍼져 있기 때문에 아날로그 사진 가격이 상대적으로 올랐다. 구식으로 만든 데다 이제는 다 없어져 더는 구하기도 힘든 희귀한 옛 사진만이 높은 가격에 팔리고 있다"고 말한다. 이처럼 사진은 예술의 새로운 장르로서 미술시장의 아이템으로 부상하고 있다. 투자를 고려하고 있다면, 시작은 간단하다. 사진 전시장으로 가서 회화 작품을 보듯 사진을 감상하자. 그리고 그 사진으로 만든 작은 엽서를 구입해 보는 것이다.

우리의 삶과 얼이 숨 쉬는
고미술에도 관심을 갖자

"응시하라. 그것이 안목과 그 이상의 힘을 기르는 방법이다.
응시하라. 엿보라. 들어라. 엿들어라. 무언가를 깨닫고 죽어라. 삶은 길지 않다."

_ 워커 에반스(*Walker Evans*)

현대 미술을 취급하는 갤러리 및 경매에는 항상 새로운 작가와 작품들이 속속 진입한다. 주식시장으로 이해하면, 항상 기업 공개가 이뤄지고 새로운 기업들이 상장되는 발행 시장의 모습이다. 이에 반해 고미술은 어떤가. 새로운 작품이 나오는 경우는 드물고, 기존에 나온 작품이 구매자만 바뀌어 계속 유통되는 구조이다. 주식시장으로 보면, 기존의 주식들이 거래되는 유통 시장인 셈이다.

주식시장에는 '3·3의 법칙'이 있는데, 컬렉터에게는 '3·3·3 법칙'이 있다고 한다. 주식시장에서는 주요 지지선을 뚫고 내려간 주가가 '3일 이내, 혹은 3% 이내'의 조정을 보이면 그 추세는 이어질 것으로 본다는 것이다.

평생 수집한 유물로 사립불교박물관을 설립한 모 관장이 했다는 이야기이다.

"유물을 수집해 보니 수집에는 '3·3·3 법칙'이 있는 것 같아요. 거래가 잦다 보니 단골 고미술 가게나 경매 회사에서 외상을 주기도 하는데, 돈이 없어도 탐나는 물건이 있으면 덥석 들고 와야 내 것이 되고 안도가 됩니다. 세상을 다 얻은 것 같지요. 경험해보지 못한 사람은 절대 모르는 쾌감이지요. 그런데 참 묘하

게도 그 기분은 딱 3일 갑니다. 또 그에 앞서 유물을 가지고 온 지 3시간이 지나면 빚 갚을 걱정이 태산 같이 밀려듭니다. 그렇게 모은 유물은 30점까지만 내 것 같지, 그다음부터는 소유의 개념을 초월하게 됩니다."

세상은 어디에서나 무심하게 움직이는 듯 보이지만, 각 분야를 자세히 살펴보면 무언가 규정할 수 있는 법칙이 있는 모양이다.

넓고도 깊은 고미술의 세계

우리 고미술의 영역은 넓고도 깊다. 저 아득한 선사 시대부터 만들어진 유물 하나하나에는 아름다움에 대한 선인들의 한없는 사랑과 깊은 미감이 녹아 있다. 그 수많은 유물 중심에는 기품 있는 서화와 도자기가 있고, 옛사람의 체온이 느껴지는 토기와 화려하고 섬세한 금속 공예품이 있다. 노리개, 비녀, 자수 등 규방의 여인들이 몸치장에 사용했던 물건도 있다. 무병장수와 부귀영화를 소망했던 민화民畵가 있고, 사방탁자, 반닫이와 같이 조상들의 손때 묻은 목가구가 있다. 3,000년이 더 된 것이 있는가 하면, 100년이 채 안 된 물건도 많다.

'서류함',
31.5×62×21cm, 조선 시대
조선 시대 목기를 선호하는데, 소품으로 곁에 두고 볼 수 있는 크기의 것이라 실용적이기도 하다.

그런 물건들을 뭉뚱그려 우리는 '골동품' 또는 '고미술품'이라 부른다. '앤티크Antique'라고 부르는 사람도 있다. 학술적으로 정해진 것도 없고, 딱히 한 가지 용어로 지칭하기도 힘들다. 일각에서는 미술 활동의 소산인 미술품과 생활 활동의 소산인 민속품으로 대별하자고 한다. 미술Art과 공예Craft로 구분하자는 주장도 있다. 명칭과 장르 구분에서 분명하게 선을 긋기 힘든 것은 그만큼 우리 옛 물건의 영역이나 가짓수가 다양하고 미학적인 해석이 풍부함을 의미한다.

한국 고미술시장이 침체기를 넘어 위기에 처했다는 우려가 팽배하다. 2000년대 초, 우리 미술계가 상당한 호황을 누릴 때도 고미술시장은 침체를 벗어나지 못했다. 이는 고미술계의 수집가 세대가 세상을 떠나면서 후속 세대에게 수집 취향이나 정서가 이어지지 않았기 때문이라는 것이 업계의 분석이다.

저평가되어 있는 고미술시장

증권업계에 들어온 지 30년째이지만, 항상 듣는 말이 "우리나라 기업이 저평가 됐다"는 것이다. 그리고 미술품 수집에 관심을 갖게 된 이후 매번 듣는 말이 "고미술품이 저평가 됐다"는 것이다. 전문가들의 이야기를 종합해 보면, 우리 사회에 자본주의 세태가 강화되면서 고미술계의 흐름도 철저히 자본의 논리에 장악된 것을 알 수 있다. 1970-80년대에는 평론가의 역할이 크게 작용했고, 1990년대에는 미술사가 부상해 고미술품이 진위 문제의 중심에 서 있었다. 2000년대에 들어서는 고미술이 미술시장의 흐름에 의해 좌지우지되며 평가받게 되었다. 단순히 사고팔리는 가격에 의해 그 가치가 결정되는 현상이 나타난 것이다.

서양 미술이나 현대 미술에 대한 대중들의 관심도가 높아지면서 고미술품은 상대적으로 시장 가치가 떨어졌다. 가격이 바닥권을 형성하였고, 극심한 불황

에 빠졌다. 명지대학교 이태호 교수는 "전통 작품이 이어지지 않고 몰살되어가는 것이 문제다"라며 "외국의 경우 몇 백 년 전 작가들의 작품이 수백-수십 억의 가치로 평가되는데, 우리나라 고미술의 대표적 작가들, 심지어는 6대가를 비롯한 근대 작가들의 작품 가격이 현존하는 중견 작가의 가격에도 훨씬 못 미치니 잘못돼도 아주 잘못됐다"고 하였다.

그러나 이렇듯 고미술품의 가격이 상대적으로 낮게 형성돼 있기 때문에 오히려 초보 컬렉터들이 시도해 볼 수 있는 분야가 될 수 있다. 물론 구매할 때는 오랜 공부와 경험이 필요하다. 다른 미술품처럼 발품 팔아 정보를 얻어야 하고, 고미술 상인이나 주변 전문가의 조언은 필수다. 무엇보다 구매할 작품의 진위 여부를 확인하는 것이 가장 중요한데, 기본적으로 작품의 보존 상태와 수리 여부를 살펴야 한다. 그리고 구매 후 작품 보관과 관리에도 전문가적인 시각이 필요하다.

고미술은 품목별로 살피기

고미술품 가운데 도자기, 고서화, 서예, 근대 동양화 등은 품목별로 살펴야 하는 특징이 있다. 한국화의 경우 먼저 6대가로 꼽히는 청전 이상범, 소정 변관식, 심향 박승무, 심산 노수현, 의재 허백련, 이당 김은호의 작품에 대해 공부해야 한다. 이들은 전통 한국화를 계승하는 근대 한국화의 대가들이다. 특히 전성기 시절 작품과 특정 계절을 그린 산수화의 가격이 높게 형성돼 있다. 청전 이상범의 경우 추경산수를 선호하는 컬렉터가 많아 가격이 높은 편이고, 소정 변관식은 금강산 그림이 인기가 많다. 두 작가 모두 60세 이후에 전성기를 맞아 이 시기 작품의 가격이 높은 편이다.

도자기는 많이 보고 경험해야 안목이 생긴다. 고려청자, 조선백자, 분청사기

등 종류가 많기 때문에 기본적으로 시대에 대해 알아야 하고, 그 시대에 따른 제조 기술의 변화도 이해해야 한다. 지역적 특징이나 역사 등 복합적인 요소도 고려해야 한다. 현재 전해지는 수량에 따라 시장의 규모가 형성되고, 가격에도 영향을 미치기 때문에 희소가치도 잘 따져 봐야 한다. 가격은 대체로 고려청자, 조선백자, 분청사기 순으로 높은 편이다.

또한 도자기 자체가 역사의 귀중한 자료가 될 수 있다는 것을 늘 염두에 두어야 한다. 도자기 한 점에는 각 시대의 역사와 문화, 생활이 깃들어 있다. 이를 수집하고 보존하는 일은 우리 문화를 보존하는 일이다. 깨졌거나 흠이 있으면 가치가 떨어진다고 생각하기 쉬운데, 수백 년의 세월을 담고 있는 도자기는 금전적 가치 외에도 그 자체로 역사·문화적인 가치를 담고 있다. 예를 들어 조선백자의 경우 그 수량이 매우 적기 때문에 흠이 있더라도 귀중한 문화유산이 될 수 있다.

목가구나 옹기, 민화로 시작하는 것도
좋은 방법이 될 수 있어

목가구로 처음 고미술품 수집을 시작하는 것도 좋은 방법이 될 수 있다. 나도 제일 처음 수집한 것이 반닫이였다. 그 위에 미술품을 올려 놓아도 썩 잘 어울리는 모습이었다.

반닫이는 사람의 마음을 끄는 묘한 매력을 지녔다. 사방탁자 등 다른 목가구들이 기물을 밖으로 드러나게 한다면, 반닫이는 거꾸로 안으로 거두어 들인다. 그래서 누군가는 반닫이 속에 어머니의 삶과 사랑, 소망이 들어 있다고 말하지 않았던가. 우리 전통 가구의 덕목은 바로 그 친숙함에 있다. 가식을 배제한 순박함, 목리에 충실한 자연친화적인 조화와 탐탁스러운 구조 및 형태, 쾌적한 비례

의 아름다움은 그것을 보는 이로 하여금 저절로 마음이 끌리게 한다. 그래서 현대식 가옥 속에서도 적절히 기품과 나름대로의 멋을 보여 준다.

고미술품 수집을 옹기로 시작하는 것도 하나의 방법이다. 오랜 벗 중에 옹기 민속박물관을 운영한 정이든 부관장이 있다. 덕분에 박물관에 드나들면서 옹기의 매력을 어렴풋이 알게 되었다.

옹기는 이미 선사 시대부터 만들어졌다. 이후 한국인들의 실생활 여러 곳에서 부담 없이 활용된 그릇으로 철저히 실용성에 주안점을 둔 것이다. 크고 작은 독, 양념 통 등 다양한 형태가 있다. 그래서 특별히 정해진 틀이 없이 그저 사용에 편리하게 자유롭게 변형되어 왔으며, 그만큼 많이 만들어진 그릇이었다. 옹기를 두고 살아 숨 쉬는 그릇이라고도 하는데, 이런 그릇이 있었기에 한국 고유의 발효 식품들도 가능했던 것이다. 옹기의 소박한 미감과 풍성한 형태, 표면에 무심하고도 놀라운 솜씨로 쓱쓱 그려나간 선의 맛이 너무 매력적이다. 속도감이 있고 즉흥적이며 생동감이 있다.

최근 민화와 관련된 대한 대규모 전시들이 열리면서 민화에 대한 관심도 높아지고 있다. 민화는 조선 오백 년간 우리 민족이 만든 서민의 그림이다. 조선 말기에 이르러 자연발생적으로 탄생했고, 19세기 말이 부흥기였다. 당초 양반의 전유물이었던 것이 중인에게까지 퍼져 나갔고, 수요가 늘자 민화 작가들이 팔도에 넘쳐났다. 민화 작가의 이름이나 생몰년 등을 알 수 없는 이유다.

민화는 붕어빵 틀 속에서 만들어진 것 같이 천편일률적인 그림이 아니다. 보면 볼수록 신기하고 재미있는 구상과 추상이 결합된 오묘한 독창성이 빛난다. 1970-80년대 민화는 일본 관광객에 의해 수없이 팔려나갔다. 표구사에서 한 달에 한 컨테이너씩 표구하여 일본에 보낼 정도였다고 한다. 일본과 프랑스 등 외국에 헐값으로 내보낸 민화의 수는 어마어마한 것으로 알려졌다. 그림 축에도

들지 못하던 민화가 오늘날 이처럼 세간의 관심을 끌 줄 누가 알았겠는가.

새로운 영역을 개척하는 마음으로 연구하고 찾아보면 기회는 있기 마련이다. 최소한 20-30년을 내다보는 안목으로 접근한다면, 지금의 고미술품 가격 구조에서도 많은 틈새와 가능성을 발견할 수 있을 것이다.

고미술 컬렉션, 먼저 허욕을 버리고 안목을 길러야

대부분 고미술품 수집은 딱히 쓸모도 없고 생김도 비슷한 물건을 하염없이 사 모으는 비경제적 활동으로 보이기 십상이다. 그러나 고미술품은 기본적으로 희소가치가 있어, 보존 또는 미적 감상의 대상으로서 특별한 가치를 지닌다. 따라서 과도한 욕심을 불러일으킬 수 있을 뿐 아니라, 때론 천착하게 된다. 허욕을 버리고 자기 눈에 차는 작품을 즐겁게 찾는 사이 안목이 길러질 것이다.

초보 컬렉터의 경우는 전시회나 고미술품 가게를 둘러보면서 자신에게 먼저 와 닿는 것부터 가볍게 접근하는 것이 바람직하다. 일반적으로 인사동이 질 좋고 값비싼 고미술품들을 주로 판매한다면, 답십리 고미술상가는 몇천 원부터 시작되는 작은 소품들이 많은 것이 특징이다. 생활 속에서 활용할 수 있는 소품을 위주로 한 수집은 실패할 확률이 적다. 경제력에 맞춰 조선 시대의 보잘 것 없는 화병을 몇만 원에 구입해 거실 꽃병으로 활용한다든지, 옛날 밥상을 전화 받침대로 이용하다 보면, 그 물건에 점차 정감이 생기고 애정이 가면서 그것이 바로 돈으론 따질 수 없는 나만의 애장품이 될 수 있다.

3-8
—

해외 작가들에도
주목할 필요가 있어

"당신이 인지하고 있든 아니든 간에, 당신은 이미 당신이 가려는 길 위에 서 있다.
달리 부연 설명할 필요 없이, 이것이 내가 하고 싶은 가장 중요한 말이다."

_ 아그네스 마틴(*Agnes Martin*)

　주식시장의 투자자 가운데 국내 주식을 뛰어넘어 해외 주식에 눈을 돌리는 투자자들이 늘어나고 있다. 이유야 여러 가지가 있겠지만, 글로벌 주식시장과 비교해 볼 때 상대적으로 낮은 국내 기업에 대한 주식 투자 수익률과 투자의 다양성 때문일 것이다.

　컬렉터들도 처음에는 국내 작가들의 작품에 집중하다가, 이후 국내외 아트페어 등을 통해 자연스럽게 해외 작가들의 작품에 주목하게 된다. 분석적인 컬렉터들은 뉴욕 소더비와 크리스티의 경매 결과에 관심을 갖고, 그래프를 통해 해외 작가의 작품 가격 움직임을 연구하기도 한다. 그리고 국내 작가들과 가격을 비교하여 상대적으로 저평가된 해외 작가들의 작품을 찾아 나선다.

　해외 작품 거래는 다양해진 컬렉터의 취향을 반영한 것

　최근 들어 국내 미술시장에서도 해외 작품 거래가 많아지고 있다. 갤러리들

은 해외의 젊은 작가로 영역을 확대하고 있으며, 일부에서는 그동안 소장하고 있던 국내 작품을 점차 해외 작품으로 바꾸는 컬렉터들이 늘고 있다는 소리도 들린다.

해외 작품에 대한 관심에는 여러 가지 배경이 있다. 먼저 국내 컬렉터들의 취향이 다양해지고 있기 때문이다. 특히 최근 미술시장에서 활발하게 활동하는 젊은 컬렉터들의 취향이 해외 미술품의 스타일과 맞아떨어진다는 점이 주요 요인으로 작용한다.

나아가 국내 작가의 작품 가격이 전반적으로 상승하면서 해외 유명 작가의 작품과 차이가 줄어들고 있는 점도 중요한 요인이다. 해외 미술품 가격에 대한 심리적 부담이 사라지고 있는 것이다.

해외 미술시장의 최근 역동성도 빠뜨릴 수 없다. 해외 미술시장은 그 어느 때보다 활발하게 움직이고 있고, 거래되는 작품들도 다양해졌다. 그러다 보니, 국내 컬렉터들의 관심도 자연스레 해외 미술시장으로 쏠리는 것이다.

해외 작가 선택, 어떻게 할 것인가

수집할 만한 해외 작가들의 작품은 어떻게 찾아야 할까? 데미언 허스트, 제프 쿤스Jeff Koons 등처럼 국내에까지 잘 알려지고 나면, 이미 값이 오를 만큼 오른 뒤다. 따라서 국내에는 아직 덜 알려졌어도 해외 시장에서는 주목받는 작가들을 알고 있어야 한다. 그런 작가를 알기 위해서는 사전 조사가 필수다. 국제적인 미술시장에서 작가의 성장 가능성이나 작품값은 주요 미술관에서의 개인전, 회고전, 기획전 참여 정도와 영향력 있는 매체에 이 전시의 리뷰가 실리느냐에 따라 달라진다. 또 주요 미술관의 작품 소장 여부, 비엔날레나 도큐멘타 같은 국제적

서세옥, '혜심(慧心, 슬기로운 마음)',
종이에 먹, 54×82.5cm, 연도 미상
월간 『까마』의 책임 편집 위원 시절, 성북
동 자택인 무송재(無松齋)를 방문하여 서
세옥 작가와 그림에 대한 이야기를 나눈
적이 있다. 이러한 대가를 만나 본 경험은
소중한 기억으로 남게 된다.

인 미술제 참여 빈도, 영향력 있는 갤러리 및 컬렉터와의 관계와 비례한다.

해외 미술품 구매에도 온라인 바람이 불고 있다. 수많은 온라인 예술품 경매 회사 중 지금 가장 돋보이는 이들은 '미술계의 구글'이라 불리는 '아트시_{artsy.net}'다. 2009년 카터 클리블랜드_{Carter Cleveland}가 만든 아트시는 애초에 유명 미술관과 갤러리가 보유한 작품에 대한 정보를 제공하는 웹사이트로 이름을 알렸다. 하지만 지금은 중저가_{10만 달러 이하} 예술품을 경매로 구입할 수 있는 온라인 예술품 경매 업체로도 순항 중이다.

아트시가 지금과 같이 주목받기까지는 운도 따랐다. 세계적 기업가들이 온라인 예술품 경매 시장을 낙관해 이들에게 투자한 것이다. 아트시는 사업 초기 페이팔_{Paypal} 창업자인 피터 틸_{Peter Thiel}, 트위터_{twitter.com} 공동 설립자인 잭 도시_{Jack Dorsey}, 알파벳_{Alphabet Inc.} 회장인 에릭 슈미트_{Eric Schmidt} 등에게 800만 달러_{약 93억 원}를 투자받아 미술계에서 이목을 끌었다. 이후 탄력을 받아 다양한 해외 투자자에게 총 5,000만 달러_{약 580억 원}라는 거액의 투자를 유치해 사업에 강력한 날개를 달았다. 아트시는 예술품 경매 외에도 웹과 스마트폰으로 일반인에게 예술 정보를 제공

하고, 미술의 저변 확대를 위해 무료 미술 교육까지 하며 주목도를 높이고 있다.

해외 작가의 작품을 구입하는 매력

세계 미술시장의 중심에 있는 작품을 소장한다는 점은 해외 미술품 구입의 첫 번째 매력일 것이다. 정도의 차이는 있겠지만, 최근 국내에서 거래되는 해외 작품들의 경우 전 세계 수많은 작품들에 대한 미술사적 평가 속에서 살아남으며, 작품성을 확인받은 작품이라 할 만하다. 추가적인 작품 가격 상승에 대한 기대감도 이들 작품 구입의 동기 중 하나로 작용한다.

그러나 해외 미술품 구입이 갖는 위험 요인도 반드시 짚고 넘어가야 한다. 무엇보다 정보 비대칭성의 문제다. 앞에서도 지적하였던 미술시장의 위험 요인 가운데 하나인 정보 비대칭성은 해외 미술품 구입에서도 적용된다. 작가와 가격에 대한 정보가 소수에게 한정될 수 있고, 정보를 갖지 못하는 사람들은 피해를 볼 수 있기 때문이다. 최근에는 작품 가격과 작가에 대한 정보가 많이 공유되고 있지만, 해외 미술품의 경우 여전히 그 문제로부터 자유롭지 못하다. 이러한 정보 비대칭성을 이용해 국내 갤러리들이 외국 작품에 매기는 터무니없는 가격이 문제다. 예를 들어, 2018년 3월 아트 바젤 홍콩에 간 일부 국내 갤러리 관계자들이 돈 되는 해외 거장의 명품을 갤러리들 간에 거래되는 도매가로 사들인 다음, 국내 컬렉터에게 비싼 값에 팔아 시세 차익을 남겼다고 언론에 소개되기도 하였다.

무엇보다 해외 작품의 적정 가격에 대한 파악이 문제다. 많은 사람들이 해외 작품의 경우 작품 가격이 어느 선에서 형성되고 있는지 알지 못한다. 알고 있다 해도 막연한 수준이 대부분이다. 그러다 보니 다른 사람의 말에 의존할 수밖에 없고, 이는 결과적으로 국내에서 해외 작가의 작품 가격이 해외에서보다 높게

형성될 수 있는 소지를 만든다.

특히 해외 시장에서는 일반적인 수준의 가격대에 구애받지 않고 작품을 구입하는 경우가 종종 있다. 시장에 형성되어 있는 가격 기준으로 보면 10만 달러 정도가 적당한 수준이지만, 이 가격대를 훨씬 뛰어넘어서라도 반드시 구입하고자 하는 사람들이 있다는 것이다. 이 경우 해당 작품의 시장 가격에 혼란이 올 수 있고, 적정 가격에 대한 판단이 어려울 수 있다. 따라서 해당 작품이나 작가에 대한 보다 많은 거래 내역을 찾아보는 것이 중요하다.

해외 미술품, 작품의 질에 따른 가격 차이가 큰 점에 주의

또 한 가지 주의해야 할 점은 해외 시장의 경우 작품의 질에 따른 가격 차이가 매우 심하다는 점이다. 우리가 이를 구분하기는 쉽지 않다. 동일 작가의 작품 가격이 어떻게 구분되고 책정되는지 파악하는 것이 중요한데, 이 과정이 단순한 작업은 아니다.

인상파 화가 모네Claude Monet의 경우 같은 풍경 작품일지라도 인상주의 화풍이 그대로 살아 있는 작품과 그렇지 않은 작품의 가격 차이는 같은 작가라고 믿기 어려울 정도로 크다.

가장 비싸게 팔리는 현대 미술 작가 가운데 한 명인 빌럼 데 쿠닝의 추상 작품 역시 작품별 가격 차이가 크지만, 우리가 그 요인을 구분하기 쉽지 않다. 붓의 움직임이 자연스럽고 힘이 있는 것이 비싸다고 하지만, 이러한 기준 역시 정도의 문제이기에 일반인들이 판별해 내기란 어렵다.

또한 세금 및 배송 관련 문제도 주의해야 할 부분이다. 계약 단계에서 사람들이 가장 빈번히 놓치는 부분이 세금 문제다. 아직까지 우리나라는 작품을 사고

팔 때 세금을 내지 않지만, 홍콩을 제외한 대부분의 나라에서는 작품 가격에 따라 세금을 부과한다. 때문에 계약서에 사인을 하기 전 세금 문제를 다시 한번 물어볼 것을 권한다. 이같이 복잡한 체계와 가치 기준이 어렵게 느껴진다면, 꼭 전문가에게 도움을 청해야 한다.

운송 비용은 평균 100-200만 원이 드는데, 작품에 따라 300만 원 이상이 들 때도 있다. 그러므로 배송비가 얼마이고, 부담은 누가 하는지를 명확히 해야 한다. 조각품이나 오래된 회화의 경우 목재 박스 등을 만드는 데 또 추가 비용이 든다. 해외 갤러리에서는 페덱스 등 운송 전문 업체를 연결해 주는데, 보통 50만 원 내외라 경제적이다. 다만, 물건에 흠집이 생기거나 운송 중 도난, 분실되는 것에 대해서는 갤러리 측에서 책임을 지지 않는다. 작품을 저렴한 가격에 줬으니, 운송비는 직접 내라는 말은 의심해 볼 필요가 있다. 실제로 경험한 사례인데, 아트페어의 경우 특정 작가의 작품이 개장 첫날 전부 팔리게 되면 다음 날은 더 높은 가격을 부르기도 한다. 가격표를 붙이지 않는 경우도 많다. 폐장일까지 작품을 못 팔 경우 항공료라도 아껴야 하기 때문에 떨이를 하는 경우가 있지만, 내로라하는 유명 갤러리에서는 이런 일이 거의 발생하지 않는다.

미술시장의 작품 가격에 대한 이해는 그 자체가 그렇게 간단하지 않다. 국내에서 보는 해외 미술시장의 작품 가격은 더 이해하기 어려울 수 있다. 해외 작품에 관심이 많은 컬렉터들이라면, 국내 작품을 살 때보다 더 많이 공부하고 리서치를 해야 할 것이다. 해외 미술품 투자로 성공하는 고수들의 비법은 사실 특별한 것이 없다. 열심히 발품을 파는 리서치를 통해 해외 미술시장의 트렌드를 꿰뚫는 것이다.

아트페어와 아트펀드라는
좀 더 넓은 세계

"나는 어떤 목표도, 어떤 체계도, 어떤 경향도 추구하지 않는다. 나는 어떤 강령도, 어떤 양식도, 어떤
방향도 갖고 있지 않다. [⋯] 내가 무엇을 원하는지 모르겠다. 나는 일관성이 없고, 충성심도 없고,
수동적이다. 나는 무규정적인 것을, 무제약적인 것을 좋아한다. 나는 끝없는 불확실성을 좋아한다."
_ 게르하르트 리히터(Gerhard Richter)

몇 해 전 일이다. 한국국제아트페어KIAF에서 우연히 김강용 선생을 뵈었다. 벽
돌 이미지를 주제로 작업하시는 극사실 회화의 대표적인 작가이다. 한일현대미
술작가회에서 같이 활동을 해서 친분이 있었다. 커피를 마시면서 다양한 이야기
를 나눴다. 그러던 중에 아트페어 이야기가 나왔다. 예전에 아트페어에 처음 출
품할 때는 전 세계적으로 열리는 아트페어가 열 손가락 안에 꼽힐 때라서 국내
작가가 해외 아트페어에 출품하는 것 자체가 화제가 되었고, 아트페어에 출품하
는 동안 여러 차례 언론에 소개되었다고 하셨다. 현재는 아트페어가 전 세계적으
로 거의 삼 일에 한 번 꼴로 열리고 있는데, 이러한 모습을 보면서 미술시장도 빨
리 변하고 있다는 것을 느낀다고 하셨다.

아트페어란 무엇인가

미술시장을 뜻하는 아트페어Art Fair는 보통 몇 개 이상의 갤러리들이 한 장소에

모여 작품을 판매하는 행사를 말한다. 이 갤러리 저 갤러리 따로 다닐 필요 없이, 한 자리에서 여러 작가의 다양한 작품을 한번에 구매할 수 있다. 반나절 동안 발이 아프게 한 바퀴 돌고 나면, 요즘 잘 팔리는 작가는 누군지, 어떤 작품이 인기가 있는지, 한눈에 파악할 수 있다.

일각에서는 아트페어 붐을 미술품 거래의 큰 부분을 차지하고 있는 소더비, 크리스티 등의 경매 회사를 의식한 화상들의 미술시장 주도권 쟁탈을 위한 연합 전선 구축으로 보는 시각이 있다. 유명 작가의 대표적인 작품들이 거래될 경우 경매 만큼이나 중요한 이슈를 만들어 내기 때문이다.

이처럼 아트페어는 그림을 사고파는 시장이기 때문에 작품성 위주의 비엔날레와는 성격이 좀 다르다. 때때로 작가 개인이 참여하는 형식도 있지만, 시장의 정상적인 기능을 활성화하고 갤러리 간의 정보 교환과 작품 판매 촉진, 시장 확대를 위해 주로 갤러리 간의 연합으로 개최된다.

아트페어의 역사

역사적으로 최초의 아트페어는 무엇일까? 15세기 중반 벨기에 앤트워프 지역에 위치한 성당의 복도Cloister에서 6주간의 일정으로 개최되었던, 상업적 목적의 미술 전시를 들 수 있다. 작품 판매를 위한 화상은 물론 액자 제작자, 안료물감 제작자 등도 참여했다는 기록이 남아 있다. 그로부터 300년 후 프랑스 파리와 영국 런던 로열아카데미Royal Academy of Arts에서의 대규모 그룹 전시에서 그 명맥을 유지하였다. 그러다 20세기 들어 첫 선을 보인 아트페어는 바로 '아모리 쇼Armory Show'다. 1913년에 뉴욕에서 개최되었다. 당시의 모토Motto는 기성 화단에서 인정받지 못하는 혁신적인 작품을 소개하는 것이었다. 총 300명이 되는 작가의 작

품 1,300여 점이 전시되었다.

오늘날엔 연간 100여 회에 걸쳐 세계 곳곳에서 국경을 뛰어넘는 미술 축제가 펼쳐지고 있다. 이렇게 무수히 많은 아트페어가 개최되고 있음에도 불구하고, 국제적으로 그 규모와 인지도, 영향력을 인정받는 페어는 열 개가 채 안 된다. 게다가 이 마저도 예술 분야 전반에서의 강세를 대변하듯 미국과 유럽 국가들에 편중돼 있다.

국제 미술계의 흐름을 한눈에 살필 수 있는 세계 3대 아트페어로는 스위스의 아트 바젤, 프랑스의 피악FIAC, 영국의 프리즈Frieze를 손꼽는다. 세계 4대 아트페어라 하면 여기에 독일의 쾰른 아트페어를 더하며, 6대 아트페어라 하면 미국 샌프란시스코, 독일 베를린 아트페어를 더한다.

세계 최대의 바젤 아트페어

가장 큰 미술시장은 단연 스위스 바젤 아트페어Basel Art Fair이다. 1970년 갤러리 경영자의 주도 하에 10개국에서 90개의 갤러리가 참여한 것이 그 출발이다. 세계 최대 규모의 아트페어답게 세계적인 갤러리들이 참여하며, 슈퍼 컬렉터와 미술 관계인들이 우선적으로 관람하고 매매한다. 이 바젤 아트페어가 소위 '명품 아트페어', '미술계의 올림픽'으로 불리는 이유는 아트 바젤 위원회에서 엄격한 심사를 거쳐 갤러리를 선정하기 때문이다. 우리나라 갤러리는 아직 한 해에 1-2곳 정도만 참여하고 있다.

바젤 아트페어는 여러 개의 다양한 행사로 구성된다. 300여 개의 갤러리가 참여하는 갤러리 프로그램과 대형 프로젝트로 구성되는 전시 형식의 '아트 언리미티드Art Unlimited', 아트페어가 열리는 메세플라츠Messeplatz 광장에 대형 옥외 조각

2022년 바젤 아트페어 모습: 김지영 아트 어드바이저 제공

품을 설치하는 '공공미술 프로젝트 Public Art Project', 기존의 아트페어 형식과 달리 하나의 갤러리가 한 명의 작가만을 홍보하는 '아트 스테이트먼트 Art Statements' 프로그램이다. 이와 더불어 필름 프로그램, 작가·큐레이터와의 대담, 특별 강연 프로그램 등 다채로운 행사가 진행된다. 국제적으로 이름을 알리고 있는 우리나라의 양혜규 작가는 아트 스테이트먼트의 개인전을 통해 본격적으로 이름을 알렸다.

한편 다른 대형 아트페어와 마찬가지로 바젤 아트페어 기간에도 여러 개의 중소 아트페어가 열린다. 리스테Liste, 볼타쇼Volta Show, 스코프바젤Scope Basel, 솔로프로젝트Solo Project 등이 그것이다. 이 아트페어에는 주로 중소 규모의 갤러리들이 참여해 비교적 젊고 새롭게 떠오르기 시작한 작가들을 홍보하고, 그들의 작품을 판매한다.

나도 2014년에 스코프바젤 아트페어에 출품한 적이 있다. 작품을 가지고 스위스에 방문했는데, 당시에 열린 다양한 전시를 관람하는 등 좋은 경험을 많이 하였다. 내 작품을 보고 오스트리아 사업가 부부가 작품을 구입하고 싶어했으나, 마지막 조율이 잘 안 되었다.

한편 국제적으로 인정받는 아트페어일수록 그 참가비 또한 만만치 않다. 세계 주요 아트페어 중 하나로 손꼽히는 네덜란드의 마스트리흐트Maastricht의 경우,

한 부스당 참가비는 유로화 5만 달러약 7,800만 원이며, 작품 설치를 위한 기타 부대 사항들과 조명 설치 비용, 페어 기간 동안의 비용을 합하면, 한 부스에 드는 비용만 해도 기본적으로 유로화 8만 달러약 1억 3,000여만 원에 이른다.

갤러리가 아트페어에 참가하는 이유

갤러리는 왜 아트페어에 참여할까? 아트페어에는 일정 기간 동안 한 공간에 수십, 수백 곳의 갤러리가 모이고, 컬렉터와 갤러리스트를 포함한 수많은 미술 관계자가 대거 참석한다. 그러므로 아트페어는 갤러리에 소속된 작가를 프로모션하고 작품을 유통하며, 네트워크를 쌓을 수 있는 절호의 기회이다. 갤러리들은 거액의 운송료와 교통비, 여비뿐 아니라 수천만 원에서 많게는 억대의 부스 비용을 지불하고 국제 아트페어에 참여한다. 유수의 아트페어에 지원하고, 참여 갤러리로 선정되기 위해서는 갤러리의 전시, 작가, 프로젝트, 참여 아트페어 등에 이

김태정, '자연회귀',
캔버스에 혼합 재료, 73×92cm, 1990
김태정 작가를 뵐 때면 늘 작품에 대한 열정과 순수한 마음이 느껴졌다. 2008년 내가 첫 개인전을 앞두고 있을 때 직접 작업실로 찾아오셔서 작품에 대한 조언을 아끼지 않으셨다. 감사한 마음이 지금까지 있다.

르는 프로그램 관리가 절대적으로 중요하다.

아트페어가 그 자체로 하나의 미술시장이라는 점을 감안할 때, 다양한 미술 작품을 한자리에 모아 놓고 공급자와 수요자 간 자유로운 경쟁 속에서 거래가 이루어진다는 점, 일반인이 폭넓게 알기 힘든 작품의 가격이 적나라하게 공개됨으로써 비교 분석이 가능하다는 점은 아트페어의 가장 큰 특성이다. 또 시장에서 인기를 끌 만한 대표 작가의 작품을 전시하므로 당대 미술시장의 트렌드를 파악하는 데 도움이 된다.

우리나라의 대표적인 아트페어

우리나라의 대표적인 아트페어를 소개하고자 한다. 우리나라에서는 1995년부터 마니프MANIF 서울국제아트페어가 열리고 있으며, 2002년부터 한국국제아트페어KIAF가 개최되고 있다.

서울오픈아트페어SOAF, Seoul Open Art Fair는 2006년 시작되었고, 상반기 국내 최대의 아트 마켓으로 자리 잡았다. '누구나 스스럼없이 미술 작품을 감상하고 소유할 수 있게 하자'는 단순 명료한 취지의 미술시장이다.

화랑미술제SAF, Seoul Art Fair는 1979년 최초로 선보인 아트페어로, 국내 최고의 역사와 권위를 자랑하는 미술제다. 회원 갤러리가 발굴, 지원하는 작가들의 우수한 작품을 전시하고 판매하는 미술제다.

아트쇼부산Busan Art Show은 2012년부터 시작되었다. 역사는 짧지만, 아름다운 해변과 야경을 품은 지역적 특색을 띤다. 예술과 문화를 아우르는 교류의 장이자, 성공적인 지역 쇼로 발돋움하고 있다.

한국국제아트페어KIAF, Korea International Art Fair는 우리의 미술시장을 세계적인 규모와

수준으로 확대하고, 한국 미술의 잠재력과 우수성을 세계에 알리는 국제적인 아트페어다.

대구아트페어Daegu Art Fair 는 국내외 유명 작가의 작품이 전시되는 미술품 견본 시장으로, 해외 갤러리가 참여해 국제 행사의 면모를 갖추고 있다.

호텔아트페어AHAF, Asia Hotel Art Fair 는 그 특성이 조금 다르다. 전형적인 화이트 큐브에 전시하는 것이 아니라, 고급스러운 호텔의 객실 침대, 창가, 벽, 욕조 등을 배경으로 전시해 컬렉터의 집에 작품이 어떻게 걸릴지 보여 주는 미술제다.

아트펀드의 시작

아트테크Art+Tech 가 점점 대중화되는 상황이지만, 미술품 투자에는 작품의 가치를 이해하기 위한 상당한 노력과 심미안이 필요한 것이 사실이다. 하지만 미술에 대한 이해 부족으로 직접 투자가 어려운 사람들이 적지 않다는 점 때문에 몇 해 전부터 증권사를 중심으로 간접 투자 방식인 '아트펀드'가 도입되고 있다. 아트펀드는 미술품을 주식과 같은 투자 대상으로 접근한 펀드 상품이다. 자산 운용사가 투자자의 돈을 모아 작품에 투자하고 나서, 이를 되팔아 이익을 나누는 방식이다. 대부분 사모펀드Private Equity Fund 형태로 운영되기 때문에 작품의 가액을 보유하지 않아도 투자에 참여할 수 있다. 예술에 문외한인 사람도 투자할 수 있으며, 판매뿐 아니라 대여의 형태로도 수익을 올린다.

아트펀드의 시작은 '곰의 가죽La Peau de L'Ours ' 펀드이다. 곰의 가죽 펀드는 프랑스인 앙드레 르벨Andre Lebel 이 1904년, 그의 가족 및 친구들과 본인을 포함해 13명으로 구성하여 만든 조합이다. 13명의 조합원은 큰 부자가 아니라, 은행가, 법률가 등으로 성공한 직업인이었다. 이 곰의 가죽 펀드는 10년 후인 1914년에 놀랄

만한 성공을 거두었다. 예를 들어 1908년 1,000프랑에 구입한 피카소의 '곡예사의 가족'을 경매를 통해 1만 2,650프랑에 판 것이다. 그런데 더욱 놀라운 것은 수익을 올린 후, 거두어들인 수익의 15%를 작가들에게 나누어 주었다는 사실이다.

약관에 따르면, 조합원들이 연간 250프랑씩 출자해 만든 2,750프랑13명 중 2명은 공동 투자였기 때문에 250프랑×11을 미술품에 투자하고, 10년 후 작품을 팔아서 출자한 비율대로 수익을 배분한다는 것이었다. 이 약속은 정확하게 실현되어 작품을 판 화가들에게 상당한 배당금을 안겨 주었다. 한편 작가들이 작품의 재판매에서 생기는 이익의 일부를 받을 수 있도록 한 권리는 1920년 프랑스를 필두로 유럽 국가들이 제도화하였다. 작가 사후 70년까지 작가나 상속인에게 작품 판매 이익의 일정 부분을 지급하도록 되어 있다.

아트펀드는 20세기 초부터 자금의 모집과 유통이 원활한 금융계에서 시작되었다. 1924년부터 시작한 미국 보스턴은행과 1959년부터 운영한 체이스맨해튼은행이 그 사례이다. 그 뒤를 JP모건 아트펀드, 도이치은행 아트펀드 등이 이어 갔다. 예술은 점차 대체 투자 품목으로 자리를 확보하며, 국제적으로 활성화되었다.

세계 최초의 공식적인 아트펀드 회사는 영국의 철도연금펀드British Rail Pension Fund 이다. 철도연금펀드는 1974년부터 1980년대까지 1,000억 원을 투자해 2,400여 점을 구입했다. 그들은 1989년부터 1996년대까지 그 작품들을 판매해 연간 13.1%의 이자를 창출했다. 그들의 컬렉션 중 가장 많은 수익을 안겨 준 작품은 인상주의 회화들로, 연간 20.7%의 높은 수익률을 냈다.

2004년 7월 영국의 필립 호프먼Philip Hoffman이 만든 '파인 아트펀드'는 4개월 만에 평균 35%의 수익률을 올리기도 하였다.

국내에서 아트펀드가 시도되지 않았던 이유

국내 아트펀드는 2006-07년 미술시장이 호황기였을 때 우후죽순으로 생겨났지만, 대부분 사모펀드 성격으로 일반인들의 접근이 어려웠다. 그마저도 글로벌 금융 위기로 인한 미술시장 침체와 중국 아트펀드의 저조한 수익률로 점차 잊혀 갔다. 대다수의 자산 관리 전문가가 미술품이 차세대 대체 투자처임에는 동의하지만, 국내 금융사에서 이를 본격적으로 시도하지 않았던 이유는 무엇일까?

먼저, 일반인들이 미술품 가격을 수치화하고 일반화하여 쉽게 변동추이를 이해하고 분석하기가 어렵기 때문이다. 주식이나 부동산처럼 호재와 악재를 파악하기가 쉽지 않고, 전적으로 전문가에 의존해야만 하기에 좀처럼 접근하기 어려운 분야다. 펀드를 운용하는 펀드 매니저 또한 미술 평론가나 미술사학자 못지않은 미술사적 평가와 미학적 감식안이 있어야 하며, 동시에 작품을 수급할 수 있는 능력과 폭넓은 미술계 네트워크를 갖춰야 한다. 이러한 전문성을 갖춘 펀드 매니저가 드문 것도 아트펀드가 제대로 자리 잡지 못한 이유 중 하나다.

또한 우리나라 펀드 고객은 1-2년의 단기 투자에 익숙한 것도 이유가 될 수 있다. 미술품은 그 특성상 단기간에 가격이 오르내리는 것이 아니다. 미술사적으로 평가를 받는 것이 한 세대 안에서 이루어질 수도 있지만, 그 세대를 지난 후에야 높은 가치를 인정받게 되는 경우도 많다. 그동안의 결과를 보더라도 아트펀드는 짧게는 5년에서 길게는 20년까지 장기적인 관점에서 접근해야 승산이 있다. 주식 거래 수수료보다 훨씬 높은 미술품 거래 수수료 또한 단기 투자가 적합하지 않은 이유다. 하지만 우리나라 펀드 고객들은 그만큼의 인내심이 없다.

그보다도 우려되는 점은, 결코 크지 않은 우리나라 미술시장에서 펀드와 같은 큰 규모의 자금이 한꺼번에 유입될 경우 미술시장 자체를 흔들어 놓을 수 있

다는 것이다. 실제로 펀드로 인해 특정 작가군의 작품 가격이 크게 영향을 받기도 한다. 특히 우리나라 미술시장의 경우 규모가 작고 길지 않은 역사 위에 위태롭게 서 있는 것이 사실이다. 이러한 특성 때문에 펀드 매니저들 사이에서는 "비교적 적은 금액으로 국내 미술시장을 쥐락펴락할 수 있다"는 자신만만한 이야기가 나오기도 한다. 그러므로 건강한 미술시장의 토대를 마련하며 장기적인 방식으로 접근해야 한다.

아직까지 국내에서는 아트펀드가 성공한 것보다 실패한 사례가 더 많다. 2016년에는 서울 소재의 주요 갤러리 대표인 A씨가 자신이 조성했던 아트펀드의 만기 연장을 위해 법원에 개인회생 신청을 한 사실이 뒤늦게 밝혀졌다. 미술계에서는 A씨가 개인회생 절차를 밟게 된 원인을 무리한 아트펀드 운용에서 찾고 있다. 애초 A씨는 2006년 75억 원 규모의 아트펀드를 만들어 10% 가까운 수익률을 달성해 화제가 되기도 했으나, 이후 규모를 확장하면서 세계 금융 위기의 여파를 넘지 못한 것으로 알려졌다.

결론적으로 아트펀드는 어느 정도 금융 자산을 소유하고 있지만, 개별 미술품에 투자할 정도의 규모가 아닌 개인 투자자들이나, 장기 투자를 목표로 하는 기관 투자가들에게 매력적이다. 일반인들의 입장에서 보면, 전문가들이 운용하는 펀드를 통해 미술에 대한 깊은 지식이 없이도 투자할 수 있다는 장점이 있다.

초기에 실패한 국내 아트펀드들은 미술시장에 대한 연구가 부족했고, 금융 지식이 부족한 갤러리가 펀드에 깊이 관여하면서 운용의 효율성이 떨어진 것으로 판단한다. 특정 갤러리가 아닌 다양한 미술 전문가들로 구성된, 독립된 전문가 집단을 갖출 필요가 있다.

주목받고 있는
기업의 미술품 투자

"은행원들이 모이면 예술에 대해 이야기하고,
예술가들이 모이면 돈에 대해 이야기한다."

_ 오스카 와일드(Oscar Wilde)

지주회사 담당 애널리스트로 일할 때의 이야기다. 분석 대상 종목 중에 태평양현재 아모레퍼시픽이 있었다. 분기별 실적 점검과 회사의 경영 상황 등이 궁금해 이따금 용산에 있던 본사 IR팀을 방문하고는 했다. 방문할 때마다 즐거웠던 것은 회사 입구, 1층 로비, 각 복도마다 전시되어 있던 미술품 때문이었다. 특이하게 느껴진 것은 1층 로비에 미술 작품이 있는 기업들은 더러 보았어도, 복도마다 미술 작품이 걸려 있는 회사는 처음 보았기 때문이다. 백남준의 비디오 작품, 노상균의 시퀸스 작품, 키스 해링Keith Haring의 작품 등 여러 가지 작품들이 있었던 것으로 기억한다. CEO의 안목으로 봐서 틀림없이 잘 될 수 있는 기업이라고 생각했는데, 분사한 후 사명을 아모레G와 아모레퍼시픽으로 바꾸고, 승승장구하고 있다.

기업들이 미술품에 관심을 갖는 이유

기업들이 미술품에 관심을 갖는 이유는 무엇일까.

최근 들어 기업의 성장이 한계에 이르자, 창조성과 상상력을 강조하는 기업들이 늘고 있다. 노동력과 물적 자원의 투자만으로는 부가가치가 별로 늘어나지 않기 때문이다. 그래서 신규 사업이나 마케팅, 디자인 아이디어를 얻어 부가가치를 올리기 위해 상상력에 의존하게 되는 것이다. 기업에 새로운 인력이 들어와 좋은 아이디어를 낼 수도 있지만, 기존 인력도 회사 분위기가 바뀌면 상상의 나래를 펼쳐 멋진 아이디어를 낼 수 있다.

또 다른 이유는 고품격으로 기업을 홍보하여, 기업의 이미지를 높이기 위해서다. 『미술 주식회사』라는 책을 쓴 줄리안 스탈라브라스Julian Stallabrass는 "기업이 미술 작품을 사들이는 이유는 단순히 회사 건물을 장식하기 위해서가 아니다. 그 컬렉션을 가지고, 회사의 이미지를 드높이기 위해서다"라고 말한다. 그는 이런 기업들이 미술품을 사고파는 것이 현대 미술시장에 큰 영향을 끼친다고 말한다.

국내 기업들을 보자. 신세계백화점은 제프 쿤스Jeff Koons에게서 보랏빛 하트 모양의 조형물 '세이크리드 하트Sacred Heart' 작품을 직접 구매한 뒤, 이를 활용한 아트 마케팅을 펼쳐 효과를 톡톡히 보았다. 이 작품을 구매하고 마케팅을 시작한 후 매출이 작년 동기 대비 25%, 구매 고객 수는 16% 늘어났다고 한다. '세이크리드 하트'를 모티브로 삼은 미네타니 목걸이는 판매 시작 30분 만에 매진됐다. 신세계백화점 관계자는 당시 "작품 마케팅을 통해 매출은 물론, 차별화된 백화점이라는 이미지 상승효과까지 얻었다"고 했다.

동국제강은 서울 을지로에 새로운 사옥 페럼타워를 지었다. 그리고 그 앞에 프랑스 출신 조형 작가 베르나르 브네Bernar Venet의 38m짜리 대형 철제 작품 '37.5도 아크Arc'를 설치해 제철 기업의 이미지를 강화했다.

흥국생명 역시 2002년 광화문 빌딩 앞에 미국 설치 조각가 조너선 보로프스키Jonathan Borofsky의 '망치질하는 사람'을 설치한 후 기업 이미지 개선 효과를 봤다.

과거에는 노조와의 문제 등으로 인해 보수적인 기업 이미지가 강했지만, 일하는 사람을 존중하는 뜻을 담은 이 작품을 설치한 이후 긍정적으로 변화한 것이다. 또한 작품 및 설치 비용으로 10억 원 안팎의 돈이 들었지만, 지금은 그보다 5-6배의 가치를 인정받고 있다.

천안 아라리오 김창일 회장이 구입한 데미언 허스트Damien Hirst의 작품 '채러티Charity'는 천안 야우리백화점과 경영 제휴를 맺고 영업하는 신세계백화점 충청점 앞에 있다. 2005년 설치된 이 작품은 구입 당시 시가 22억 원이었는데, 현재 100-150억 원의 가치를 지닌 것으로 평가받고 있다.

「파이낸셜타임스Financial Times」에 따르면, 글로벌 기업들도 현대 미술 작품 투자를 늘리고 있다. 2015년 투자회사 도이치스탠다드가 펴낸 「글로벌 기업콜렉션」에 따르면, 미술품을 공식적으로 수집하는 기업은 프랑스의 보험회사인 악사AXA, 독일의 자동차 회사인 다임러Daimler, 일본의 화장품 회사인 시세이도Shiseido 등 600여 개 회사다.

이렇듯 기업들의 작품 소장이 크게 늘면서 기업에 미술품을 보러 가기도 하는 시대가 왔다. 기업으로선 공공미술 기능과 재화 가치 충족 등 긍정적인 효과를 동시에 충족시킬 수 있다. 게다가 최근에는 현대 미술 작품의 가격이 급격히 올라, 보유 자산 가치가 증가하는 효과도 누리고 있다. 이러한 기업의 조형 작품 투자는 기업 이미지 제고, 장소 마케팅, 투자 등 세 마리 토끼를 잡을 수 있는 수단이다. 기업들이 유명 작가 작품을 설치함으로써 그 건물이 랜드 마크로 급부상하는가 하면, 기업 이미지 상승효과를 얻기도 하기 때문이다.

금융 기관의 미술품 수집은
아트 마케팅의 중요한 수단이 되고 있어

금융 기관의 미술품 수집은 고객에 대한 아트 마케팅 수단이 되기도 한다. 최근 사람들의 문화 욕구 수준이 매우 높아졌다. 이러한 고객들에게 소장 작품전을 열어 미술 감상의 기회를 주기 위해 금융 기관들도 미술품을 사들이고 있다. 그러나 우리나라는 아직 그 경험이 짧아 외국 유수 은행들이 아트 마케팅을 위해 미술품을 수집했던 정도에는 크게 미치지 못한다.

미국의 은행들이 미술품을 수집하기 시작한 것은 1920년대부터다. 보스턴은행은 1924년부터 미국 작가들의 작품을 수집했고, 체이스맨해튼은행은 1959년부터 세계 각국의 미술품을 사들였다. 이들은 나중에 박물관을 세워 해당 작품들을 일반에 공개하기에 이른다. 자신들이 번 막대한 이익을 사회에 환원하는 방법의 하나로 '코퍼레이트 아트_{Coporate-Art, 기업 차원의 예술품 수집·전시 및 예술 장려}'를 선택했던 것이다.

'청동수저',
각 22.5×29×3-3.5cm, 고려 시대
어릴 때 일제 강점기에 사용하던 놋수저가 집에 있었다. 부침개 등을 할 때 뒤집개로 쓰곤 했는데, 하도 써서 그 끝이 닳아 좌우 균형이 안 맞았다. 지금 보니 놋수저도 나름대로 멋이 있다. 그런데 고려 시대 청동수저는 더 우아하다. 어디서 저런 미감이 나왔을까 탄복하게 된다.

그러나 미술품은 잘못 구입하면 그 위험성이 큰 투자 대상이라는 점을 고려해야 한다. 실제로 1990년대 거품 붕괴로 경영 수지가 악화된 일본 금융 기관들은 1980년대에 고가를 주고 사들였던 미술품을 대부분 헐값에 판매해야 하는 곤욕을 치르기도 했다.

미술품을 소장하고 있는 금융 기관의 예를 몇 가지 살펴보자.

독일계 투자 은행 도이치뱅크의 영국 런던 본사인 윈체스터 하우스 로비에는 하얀 화강암 덩어리처럼 보이는 조각 작품이 있다. 영국 조각가 토니 크랙Tony Cragg의 1998년 작품 '분비물Secretion'이다. 이 조각 옆에는 살아 있는 작가 중 가장 작품 값이 비싸다는 데미언 허스트와 인도계 영국 조각가 아니쉬 카푸어Anish Kapoor의 작품도 있다. 이들은 도이치뱅크가 소유한 6만 여 점의 작품 중 일부다.

또한 미국계 투자 은행 뱅크오브아메리카BoA, Bank of America는 차일드 하삼Childe Hassam 등 미국 인상주의 화가의 작품을 다수 소장하고 있다.

해외와 국내 금융 기업의 아트 마케팅

스위스 투자은행 UBSUnion Bank of Switzerland는 1993년부터 아트 마이애미, 아트 바젤, 아트 바젤 홍콩의 공식 스폰서로 활동하고 있다. 특히 아트 바젤이 세계 최대의 미술 행사로 자리 잡을 수 있도록 한 최고의 조력자다.

UBS의 수준 높은 컬렉션은 큐레이터와 미술관 관장을 자문으로 두고, 내부에 12명의 전속 아트 딜러를 고용해 완성되었다. 덕분에 투자를 염두에 두고 미술품을 구입하는 VIP 고객에게 큰 신뢰를 준다. 특히 1998년부터 미술기능센터Art Competence Center를 운영하며, 고소득 개인 투자자들을 대상으로 미술품 전문 투자 컨설팅과 국제 미술시장에 대한 정보를 제공하고 있다. 아트 리서치Art Research 파트

는 미술품의 진위 여부와 보증을 책임지고, 아트 트랜잭션Art Transaction 파트는 미술품 판매와 구매에 대한 전문적 조언을 한다. 또한 예술 투자 컨설팅을 받고 있는 고객의 컬렉션 가치를 높이기 위해 테이트 모던, 뉴욕 현대미술관과 같은 주요 미술관에서 정기적으로 다양한 주제의 대규모 기획전도 열고 있다.

우리나라에는 잘 알려져 있지 않지만, 미국에서 놀라운 성장세를 보이고 있는 프로그레시브Progressive Corp라는 혁신적인 보험 회사가 있다. 이 회사는 개인의 위험도가 높아서 다른 보험 업체로부터 가입을 거절당한 운전자들을 대상으로 보험을 판매하기 시작해 인기몰이를 했다. 또 위험도가 매우 높은 오토바이 보험에도 진출해서 성공을 했다. 이 회사는 전화만 걸면 다른 보험 상품과 보험료를 비교해 주는 견적 서비스를 포함하여 많은 혁신적 서비스와 상품을 개발한 것으로 유명하다.

이 회사는 1970년대부터 미술품 컬렉션을 통해 직원들의 창의성과 상상력을 키우려는 남다른 노력을 해 왔다. CEO였던 피터 루이스Peter Lewis는 평상시에 접하는 미술품이 그것을 보는 사람들의 머리를 휘저어 새롭게 생각하도록 한다는 것을 믿었다. 그래서 매년 50만 달러를 들여 젊은 작가들의 튀는 작품을 모으기 시작했다. 주로 무명작가들의 작품이었기에 적은 돈으로 많은 미술품을 구입할 수 있었다. 프로그레시브의 이러한 미술품 투자는 무명작가를 지원해 주고, 나중에 그 작가가 유명해지면 기업의 자산 가치를 늘리는 효과도 있다.

국내에서 아트 마케팅에 성공한 가장 대표적인 금융 기업은 하나금융그룹이다. 미국 팝아트의 거장 앤디 워홀의 작품을 이용해 "앤디 워홀처럼 다른 생각, 금융계에선 누가 하나?"라는 질문으로 시작된 기업 광고는 하나금융그룹의 이미지를 개선하는 데 기여했다. 설립 초기 '길을 걷다 만나는 미술관'이라는 아트 캠페인을 벌이며 은행의 이미지를 미술관으로까지 끌어올리기도 했다. 현재 하나

은행이 보유한 미술품은 4,000여 점에 이르는 것으로 알려져 있다.

　이처럼 국내는 물론 세계적인 금융 회사들이 유명 작가들의 미술품을 매입하는 것이 새로운 일은 아니다. 하지만 수집의 규모나 역사를 보면, 예술을 대하는 그들의 태도와 안목이 그저 놀랍기만 하다. 기업에서 미술품에 투자를 하면 예술적인 환경이 조성돼 업무 효율성을 높일 수 있고, 가치가 있는 작품의 경우 시세 차익을 통해 수십 배의 투자 이익을 얻을 수도 있다. 덤으로 예술을 후원하는 기업이라는 브랜드 이미지까지 더해진다면, 기업도 미술품 수집에 관심을 가져 볼 만하다.

3-11

모든 컬렉터들의 롤모델,
허버트 & 도로시 보겔

"놀라운 그림은 맛있는 요리 같은 것으로,
맛볼 수는 있지만 설명할 수는 없다."

_ 모리스 드 블라맹크(*Maurice de Vlaminck*)

주식시장에는 전설과 같은 이야기가 전해 온다. 단돈 500만 원을 들고 투자해 몇 백억 원을 만들었다거나, 몇 천만으로 시작해 백억 대 부자가 되었다는 이야기 등이다. 이른바 흑수저의 신화다. 전 세계 컬렉터 사이에서도 흑수저의 신화가 있다. 허버트 보겔Herbert Vogel과 도로시 보겔Dorothy Vogel 부부의 이야기다.

하얀 백발의 노부부가 갤러리로 들어온다. 조그만 키에 허름한 옷을 입을 입고 있는 그들을 보면, 언뜻 그들이 단순히 지나가는 길에 들렀다고 여길지도 모르겠다. 그러나 이 부부가 미국에서 가장 유명한 미술품 컬렉터라는 사실을 알면 깜짝 놀랄 것이다.

열정과 노력으로 일군 컬렉션

세계적인 컬렉터는 부자들만 될 수 있는 것이라는 편견이 있다. 그러나 허버트 보겔과 도로시 보겔 부부이하 '보겔 부부'가 이를 거침없이 깨뜨렸다. 가난한 노동자

도 열정과 노력을 가지고 세계적 수준의 컬렉션을 만들 수 있다는 것을, 직접 그들의 삶을 통해 보여 준 것이다.

'노동 계급의 아트 컬렉터'라 불리는 보겔 부부는 1960년대 이후 미국 미술의 역사에서 가장 중요한 미술품 수집가로 여겨지고 있다. 그리고 미국 미술 컬렉터에 대한 일반적 정의를 바꾸어 놓은 주인공이기도 하다.

허버트 보겔은 할렘 출신으로 러시아에서 이민 온 유대인의 아들이다. 구부정한 몸, 작은 키와 평범한 외모의 그는 고등학교를 중퇴하고 1980년 은퇴할 때까지 뉴욕의 한 우체국에서 우편물을 분류하는 일을 했다. 1962년 그는 브루클린 공공도서관의 사서인 도로시 보겔과 만나 결혼한다. 이들은 맨해튼의 방 한 개짜리 임대아파트에서 두 마리의 고양이와 금붕어, 그리고 열 다섯 마리의 거북이와 평생을 함께한다. 이들의 유일한 취미는 미술이며, 가끔 뉴욕대학교의 미술사나 데생 수업에 참관하기도 한다.

우체국 직원과 도서관 사서가 만든 신화

어느 날 보겔 부부는 자신들이 실제로 그림을 그리는 것에는 그리 소질이 없음을 알게 되었다. 하지만 그들은 상황이 허락하는 한 모든 미술관과 전시회를 섭렵하며 미술에 대한 확고한 취향과 신념을 가지게 된다. 그리고 도로시의 봉급으로 최소한의 생활을 해결하고, 허버트의 봉급으로 작가들의 작품을 사 모으기 시작한다. 이렇게 허버트와 도로시의 현대 미술 컬렉션은 시작되었다.

결혼 전에 허버트가 수집한 것 중 하나는 기스페 나폴리Giuseppe Napoli의 작품이었다. 약혼을 기념하기 위해서는 피카소의 세라믹 작품을 구입했다고 한다. 적은 수입으로 내리기 힘든 결정이었을 텐데, 참으로 세련된 약혼 선물이었다. 결혼

후 첫 공동 수집 작품은 미국 정크 아트의 대표주자인 존 챔벌레인John Chamberlain의 '차 사고 파편들Crushed Car Parts'이었다.

그들은 드로잉 작품에 중점을 맞추어 수집하기는 했으나, 다른 종류의 미술 작품들도 예술적 취향에 맞으면 무리를 해서라도 구입했다. 예를 들어, 뉴저지 출신 마틴 존슨Martin Johnson의 작품은 드로잉, 페인팅, 조각, 콜라주Collage, 사진 작업 등을 모두 가지고 있다.

허버트의 수입은 당시 연봉 2만 3,000달러였다. 그들은 레스토랑에 가서 밥을 먹거나 여행 가는 것을 과감히 포기하고 미술품 수집을 선택했다. 이를 위해 한 옷을 40년 동안 입었다고 한다. 방 한 칸짜리 임대아파트에 살면서 이렇게 하나둘씩 모은 작품이 1992년에는 무려 5,000점에 이르렀다. 겨우 지나다닐 만큼의 통로만 남긴 채 집안의 모든 벽과 공간이 작품들로 가득 찼다. 그들의 작은 집 벽의 곳곳, 옷장 안이나 심지어 침대 밑에도 작품들이 수두룩하게 쌓여 있다. 작품들 때문에 침대가 점점 높아지고 있다며, 미술가이자 친구인 척 클로스Chuck Close가 고개를 절레절레 흔들었다고 한다.

그들이 수집한 작품은 드로잉, 페인팅, 조각, 프린트 등 다양한 매체로 이루어져 있고, 연대별로도 잘 구성되어 있다. 1975년에 그들은 그동안 모은 수집품으로 로어맨해튼에 있는 클락타워갤러리Clocktower Art Gallery에서 첫 전시를 열기도 하였다.

미니멀리즘과 개념미술 작품 위주로 수집

그들은 동시대 미술계의 최전방에 있는 작품들에 집중했다. 가격이 낮은 이유도 있었고, 즐길 수 있는 기간이 길다는 시간적 투자 가치도 있었기 때문이다. 돈의 액수가 한정되어 있었기 때문에 한 작품을 선택할 때 매우 신중을 기할 수

밖에 없었다. 덕분에 다른 사람들이 쉽게 즐기지 못하는 동시대 작품들을 보는 예술적 감각과 눈을 가질 수가 있었다. 그들이 결정한 수집품의 대부분은 그 당시 주목받지 못했던 미니멀리즘과 개념미술 작품들이었다. 특히 앤디 워홀, 솔 르윗Sol LeWitt 등 소장품 중 거의 대부분은 작가가 유명해지기 전에 구입한 작품들이었다.

비평가들은 보겔 부부의 컬렉션을 '20세기 가장 중요한 작가들의 작품을 시기별, 장르별로 꼼꼼히 수집해 놓은, 20세기 미술의 교과서'라고 평한다. 한 우체국 직원의 현대 미술 컬렉션이 백만장자 게티J. Paul Getty나 사치Charles Saatchi의 컬렉션과 나란히 미술사의 가장 중요한 컬렉션 중 하나가 된 것이다.

보겔 부부는 무명의 젊은 미술가들을 위해 조심스럽게 경제적 후원을 해주기도 했다. 자신들의 삶도 빠듯했을 텐데 그 마음의 여유는 어디서 나온 것일까. 그들의 후원금을 받았던 미술가들 중 후에 국제적인 명성을 얻게 된 이들도 있는데, 로버트 배리Robert Barry, 솔 르윗, 에다 레노프Edda Renouf, 리처드 터틀Richard Tuttle이다. 이들은 보겔 부부와 매우 친밀한 사이가 되었다. 부부는 친해진 미술가들의 작업실에 전화해서 어떤 새로운 작품을 하고 있는지 자주 확인했다고 하는데, 젊은 미술가들에게는 그들의 잔소리가 발전된 작업을 위한 촉매제 역할을 했을 것이다.

보겔 부부는 자본적 투자를 목적으로 수집을 하지 않았다. 그들은 빠른 수익을 내는 대신 긴 시간을 소장할 것을 생각해 작품을 구입하였다. 그러나 컬렉션을 절대 되팔지 않았다. 보겔 부부의 수집 규칙은 간단했다. 그들이 사랑하기 때문에 구입하는 것이어야 하고, 쉽게 감당할 수 있을 만한 범위에 있는 액수여야 하고, 그들이 살고 있던 작은 아파트에 들어갈 수 있어야 했다. 작품은 주로 미술가에게 직접 샀는데, 때때로 할부로 구입하기도 하였다. 운반은 전철이나 택

시를 이용했다. 「워싱턴포스트The Washington Post」에 따르면 보겔 부부가 유명한 환경 미술가 크리스토Christo에게 콜라주 작품을 받은 적이 있는데, 이것은 고양이 의자와 교환한 것이라고 한다. 미술가와 얼마나 좋은 관계를 맺고 있는지 보여 주는 한 예다.

50×50이라는 이름의 프로젝트

1992년, 보겔 부부는 그들이 수집한 엄청난 양의 작품들을 전부 워싱턴 D.C.의 내셔널갤러리National Gallery of Art에 기증하기로 결정했다. 이유는 내셔널갤러리가 입장료를 무료로 바꾸었고, 기증된 작품들을 시장에 내놓지 않는다는 것을 알고 신뢰가 생겼기 때문이다. 그들은 무엇보다도 자식과 같은 그들의 컬렉션이 많은 사람들에게 보이기를 바랐다. 처음 기증을 약속하고 나서 보겔 부부의 컬렉션이 몇 배로 늘어나자, 그 많은 작품들을 소장한다는 것은 어렵다고 판단한 내셔널갤러리는 2008년 4월, 놀라운 발표를 했다. 보겔 부부의 컬렉션 중 2,500점의 작품을 미국 전 지역 50개 주에 있는 각 박물관에 50 작품씩 기증한다는 것이었다. '50×50'이라는 이름의 의미 있는 프로젝트였다. 이 프로젝트는 국가 기관과 몇몇 비영리 문화 예술 단체의 도움을 받아 이루어졌다.

박원규, '연하장',
종이에 먹과 주묵, 20×15.5cm, 2008
하석 박원규 선생님을 찾아 뵙고 가르침을 받은 것은 2003년부터다. 해마다 선생님께서 연하장을 보내 주신다. 2008년에는 갑골문으로 '협(協)' 자를 써서 가족 간에 화목하라고 덕담을 해 주셨다.

이들 부부의 놀라운 이야기는 수집가와 미술 애호가들에게 여러 가지를 시사한다. 보겔 부부는 전통적인 개념의 컬렉터가 아니었다. 예술적 눈으로 철저히 그들만의 원칙을 지켰기에 수많은 컬렉터 가운데서도 빛을 발할 수 있었다.

도로시는 미술품 수집에 대하여 이러한 말을 하였다.

"미술품들은 같이 살아 봐야만 합니다. 같이 사는 시간이 늘어날수록 새로운 것을 발견하게 되고, 볼 수 있는 눈이 길러지게 되는 것입니다. 처음부터 그 즐거움을 찾기는 힘이 듭니다."

훌륭한 미술가는
훌륭한 컬렉터

"예술은 미학적, 철학적, 혹은 문학적 학설이 아니다.
예술은 하늘과 산, 그리고 돌처럼 존재하는 것이다."

_ 김환기

앞에서도 언급했지만, 나의 미술품 수집 동기는 단순하다. 훌륭한 작가들의 작품을 통해 그 안에서 작가적인 장점들을 흡수하고, 이를 토대로 나의 작품 또한 더 발전시키기 위함이었다. 자고이래로 훌륭한 미술가들은 훌륭한 컬렉터이기도 했다. 이는 동서양을 막론하고 마찬가지인 듯하다. 예술가들은 아름다움에 미쳐 있기 때문에 타인의 작품이 얼마나 고귀하고 미학적인 것인지 직관적으로 알아본다. 그리고 마치 사랑에 빠지듯 그 작품을 소유하고 싶어 가슴을 졸인다. 어쨌거나 예술가들은 타고난 감각으로 좋은 예술가와 위대한 작품을 단박에 알아보는 눈을 가졌다.

고미술 수집가로 널리 알려진 김종학 작가

생존 작가 중에는 김종학 작가가 나의 롤모델이다. 그는 유명한 화가이자 골동품 수집가이기도 하다. 죽을 고비를 넘기고 쉰이 넘어 겨우 그림이 팔리게 되

자, 조선 목가구와 도자기를 사들이기 시작했다. 고미술품을 사기 위해 골동품 가게에서 소품을 그려 그 자리에서 맞바꾼 적이 있다는 에피소드도 들린다. 1989년 그렇게 모은 소장품 300여 점을 국립중앙박물관에 기증했고, 그 뒤에 모은 소장품으로 2004년 금호미술관에서 전시회도 했다.

김종학 작가는 화가들이 대체적으로 두 부류라고 말한다.

"첫째는 진지한 이들입니다. 자신을 엄격하게 몰아붙이는 이들이지요. 둘째, 인기에 영합하는 이들입니다. 가령 그림 팔아서 돈을 벌면, 예술품이나 골동품을 사는 게 아니라 재규어 자동차를 사는 사람입니다. 화가라면 이중섭, 박수근처럼 죽어서 그림값이 올라야지, 살아생전에 돈을 지녀서 무엇을 하겠어요?"

서양에서는 렘브란트가 대표적인 화가이자 컬렉터

서양에서 화가이자 컬렉터로는 렘브란트가 대표적이다. 그는 좋은 그림이 나오면 앞뒤 가리지 않고 무조건 들여놓고 보았다. 그림뿐 아니라 골동품, 각종 무기, 소품, 책을 닥치는 대로 사들였다. 하루가 멀다 하고 화상, 행상인, 의류 상인들을 통해 끊임없이 물건을 구입했다고 한다. 통이 크다는 평판이 나 있던 렘브란트는 어떤 물건이든 경매에 부쳐지면, 매우 높은 입찰가를 불러 다른 사람들이 자기보다 높은 값을 부르지 못하게 만들었던 것으로 유명했다.

그의 1656년 재산 목록은 363개의 항목으로 분류되었다. 가구, 도자기, 유화, 드로잉, 골동품, 무기, 갑옷, 조각, 고대 작품 등으로 나눌 수 있다. 유화와 판화로는 라파엘로, 얀 반 에이크Jan van Eyck, 조르조네Giorgione, 피터르 브뤼헐Pieter Bruegel, 루카스 크라나흐Lucas Cranach, 페테르 파울 루벤스Peter Paul Rubens, 야코프 요르단스Jacob Jordaens 등 시대별 유명 화가의 작품이 포함된다.

낙천적이고 태평한 성격이었던 렘브란트의 낭비벽은 점점 더 심해져 엄청난 빚더미에 앉게 되고, 결국 파산에 이르렀다. 그런데 그는 파산 후에도 돈이 생기면 그림을 사들였다고 한다. 정 그림을 살 형편이 못 되면 경매장에서 티치아노 베첼리오Tiziano Vecellio 같은, 자신이 좋아하는 작가의 초상화를 단박에 스케치해 오곤 했다.

이처럼 렘브란트는 파산과 고독 속에서도 끊임없이 화가에게 필요하다고 여겨지는 물건들을 사 모았다. 그리고 도를 넘어선 수집은 다른 화가들보다 훨씬 색다른 초상화를 제작하게 하는 데 기여했다. 그는 이런 행위가 자기 작업의 위신을 높여주는 일이라고 생각했음은 물론, 작업에 대한 재투자가 질 좋은 작품을 만드는 데 크게 기여한다는 것을 너무도 잘 알고 있었던 것이다.

고갱과 모네의 미술품 컬렉션

고갱Paul Gauguin은 주식 중개인 시절부터 그림을 사 모았다. 그가 제일 처음 구입한 그림은 세잔의 것이었다. 고갱은 열렬한 세잔 숭배자였다. 그가 얼마나 세잔의 작품을 애지중지했던지, 덴마크에서 헤어져 사는 가족들이 경제적인 어려움을 겪는 와중에도 세잔 그림만은 팔지 말라고 아내에게 신신당부했다고 한다. 그는 세잔의 회화 기법, 즉 윤곽선과 색채, 전통적 원근법 파괴 등의 영향을 받았다. 그러나 아이러니하게도 고갱은 세잔에게 인정받지는 못했다고 한다.

인상파의 거장인 모네Claude Monet도 화가이자 컬렉터였다. 파리의 마르모탕모네 미술관Musée Marmottan Monet에서 모네가 소장했던 미술품을 한곳에 모아 특별한 기획전을 선보인 적이 있다. 100여 점을 소개한 이 전시는 최초로 모네의 소장품을 한곳에 모은 것이다. 아들인 미�셸 모네의 기증품을 기반으로, 유럽과 미 대륙의

유명 미술관에서 상당수의 작품을 대여해 왔다. 외젠 들라크루아Eugène Delacroix, 장 바티스트 카미유 코로Jean Baptiste Camille Corot, 에두아르 마네Edouard Manet, 피에르 오귀스트 르누아르Pierre Auguste Renoir, 구스타브 칼리보트Gustave Caillebotte, 폴 세잔, 카미유 피사로Camille Pissarro, 앙리 팡탱라투르Henri Fantin-Latour, 오귀스트 로댕François-Auguste-René Rodin, 앙리 드 툴루즈로트레크Henri de Toulouse-Lautrec를 비롯한 당대의 쟁쟁했던 화가들의 작품 중에는 모네를 그린 초상화는 물론, 교과서에서나 보았던 유명 작품들까지 있어 매우 다채롭다. 관람객들은 인상파의 리더로 잘 알려진 모네의 좀처럼 공개되지 않았던 컬렉션을 보면서 그 풍부한 구성과 다양함, 그리고 동료 화가들의 특별한 걸작들로 인해 특별한 경험을 할 수 있었다. 소장품에 담긴 이야기 또한 흥미롭다. 젊은 시절에 금전적 여유가 없었던 모네가 가진 상당수의 소장품은 친구와 동료들에게 받은 선물이었다. 로댕, 르누아르, 칼리보트 등 모두 서로 작품을 선물하며 우정을 돈독히 했던 것으로 전해진다.

1890년대에 들어오면서 모네의 경제 사정은 훨씬 좋아졌다. 당시 모네는 다수의 원로작가들의 작품을 경매와 화상을 통하거나 직접 구매하였다. 더불어 모네는 두 번째 결혼을 통하여 형성된 가족들의 초상화를 상당수 수집하며, 가정에 대한 남다른 애정을 과시하기도 했다. 또한 모네는 가츠시카 호쿠사이葛飾北斎나 기타가와 우타마로喜多川歌麿의 판화를 여러 점 소장하는 등 일본 판화 수집광으로도 알려져 있다.

너무도 유명한 피카소의 아프리카 민속품 수집

파블로 피카소의 아프리카 민속품 수집 이야기 또한 유명하다. 파리에 온 지 얼마 되지 않았을 때 피카소는 민속박물관에서 아프리카 원시인들이 만든 조각

상을 보게 된다. 간결한 선, 단순하면서도 입체적인 모양, 강렬한 색채를 보고 신선한 충격을 받는다. 그는 이보다 더 완벽한 예술 표현 방식은 없다고 생각했다. 이때부터 피카소는 아프리카 가면을 닥치는 대로 구입하기 시작했다. 동시에 그것을 모방하고 응용해 그리기도 하고, 조각을 하기도 했다. 피카소의 대표작 '아비뇽의 처녀들'은 그가 얼마나 아프리카 가면에 심취했는지를 보여 준다. 이를 통해 피카소는 이전까지의 작업을 완전히 버리고, 입체주의라는 새로운 장르를 시도하고 개척할 수 있었던 것이다.

미술품 수집광 앤디 워홀

'아프리카 조각', 68×13×12cm

피카소의 영향인지, 작가들의 작업실에 가 보면 아프리카 조각품을 더러 볼 수 있다. 수집하기 위해 찾아보면, 제대로 된 것은 거의 없고, 조악하게 만들어진 게 대부분이다. 이것은 그래도 상태가 좀 나아 보여서 구입했다. 낯선 미감이 주는 새로움이 존재한다.

세계적으로 앤디 워홀 만한 그림 수집광은 드물 것이다. 그는 고가의 그림뿐 아니라 온갖 잡동사니를 수집했던 것으로도 유명하다. 워홀이 의료 사고로 갑작스럽게 죽고 나자, 그가 소유하고 있던 27개의 방에서는 개봉도 하지 않은 상자와 쇼핑백, 수만 가지 보석과 액세서리, 장식품, 대가들의 작품이 가득 발견되었다고 한다. 식당에는 발을 들여놓을 수 없을 정도로 장식품들이 가득 차 있었고, 기다란 테이블에는 값비싼 골동품이 즐비했다. 미국 인디언들이 사용하던 나바호 담요와 보석, 나무 가면들도 있었다. 층계에까지 장식품들이 있었고, 침대 옆 테이블에는 보석들이 널려 있었다. 벽장

안에는 피카소를 비롯해 사이 톰블리Cy Twombly, 재스퍼 존스Jasper Johns, 로이 리히텐슈타인Roy Lichtenstein, 데이비드 호크니David Hockney, 장 미셸 바스키아 등 예술가들의 작품이 가득했다.

이러한 워홀 컬렉션은 도자기 1,659점, 팔찌 210점을 포함하여 무려 1만여 점에 달했다. 이것들은 모두 열흘 동안 소더비 경매에 부쳐졌다. 롤스로이스 승용차에서부터 반쯤 쓰다 남은 향수까지, 워홀의 유품들을 사기 위해 첫날에만 1만여 명의 사람들이 몰려들었다.

열정적인 컬렉터 솔 르윗

솔 르윗은 미니멀리즘, 개념주의 미술의 선구자이다. 현대 미술사에서 중요하게 언급되는 아티스트로 널리 알려져 있지만, 그는 열정적인 컬렉터이기도 했다.

뉴욕의 드로잉센터The Drawing Center에서 열렸던 그의 소장품 전시 〈드로잉의 대화: 르윗 컬렉션 셀렉션Drawing Dialogues: Selections from the Sol LeWitt Collection〉은 큰 화제가 되기도 했다.

4,000여 점이나 되는 르윗 컬렉션에는 그의 취향이 반영되어 있다. 그러나 르윗이 갖고 싶어 했던 작품만 있는 것은 절대 아니다. 그는 본인이 좋아하고, 선망하고, 격려한 작가들의 작품과 작품을 교환하기도 했지만, 선물로 받기도 했고, 금전적인 지원을 위해 구입하기도 하는 등 다양한 방법으로 수집했다.

〈드로잉의 대화: 르윗 컬렉션 셀렉션〉 전시 가운데 가장 인상적인 것은 미니멀리즘과 개념주의가 도래했던 1960-70년대, 당시 활동했던 60여 명 아티스트들의 약 120개의 작품주로 드로잉을 12가지 범주로 묶은 것이다. 이를 통해 르윗이 당대에 어떤 아티스트들과의 교류했고, 미술에서 어떤 의미를 추구했으며, 컬렉터이

자 작가로서 어떠했는지 다각적 접근이 가능하기 때문이다.

이처럼 위대한 예술가들은 또 다른 예술가_{작품}의 컬렉터들이다. 예술가들이 타인의 작품을 사들이고 이토록 소중히 여기는 까닭은, 그것이 언제나 탁월한 심미안과 새로운 영감을 제공하는 중요한 매개체가 되기 때문이다. 그러니까 예술 컬렉션이 그들에게는 가장 중요한 공부요, 투자인 셈이다.

Composition

피에르 술라주

Pierre Soulages, 'Composition',
석판화(Edition 15/300), 75×53.5cm, 1988

© Pierre Soulages / ADAGP, Paris – SACK, Seoul, 2023

"표현 수단은 검은색이 아니고 빛이다."

_ 피에르 술라주

피에르 술라주와 같은 세계적인 거장의 작품을 소장한다는 것은 정말로 특별한 일이다. 그것이 비록 판화일지라도 말이다. 이 작품은 아르슈지Arches紙라는 프랑스제 종이에 석판화로 작업한 것이다. 아르슈지는 수채화 용지로 흡수성이 좋고 부드러운 특징이 있다. '아르슈'는 지명 이름으로, 보주Vosges 지방의 도시이다. 이곳에서는 15세기경부터 제지업이 발달했다고 전해진다.

그의 작품은 '얼룩'이라는 뜻의 프랑스어 타슈Tache에서 유래된, 타시즘Tachisme의 양식을 따르고 있다. 작품에서 큰 붓을 이용해 선 형태를 그린 것을 볼 수 있다. 푸르고 굵은 직선이 교차하는, 힘찬 화면 구성이 특징이다. 정지된 선이지만, 정적이면서도 역동적인 속도감이 느껴진다. 거대한 붓놀림으로 표현한 직관적이고 임의적인 선이 리듬감과 긴장감을 준다.

평소 그는 작품에서 여러 가지 색깔을 사용하지 않고, 푸른색, 갈색, 검은색 등 단 몇 가지의 색으로만 표현한다. 작품에서 드러나는 푸른색은 인디고 블루와 울트라 마린 블루의 중간쯤 되는 색이다. 푸른색 화면이 간결하고 자유롭다. 차갑지도, 따뜻하지도 않은 그저 딱 그 중간쯤의 온도로 감상자의 마음을 어루만져 준다.

88올림픽 때 세계적인 거장들이 참여하여 기념 판화집을 만들었는데, 여기

피에르 술라주(Pierre Soulages/1919-2022)
프랑스 남부 아베롱의 주도 로데즈에서 태어났다. 폴 세잔과 파블로 피카소의 작품에서 영감을 받았고, 독학으로 미술 공부를 했다. 제2차 세계 대전이 끝난 후 1946년 파리에 정착하였고, 1947년 리디아콩티화랑에서 첫 개인전을 열었다. 판화가, 무대 디자이너로도 활동했으며, 데생과 회화의 범주를 넘어 건축과도 연결되는 작업을 하였다. 1987년부터 1994년까지 프랑스 남부 콩크에 있는 교회의 스테인드글라스를 제작하기도 했다. 2001년에는 예르미타시미술관(The State Hermitage Museum)에서 생존 작가로서는 처음으로 전시회를 했다. 2010년에는 퐁피두센터(Centre Georges-Pompidou)에서 60년 넘게 이어져 온 그의 작품 세계를 총망라하는 회고전이 열렸다.

에 수록한 'Composition'이 그중 하나이다. 2012년 여름 서울시립미술관 남서울 분관에서 열린 〈추상화로 감상하는 색채 교향곡〉전에서 소개되기도 하였다.

이 작품이 매력적으로 다가온 것은 피에르 술라주 작품의 특징인 과감하고 역동적인 붓놀림이 잘 드러나 있기 때문이다. 동양적인 모필이 보여 주는 아름다움이 작품에 내재되어 있다. 선의 움직임이 작품 전체를 지배하고 있는데, 이렇듯 화면을 휩쓰는 붓질은 힘이 넘치는 몸짓과 서예의 필적筆跡을 생각나게 한다. 작가는 칸딘스키나 몬드리안처럼 작품 활동 초기에 구상이던 형식이 추상으로 가는 중간 과정을 거의 보이지 않고, 곧바로 추상으로 들어갔다.

그의 작품집을 보면서 작가적으로 많은 영향을 받는다. 나 또한 작업을 하고 있지만, 학부에서 경영학을 전공한 관계로 정규 미술 수업을 거의 듣지 못했다. 최근에는 검은색 위주로 작업하고 있고, 구상의 과정 없이 추상 작업을 하고 있어서인지도 모른다.

피에르 술라주는 검은색을 주로 사용한 작가이기도 하다. 인터뷰나 평론가들의 글을 종합해 보면, 그가 작품에서 가장 중요하게 생각했던 것은 '빛'이다. 빛 그리고 작품 위에서 빛을 상징하는 색에 대하여 남다른 고찰을 했던 그는 흔히 색의 스펙트럼에서 배제되는 검정을 선택하여, 검정이 가진 강렬한 힘과 역동성을 화폭에 옮겼다. 색으로 빛을 재현하기보다는 화폭 위의 검정색으로 인하여 관람객에게 반사되는 실재의 빛이 존재하도록 하였다. 작가는 평소 "그렇지만 검정, 그것도 색이다. 하나의 색깔이다. 매우 파괴적인 색. 나는 검정과 흰색, 다른 한편으로는 검정과 다른 색을 도저히 구분해 내지 못하겠다. 검정, 그것은 노랑보다 강렬한 색이며, 격렬한 반응과 관계를 낳는다"라고 말해 왔다.

'Composition'에서는 그가 즐겨 사용하였던 다른 색, 짙은 파랑만이 화폭을 지배하고 있다. 서양미술사에서 중세 이후로 파랑은 하늘, 천상, 신의 색이었고,

권력의 색이기도 했다. 푸른색은 휘갈긴 듯 단순하고 간결한 붓놀림에 숭고함을 더한다. 그의 추상 작품은 어둠에서 반사됨으로써 존재하는 빛, 보이는 것의 재현이 아닌 존재와 실재에 대한 고찰, 자연의 흐름과 공간의 생성에 대한 순간적이고 영원한 기록을 담고 있다. 아울러 우리로 하여금 무엇이 진정한 실재이며 재현인가를 고민하게 한다.

초충도

장우성

장우성, '초충도(草蟲圖)',
종이에 수묵 담채, 47×68.7cm, 연도 미상

"예술은 손끝의 재주가 아닌 정신의 소산이어야 한다.
학문과 교양을 통한 순화된 감성의 표현이 예술이기 때문이다."

_ 장우성

장우성 작가는 한학을 먼저 수학한 후에 예술 세계로 발을 들여놓았다. 동양 고유의 정신과 격조를 계승하고 여기에 현대적 조형 기법을 조화시켜, 새로운 문인화의 세계를 선보였다. 특히 그는 시詩·서書·화畵를 온전히 갖춰, 전통 문인화의 높고 깊은 세계를 내·외적으로 일치시킨 경지에 이른 마지막 문인화가로 평가받는다. 그를 두고 '문인화가'라고 표현하는 것도 단순히 문인화적인 소재를 다룬다는 것 못지않게 '체질적으로 문인으로서의 소양을 체득한 예술가'라는 의미를 지닌다.

서화일치書畵一致라는 동양화의 특성상 동양화는 제시題詩가 붙어야만 하나의 완성된 작품으로 인정되었다. 제시는 그림에 적는 시문詩文을 말하는데, '제화시題畵詩', '화찬畵讚'이라고도 한다. 제시의 내용으로는 그림이 이루어지게 된 배경이나 감흥, 작가에 대한 평, 진위眞僞에 대한 고증 등 다양하다. 제시와 그것을 쓴 서체, 그림이 한데 어우러져 작품을 더욱 아름답고 풍부하게 만드는 데 기여하게 된다.

특히 문인화에서 제시制詩는 필수 요건이었다. 때문에 조선 시대에는 스스로 제시를 못 쓰는 화가는 화사畵師는 되어도 진정한 화가로 인정받지 못하였다. 화면에 담긴 작가 고유의 철학적 이해와 공감을 위해서라도 제시를 반드시 병행하여야만 했다.

장우성 작가는 제시制詩에 능하였다. 그것은 그가 이미 그림 공부와 병행하여

장우성(1912-2005)

경기도 여주에서 태어났다. 김은호의 제자로 채색 공필 화법을 배우고, 일제 강점기에 조선미술전람회에서 여러 차례 입상하였다. 광복 이후에는 한국 전통 수묵화의 발전을 도모하며, 수묵의 사의성이 강조된 신문인화 운동을 이끌어 현대적이며 한국적인 수묵화를 창조하였다. 1949-1976년 대한민국미술전람회 초대작가 및 심사 위원, 1946-1961년 서울대학교 미술대학 교수, 1971-1974년 홍익대학교 미술대학 교수, 예술원 회원과 원로 회원을 지냈다. 2001년에 구순전, 2004년 4월에 덕수궁미술관에서 중국 현대 회화의 거장 리커란(李可染)과 2인전을 열었다.

한자를 익히고 김돈희 서숙인 상서회에서 서예를 익혔기 때문이기도 하지만, 타고난 시인詩人으로서의 자질이 있었기 때문일 것이다. 1980년 프랑스 파리의 세르누스키미술관Musée Cernuschi에서도 작가의 작품 전시회 때 제시의 전부를 번역하여 도록에 실었다. 지금 우리나라에 장우성과 같이 시서화를 겸비한 작가가 또 있을까. 그의 작가적 업적은 외래문화에 적응된 현대인들에게 자칫하면 외면당하기 쉬운 동양화의 특성을 극복하고, 자신만의 새로운 길을 개척하고 유지하였다는 것이다.

소개된 그림은 풀과 곤충을 그린 '초충도'이다. 전통적으로 동양화가들은 대자연뿐만 아니라 그 안에 사는 미물까지도 자세히 관찰하고 그 상태를 그리면서 인생의 맛과 멋을 음미하기도 했다. 그림 속에서 가을을 재촉하는 풀벌레의 울음이 들릴 듯하다. 무위자연을 꿈꾸던 작가의 작품 세계, 그의 정신 속에 깊이 농축된 고고한 사유가 간절한 기원처럼 화면畵面 위에 조심스럽게 표출된다.

Point of View 09-08 박선기

박선기, 'Point of View 09−08',
혼합 재료에 채색, 41×42×9cm, 2009

"미술가는 요리사와 같다.
똑같은 재료를 주고 누가 더 맛있게 만드느냐가 중요하다.
섬세한 감각의 차이가 중요하다.
그것은 고도로 훈련된 감각이며, 고도로 발전한 사유다."

_ 박선기

어느 날 누군가를 만나기로 한 장소는 도심의 한 건물 로비였다. 그런데 그곳에서 범상치 않은 작품을 보았다. 천장에 투명한 낚싯줄이 매달려 있고, 거기에 걸린 숯 조각이 바스러지고 흐트러지듯이 공중에 떠 있었다. 동양화의 붓 자국 같은 형상이든, 계단 형상이든, 서양식 건물의 형상이든, 윤곽이 멀리서도 읽히는 이 작품들은 조각의 물질성을 초월하여 마치 조각의 영혼을 보는 듯하였다. 작은 숯 조각들이 모여 하나의 형태를 이루고는 있지만, 그것은 구체적인 사물이 아니라 흔적처럼 느껴졌다. 쉽게 부서지고 떨어져 나갈 것 같은 숯의 허약한 물성과 군데군데 단절된 형태는 조각을 마치 환영처럼 느끼게 했다. 숯 조각들은 형태론적인 측면에서뿐 아니라 색채감에서도 동양 서예의 필선을 연상케 했다. 사물의 직접적인 재현보다는 추상적인 정신성을 앞세웠다는 측면에서도 그러했다. 형태의 추상성에 전전긍긍하던 추상 조각을 정신적인 측면에서 한 단계 진일보시킨 작품이라고 생각했다. 알아보니, 박선기 작가의 작품이었다. 이후 작가에 대하여 관심을 갖고 보았는데, 흥미로운 작품을 지속적으로 발표해 나갔다.

여기에 수록한 'Point of View 09-08'은 〈Point of View〉 시리즈로 제작된 작품이다. 나무의 일종인 MDF를 이용하였다. 그러나 나무의 물성을 좀처럼 드러내지 않도록 깔끔하게 흰색으로 도장되어 있다. 부조처럼 납작한 정물 조각이며, 숯 조각과는 달리 좀 더 구체적인 사물의 모습을 보여 준다. 그 형태가 예사롭지 않다.

박선기(1966–)
경상북도 선산에서 태어났다. 중앙대학교 조소과를 졸업하고, 이탈리아의 브레라국립미술원(Accademia di Belle Arti di Brera)에서 수학했다. 이후 이탈리아의 여러 도시에서 주로 활동했다. 2015년 밀라노의 델라페르마넨테아트뮤지엄(Museo della Permanente), 2009년과 2012년 사치갤러리(Saatchi Gallery), 2012년 서울 예술의전당 한가람미술관, 2010년 서울미술관 등에서 전시를 열었다. 현재 국제적으로 활발한 활동을 이어가고 있으며, 이탈리아, 프랑스, 중국 등의 유명 백화점과 미술관 500여 곳에 작품이 소장되어 있다. 김종영미술관 선정 오늘의 작가로 '김종영 조각상'을 받았다.

세잔의 정물화를 펼쳐 놓은 듯한 이 사물은 정면에서 보면 완벽해 보인다. 그러나 다른 방향에서 보면 형태가 왜곡되어 있다. 회화적인 원근법을 조각에 적용한 결과다. 일점 원근법은 원래 회화에 적용되는 것이지, 입체 작품인 조각과는 상관이 없다. 일반적으로 생각하는 조각이란, 어느 방향에서 보거나 입체적이며 온전하게 형태를 보존하고 있어야 한다. 그러나 이 조각 작품에는 일점 원근법을 적용하였다. 그런데도 오히려 여러 개의 시점에서 다층적인 속성을 표현하고 있는 것으로 보인다. 입체와 평면, 부분과 전체, 멀고 가까움 등이 착시錯視적인 중복으로 구성되어 있기 때문이다. 가령 앞에서 보면 입체적인 조각 같은데, 옆으로 다가서서 보면 평면의 부조에 가깝다. 이렇듯 그의 작품에는 조각의 양감이 배제되어 있다. 이는 그의 작품이 촉각보다는 시각적인 것을 우선시한다는 것을 의미한다.

군이 알려 주지 않아도 감상자는 작품의 형태가 온전히 읽히는 위치를 찾아서 작품을 바라본다. 하나의 형태를 온전히 보존하겠다는 생각이 얼마나 헛된 것인지 느끼게 된다.

"사람들은 자기가 정해 놓은 위치에서 자기가 생각하는 관념을 보아야 마음이 편하다고 느낀다. 결국 눈으로 보이는 게 얼마나 헛된 것인지 알 수 있다."

작가는 이 작업에 대하여 이렇게 이야기한다. 눈으로 보이는 것을 만들면서 그 모든 것들이 헛되다고 말한다.

앞에서 언급한 숯을 이용한 대작들이 공공의 공간에 전시하기 적합한 작품이라면, 〈Point of View〉 시리즈는 개인 소장가들을 위한 작품이다. 얼핏 보기에 기존의 숯으로 하는 작품과는 완전히 다른 느낌이어서 같은 작가의 작품이라고 느껴지지 않는다.

'point of view 09-08'를 처음에 봤을 때에는 이렇게 느껴졌던 것이 다시 보

면 또 다르게 보이면서, 각각의 인지가 충돌하는 것을 경험하게 된다. 여기에서 재미가 따라붙는다. 작가가 추구하는 결핍이나 모순, 해체는 좀 더 충만한 논리로 이루어진 미적 질서를 구축하는 방법이다. 그의 작품은 감상자로 하여금 저마다 품고 있는 이미지의 가장 순수한 지점을 향하도록 하는 결정체이다.

우주를 향하여

문신

문신, '우주를 향하여',
종이에 사인펜, 27×14cm, 1975

"인간은 현실을 살면서
보이지 않는 미래(우주)에 대한 꿈을 그리고 있다."

_ 문신

문신 작가의 드로잉은 매력적이다. 작가는 14세 때 일본 신문에서 처음으로 피카소의 인물 데생을 접한 후 현대 미술에 눈뜨게 된다. 간략한 철사 같은 선으로 그려진 그림이었다. 이후 그는 유달리 드로잉에 열중했으며, 그 결과 본인만의 독자적이고 독특한 드로잉 세계를 구축하게 되었다.

단순한 재료로 표현된 그의 드로잉은 삶의 경험, 상상과 아이디어를 모두 담고 있는 창작의 시작이자 과정이다. 아울러 종결 지점으로서 문신 예술의 총체이다. 그가 표현하고 있는 것은 미지의 세계에 대한 동경이자 생명에 대한 예찬이다. 창조적인 아이디어와 상상력의 소산인 드로잉은 그의 삶과 예술 세계에 보다 가깝게 다가설 수 있는 계기가 된다.

문신 작가의 작품은 갈라파고스 군도나 깊은 밀림 속, 시원의 계곡에서 발견될 법한 특이한 생명체 같은 모습을 하고 있다. 동시대에 작업한 수백 개의 작품을 섞어 놓아도 단번에 찾아낼 수 있을 것 같다. 이렇듯 기이한 형상의 작품이 많은데, 완벽하게 대칭이거나 비대칭이라는 것도 인상적이다.

작가에게는 조각을 통해 새로운 생명체를 창조한다는 열망이 있었다. 작품을 보고, 외계 생명체나 낯선 생김새의 박쥐, 개미 등을 떠올리는 사람이 많은 것

문신(1923-1995)

일본 사카켄 다케오에서 태어났다. 광복 전 동경의 일본미술학교에서 수학하였다. 파리로 간 뒤로는 회화보다 추상적이고 환상적인 형태의 스케일이 큰 조각 작업에 더욱 열중하였다. 그 후 파리와 유럽 각지의 국제적인 조각전 또는 조각 심포지움에 거듭 초대되었으며, 프랑스 정부로부터 예술문학기사 훈장을 받았다. 1992년에 현대 영국 조각의 개척자로 알려진 헨리 무어(Hennry Moore), 조각 모빌을 창안해 20세기 현대 미술의 영역을 확장한 미국 작가 알렉산더 칼더(Alexander Calder)와 함께 〈현대 조각가 3인 거장전〉에 참여해 세계적인 조각가로 인정받았다. 파리 아트센터 초대전, 헝가리 부다페스트역사박물관(Budapesti Történeti Museum) 초대전, 파리시립현대미술관(Musée d'Art moderne de la ville de Paris) 초대 회고전 등을 통해 세계적인 예술가로 확실하게 평가 받은 바 있다.

도 이 때문이다. 그의 작품 전체에는 아방가르드_{Avant-garde}한 느낌이 가득한데, 이는 파리에서 유학한 경험과 연관이 깊다. 1961년 파리로 건너간 그는 여러 프랑스 작가들과 교류하며, 다양한 형태를 실험했다. 그러던 중 파리 근교의 고성 복원 프로젝트에 참여했는데, 이때부터 건축에 관심을 갖게 되었다. 이후 선과 구_球가 파격적으로 뒤섞인 작업을 선보이게 된다. 젊을 때 해외에서 작품 활동을 한 덕분인지 다양한 미감과 스타일이 종합적으로 반영된 작품을 제작했는데, 한국 작가들의 작품과도 확연히 구분되며, 일본, 프랑스 작가의 스타일과도 다르다.

여기에 수록한 작품 '우주를 향하여'를 구입하여 작업실에 걸어 놓고 도록 등 자료를 통해 작가의 다른 드로잉 작품과 비교해 보았으나, 유사한 방식의 작품이 없었다. 그런데 몇 해 전 숙명여자대학교 문신박물관에서 작가의 전시가 열렸는데, 그때 나온 작품 가운데 '우주를 향하여'라는 드로잉이 있었다. 내가 소장한 작품과 비슷한 시기에 제작된 것으로 보이는 작품이었다. 같은 시리즈일 것으로 생각한다.

'우주를 향하여'를 구입할 때의 작품 제목은 '무제'로 되어 있었다. 국내 경매사에서는 꼼꼼하게 작품 이름을 살피거나 고증하지 않는다. 경매가 자주 있어서 그런 듯하고, 출품자가 작품의 제목을 정확하게 밝히지 않아서 그럴 수도 있다. 유사한 이미지의 작품으로 판단할 때 작품 제목이 '우주를 향하여'가 아닐까 생각한다.

Five Angels for the Millennium 빌 비올라

Bill Viola, 'Five Angels for the Millennium',
오프셋프린트(Edition 84/150), 각 29×38.7cm, 2001

ⓒ Bill Viola

"위대한 예술 작품에는 작가 자신도 모르는 보물이 숨겨져 있고
나중에 알아채는 경우도 있다.
예술은 정답이 하나가 아니라 여러 가지라는 미덕이 있다."

_ 빌 비올라

몇 해 전 여름, 런던으로 가족 여행을 간 적이 있다. 세인트 폴 대성당St Paul' s Cathedral에서 뜻밖에도 빌 비올라Bill Viola의 비디오아트 '순교자'를 보게 되었다. 물, 불, 흙모래, 공기바람를 소재로 고통받는 인간의 모습을 담은 것이었다. 각 화면의 인물들은 거꾸로 매달려 쏟아지는 물을 견디거나, 허공에 매달려 바람에 흔들리거나, 불과 흙에 휩싸여 있었다. 하지만 이들은 비명을 지르지도, 피를 흘리지도 않았다. 비올라는 이 같은 장면을 매우 느린 동영상으로 소리 없이 보여 주었다.

그 작품은 세인트 폴 성당이 비올라에게 의뢰해 제작한 것이라고 한다. 유럽에서 다 빈치Leonardo da Vinci, 렘브란트Rembrandt van Rijn, 카라바조Michelangelo da Caravaggio 등 뛰어난 예술가에게 성화 제작을 주문했던 오랜 역사를 잇는 방식인데, 전통 회화가 아니라 비디오아트라는 점에서 차별화된다. 제작에는 총 200만 달러약 20억 원가 투입되었다고 한다. 이 '현대판 성화'에 대해 「텔레그레프The Telegraph」는 "성화사에 한 획을 긋는 사건"이라고 했다. 당시 언론 보도를 보니 성당이 이 작품 전시에 관한 최종 결정을 내리기까지 10년 이상이 걸렸다고 한다. 성당이 첨단 기술을 활용한 예술을 인정하고 수용하기까지 숱한 회의와 토론을 거쳤다는 얘기다.

빌 비올라는 젊은 시절 백남준 작가의 작품 설치를 도우며 영상 예술에 관심을 갖게 되었다. 최근 인터뷰에서도 백남준이 큰 영감을 준 사람이라고 밝혔

빌 비올라(Bill Viola/1951~)

뉴욕에서 태어나 시라큐스대학교(Syracuse University)를 졸업했다. 1995년 제46회 베니스 비엔날레에 참가했다. 1997년에는 미국 휘트니미술관에서 기획한 〈빌 비올라-25년간의 연구(Bill Viola-A 25 Year Survey)〉가 미국과 유럽의 6개 미술관에서 4년에 걸쳐 전시되었다. 2002년 솔로몬 R. 구겐하임미술관에서 〈사자의 서〉 전시를 했고, 2003년 로스앤젤레스의 폴 게티 미술관에서 〈격정(The Passions)〉을 전시하였다. '현대 미술의 영상 시인'이라 불리는 그의 예술은 삶과 죽음, 시간과 공간, 인간과 자연에 대한 영적 이미지를 느낌의 미학을 통해 사유토록 한다.

다. 하지만 백남준과는 다른, 새로운 개념을 형성하기 위해 많은 노력을 했다고 한다. 삶과 죽음, 만남과 이별, 시간의 초월성을 주제로 한 그의 영상은 '시적이며, 감상자의 성찰을 이끌어 낸다'는 평을 받는다.

여기에 수록한 작품은 비디오아트 'Five Angels for the Millennium천년을 위한 다섯 천사들'의 주요 장면을 오프셋프린트로 인쇄한 것이다. 실제 영상 작품은 국제갤러리에서 열린 작가의 개인전에서 보았다. 이 작품을 통해 우리의 눈으로 보는 것은 짧은 순간만 머물러 있으며, 시간이 흐르면서 그 형상이 변화하거나 사라짐을 느낀다.

작가는 대부분의 작품에서 물을 소재로 다루면서 인간의 죽음과 유한성을 관조적으로 이야기하고 있다. 물이 등장하는 그의 작품 이미지는 동양적이다. 물은 인간 내면의 심연을 상징한다. 내면의 깊은 울림은 시간이 정지한 것처럼 나타났다 사라진다. 내면의 바다는 어떠한 것도 모두 수용한다. 물은 외부의 힘에 반응하여 파장을 일으키지만, 시간이 흐르면 파장의 흔적은 사라지고 원래의 형태로 돌아간다. 모든 것은 순간의 작용이다. 순간들이 연결되어 시간성을 만들어 내고, 그 시간의 흐름에서 과거, 현재, 미래라는 생각을 만들어 낸다.

빌 비올라의 영상을 보면 깊은 사유의 세계를 경험하게 된다. 그가 제시하는 영상들은 비현실적이지만 현실의 삶을 변화시킨다. 현실은 삶과 죽음의 경계에서 늘 우리의 존재 가치를 찾아가는 길을 모색하는 과정이다. 많은 예술가들 사이에서 표현적 기교보다는 정신적 가치를 추구하는 경향이 많아지는 이유이다. 시간, 공간, 역사, 문화, 철학 등 보편적인 삶의 궤적에서 벗어나 영원한 존재를 꿈꾸는 듯한 비올라의 작품은 삶의 존재 방식에 대해 다시 생각하게 한다.

길 위에서

이정진

이정진, '길 위에서(On Road 2000-0)',
젤라틴 실버프린트, 140×201cm, 2000

"사진가는 풍경을 대상으로 만나며 그 대상은 의식의 흐름을 통해서 구체화된다.
이것이 풍경의 상징화이다.
작가는 대상을 보는 눈과 감성의 진실성을 표현한다."

_ 이정진

이정진 작가의 개인전 〈이정진: 에코-바람으로부터〉가 국립현대미술관 과천관 제1전시실에서 열렸다. 이 전시는 사진 전문 기관인 빈터투어사진미술관Fotomuseum Winterthur과 공동으로 추진한 것이다. 2016년 스위스 빈터투어사진미술관, 2017년 독일 볼프스부르크시립미술관과 스위스 르로클미술관Musée des beaux-arts Le Locle에서 전시를 진행한 후 한국에서 하는 전시였다. 이 전시에서는 작가가 1990년과 2007년 사이 20여 년간, 지속적으로 작업해 온 11개의 아날로그 프린트 연작 중 대표작 70여 점을 재조명하였다. 〈길 위에서On Road〉 시리즈도 출품되었다.

〈길 위에서〉는 길에서 만난 여러 구조물들을 사실적으로 촬영한 후 한지에 프린트하는 작업이다. 표현 대상과 한지가 서로 어우러지고 상호 작용하여 보는 이들의 감성을 어지럽게 만들고, 대상이 가진 또 다른 느낌이 강조된다. 100호가 넘는 커다란 화면에 그림자 없이 확대된 오브제들은 주변의 흰 여백과 함께 초현실적인 분위기를 연출한다. 사진이지만 한지에 표현된 질감이나 결과물은 회화나 드로잉에 가깝고, 작품에 표현된 작가의 은유는 한편의 시와 같다. 작품 안에서는 작가의 마음에 포착된 일련의 사물들이 삶의 거리보다 더 가까이 렌즈에 담겨, 보다 크게 확대된 형태로 한지에 옮겨진다. 풍경은 자못 고요하고, 배경이 사라진 화면 안에는 오로지 사물의 형상만이 덩그러니 남아 있다. 이러한 사진들은 작가 본인에 관한 것이라기보다는 "마음의 본질 혹은 생각을 지우는 것

이정진(1961-)
대구에서 태어났고, 홍익대학교에서 공예를 전공하였다. 사진에 매력을 느껴 독학으로 사진을 공부하였고, 졸업 후 '뿌리 깊은 나무'의 사진 기자로 약 2년 반 동안 근무했다. 예술적 매체로서의 사진에 대한 열정을 품고, 1988년 미국으로 건너가 뉴욕대학교대학원 사진학과를 졸업하였다. 이후 미국과 한국을 오가며 왕성한 작품 활동을 펼쳐 왔다. 그의 작품은 뉴욕현대미술관, 휘트니미술관, 메트로폴리탄미술관과 로스앤젤레스카운티미술관(Los Angeles County Museum Of Art), 파리국립현대미술기금(FNAC) 등 세계의 미술 기관에 소장되어 있다.

에 대한 작업들"이라고 이정진 작가는 말한다.

국내에서는 아직 사진에 대한 관심이 그리 높은 편이 아니지만, 해외 아트페어에 나가 보면 사진의 영향력이 점점 커지고 있음을 느끼게 된다. 사진 작품이 주는 매력은 재현의 의미보다는 역시 사물에 대한 재해석일 것이다. 내가 보면 그냥 평범한 물건이거나 자연 속의 한 장면인데, 사진작가가 찍어 놓으면 그 물건에 감정이 실리게 되고, 미처 발견하지 못했던 이미지의 재해석이 묘한 매력으로 다가오는 것이다.

여기에 수록한 작품은 국제갤러리에서 전시하였던 〈길 위에서〉 시리즈 중 하나이다. 크기는 120호가 넘는 140×201cm이다. 기업 소장품이라 비싸지 않게 출품되었지만, 크기가 너무 커서 구입 여부에 대해 한동안 고민을 했다. 집에 도저히 걸어 놓을 수 없는 크기였다. 그럼에도 불구하고 이정진 작가의 작품을 좋아해 무리해서 구입했다.

이정진 작가의 사진 작업은 마치 장인의 숨결이 더해진 듯 완성된다. 선택된 사물들은 지나가는 풍경 속에서 스치듯 건져 올린 것이 아닌, 두고두고 묵혀 둔 사물들과 교감한 끝에 나온 산물로 비친다. 반면 사물은 작가와의 사이에서 벌어진 사건들에 대해 침묵한다. 커다란 흙무덤 속에 삐쭉삐쭉 벋친 가지들. 뭔가 다듬어지지 않고 방치된 듯 하지만 그 속에 잠재된 생명력이 느껴진다. 가을의 끝인지 겨울인지 알 수는 없지만, 이 계절이 끝나면 다시 왕성한 생명의 힘을 보여 줄 것만 같다.

추상 남관

남관, '추상',
종이에 채색, 40×28cm, 1979

"난 정신세계에서 사실적인 방법을 추구한다.
때문에 내 그림을 추상적으로 편을 드는 것도 비구상으로 분류하는 것도 불만이다.
동양화와 서양화로 구분하는 것도 못마땅하다. 나는 어느 파에서 속하지 않는다.
굳이 말하지만 나는 내 나름의 '남관파' "

_ 남관

남관 작가의 작품을 제대로 감상한 것은 구기동 환기미술관에서였다. 〈念념 · 像상 ·幻想환상 – 남관 탄생 100주년 기념전〉이었다. 언론에 난 기사를 보니, '사후 작가의 최대 전시'라는 설명이 붙어 있었다. 추운 겨울, 전시 마감을 얼마 남기지 않고 서둘러 환기미술관으로 가서 봤던 기억이 난다. 수준 높은 작품이 많았기에 한마디로 황홀했다. 몇 번이나 다시 보고, 도록을 사 가지고 오면서 차 안에서도 다시 보았다. 그때 본 대형 작품 '흑백상'에 영향을 받아 대학원 학위 청구전에 비슷한 크기로 연작 작업을 해본 적도 있다.

그의 말처럼 동양화도 서양화도 추상도 구상도 아닌, 독자적인 그의 작품은 신비스러운 아우라를 풍긴다. 그의 작품에서 빠질 수 없는 것은 문자와 고대 문명에서 나온 무늬이다. 이 문자와 무늬의 형태를 뚜렷하게 부각시켜 어떻게 배치하느냐에 따라 다른 화면이 되고, 이는 보는 시각에 따라 다양한 이야기를 만들어 낸다. 나아가 작가는 판화에도 다시 색칠을 하고, 콜라주 작품 위에 붓으로 그림을 그리는 등 어떤 한 기법에 국한되지 않았다. 자신만의 작품들을 만들어 내기 위한 자유로운 탐구를 계속해 나갔다.

여기에 수록한 작품 '추상'에서 작가는 잡지인지 신문인지 모를 인쇄물 위에

남관(1911–1990)

경상북도 청송에서 태어났다. 도쿄 태평양미술학교를 졸업하고, 일본에서 광복 직후까지 작가로 활동했다. 1955년 프랑스 파리 아카데미 그랑 드 쇼미에르(Académie de la Grande Chaumière)에 입학, 추상 미술에 몰입하였다. 1958년 한국인 화가로는 처음으로 살롱 드메전에 초대된 데 이어 앙스 아르퉁(Hans Hartung), 알프레드 마네시에(Alfred Manessier) 등과 함께 플로브화랑 초대전에 참가하여 국제적인 화가로 인정받았다. 1966년 망통 국제비엔날레에서는 파블로 피카소, 베르나르 뷔페(Bernard Buffet), 안토니 타피에스(Antoni Tàpies) 등 세계적인 거장들 사이에서 대상을 수상하여 확고한 작가적 위치를 다졌다. 1968년 귀국한 이래 홍익대학교 교수 등을 역임하였다. 인간의 희로애락, 생명의 영원성 등을 정제되고 세련된 색채에 담아, 인간상을 마치 상형 문자와 같은 형상으로 표현하였다.

특유의 독특한 색감이 우러나게 하였다. 그의 대표작들에서는 서양의 수채나 과슈 물감을 가지고, 자유자재로 농도를 조절하여 마치 동양화의 수묵과 같은 효과를 만들어 낸 것을 볼 수 있다. 덕분에 화면은 더욱 신비스럽게 보인다.

또한 이 작품에서 보이는 것은 인간을 닮은 추상적 형상들이다. 상형 문자와 같은 이미지에서 보이는 형상들은 그가 추구했던 문자와 무늬의 연장선상에 있는 것이라고 할 수 있다.

작가는 자신의 작업에 대해 이렇게 말했다.

"예술 행위란 지극히 내면적인 것입니다. 특히 조형 예술의 경우는 더욱 그러하지요. 제 경우는 작품이 내 사의를 격렬하게 퍼붓는 긴요한 장소가 됩니다. 기쁨, 분노, 서러움, 고독, 각기 특유한 사연과 관념을 가진 언어들이지만, 이 같은 사건을 한참 동안 쏟아 놓고 나면 거사를 끝낸 미치광이처럼 잠잠해지고, 화폭에 나타난 꼴에는 내 생각의 부스러기들이 흥건히 배어 있습니다."

그는 생전에 "작품은 그냥 내 자신의 경험이며, 사는 얘기"라고 말했다. 남관 작가의 다양한 작품을 보면서, 어느 한 범주에만 안주하지 않는 예술가, 자유로움을 추구하며 누구보다 순수하고 진지한 개성을 몸소 보여 주었던 사람이 그가 아니었나 생각한다. 천재적 예술성, 인간과 진리에 대한 깊은 사유에서 비롯된 끊임없는 창조의 노력, 이러한 것들이 그의 사후에 벌써 잊히는 것 같아 안타까울 뿐이다.

89 지리산-1

주명덕

주명덕, '89 지리산-1',
젤라틴 실버프린트, 90×135cm, 1989

"어둡게 느껴져도, 죽은 것처럼 보여도, 내 사진에서는 생명이 꿈틀댄다.
내가 추구하는 것은 이 같은 생명에 대한 애착, 살아 있는 것에 대한 예찬이다."

_ 주명덕

화가는 풍경을 그리고, 사진가 역시 풍경 사진을 찍는다. 거기에는 다양한 가능성이 따르기도 하고, 제약이 따르기도 한다. 우리가 갖고 있는 선입견에 부합하는 작품으로 나타날 가능성이 다분하기 때문이다.

풍경 사진 자체도 넓고 다양한 함의를 갖고 있다. 장엄하거나, 아름답거나, 위대하거나, 사소하거나. 어쨌든 자연을 해석하는 작가의 철학과 시선에 따라 마치 아직 편곡되기 전 원형의 악보처럼 얼마든지 다르게 변주될 수 있는 가능성이 있다. 그리고 매우 사적인 작가의 내면이 투사될 수 있는 매력이 있다.

주명덕 작가는 그저 무심히 지나칠 수도 있는, 전에는 아마도 무심히 지나쳤을 풍경을 새로운 시각으로 발견하고, 독보적인 모노톤으로 함축해 보여 준다. "사계절마다 다른 색을 품고 있는 자연 풍경을 풍부한 컬러 색감 대신 단순한 흑백으로 표현하기에는 갑갑하지 않았는가" 하는 물음에 대하여 그는 "검은색에는 모든 색이 다 들어 있다"고 대답했다. 검은색을 한 가지 색이라고 단정해 버리는 단견短見에 동의하지 않는 것이다. 먹을 다루고, 검은색을 주로 사용하는 작업을 하는 나 역시도 작가의 말에 공감하게 된다.

여기에 수록한 작품 '89 지리산-1'은 이른바 '주명덕 블랙'이 무엇인지를 보여 준다. 주명덕 블랙으로 명명되는 검정 톤으로 가득한 이 흑백 사진은 산하를 새

주명덕(1940–)
황해도에서 태어났다. 경희대학교 사학과를 졸업하였다. 다큐멘터리 사진, 문화유산 기록 등 사진의 다양한 분야에서 가장 한국적인 이미지를 만들어낸, 한국의 대표적인 사진가이다. 1960년대부터 한국 전쟁이 낳은 혼혈 고아들, 인천 중국인촌, 서울시립아동병원 등 소외된 계층의 삶을 카메라에 담아 보여줌으로써 사진의 사회적 기록 가능성을 열어 보였다. 또한 1960–70년대에 사진기자이자 편집기획자로서 전국을 누비며 〈한국의 이방〉, 〈한국의 가족〉 등 일련의 연작들을 선보여 한국적인 잡지 저널리즘과 포토 에세이의 모범적인 사례를 남겼다. 한편 1980년대 말에 선보인 이른바 '주명덕의 검은 풍경'은 언어화할 수 있는 영역 너머의 것, 말 바깥의 그 무엇을 시각적으로 추구한 독특한 경지로 평가받고 있다.

롭게 보는 눈을 열어 준다. 서구 풍경 사진의 문법으로 촬영한 웅대한 풍광이 아니라, 긴 세월 우리의 정다운 이웃으로 살아온 꽃과 풀, 나무가 자리 잡은 삶의 터전을 세심하게 포착한 작품이기 때문이다.

주명덕 블랙은 이브클랭블루IKB, International Klein Blue처럼 이 세상에 단 하나 밖에 없는 블랙이다. 이브클랭블루는 세상에 존재하는 모든 것들을 증류시켜 극단의 추상을 추구하였을 때 확인할 수 있는 푸른색이다. 이에 반해 주명덕 블랙은 사진이라는 매체의 특성을 살리기 위해 모든 것을 완전하게 환원하지 않고 대상을 지킨다. 전체적인 의미에서, 보다 추상적이고 통합적인 형태로 가고자 하는 작가의 노력으로 탄생한 블랙이다.

들여다보면 들여다볼수록 검게 보이는 그의 흑백 사진 속에 풀 한 포기, 나무 한 그루, 바람에 흔들리는 잎사귀, 이슬방울과 눈보라가 들어 있음을 발견할 수 있다. 그리고 마침내 작가가 말하고자 하는 이야기까지 읽어낼 수 있다. 흑백 사진인 까닭에 이 작품의 풍경이 한 여름의 우거진 넝쿨인지, 잎새들이 떨어져 가지만 남은 상태의 늦가을인지는 알 수 없다. 그러나 마치 검은 표면 위를 날카로운 것으로 긁어버린 듯 표현된 가지에서 날선 생명력이 느껴진다.

PART 4

미술품을 수집할 때
주의해야 할 여러 가지

미술품 위작,
방심은 금물

"색이 전부다. 색채가 올바르다면, 그 형식이 맞는 것이다.
색이 전부이며, 음악처럼 진동한다. 그 전부가 그 떨림이다."

_ 마르크 샤갈(Marc Chagall)

주식시장과 미술시장의 가장 큰 차이점 중 하나는 빈번한 위조 여부일 것이다. 주식시장에는 위조된 주권이 거의 없다. 반면 미술시장은 위작과의 싸움이다. 시중에 나돌아 다니는 위작 때문에 컬렉션에 흥미를 잃은 사람도 심심찮게 보았다. 작가의 승낙을 받지 않고 작품을 베끼거나 비슷하게 만드는 위작은 본떠서 만드는 모작模作과는 차원이 다르다. 위작과 모작은 원작을 보고 똑같이 그려낸다는 점에서는 같다. 그러나 모작은 공부법의 하나로 베껴 그리는 것인데 반해, 위작은 가짜를 진짜라고 속여 판매하여 금전적 이득을 얻으려는 목적이 강하다. 따라서 위작은 명백히 현행법을 위반한 범죄 행위이다.

미술품 위작의 역사가 곧 회화의 역사일 정도로
위작의 사례가 빈번하게 일어나고 있어

미술품 위작은 회화의 역사와 그 궤를 함께한다고 해도 틀린 말이 아니다. 위

작은 늘 미술계의 영원한 숙제인데, 이렇게 위작에 대한 문제가 부각되면서 영국에서는 독특한 전시회가 열렸다. 미술관에 걸린 작품 가운데 어떤 것이 가짜인지를 찾아내는 전시회였다. 위작이 있다는 것을 알려 주고 그것을 고르라는 데도 불구하고, 위작을 찾아내기는 쉽지 않았다. 시민들은 물론이고, 위작 전문가들에게도 많은 작품들 가운데 가짜를 골라내기란 현실적으로 어려움이 있었다. 석 달 동안 전시한 결과, 방문객 3,000명 가운데 10% 정도만 가짜를 맞혔다고 한다.

위작은 공공기관인 미술관에서 버젓이 전시되기도 한다. 2017년 이탈리아에서 열린 〈모딜리아니의 특별전〉에 출품됐던 60여 점의 그림 가운데 1/3 가량이 가짜인 것으로 드러났다. 모딜리아니Amedeo Modigliani는 기다란 목, 눈동자 없는 여인의 초상으로 유명한 화가다. 우리나라에도 애호가들이 많다. 전시 작품 중 위작이 적지 않다는 황당한 얘기가 나돌기 시작했고, 그 소문은 사실이었다. 전시는 조기 폐막하고, 배신감에 사로잡힌 10만여 명의 관람객은 집단으로 입장료 반환 소송을 냈다. 이탈리아 제노바 지방 법원의 위임을 받은, 모딜리아니 전시회 미술품 감정 전문가 위원회는 "모딜리아니 특별전 출품작 가운데 위작으로 의심되는 21점을 정밀 조사한 결과, 최소 20점은 위작"이라면서 "색소와 그림 스타일이 모딜리아니가 추구하던 것과 다르다"고 결론을 내렸다.

오랜 세월 미술시장에서 신용을 쌓은 유명 갤러리도 위작 문제에 있어 예외는 아니었다. 165년 전통을 자랑했던 뉴욕의 크뇌들러갤러리Knoedler Gallery는 2004년 그들의 고객인 도메니코 데 솔레Domenico De Sole에게 830만 달러약 95억 원를 받고 그림 한 점을 팔았다. 미국 추상화가 마크 로스코Mark Rothko가 1956년 완성한 유채화 '무제'라는 것이 갤러리의 설명이었다. 하지만 이 그림은 맨해튼 거리에서 관광객의 초상화를 그려 주며 살아가던 중국 출신 화가 첸페이션이 그린 위작이었다.

스페인 출신의 한 아트 딜러가 첸페이선의 재주를 눈여겨보고 위작을 그려 보자고 제안한 것이다. 이 딜러는 크뇌들러갤러리에 15년간 첸페이선이 그린 위작 40여 점을 팔았는데, 총 판매액은 6,300만 달러약 720억 원에 이른다. 위조 대상이 된 작가는 마크 로스코, 잭슨 폴록, 빌럼 데 쿠닝 등 추상화의 거장들이었다. 이러한 사실이 드러난 후 크뇌들러갤러리는 폐업했다.

2017년 한국미술품감정평가원에 의뢰된 작품 10개 중 4개가 가짜라는 통계도 있다. '황소'로 유명한 이중섭의 경우 진품보다 위작이 더 많다. 전문가들이 진품임을 믿어 의심치 않는 작품들조차 가짜로 드러나는 경우가 심심치 않다. 1936년 요하네스 페르메이르Johannes Vermeer의 작품으로 알려졌던 '엠마우스에서의 만찬'은 당대 최고 권위자로부터 "작품을 처음 본 순간 나 자신을 제어 못할 만큼 감동했다"는 극찬을 받았다. 그러나 실상은 네덜란드 위작 화가의 것이었다. 소더비 경매에서 120억 원에 낙찰된 네덜란드의 화가 프란스 할스Frans Hals의 초상화도, 독일 화가 루카스 크라나흐Lucas Cranach의 '비너스'도 진품이 아니었다. 로마 바티칸에 있는 '라오콘' 조각은 미켈란젤로Michelangelo에 의해 만들어진 모조품이고, 그리스 시대 디오니소스Dionysus의 두상 역시 로마 시대에 만들어진 모조품이란 사실은 잘 알려져 있다.

경매 사상 최고가로 팔린
레오나르도 다 빈치의 작품 역시 위작 논란 있어

뉴욕 경매에서 미술품 경매 사상 최고가인 4억 5,030만 달러약 5,000억 원에 팔린 레오나르도 다 빈치Leonardo da Vinci의 '살바토르 문디Salvator Mundi' 역시 진위 논란이 치열하다. 르네상스의 거장 다 빈치는 한 작품이 끝나지 않은 상태에서 새로운 작

품에 정열을 쏟는 바람에 현재까지 알려진 완성 작품은 20여 점에 불과하다. 이 중 '살바토르 문디'는 예수를 그린 유화로, 개인이 소장하고 있는 다 빈치의 유일한 작품이다.

'살바토르 문디'는 한때 다 빈치의 제자들이 그린 것으로 판단되어 1958년 영국 소더비 경매에서 45파운드_{약 7만 원}에 팔리기도 했다. 하지만 2005년 미국인 수집가 로버트 사이먼이 비교적 덧칠이 덜된 오른손을 보고 진품임을 확신하였고, 비로소 작품이 세상의 빛을 보게 만들었다. '모나리자'처럼 꼼꼼하고 연하게 덧칠하는 스푸마토 기법이 뚜렷한데다, 주도면밀하고 즉흥적인 기법이 공존한다는 이유에서였다. 하지만 「뉴욕타임스」에서 위작 논란을 제기할 만큼 과도한 복원 작업을 거치는 바람에 진위를 둘러싼 논란은 좀체 사라지지 않고 있다.

2011년 중국 경매에서 4억 2,550만 위안_{약 718억 원}으로 사상 최고가를 기록한 치바이스_{齊白石}의 '송백고립도_{松柏高立圖}' 역시 비슷한 논란의 중심에 섰다. 그 그림은 치바이스가 장제스_{蔣介石}에게 선물로 준 그림이다. 세로 2.66m, 가로 1m의 이 작품은 위작 시비에 휘말려 낙찰자가 경매 대금을 지급하지 않고 있어 다시 화제를 불러일으켰다.

국내를 보면, 추사 김정희의 작품은 그 걸출함만큼 위작이 많은 것으로 유명하다. 2018년에는 유홍준 전 문화재청장의 저서 『추사 김정희』에 수록된 작품 중 저자가 명작이라고 극찬한 작품 중에도 위작이 있다는, 강우방 일향한국미술사연구원 원장의 지적이 있었다. 시중에 유통되는 추사의 작품 중 절반, 심지어 70% 이상이 가짜라는 말이 나돌 정도다. '선게비불_{禪偈非佛}', '승련노인_{勝蓮老人}', '검가_{劍家}' 등 주요 전시회에 출품됐던 상당수 작품들이 위작 시비에서 벗어나지 못했다. 지난 2002년에는 전시됐던 주요 추사 작품 중 진품은 9개에 불과하고, 나머지 48개는 타인의 것이거나 위작이라는 주장도 나왔다. 이 정도면 작품 감상보

다 진위 여부에 더 관심을 갖는 것도 무리는 아니다.

국내에서의 위작 현황

국내에서는 최근까지 천경자 작가의 '미인도' 진위 공방, 이우환 작가의 작품 진위 논란이 있었다. 한국미술품감정평가원이 낸 백서 『한국 근현대미술 감정 10년』에 따르면, 감평원이 의뢰를 통해 감정한 작품 수는 5,130점으로, 위작 비중이 27%로 조사됐다. 이 중 100점 이상을 감정한 화가는 총 13명이다. 200점 이상 감정한 상위 3명을 꼽자면 천경자327점, 김환기262점, 박수근247점이다.

위작 판정률 상위 3인은 이중섭, 박수근, 김환기 순이다. 놀랍게도 이중섭의 위작 판정률은 58%에 달했다. 187점의 감정의뢰 작품 중 108점이 위작으로, 작품 둘 중 하나는 가짜란 의미다. 박수근도 38%247점 중 94점나 차지했다. 김환기는 25%262점 중 63점였지만, 같은 비구상 작가의 평균 위작률이 17%라는 점에서 낮지 않다는 평가다.

'떡살', 도자기,
높이 6.5cm, 지름 8cm, 조선 시대
대부분의 떡살이 나무로 제작되어 있지만, 도자기로 되어 있는 것도 있다. 장수를 기원하는 의미로 손잡이 부분에 '수(壽)'와 '복(福)'자를 써놓았다.

이러한 위작에 대하여 국내의 근절 의지는 외국에 비해 상대적으로 미약한 상황이다. 영국에서는 아트로스레지스터The Art Loss Register, artloss.com라는 인터넷 사이트에 도난된 예술품을 등록, 도난품이나 위작을 철저히 관리하고 있다. 우리나라에서도 위작을 모아 분석하고 전시하는 체계가 마련돼야 위작 생산이 근절될 것이라는 게 전문가의 지적이다. 프랑스에는 1만 2,000명의 감정사가 있지만, 이 숫자의 1/100 수준인 우리의 감정 인력으로는 위작을 근절하기에 역부족이다. 한국고미술협회가 1973년부터, 한국화랑협회는 1982년부터 모두 2만 점이 넘는 작품을 감정하였다. 그런데 전담 인력은 단체별로 1-2명에 불과했다.

프랑스의 경우 1981년 마르쿠스 시행령을 시행하면서 위작 유통 문제가 크게 개선되고 있다. 미술시장의 전문성과 윤리성을 골자로 하는 이 법안이 제정된 이후 판매자는 구매자에게 작품에 관한 모든 정보를 제공함으로써 작품 거래의 신뢰도를 높이게 되었다고 한다.

위작을 피하기 위한 방법

자본주의 사회가 지속되는 한 미술시장에서 위작의 출현은 계속될 것이다. 이러한 상황에서 무엇보다 안목을 키우는 것이 중요하겠지만, 그래도 위작을 피하기 위한 방법을 적어 본다.

먼저 싸게 사겠다는 마음부터 버려야 한다. 시가보다 터무니없이 싸게 사겠다는 마음을 위작 판매자들이 노리는 것이다. 안목에 비해 욕심이 지나친 수집가야말로 위조단의 먹잇감이 된다. 좋은 작품을 정당한 가격에 사겠다는 마음에서 출발해야 한다.

다음은 아트페어나 공인된 전시에 나온 작품을 골라야 한다. 이런 곳에는 수

많은 미술인이 오기 때문에 위작을 내걸기 어렵다. 아트페어의 경우 참가 갤러리가 사전에 검증을 거치기도 한다.

또한 신뢰할 수 있는 갤러리나 경매 회사를 통하여 구입하는 것이 좋다. 갤러리나 경매 회사가 작품의 진위를 100% 보장하지 못할 때도 있다. 감쪽같은 위작도 있기 때문이다. 화단에서 잘 알려진 중견 화가는 자신의 그림을 토대로 만든 위작을 보고 감탄했을 정도다. 하지만 공신력 있는 갤러리나 경매 회사는 판매 작품에 문제가 발생하면 돈을 돌려준다. 갤러리나 경매 회사는 신뢰와 평판이 생명이므로, 혹시 문제가 생겨도 해결된다.

아직까지 국내 미술시장에서는 'Caveat Emptor구매자 위험 부담 원칙'라는 말이 유효해 보인다. 컬렉터들을 보호하고 미술시장을 건전하게 발전시키기 위해 관련 기관이 더욱 노력하지 않는다면, 이러한 상황은 계속 이어질 것이다.

소중한 컬렉션,
어떻게 보관할 것인가

> "나는 시와 그림 사이에 차이를 두지 않는다.
> 나는 시를 화폭에 표현할 뿐이다."
>
> _ 호안 미로(Joan Miro)

'이중고二重苦'란 말이 있다. 사전에서 찾아보면 '한꺼번에 겹치거나 거듭되는 고통'을 말한다. 나는 미술품의 생산자이자 소비자이다. 그러다 보니, 쌓이는 작품을 보관하는 것이 결코 만만치가 않다. 공간을 최대한 활용해 차곡차곡 쌓아야 하는데, 작품에 손상이 가해지지 않아야 하니 신경 쓸 게 많아진다.

화가는 평생 열심히 하면 1,000-3,000점 내외를 그린다고 한다. 일정 부분 판매가 된다 하더라도 개인적으로 1,000점 이상의 작품을 보관한다는 것은 매우 어려운 일이다. 친분이 있는 작가는 젊어서 그린 작품을 사진으로 촬영한 후 태워버렸다고 한다. 보관할 공간이 없기 때문이다.

왜 보관이 중요할까?
작품 상태는 가격을 결정하는 중요한 요인

컬렉터 입장에서도 늘어나는 작품을 잘 보관하는 것이 관건이다. 유명 작가

의 그림인데도 보관을 잘못해서 작품이 엉망인 경우를 자주 보게 된다.

작품의 상태는 미술시장에서 가격을 결정하는 중요한 요소가 된다. 일반적으로 평면 회화 작품의 보관 요령은 작품을 유산지 같은 중성 종이로 감싼 뒤 골판지 박스나 나무 박스에 넣어 두는 것이다. 액자를 벽에 기대어 보관할 때는 작품의 전면부가 서로 마주보도록 놓고, 액자와 그림의 손상을 막기 위해 전면부와 전면부 사이에 골판지 등을 끼워 놓는다.

미술품은 작가가 선택한 다양한 재료에 의해 형태와 질감, 그리고 색상이 정해진다. 재료의 수명은 종류와 질에 따라 다르지만, 작품이 놓인 환경과 제작 후 경과된 시간에 따라 좌우된다. 열악한 환경에 있는 작품은 제작된 지 얼마 되지 않았어도 손상이 크고, 쾌적한 환경 속에 보존된 작품은 세월이 상당히 지나도 좋은 상태를 유지한다. 따라서 작품이 놓인 환경에 따른 손상의 원인을 알고 적절한 예방책을 강구하면, 자연적인 손상을 막고 수명을 연장시킬 수 있다.

온도와 습도의 변화에 따른 작품의 보관 요령

작품은 자체에 내재된 불안정성에 의해 손상되기 시작한다. 특히 미술품의 손상은 물감 층의 균열과 뒤틀림, 박락 등 다양한 현상으로 나타난다.

가장 대표적인 환경 요인은 온도와 습도의 변화다. 대부분의 재료는 온도가 올라가면 부피가 팽창하고, 온도가 내려가면 수축한다. 온도의 변화가 급격하면 수축과 팽창의 변동도 커져서 결국 손상이 일어나게 된다. 재료별 수축이나 팽창률이 서로 달라 힘의 불균형이 생기고, 이것이 스트레스로 발전해 약한 부분에서 문제가 생긴다.

습도는 재질에 직접 피해를 미치기보다 2차 원인으로 작용한다. 특히 캔버스

'바늘꽂이',
11x8cm(위), 지름 10cm(아래), 근대
바늘을 꽂아 두는 물건이다. 바늘방석 혹은 바늘겨레라고도 한다. 바늘을 위험하지 않게 꽂아서 보관하는 것이 목적이며, 우리나라에서는 오래전부터 만들어 사용해 왔다.

직물과 종이 등 유기질 물질의 수축과 팽창에 관여한다. 습도가 높을수록 곰팡이 발생률이 높다. 반면, 너무 건조한 상태가 계속되면 캔버스의 유연함을 유지시켜 주는 섬유 속의 물 분자가 공기 중으로 빠져나가, 화폭이 약한 충격에도 꺾이고 심하면 가루로 변한다.

우리나라와 같이 사계절이 뚜렷하고 온도와 습도 차가 큰 환경에서는 작품 보존에 세밀하게 신경을 써야 한다. 온도와 습도가 약간 부적절하더라도 환경이 일정하게 지속되는 편이 변화의 폭이 큰 환경보다 좋다. 다량의 소장품이 있을 경우에는 제습기를 반드시 갖추어야 한다. 소량의 작품을 갖고 있을 경우에는 주변의 온도와 습도의 변화에 직접적인 영향을 받지 않는 곳에 보관하는 것이 좋다.

유화나 종이 작품은 20°C의 온도와 습도 50%(±5%)가 최적의 보관 환경이다. 실내 온도를 20°C로 유지시키기 어렵다면, 온도가 그보다 3-4°C 정도 높은 것은 문제없으나 습도는 최대한 맞춰야 한다. 특히 습도는 일정하게 유지시킬 경우에

만 의미가 있다. 낮에는 20%고, 밤에는 80%여서 하루 평균 50%라는 식으로 계산하는 것은 그림을 망치는 지름길이다. 특히 유화는 습도에 따라 수축과 이완을 반복하므로 습도가 급격하게 변하면 화면이 갈라지거나 떨어져 나갈 수 있다. 또 습도가 70% 이상이 되면, 종이에 그린 동양화나 서예 작품 등에 곰팡이가 피는 원인이 된다. 또 방안은 습도가 50%여도 지하나 1층 벽면은 습도가 더 높을 수 있기 때문에 이런 곳에 그림을 걸 때는 벽면의 건조 상태를 철저히 점검해야 한다.

통풍이 잘 되는 환경을 유지해야

병풍이나 액자 등 종이류와 유화 등의 작품은 통풍이 잘 되도록 서로 간격을 벌려 놓아야 한다. 쾌청한 날씨에는 햇볕에 내놓고 습기를 제거하는 것이 좋다. 우리 선조들은 장마가 지나면 '포쇄曝曬'라고 해서 습기를 머금은 책들을 볕에 말리는 일을 했다. 에어컨을 이용하면 비용은 비싸지만 시간을 정해서 정기적으로 습기를 제거할 수 있고, 제습기는 비교적 저렴한 가격으로 수장고의 습기를 제거할 수 있다. 회전 기능이 있는 선풍기를 이용해 약하게 공기를 순환시켜 곰팡이의 발생을 억제할 수도 있다. 단, 보호 액자가 없는 작품의 경우 바람이 직접 닿으면 표면이 지나치게 건조해지므로 유의한다. 수장고에는 온습도계를 설치한다. 소중한 작품이라고 너무 꼭꼭 싸서 보관하면 좋지 않다. 먼지가 쌓일까 걱정이 되면 마분지 등으로 포장한다.

집안에 걸려 있는 그림일 경우 벽지가 눅눅하진 않은지 수시로 점검해야 하며, 습기가 느껴지면 작품을 떼어 내 통풍이 잘 되는 곳에 둔다. 액자에 있는 작품은 특히 자주 살펴야 하며, 동양화나 서예 작품도 마찬가지다. 얼룩이 생기는

등의 이상 징후가 발견되면 바로 떼어 내 선풍기 등으로 말려 주거나, 액자를 제거하는 것도 바람직하다.

조명으로부터 작품을 보호하는 것도 중요한 사항

잠깐 동안이라도 작품을 직사광선 아래에 노출시키는 것은 해롭다. 조명에도 자외선 차단 필터를 부착해야 한다. 할로겐이나 백열등은 강한 빛과 열, 자외선을 발산하므로 작품을 변색시킬 우려가 있기 때문이다. 특히 요즘 많이 사용되는 할로겐램프의 경우 온도와 집광성이 매우 높아 파장이 짧은 자외선이나 국부적인 온도 상승을 일으킬 수 있다. 그러므로 열선을 차단할 수 있는 보완 장치를 마련한 후에 사용해야 작품의 훼손을 막을 수 있다.

작품을 전시하는 곳에 있는 유리 창문에는 반드시 자외선 차단 필터를 붙여야 한다. 빛에 아주 민감한 채색화 종류는 빛을 받아 색이 바래거나 안료의 물리적, 화학적 변화가 초래될 수 있다. 그러므로 계속 진열해 두지 않고 정기적으로 교체하거나, 가림막 등을 사용하여 빛과의 접촉을 차단한다.

대기 오염에도 훼손될 수 있어

일반적으로 생각하기 어려운 부분인데, 대기 오염으로부터도 작품을 보호할 필요가 있다. 최근 대기 오염은 석유 등 화학 연료와 자동차 배기가스에서 발생하는 아황산가스, 질소산화물, 일산화탄소, 분진 등의 영향을 받는다. 때문에 이로 인해 미술품의 훼손이 많이 발생한다. 대기 오염 물질은 모두 미술품에 접촉하면 작품을 열화시키는 주요 원인이 되며, 특히 신축 콘크리트 건물 내의 공기

중에 있는 알칼리성 미립자는 유화에 큰 피해를 준다. 유화를 그릴 때 사용하는 린시드 기름을 변색시키고, 비단과 같은 염료에 작용하여 열화를 촉진시킨다. 따라서 콘크리트로 신축된 건물에서는 처음 2-3년 동안 가능하면 미술품을 전시하지 않는 것이 좋다.

대기 오염이 발생하는 곳에서는 작품을 진열 케이스나 유리에 끼워 보호하는 것이 바람직하다. 특히 종이나 섬유로 된 작품은 이렇게 함으로써 먼지로 인한 산화나 손상을 막을 수 있다.

스프레이로 된 광택제나 클리너, 실리콘이 함유된 제품은 사용하지 않으며, 먼지를 제거할 때는 약간만 적신 면천이나 부드러운 자연모로 된 솔을 사용해야 한다. 또한 작품을 보관하는 곳이나 취급하는 곳에서는 담배를 피우지 않는 것이 바람직하다.

미술품 관리의 일반 수칙

다음은 미술품 관리를 위한 일반적인 수칙이다. 수시로 점검하면 작품을 좋은 상태로 보존하는 데 도움이 될 것이다.

- 작품이 직사광선(태양광)에 직접 노출되지는 않은가.
- 조명이 너무 밝지는 않은가(200Lux 이상).
- 조명등에 자외선 필터(UV코팅)는 부착되어 있는가.
- 조명으로부터 발생되는 열이 너무 높지 않은가.
- 작품이 조명으로부터 너무 가까이에 걸려 있지는 않은가(최소 1.5m 간격 유지).
- 작품 게시 장소에 공기 정화 시스템은 작동하는가.

- 온도는 18°C±2를 유지하고 있는가.

- 습도는 상대습도 55%±5를 유지하고 있는가.

- 작품이 라디에이터 위에 걸려 있거나, 냉·온방기의 바람을 직접 맞지는 않는가.

- 작품 전시 장소에서 흡연은 금지되어 있는가.

- 작품 가까이에 소화기가 비치되어 있는가.

- 작품을 너무 장시간 걸어 두지는 않았는가(최대 4개월 이상 계속 전시 불가).

- 작품이 벽으로부터 약간 떨어져 걸려 있는가(최소 1cm 간격).

- 작품에 먼지가 쌓이지는 않았는가.

- 작품에 곰팡이가 생기지 않았는가.

- 작품 관리 책임자는 있는가.

- 작품 주위에 감시카메라는 설치되어 있는가.

- 작품을 만지거나 움직일 때 면장갑을 착용하는가.

- 사진을 촬영할 때 플래시를 사용하지 않는가(플래시 사용 금지).

- 작품 앞에서 큰 소리로 떠들거나, 너무 가까이에서 보지는 않는가.

- 훼손된 작품을 그대로 방치하고 있지는 않은가.

미술품 인터넷 경매,
이것만은 반드시 주의하자

"미술시장의 역사는 열광적인 두 사람이 정신 나간 싸움을 한 끝에 실제
작품의 가치를 넘어서는 천문학적 액수를 지불하는 행위로 점철돼 있다."

_ 주디스 벤하무(*Judith Benhamou-Huet*)

미술시장이 주목받게 된 이유 가운데 하나는 투자의 시대가 도래했기 때문
이다. 투자의 시대를 살고 있는 현대인의 고민은 대부분 자산을 언제, 어디서, 어
떻게 굴릴지일 것이다. 대표적인 투자 분야인 금융, 부동산에 이어 제3의 투자처
역할을 하는 곳 중 하나가 미술시장이다. 실제로 전 세계 미술 경매 시장은 매년
무서울 정도로 성장하고 있다.

온라인 경매 성장으로 커지는 미술품 경매 시장

온라인 경매는 미술품 경매 시장이 크게 확장되는 데 일등공신이다. UBS·
아트 바젤 보고서에 의하면, 2016년 전 세계 온라인 예술 시장은 49억 달러약 5조
3,346억 원를 넘어섰다. 국내에서는 미술 애호가뿐 아니라 경매 초보자들까지 진입
장벽이 낮은 온라인 경매에 가세하면서 거래액이 급증하고 있다. 특히 가치 소비
를 중시하고, 미술을 통한 재테크에 관심이 많은 젊은 컬렉터들이 늘어나는 추

세다. 그림뿐 아니라 판화와 피규어, 오디오, 디자인 가구, 명품 가방과 시계 등까지 활발하게 거래되면서 온라인 경매가 높은 성장세를 보이고 있다.

1999년 세계 최고 미술품 경매사인 소더비가 인터넷 경매 실시를 공표한 이후, 그 영향을 받아 국내 미술시장에도 미술품 인터넷 경매 사이트들이 급증했다.

서울옥션은 2014년 '이비드 나우eBid Now'라는 이름을 내걸고 온라인 경매를 해오다, 아예 온라인 전용 자회사인 서울옥션블루Seoul Auction blue를 설립하고 시장 선점에 나섰다. 경매 품목도 기존의 그림 위주에서 골동품, 인형, 보석, 시계, 디자인 등으로 확대하고 있다.

케이옥션은 2006년에 첫 온라인 경매를 실시했다. 그 해 한 번이었던 온라인 경매가 2008년 3회로 늘어났고, 2013년에는 연 평균 5회 수준에서 운영되었다. 그러나 2015년에 들어서 연 19회로 급증했고, 2016년에는 37회, 2017년에는 약 60회로 계속해서 증가하고 있다. 이 흐름에 힘입어 계열사인 '케이옥션 온라인'을 설립해 매주 경매 행사를 열고 있다.

특히 코로나19를 겪으면서 2020년부터 온라인 미술시장이 본격적으로 형성되었다. UBS의 2022년 Art Market Report를 보면 첫 문장에 "아무 일이 없었다면 10년은 족히 걸렸을 미술시장과 디지털 테크놀로지의 융합이 팬데믹을 계기로 2년 내 완성되었다"는 말이 나온다. 런던의 고액자산가 보험회사인 히스콕스Hiscox는 2021년 내놓은 Online Art Market Report에서 "56%의 컬렉터와 65%의 미술시장 관계자들은 온라인 시장이 영구적으로 지속될 거라고 본다"라고 언급하고 있다.

해외에서도 이베이가 도일뉴욕Doyle New York, 프리맨스Freeman's, 가스옥션Garth's Auction 등 세계적인 경매 회사 150여 개와 손잡고 온라인 미술 경매 시장에 본격적으로 진출하고 있다. U.S. 트러스트U.S. Trust Company의 최근 설문 조사에 따르면, 50세 이상

의 컬렉터들은 미술품을 걸어 놓고 즐기는 대상으로 여기는 반면, 40대 이하 컬렉터들은 투자의 개념으로 바라봤다. 이 조사를 보면, 뉴욕에서 활동하는 40대 이하의 젊은 아트 컬렉터들은 부모의 영향을 받아 어린 시절부터 심미안을 키워왔다는 특징을 갖고 있다. 그래서 50세 이상은 작품을 오랜 시간 보유하는 반면, 젊은 컬렉터들은 비교적 빠르게 사고 팔면서 이득을 챙기는 경향이 있다. 경매사 입장에서는 젊은 컬렉터들을 선호하는데, 증권사처럼 거래가 많은 고객층을 선호하게 되기 때문이다.

온라인 환경 변화가 미술시장에 주는 영향

인터넷의 발달과 스마트폰의 급속한 보급으로 일어난 온라인 환경의 변화는 미술시장에도 영향을 끼쳤다. 온라인 경매를 통한 신규 고객의 활발한 유입은 고객층의 다양화와 출품작의 변화에도 중요하게 작용한다. 경매 회사들은 온라인 경매의 매출 비중을 끌어올리기 위해 젊은 미술 애호가들의 구미를 맞추고자 애쓰는 중이다. 이를 위해 접근 채널의 다양화, 모바일 애플리케이션 런칭, 디지털 마케팅 강화 등 적극적이고 공격적인 행보를 보이고 있다. 또 다양한 기획을 통해 일반인들이 부담 없이 미술품을 접하고 미술품 경매를 체험할 수 있도록 계기도 만들고 있다.

온라인 경매를 통해 거래되는 작품은 수천, 수억 원 대의 고가보다는 유명 작가들의 소품, 드로잉, 에디션이 있는 판화 작품인 경우가 많다. 사회 초년생을 비롯해 용돈을 모아 경매에 참여하는 대학생, 사업가, 40-50대 전문직, 공무원, 직장인 등 참여하는 계층이 다채롭다. 서울옥션블루에 따르면, 전체 고객 중 30대 남자 비중이 19.3%로 1위, 20대 여자가 16.6%로 2위를 차지했다. 거래 가격은

10만-1,000만 원대 작품이 전체의 90%를 차지해, 오프라인 경매에 비해 심리적인 거리감이 덜한 모습이다.

온라인 경매는 경매 회사 홈페이지에서 응찰자가 정해진 호가에 따라 직접 온라인을 통해 응찰한다. 경매가 진행되는 동안 시공간의 제약 없이 24시 응찰이 가능한 것도 온라인 경매의 장점이다. 경매 마감 전 경쟁하게 될 다른 응찰자의 여부를 가늠할 수 있는 것도 또 다른 매력이다.

뿐만 아니라 온라인 경매를 통해서 작품을 싸게 구입할 수 있는 기회가 일년에 몇 번 찾아온다. 기업이 소장하고 있는 큰 그림을 선보이는 기업 소장 경매예금보험공사 등나, 연초에 있는 사랑 나눔 경매 등이다. 미술품 컬렉터나 갤러리가 오랜 기간 소장해 온 의미 있는 희귀작도 자선 경매를 통해 공개되기도 한다. 비교적 저렴한 비용으로 좋은 작품을 구입할 수 있는 기회이니, 이를 적극 활용하는 것도 좋은 방법이 될 수 있다.

이렇듯 온라인 환경이 변화하면서 미술품 경매도 재미있는 취미로 즐기려는 이들이 늘어나고 있는 추세다. 특히 최근에는 모바일로 모든 것이 가능해져 장소와 시간의 제약이 없다 보니, 온라인 경매가 더욱 인기를 끌고 있다.

온라인 경매에서 주의할 사항, 위작

온라인 경매는 실제 작품을 눈으로 확인하지 않고 입찰에 나서는 경우가 많아 특별한 주의가 요구된다. 미술품 온라인 경매에 있어 무엇보다 주의할 점은 역시 작품의 진위 문제이다.

2017년 온라인 경매에서 일중 김충현 작가의 서예 작품을 낙찰받은 적이 있다. 서예를 좋아하는 지인에게 특별한 선물을 하기 위해 입찰에 나선 것이다. 작

흡주어자연(歙州魚子硯), 26×17×3.2cm
중국의 뛰어난 돌벼루의 일종이다. 장시성 무원현 흡계에서 생산된다. 흡주연은 당나라 때부터 채굴한 것으로 전해진다. 빛깔은 대체로 청흑색으로 날카로운 기세가 있으며, 발묵(發墨)은 양호하다.

품도 좀처럼 나오지 않는 국전지 반절₃₅×₁₈₀cm 정도의 크기였다. 그러다 보니 경쟁이 치열했는데, 결국엔 낙찰을 받았다. 그런데 낙찰을 받고 모니터로 자세히 보니, 작품의 장법이나 필획이 어색해 보였다. 인사동에서 오랫동안 서예를 하고 고미술에 종사한 선배들에게 작품을 보였으나, 하나같이 진품이라고 했다. 그래도 다시 볼수록 무언가 개운하지 않았다. 고민 끝에 스승이신 박원규 선생님을 뵙고, 화면을 출력한 종이를 보여 드렸다. 작품을 보시자마자 바로 "위작이네" 하고 말씀하셨다. "이유가 무엇인지요?" 하고 여쭤보니, 먼저 "이 작품이 누구한테 주는 작품인지 아는가?" 하고 물으셨다. 옆의 방서를 보시면서 "이건 일중 선생이 하나뿐인 사위에게 주는 작품이야. 그런데 그 사위가 아무리 형편이 어려워도 장인이 주신 작품을 팔겠나? 그리고 여기 획이 하나 빠져 있네. 대가의 작품은 절대로 획을 빼먹거나 하는 게 없지. 그리고 전체적으로 볼 때 조악하지 않나" 하셨다. 그걸로 작품 감정은 끝이 났다.

문제는 온라인 경매사에서 이게 위작인 증거를 보여 달라고 하는 데 있었다. 위작을 경매에 진품처럼 내놓은 것이 잘못인데, 산 사람이 위작임을 증명해야 한

다고 하니 어처구니가 없었다. 참으로 답답한 노릇이었다. 그런데 그 작품에 쓰인 문장을 어디에서인가 본 것 같았다. 인터넷을 한참 동안 뒤져서 결국 찾아냈다. 이헌재 전 경제기획원 장관이 인터뷰를 하는데, 그 배경으로 같은 문장의 김충현 작가 작품이 있었다. 누군가 이걸 흉내 낸 것이다. 지금은 고인이 되신 칸옥션 고재식 대표가 중재를 해 주셔서 경매를 취소하는 선에서 마무리되었다. 그 이후에도 해당 경매에서는 위작들이 나타났다. 담당 매니저에게 몇 개 작품이 위작인 것 같으니 면밀하게 검토해 보라고 했더니, 얼마 후 경매에서 해당 작품이 슬그머니 철수되었다.

경매에 나서기 전에 실제 전시장에 방문해서 작품을 확인해 보는 것이 중요

작품의 상태는 실제 전시장에 방문하여 눈으로 꼭 확인하는 것이 중요하다. 나의 소장품은 대부분 온라인 경매를 통해 거래가 이루어졌다. 회사에서 근무하다 보니, 평일에 경매에 참여하거나 인사동이나 장안평 등을 돌아다니기가 쉽지 않았다. 정말 바쁠 때는 온라인 경매마저 쉽지 않았고, 좋은 작품을 놓치기 일쑤였다. 그래서 온라인에 올라온 미술품의 사진만 보고 경매에 참여하는 경우가 많았다. 그런데 문제는 낙찰받은 작품의 상태였다. 배송되어 온 작품의 상태를 보면, 생각한 것과 다른 경우가 많았다. 표구한 액자가 오염되어 있는 경우도 많았고, 판화 작품의 경우 표구를 어이없이 한 경우도 있었다. 따라서 작품 입찰에 나설 생각이면, 주말을 이용해 반드시 전시장을 방문하여 작품의 상태를 꼼꼼히 살필 것을 적극적으로 권한다. 그래야 나중에 소장하게 되더라도 후회를 안하게 된다. 인터넷으로는 무심히 지나쳤으나, 실물로 보고 좋은 작품임을 깨닫게

되는 경우도 있다. 따라서 온라인 경매라도 입찰 전에 반드시 프리뷰를 통해 실물로 확인하는 것은 필수다.

또한 입찰에 들어가기 전에 소장하고자 하는 작품의 가격 상한선을 먼저 설정해 둬야 한다. 때로는 같은 작품을 두고 입찰에 나선 상대방과 지나친 경쟁으로 과열 분위기에 휩쓸려 터무니없이 높은 가격에 작품을 살 수도 있기 때문이다. 작품 수집의 성향이 비슷한 사람끼리 한 작품을 놓고 신경전을 벌이다 나중에는 자존심 싸움으로까지 번지는 경우가 있다. 만일 경쟁자가 생겨 가격이 생각했던 것 이상으로 올라가면, 과감히 포기하고 다음 경매를 기다리는 것이 현명하다. 미술품이 하나밖에 없는 유일한 것이긴 하지만, 작가가 만든 비슷한 유형의 작품이 다시 나올 수 있다. 이를 위해 경매의 낙찰가가 시장가의 절대적 척도가 되지 못함도 인지해야 한다. 미술품 수집을 이 한 작품으로 끝낼 것이 아

'흡주어자연 뒷면 탁본'
소장한 벼루 '흡주어자연'의 뒷면에 몽무 최재석 서예가가 각을 하고 탁본을 하여 작품으로 만들었다. 벼루 뒷면에 새긴 내용은 다음과 같다. '붓의 움직임은 탄성과 잠재력을 발휘하는 것이다. 먹을 가는 것은 인내심과 의지력의 표현이다. 종이의 받아들임은 친화력과 관용의 아량이다. 벼루의 바탕은 견고하고 바른 품격과 세밀한 사상에 있다. 문방사보의 정신적 함의를 적다.'

니라면, 긴 호흡으로 나서야 한다. 동일한 작품인데 경매한 날짜에 따라 작품 가격이 차이가 나는 것은 바로 이러한 입찰 시 경쟁 때문이다. 단순 변심으로 인한 거래 파기의 경우 낙찰가의 30%에 해당하는 수수료를 부담해야 한다. 따라서 더욱 신중한 선택이 필요하다.

낙찰 가격이 작품 구입 가격의 전부가 아니라는 것에 주의

흔히 낙찰가를 작품의 최종 가격으로 생각한다. 그러나 여기에 구매 수수료가 붙는다는 것을 잊지 말아야 한다. 10% 초반에서 시작했던 수수료가 이제 18%까지 올라왔다. 여기에 수수료의 1.8%를 부가가치세로 또 낸다. 결국 낙찰 가격에서 다시 19.8%의 추가 비용이 드는 셈이다. 여기에 낙찰자가 작품 배송을 원할 경우 배송비 5만 원이 추가된다.

이렇듯 낙찰 후에 추가로 드는 비용이 만만치 않다. 주식시장에서는 '다이렉트 계좌'라고 해서 스스로 계좌를 개설하고 온라인상에서 매매하는 고객에게는 0.014%의 수수료를 받는다. 주식시장과 비교하면 엄청난 차이가 아닐 수 없다.

인터넷 경매는 오프라인 경매에 비하여 시공의 제한을 받지 않으며, 작품 가격이 저렴한 점 등의 장점이 있다. 그럼에도 불구하고 미술품 확보의 제한성, 진위 감정의 어려움 등 과도기적 문제를 겪고 있다. 따라서 앞으로 미술품 인터넷 경매 활성화를 위하여 오프라인 시장과는 별개로 저가低價의 가격 전략, 인터넷 특성에 맞는 새로운 장르 개척, 작품 발굴, 작가 발굴, 오프라인과의 시너지 효과, 콘텐츠 개발, 커뮤니케이션과 커뮤니티 개발, 거래 촉진 전략 등이 필요해 보인다.

긴 안목으로
수집하는 것이 중요하다

"마침내 나는 일어섰다. 그리고 한 발을 내디뎌 걷는다.
어디로 가야 하는지 그리고 그 끝이 어딘지 알 수는 없지만,
그러나 나는 걷는다. 그렇다. 나는 걸어야만 한다"

_ 알베르토 자코메티(Alberto Giacometti)

증권 투자와 미술품 투자는 근본적으로 다르지만, 유사한 점도 더러 발견된다. 대표적인 것이 멀리 보고 투자하라는 것이다. 증권 투자와 미술품 투자는 그야말로 시간을 낚는 작업이다. 안목을 믿고, 오래 기다려야 한다. 그러나 단순히 오래 기다리기만 하는 것은 아니다. 그동안 구입한 작가의 성장을 지켜보아야 한다. 미국이나 유럽 등에서는 컬렉터들이 구입한 작품의 작가를 후원하여, 작가가 미술계에서 뿌리내리고 성장할 수 있도록 다양한 도움을 준다. 주요 언론사에 소개하고, 미술계의 영향력 있는 인사들에게 꾸준히 작가를 소개하기도 한다.

10년 이상 꾸준히 수집할 생각으로 시작해야

"30여 년간 꾸준히 수집하면, 컬렉터의 반열에 오를 수 있다"는 이야기가 있다. 유명한 경제학자인 케인스John Maynard Keynes도 30년 넘게 미술품을 수집하였다고 한다. 케인스가 수집한 컬렉션은 현재 킹스칼리지런던King's College London과 케임브

리지대학교University of Cambridge의 더 피츠윌리엄뮤지엄Fitzwilliam Museum에 보관되어 있다. 케인스는 30년 동안 미술품을 수집하는 데 총 1만 2,847파운드를 들였다. 물가 상승률을 감안했을 때 현재 가치로는 약 60만 파운드이다. 2013년 다섯 명의 전문가가 내린 감정 평가액에 따르면, 케인스 컬렉션의 가치는 7,090만 파운드였다. 연평균 수익률로 환산하면 10.9%에 해당하며, 같은 기간 동안 영국 주식시장의 수익률보다 단 0.1% 낮은 수치이다.

케인스가 수집한 작품을 보면 폴 세잔, 조르주 쇠라Georges-Pierre Seurat, 파블로 피카소 등 주요 작가들의 작품, 인상파, 후기 인상파 및 근대 작가들의 걸작, 그리고 이보다 가치가 다소 낮은 많은 작품들이 포함되어 있다. 총 135점 중 단 2개의 작품이 전체 수익의 절반 이상을, 10개의 작품이 수익의 91%에 기여하고 있다고 한다. 나의 경험을 보아도 비슷한 결과가 나온다. 미술품을 수집해서 모든 작품에서 수익을 거두는 것이 아니고, 그중에 몇 작품이 큰 기여를 해서 전체적인 수익률이 그럭저럭 괜찮아지는 것이다.

영국의 미술시장 분석가들이 1980년부터 2015년까지 미술품 경매에서 낙찰된 미술품 중 1,000점을 무작위로 선택해 수익률을 알아본 결과, 각 작품별 수익률이 아주 다양하게 나타났다. 대부분이 주식시장 수익률보다 저조했는데, 여기서 미술시장과 주식시장에 투자하고 있는 투자자들이 알아야 할 중요한 점이 있다. 너무나 유명한 이야기인데, "모든 달걀을 한 바구니에 담아두지 말아야 한다"는 것이다. 결론적으로 말하면, 분산 투자를 해야만 그 안에 승자를 보유할 가능성이 커지게 된다.

단색화 화가들의 작품도 처음에는
평론가나 언론, 컬렉터로부터 환영받지 못해

최근까지 미술시장을 주도했던 단색화를 보자. 주요 화가들은 한국 현대 화단을 이끌어 온 사람들이며, 이 작가들에게 관심을 기울인 컬렉터는 상당 기간 미술품을 수집한 사람들임을 알 수 있다. 그러나 순수 미술이 한국 화단을 장악하던 1979년에는 신세계미술관 첫 경매에서 단색화 낙찰률이 30%에도 못 미쳤다. 그만큼 어려운 시기를 견디면서 작가들은 자신의 화풍을 완성했던 것이다.

정상화 작가가 1983년 갤러리현대에서 첫 개인전을 했을 때 "벽지 같은 그림을 누가 돈 주고 사겠느냐?"며 관람객의 반응은 냉랭했다. 1974년 작고한 김환기 작가는 1964년 미국에서의 첫 개인전에서 「뉴욕타임스」의 미술 기자 스튜어트 프레스턴Stuart Preston으로부터 "갑갑한 느낌의 풍경들은 안료의 반죽 속에서 옴짝달싹 못하는 것 같다"는 혹평을 들었다.

그러나 시간이 한참 흐른 오늘날에는 단색화가 그 안에 인간의 무념무상과 삶의 단조로움, 욕망 절제의 철학을 담고 있다고 여겨지며, 평론가와 언론 그리고 컬렉터들의 관심을 받고 있다.

여러 가지 경험적 요인들을 파악하여
미술시장을 전망할 수 있어

컬렉터의 입장에서 중요한 것은 '시장에서 가치 있는 그림을 어떻게 찾아내느냐'의 문제이다. 긴 안목을 갖고 투자에 나서기 위해서는 가치 있는 그림에 대한 기준이 있어야 하기 때문이다.

작자 미상, '산수', 종이에 수묵 담채,
39.5×40.5cm, 연도 미상
작자 미상의 작품 가운데 흥미로운 작품들이 많다. 그래서 한
동안은 작자 미상 작품을 수집하기도 했다. 작품 수준에 비해
저렴한 가격이 매력이다.

앞에서도 언급했지만, 일반인들이 미술시장에 선뜻 뛰어들지 못하는 가장 큰 이유는 크게 두 가지로 볼 수 있다. 우선 미술품의 가격 결정 과정이 객관적이지 못하다는 점과 이로 인해 특정 작품의 적정 가격대를 파악하기 힘들다는 점이다. 주식의 경우 현금 흐름이나 재무제표 등 가치를 객관적으로 판단할 수 있는 기준들이 존재하지만, 미술품의 경우에는 시장 가치를 드러내 줄 만한 객관적인 기준이 미흡한 게 현실이다. 또 주식시장에서는 주가 수익률PER 등을 통해 특정 주식의 적정 주가를 판단할 수 있지만, 미술품의 경우에는 적정 가격대를 파악하는 게 아주 힘들다. 그로 인해 미술품의 시장 가치는 주관적인 판단에 따라 달라질 수 있으며, 미술품 가격도 '부르는 게 값'이라는 인상이 지배적이다.

미술품에 시장 가치를 부여하는 일련의 과정은, 여러 가지 사회적 인정들이 미술품의 가치를 판단하는 중요한 경험적 요인이라는 사실을 의미하는 것이기도 하다. 비엔날레 등 국제적 행사에 참가한 이력과 수상 경력, 미술 관련 문헌에 등장하는가의 여부와 그 빈도, 미술사학자의 평가 등이 이에 포함된다.

실제로 여러 경험적 연구들은 이러한 요인들이 시장에서 미술품 가격과 밀접한 상관성이 있음을 보여 준다. 일례로 시카고대학교University of Chicago의 데이비드 갈렌슨David W. Galenson 교수는 경매 시장 판매 가격별로 생존 작가 작품의 순위를 매긴 다음, 이들 작품이 왜 비싼지 실증적 요인을 통해 분석하고 있다. 1위를 차지한 재스퍼 존스의 1959년작 '부정 출발False Start'의 경우 1950년대 추상표현주의에서 1960년대 팝아트로 이행하는 데 결정적 역할을 한 것으로 전문가들에게 평가받는다. 이런 점을 감안할 때, 미술사적 중요도와 시장 가격의 연관성은 매우 밀접하고, 이런 의미에서 미술시장은 합리적이라고 갈렌슨 교수는 강조한다.

최근 미술품에 대한 투자가 활발해지면서 여러 미술 전문 회사들은 미술품의 사조, 시대, 작가별 수익률 분석을 활발히 진행하고 있다. 풍부한 자료를 기반으로 전문적인 서비스를 제공하는 회사로는 프랑스의 아트프라이스와 영국의 아트마켓리서치 등이 있고, 우리나라에서는 예술경영지원센터에서 발간하는 자료를 참고하면 된다.

이 같은 수익률 그래프는 미술시장에 대한 전망을 가능케 하고, 시장의 합리성을 키워 나갈 수 있도록 한다. 무엇보다 그동안 미술시장에서 가장 불투명한 부분이었던 '작품의 적정 가격대'에 대한 예측뿐 아니라, 매매 시점, 거품 가능성 등에 대한 진단을 가능케 한다. 물론 이런 분석이 주식시장의 주가수익률PER 분석만큼 세련된 것은 아니다. 그렇지만 그동안 미술시장을 뒤덮고 있던 안개를 걷어내는 데 적지 않은 도움이 되는 건 사실이다.

막연하게 생각하듯, 미술시장이 그렇게 혼란스럽기만 한 건 아니다. 미술품의 시장 가치가 여러 경험적 요인들에 의해 영향을 받는 등 미술시장도 나름대로의 체제를 갖고 있다. 특히 최근 미술시장의 수익률과 포트폴리오 분산 등에 대한 경험적 연구들이 활발해지면서 감상의 대상이던 미술품이 점차 수익 개념으로

자리매김하고 있다.

영국철도연금기금의 미술품 장기 투자에 주목

장기 투자의 사례를 보자. 영국철도연금기금 투자 전문가인 크리스토퍼 루윈 Christoph Lewin의 이야기다.

뛰어난 수학적 재능을 지닌 루윈은 1974년 오일쇼크로 영국 경제가 인플레이션 늪에 빠지자 투자의 블루오션은 미술품이라고 확신한다. 루윈이 모험을 감행할 수 있었던 것은 1920-70년에 거래된 작품 가격을 분석한 후 미술시장의 앞날을 예측했기 때문이다. 그는 장기 투자와 함께 투자 비중을 낮추면 큰 수익을 남길 수 있다고 판단하고, 투자 기간은 25년, 투자 비중은 매년 기금에 유입되는 돈 중 3% 정도인 400만-800만 파운드로 결정했다. 이처럼 맞춤형 전략을 철저히 짠 덕분에 영국철도연금기금은 미술품 투자에서 대성공을 거두었다. 당시 영국 언론과 의회, 경제계는 일제히 반대했었다. 특히 기금노조가 맹렬히 비난했는데, 미술품은 주식이나 유가 증권처럼 매년 이익 배당도, 세금 혜택도 받지 못하는 반면, 보험료와 보관 유지비 등 손실이 크다는 근거를 들었다. 하지만 미술 전문가들에게 조언을 받은 루윈은 자신만만했다. 예를 들면, 가격 정보에 능통한 컬렉션 담당자를 영입했고, 작품 구입은 전문가로 구성된 소위원회 검증을 거쳤고, 노련한 화상에게 경매 대리 응찰을 의뢰하는 등 미술계 인맥을 폭넓게 활용했다.

25년 후를 목표로 미술품을 사들인 영국철도연금기금은 투자 14년째인 1988년부터 수집품을 경매에서 팔기 시작했다. 왜 판매 시기를 대폭 앞당겼을까? 1986-89년에 미술시장이 달아오르면서 작품 가격이 천정부지로 치솟았기 때문

이다. 거품이 빠질 것을 예감한 기금 측은 1989년 봄 미술품 총 29점을 경매에 내놓으면서 기록적인 성공을 거둔다. 29점의 구입가는 340만 파운드이고 판매가는 3,520만 파운드이니, 엄청난 수익을 남긴 셈이다.

이처럼 미술시장의 향방을 예리하게 관찰한 후 신속하게 판매해서 이윤을 극대화한 성공적인 투자 사례는 미술품을 살 때처럼 팔 때에도 타이밍이 중요하다는 사실을 증명한다. 주식 투자와 마찬가지로 매수보다는 매도 타이밍이 예술인 것이다.

리처드 러시Richard Rush라는 미술사가의 연구에 따르면, 미술품에 장기 투자할 경우 연간 9-10%의 수익률을 얻는다고 한다. 그러므로 미술품 투자로 성공을 하려는 사람은 장기적 관점에서 바라볼 줄 알아야 한다. 거래 시 조바심과 소유욕에 사로잡혀도 안 된다. 감정이 많이 개입될수록 올바른 가치 평가가 어려워지기 때문이다. 가장 바람직한 자세는 앞에서 이야기한 분산 투자로 감정을 간접적으로나마 통제하는 것이라는 점을 명심해야 할 것이다.

젊은 작가 발굴은 벤처 기업 및
비상장 주식에 투자하는 것

"나의 관심사는 사회와 개인의 상관관계를 어떻게 예술적으로 표현해 낼 것인가이다. 어떻게 하면
지금, 여기에서 일어나고 있는 변화들을 가장 일반적인 상황으로, 그리고 보통 사람들이 쉽게
접할 수 있는 문제들을 가장 평범하고 평이한 언어로 새롭게 만들어 낼 수 있을까?"

_ 아이 웨이웨이(艾未未)

흔히 미술시장에서는 잔뜩 오른 대가들의 작품보다 아직 시장에 알려지지
않은 실력 있고 젊은 작가들의 작품을 사라고 말한다. 이를 주식시장과 연계시
켜 말하자면, 검증받지 않은 신인 미술가들의 그림을 사는 것은 IPO기업 상장 전의
장외 주식을 사는 것과 마찬가지라고 볼 수 있다. 일단 상장만 되면 대박이지만
과연 주식이 상장될지, 혹은 상장되더라도 어떤 가치를 인정받을지 알기 힘들기
때문에 위험 또한 높은 것이다.

몇 해 전 해외 아트페어에 나간 적이 있다. 그쪽에서 들은 이야기는 "유럽 컬
렉터들은 마음에 드는 신진 작가의 작품을 보면 바로 사지 않고, 그 아트페어에
적어도 3년 이상 출품하는 것을 보고 산다"는 것이다. 작품 활동을 계속할 작가
인지, 작품 수준이 꾸준히 유지되는지 등을 비교해 보는 것이다. 국내에서도 "전
문적인 컬렉터들은 젊은 작가들 가운데 개인전을 7회 이상 연 작가들의 그림을
관심 있게 본다"는 이야기가 있다. 역시 작업을 지속적으로 할 수 있느냐의 여부
를 보는 것이다. 작가가 아무리 뛰어나도 중간에 붓을 꺾어버리면, 컬렉터 입장

에서는 그야말로 그간의 수집이 허사가 되어 버리기 때문이다.

젊은 작가의 작품을 선택하는 것은
위험을 감수한다는 것

젊은 작가의 작품을 선택하는 것은 그만큼 위험을 감수하는 것이다. 어느 분야든 위험 없는 투자란 있을 수 없다. 가치 판단이 진행 중인 동시대 미술의 경우에는 작품의 시장 가치가 단시간 내에 달라질 수 있다는 위험이 따른다. 미술품의 투자 위험을 언급할 때 빠뜨릴 수 없는 것이 바로 미술품의 환금성 부족이다. 특히 젊은 작가의 그림인 경우 이러한 환금성이 더 떨어진다. 지명도가 낮기 때문에 당장 돈이 급할 경우 이를 인수할 갤러리나 컬렉터들이 극소수일 가능성이 높다.

이처럼 미술품에 대한 투자는 높은 수익률 못지않게 많은 위험 요인을 감수해야 한다. 그렇기 때문에 '고위험·고수익 상품'이라고 할 수 있다. 미술품 투자에 따르는 위험을 줄이기 위해서는 수집가 스스로 미술품과 시장에 관심을 갖는 게 중요하다.

헤밍웨이Ernest Miller Hemingway의 1920년대 회고록 『헤밍웨이, 파리에서 보낸 7년』에서 미술품 컬렉터인 거트루드 스타인Gertrude Stein이 젊은 헤밍웨이에게 그림을 어떻게 사는가를 가르쳐 주는 대목을 수록하고자 한다.

"당신은 옷이든지 그림이든지 어느 하나는 살 수 있어요." 그녀가 말했다.
"다 살 수는 없어요. 입고 있는 옷차림이 유행에 좀 뒤진다 해도 신경 쓰지 마시고 튼튼하고 편안한 옷을 사세요. 그러면 당신은 절약된 그 돈으로 그림을 살 수 있을 거예요."

"하지만 제대로 된 양복 한 벌 사지 않는다 해도, 제가 갖고 싶은 피카소 그림을 살 만큼의 충분한 돈은 없을 겁니다." 내가 말했다.

"아니에요. 피카소는 당신에게 맞는 값이 아니죠. 당신 또래, 말하자면 […] 당신의 동년배들의 그림을 사세요. […] 젊은이들 가운데는 언제나 좋은 화가가 있기 마련이죠."

우리는 여기서 두 가지 조언을 확인할 수 있다. 돈을 절약해서 그림을 구입하라는 것과 비싼 작가들 말고, 동년배 작가의 비교적 저렴한 그림을 사라는 것이다. 헤밍웨이가 궁핍했던 시절의 조언임을 감안하면, 이런 조언은 지금도 여전히 귀담아 들을 필요가 있다.

그럼에도 불구하고 젊은 작가의 미술품을 구매해야 하는 이유

앞에서 언급한 위험 요인에도 불구하고 젊은 작가들의 작품을 구매해야 하는 이유는 무엇일까. 신진 작가의 작품을 구매하는 것은 금전적으로 크게 무리하지 않고 현대 미술품을 구입할 수 있는 방법이기 때문이다. 이는 동시에 젊은 미술가들의 활동을 지원하는 일이기도 하다.

우리나라에는 작품성이 뛰어난 젊은 작가들이 많지만, 그들의 열정에 비해 국내 미술시장의 규모가 작다. 미술대학과 대학원에서 열심히 배우고 자신의 예술 기량을 작품으로 표현하지만, 그것을 마음껏 나타낼 전시 기회나 지원 시스템이 부족한 것이 현실이다. 이러한 이유로 꾸준히 작품 활동에만 전념해야 할 미술가들이 부수적인 경제 활동을 통해 재료비나 활동비를 마련한다.

신진 작가의 작품을 구매하면, 직간접적으로 젊은 작가들의 활동을 지원하

고, 장기적인 관점에서 미술 문화를 활성화시키는 데 일조하는 일이 된다. 신진 작가의 작품은 지금 내가 좋아서 사는 예술품일 수도 있고, 미래 가치를 지닌 작품일 수도 있다. 작품 한 점에 수 천만 원, 수억 원을 호가하는 작가들 역시 신진 작가였던 시절이 있었다. 그들의 작품도 처음부터 비쌌던 것은 아니다. 장기적인 안목을 가지고 젊은 작가의 작품을 구입하면, 때로는 그 작품이 십 년 후에 큰 투자 가치를 발생시킬 수도 있다.

신진 작가의 작품은 어디에서 구입할 수 있을까

그렇다면 젊은 작가들의 작품은 어디서 구입할 수 있을까? 많은 젊은 작가들은 전속 갤러리가 없다. 갤러리에서 개인 전시를 자주 열지도 못한다. 따라서 단체 전시나 중저가 작품을 주력으로 선보이는 아트페어에서 만날 수 있다. 최근에는 일반인들의 미술품 구매 수요가 늘어남에 따라 중저가 작품을 주제로 한 아트페어도 많이 열린다. 또는 아예 젊은 작가 작품만을 취급하는 판매전 행사가 열리기도 한다.

2005년인 것으로 기억한다. 한국미술협회에서 미술시장을 활성화시키고자, 졸업을 앞둔 미술대학과 대학원 학생들의 작품을 전시·판매하는 아트페어를 연 적이 있다. 요새 매년 열리는 아시아프ASYAAF, Asian Students and Young Artists Art Festival와 비슷한 성격이었던 것으로 기억한다. 예술의전당 한가람미술관에서 열렸는데, 작품을 무조건 구입하리라 마음을 먹고 전시장에 나가 보았다. 재기 발랄한 작품이 많이 있었다. 나의 눈길을 끈 것은 당시 중앙대학교 대학원 졸업반이었던 이재훈 작가의 작품이었다. 그 전시에서 그의 작품을 구입했고, 전시가 끝난 후 이재훈 작가가 직접 여의도 사무실로 그림을 갖다 주었던 기억이 난다. 이재훈 작가

와는 훗날 국립현대미술관 고양레지던시
에서 우연히 만나 지난 이야기를 나누었
다. 내가 당시 그림을 사간 사람이란 걸
알고 무척 반가워했다. 내가 샀던 시기에
그린 그림이 작가에겐 별로 없다고 했다.
여러 가지 개인 사정으로 그림을 포기하
려고도 했고, 이리저리 이사를 다니다 보
니 그때의 작품은 정작 본인에게도 없다
는 것이다.

이재훈, '무제', 40×23cm,
한지 위에 석채, 2005

최근 이재훈 작가는 프레스코 기법으
로 본인의 작품 세계를 구축해가면서 평
론가들과 미술계의 인정을 받고 있다. 그
가 작가로서 성장하는 모습을 보는 것이
컬렉터로서의 또 다른 즐거움이 되고 있다.

대안 공간을 통해 구입하는 것도 좋은 방법

신진 작가의 작품에 관심이 있다면, 대안 공간에서 출발해 보자. 대안 공간은
말 그대로 갤러리와 같이 상업적으로 유지되는 공간이 아니라, 처음부터 좋은
작가를 발굴하고 그 작품들을 전시해 작가의 역량을 발현할 수 있도록 만든 곳
이다. 10여 년 전부터 생겨난 대안 공간은 젊은 작가들의 큰 출발점이 되어주고
있고, 지금껏 많은 스타 작가를 발굴하기도 했다. 반면 아직까지는 일반인들이나
컬렉터들이 쉽게 접근하지 않는 공간이기도 하다.

대안 공간은 미디어 위주의 전시 공간과 회화 중심 공간, 설치 중심 공간, 모든 전시를 망라하는 공간 등으로 다양하게 구성되어 있다. 이곳에서 젊은 작가들의 작품을 구매하는 것도 좋은 방법이다. 대안 공간 또한 엄격한 심사를 통해 작가들에게 전시 자격을 주기 때문이다.

또 대학 졸업 전시가 열리는 공간에 방문해 구매 의사를 밝힐 수도 있다. 학기가 끝날 무렵인 5-6월이나 11-12월, 각 대학교에서는 대학과 대학원 졸업 전시가 열린다. 졸업 전시에 참여한 작가들의 작품 중 구매하고 싶은 작품이 있다면, 해당 작가에게 직접 문의한 후 구입 의사를 전하여 구매할 수 있다. 특히 대학원 졸업 전시에는 이미 작가 활동을 하고 있는 작가의 작품이 출품되므로 주목해 볼 만하다.

4-6
—

미술시장의
트렌드와 인기 작가

"나는 50년 동안 1만 점에 이르는 미술 작품을 수집했고, 그 1만 점을 모두 한국에 기증했다. 한때
나의 개인 수집품이던 이 작품들은 이제 언제든 대중과 만날 수 있고 소통할 수 있는, 새로운
터전인 한국의 공공 미술관에 자리를 잡았다. 내 컬렉션은 처음부터 '개인재'가 아닌 '공공재'의
운명이었는지도 모른다. 그리고 일본이 아닌 한국에서 피어날 수밖에 없었는지도 모른다. 나는
그 예정된 운명에 기꺼이 따랐을 뿐이다."

_ 하정웅

유행은 어디에든 존재한다. 증권시장에도 주도주라는 것이 있어, 시장의 흐름을 주도하고 증권시장의 트렌드Trend를 선도한다. 몇 해 전에는 소위 '차·화·정'이라고 해서 자동차, 화학, 정유주가 시장을 이끌었다.

미술시장에도 트렌드는 존재한다. 트렌드, 즉 유행이란 행동이나 사상, 의상과 같은 양식이 일시적으로 사람의 주목을 받고 널리 퍼져 사회적 동조를 일으키는 것을 말한다. 유행은 시대를 반영하고 현실을 직접적으로 드러내는 양식의 일종이다. 사회를 긍정적으로 반영하기도 하지만, 부정적으로 드러내는 경우도 있다.

유행을 따라가지 못하면 도태되기 때문에 우리는 서둘러 어떤 문화를 구매한다. 명석하고 영향력 있는 사회 사상가 중 한 사람인 지그문트 바우만Zygmunt Bauman은 『유행의 시대』에서 유동하는 현대 사회의 문화를 되짚었다. 그리고 "문화는 이미 소비 시장의 지배를 받고 있으며, 우리는 유행에 종속된 현대인들이 소비하는 사회에 살아가고 있다"고 말한다.

미술시장에도 유행이 있다

미술품도 유행을 탄다. 다만 미술계의 트렌드는 패션계처럼 계절마다 변하지 않아 사람들이 쉽게 느끼지 못할 뿐이다. 유행은 한번 지나가면 그것으로 끝으로, 작품의 질과는 별반 관련이 없는 경우가 대부분이다. 1970년대에는 이런 미술시장의 유행 주기를 대략 15년 정도로 보았다. 이후 점차 줄어들어 5년 주기설이 나돌더니, 급기야 최근에는 해마다 새로운 트렌드가 제시되는 지경에 이르렀다. 3-4년간 세계적인 페어를 다니다 보면, 미술계의 트렌드가 어디에서 와서 어디로 가는지 짐작하기는 어렵지 않을 것으로 생각한다.

이러한 트렌드는 예술의 형식과는 다른 개념이다. 예술에 있어서 형식은 외형이라기보다는 의미를 포함한 양식_{樣式}에 더 가깝기 때문이다. 칸딘스키는 자신의 저서 『예술에 있어서 정신적인 것에 대하여』에서 '정신의 삼각형_{Geistige Dreieck}'이라는 비유를 든 바 있다. 삼각형의 넓은 바닥에는 광범위한 대중이 있고, 꼭짓점에는 고독하고 이해받지 못하는 예술가가 있다. 그리고 그 중간에는 지식인이 있다. 삼각형은 조금씩 위로 움직이며, 어느 때가 되면 정점의 예술이 지식인의 관심사가 되고, 나중에는 대중의 취미를 지배하는 문화가 된다. 미술품의 형식은 특정한 누군가가, 혹은 어느 집단에서 결정하는 것이 아니다. 예술가의 예술 작품, 작품이 가진 의미가 지식인의 관심을 받게 되면, 그것이 미술 형식의 일부가 된다. 그러므로 수많은 종류의 미술 형식이 발생하여, 이것을 보이고 보는 기회가 더욱 많아져야 사회가 발전하는 것이다.

한때 국내 미술시장을 주름잡았던
극사실화와 단색화

　국내 미술계를 돌아보면, 한때는 사진처럼 보일 정도의 극사실화가 유행하더니, 바로 채소와 과일 같은 특정 소재의 작품들이 인기를 끌기도 하였다. "국내 미술시장이 과일 가게냐 채소 가게냐" 하는 힐난이 있을 정도로 편향된 소재주의는 시장의 다양성을 훼손하였다. 이러한 유행은 갤러리나 화상, 그리고 매스컴 등에 의해 이루어진다. 특히 일부 작가들과 특정한 경향을 추구하는 갤러리나 화상들의 농간은 마치 주식시장의 작전 세력과 같이 치밀하고 조직적으로 이루어져 시장 질서를 왜곡하기도 한다.

　일부 작가들은 전 세계적으로 알려진 작가들의 작품이 국내에 소개되기도 전에 유행에 편승한다는 평계로 작품을 슬쩍 베끼기도 하였다. 1990년대를 전후해 젊은 작가들이 가장 흉내를 많이 낸 해외 작가는 신표현주의 계열의 미국 작가 줄리안 슈나벨Julian Schnabel이다. 몇 가지 기호를 그려 놓고 화면에 물감을 흘리는 방식이 그의 1980년대 초기 작품 경향이었다. 이러한 경향은 젊은 작가들의 단골 메뉴로 등장하였다. 이 밖에 인간 형상에 폐허를 이미지화한 안젤름 키퍼Anselm Kiefer, 화면을 분할하여 평면과 오브제를 겹치는 작업을 한 데이비드 살르David Salle, 오브제 작업을 주로 한 요셉 보이스Joseph Beuys, 미국 그래피티 화가 장 미셸 바스키아Jean Michel Basquiat의 낙서풍 그림 등도 아직까지 젊은 작가들의 이름으로 둔갑하여 정리가 안 된 이상한 형태로 나타나고 있다. 물론 모방으로부터 예술이 시작된다고 하지만, 많은 작가들의 경우 제대로 된 모방이 아니라는 데 문제가 있다.

　앞에서도 잠깐 언급하였지만, 최근까지 트렌드가 되었던 단색화에 대해서 좀

박고석, '도봉산ll',
석판화(Edition 73/80),
36×49cm, 1994

더 살펴보자. 1990년대까지 동양화에 대한 선호도가 좀 더 높았다면, 2000년대에 들어서서는 서양화에 대한 수요가 점점 늘어났다. 그 수요는 인물이나 풍경, 정물 등을 그린 구상 미술 위주였다. 당시 대중들에게는 "추상 미술은 난해하다"는 인식이 있었다. 안 그래도 규모가 작은 한국 미술시장에서 선호도가 높지 않았던 추상 미술의 거래량은 그리 많지 않았다. 그러던 중 본격적으로 추상 미술시장의 움직임이 감지된 때는 2014년 말이다. 그간 주목받지 못했던 한국의 추상 미술, 그중에서도 1970년대에 활발하게 제작되었던 단색화에 대한 관심이 높아졌다. 뉴욕 미술시장에서는 이미 2010년경부터 추상화의 수요가 높아지는 추세에 있었고, 클리포드 스틸Clyfford Still, 바넷 뉴먼Barnett Newman 등 추상 작가의 작품 가격이 급상승하면서 추상 미술의 시장성이 높아지고 있는 상황이었다. 이러한 해외 시장의 트렌드가 한국의 추상 미술시장에도 영향을 끼쳤다고 볼 수 있다.

유행을 따라가는 것이
미술품 컬렉션의 성공을 보장해 주지는 않아

긴 호흡으로 컬렉션에 나선다면, 유행을 좇아 미술품을 구매하는 것은 바람직하지 못하다. 미술품 구입의 한쪽 기둥이 재테크라면, 나머지 한쪽 기둥은 감상이다. 그러므로 본인 취향에 맞는 작품을 구입하면 적어도 감상이라는 기둥은 지킬 수 있을 것이다. 어떤 스타일이 유행한다고 해서 큐레이터나 주변 사람들의 말을 듣고 미술품을 구입했다가 작품 가격이 오르지 않거나 되레 떨어지면 완전히 실패한 투자가 된다. 따라서 무엇보다 자신의 취향을 잘 찾아 거기에 부합하는 작품을 구입할 것을 추천한다. 아울러 국내 시장에 번지고 있는 유행과 시장 논리에 따라 결정되는 작품의 가격이 마치 작가의 고유성이나 정체성까지 평가하는 기준이 되는 듯한 분위기는 반드시 개선돼야 할 것이다.

유행은 돌고 돈다. 그러므로 무작정 유행을 따라간다고 성공이 보장되는 것은 아니다. 트렌드에 상관없이 고고한 멋쟁이가 되는 방법은 미술계에서도 마찬가지다. 어느 유파든 블루칩에 투자하고, 가장 기본이 되는 작가들의 작품을 챙기는 것이 중요하다. 지나치게 트렌드를 따라가지 않는 관록 있는 컬렉터의 모습이란 쉽게 얻어지지 않는 법이다.

끝으로 이야기하고 싶은 것은 시장에서 잘 팔리는 작가의 작품이 반드시 좋은 것은 아니라는 것이다. 1980년대 후반에서 90년대 중반, 한창 전시장을 돌아다니던 시절과 지금을 비교해 본다. 당시 독특한 개성과 작품성으로 평론가들과 컬렉터들로부터 호평을 받았던 작가 가운데는 여전히 현역으로 자신의 작품 세계를 구축해 가고 있는 작가도 있다. 반면, 당시 언론의 주목을 받고, 전시할 때마다 사람들이 몰리던 작가 가운데는 어디서 무엇을 하는지 전시 소식을 들을

수 없는 경우도 있다. 그러고 보면 시장에서의 인기라는 것이 한순간인 듯하다. 나의 경우 작품을 살 때 고려하는 부분이 있다면 '이 작가가 사후 100년이 지난 후 후세 사람들이 특별전을 열어 줄 수 있는 위치에 있을 것인가. 그때도 여전히 미술사적으로 훌륭한 작가로 평가 받을 것인가' 하는 것이다. 그러한 고민을 통과한 작가라면 유행에 민감하기보다는 황소처럼 자기 걸음으로 뚜벅뚜벅 걸어 간 사람일 것이다. 아마존의 창업자 제프 베조스Jeff Bezos가 말한 것처럼 앞으로 10년 후 바뀔 트렌드보다 바뀌지 않을 트렌드에 투자하는 것이 더 중요하다.

"내 작품이 기쁨을 전달한다고 생각하지 않는다. 내가 여태까지 살면서 자살하지 않고 버틸 수 있었던 건 순전히, 나의 예술을 방패 삼아 내가 앓는 병과 투쟁했기 때문이다. 나의 글은 괴로운 마음을 잔뜩 안고서, 울면서 쓴 것이다. 그것은 비극의 미학이다."

_ 쿠사마 야요이(*草間彌生*)

얼마 전에 누군가 "인공 지능이 못하는 게 없는 시대에 화가가 무슨 필요가 있겠느냐"고 농담 삼아 말했다. 인공 지능이 바둑으로 사람을 이기더니, 소설도 쓰고 그림도 그리는 시대다. 스마트폰으로도 그림을 그릴 수 있고, 사진 효과를 주는 애플리케이션만으로도 아트스트가 되는 시대다. 초등학생도 사진작가가 되고, 노인도 영상작가가 될 수 있다. 하지만 사람의 손이 만들어 내는 미술시장은 계속 커지고 있다. 인스턴트로 나오는 작품보다, 사람의 손과 붓으로 만든 예술품에 희소성이 있기에 그 가치를 비교할 수 없다.

전반적으로 국내 미술품 가격은 상승세지만, 아직 세계 수준에 비해서는 저평가된 것으로 판단된다. 그러나 이러한 현상은 그만큼 한국 작가들에게 더욱 큰 시장과 기회가 존재하는 것이라고 볼 수 있다. 최근까지 불었던 단색화 위주의 한류 미술품 열풍도 주목할 필요가 있다. 한때 단조롭게 보인다고 여겨졌던 단색화가도 꾸준히 버텨 왔기 때문에 그들만의 리그가 만들어졌고, 결국 전 세계의 주목을 받게 된 것이다. 그렇다고 지금 이미 올라버린 단색화 그림에 투자

하는 것은 바람직하지 않다. 그동안 주목받지 못했던, 저평가된 국내 작가들의 작품들을 연구하고 이에 투자하면, 반드시 이들이 재평가 받는 사이클은 돌아오게 되어 있다.

가치 투자를 할 수 있는 작가를 고르자

이제는 차세대의 김환기와 이우환이 되어 줄 작가를 찾아보는 것이 바람직하다. 저평가된 우량 작가 작품을 구입한 후 장기 보유하는 것이다. 이런 원칙을 지켜나가는 투자 방식을 바로 '가치 투자 전략'이라고 한다. 이는 주식시장에서 비롯된 말이다. 일부 컬렉터처럼 시류와 소문에 휩쓸려 너무 쉽게 작가를 선택하고, 단기간 내에 많은 수익을 바라는 것은 올바른 미술품 투자의 방법이 아니다.

그림을 처음으로 구입하려는 사람이라면 우선 작가를 선택하기 위해 망설이게 된다. 국내외 무대에서 활동하거나 작고한 작가는 현재 10만여 명으로 추산된다. 이들이 창작한 작품은 약 500만여 점이다. 이처럼 많은 작가 가운데서 1-2명의 작품을 선택하려면, 망설일 수밖에 없는 것도 당연하다. 그러므로 가치 투자에 적합한 작가를 찾아낼 수 있는 안목을 길러야 할 것이다.

작가에 대한 안목을 기르려면, 미술시장의 기관 투자가 격인 상업 갤러리의 전시 내용과 경매 회사의 출품작을 수시로 체크해야 한다. 현재는 저평가되어 있어도 장기적으로 가치 투자가 가능한 작가를 알아보는 게 바로 투자의 핵심이다.

이를 위해서는 미술시장에 대한 철저한 분석과 접근이 필요하다. 미술시장 접근법으로는 증권시장에서처럼 크게 두 가지가 있다. 먼저 시장 전체의 흐름을 살펴 구매 시기를 결정한 뒤 작품 선택에 나서는 탑다운_{Top Down} 방식, 그리고 전체 시장의 흐름과는 다소 무관하게 개별 작가의 가치를 먼저 따지는 바텀업_{Bottom}

주정이, '꽃',
19.3×21cm, 목판화, 연도 미상
작가에 대해 궁금한 것이 있으면 다양한 자료를 찾아본다.
그중에서도 작가가 쓴 책은 매력적이다. 주정이 작가의 『적
막』이란 책을 보니, 이 작품이 실려 있었다. 작가의 작품처럼
담백한 책이었다.

Up 방식이다. 미술시장은 전반적으로 경기에 민감하게 움직이지는 않는다. 그러므
로 지금과 같은 상황에서는 중장기 작품 구매를 전제로 한 바텀업 방식이 바람
직할 것이다.

백남준, 저평가된 국내 작가 중 대표적

세계적으로 미술사적 업적을 인정받은 데 비해 유독 국내에서 대접을 제대
로 받지 못하는 작가가 있다면, 당연히 주목해야 한다. 대표적인 경우가 백남준
작가가 아닐까 생각한다.

백남준 작가는 비디오아트라는 새로운 장르를 개척한 예술가다. 그는 10대
후반에 고국을 떠나 일본과 독일, 미국을 돌며 글로벌 예술가로 살았다. 백인 중
심의 서구 우월주의에 맞서 뚝심으로 자신의 예술을 밀고 나가며, 미술 한류의
전사처럼 싸웠다. 다자간 소통의 디지털 커뮤니케이션, 기계와 공존하는 사이버

네틱 미래를 예견하고, 예술적 비전을 제시한 그는 사후에도 가장 혁명적인 아티스트로 우리 곁에 숨 쉬고 있다.

미술시장 전문가들은 "백남준 작가의 큰조카이자 법적 대리인인 켄 백 하쿠다白田 健가 2014년 11월 가고시안갤러리Gagosian Gallery와 백남준의 전속 계약을 맺은 후 한동안 전시가 활기를 띠었지만, 작품 가격에는 여전히 큰 영향을 주지 못하고 있다"고 말한다.

이처럼 국제 화단에 새로운 이정표를 제시한 비디오아트의 선구자이고 작고 했음에도 불구하고, 그의 작품은 저평가돼 있다. 국내외 갤러리와 경매에서 그의 비디오아트는 크기와 작품성에 따라 점당 1억-7억 원, 판화는 200만-300만 원, 드로잉은 600만-700만 원, 페인팅은 5,000만 원 안팎에 거래되고 있다. 비슷한 시기에 활동한 단색화가 이우환, 정상화, 박서보는 물론 일본의 무라카미 다카시村上隆, 쿠사마 야요이, 중국의 쩡판즈曾梵志, 장샤오강张晓刚 등 아시아권 작가와 비교해도 턱없이 낮은 수준이다. 이러한 백남준 작품의 저평가 현상에 대해 "관리와 보관이 어려운 데다 잦은 고장으로 시장 거래에 한계가 있지만, 무엇보다도 기업들에 외면당하고 있기 때문"이라는 지적이 있다. 미국 유명 기업들이 앤디 워홀, 마크 로스코 등 자국 작가들을 앞다투어 소장하는 모습과 대조적이다.

전 세계적으로 여성 작가의 작품이
남성 작가보다 저평가되어 있어

여성 작가의 작품은 남성 작가에 비해 저평가되어 있다. 중세 및 근대는 물론, 20세기에 들어서도 여성 화가들은 제대로 된 평가를 받지 못했다. 그런데 2013년 2월에 영국 런던 크리스티 경매에서 베르트 모리조Berthe Morisot의 1881년 작

품 '점심 식사 후'가 무려 1,098만 달러약 125억 원에 팔리면서 새로운 전기가 마련됐다. 모리조는 미술 경매 사상 여성 작가 작품 중 최고가를 기록했다. 미국의 「월스트리트저널Wall Street Journal」은 "모리조의 기록은 여성 화가들이 힘을 갖게 된 일대 사건이다. 그간 장롱 속에 갇혀 있던 여성 화가들의 그림이 몇 년 새 큰 파장을 일으키고 있다"고 보도했다.

요즘 세계 미술시장은 아그네스 마틴Agnes Martin 등 상대적으로 저평가된 좋은 여성 작가들에게 눈을 돌리는 경향이 있다. 2016년 10월 솔로몬 R. 구겐하임미술관에서 20세기 미니멀리즘과 추상표현주의 대표 화가인 〈아그네스 마틴 특별전〉이 열리기도 했다.

20세기의 대표적 인물화가로 불리는 앨리스 닐Alice Neel도 뒤늦게 각광 받고 있는 여성 화가다. 닐은 영국 화가 루시안 프로이트Lucian Freud와 쌍벽을 이루는 인물화가이지만, 생전에 여성이라는 이유로 그다지 조명을 받지 못했다. 사조를 따르지 않고 독자적인 노선을 걸은 것도 주목받지 못한 요소였다. 그러나 뜨거운 열정과 뛰어난 통찰력을 기반으로, 인간의 내면을 통렬하게 드러내는 앨리스 닐의 작품은 후대 작가들에게 큰 영감을 주었다. 그는 미니멀리즘1960년대과 개념주의1960~70년대 등의 유행 사조와 상관없이, 자신의 소신을 굽히지 않고 사실적이고 표현주의적인 화풍을 고수했다. 인물화를 통해 미국의 시대상을 담아냈던 앨리스 닐은 '영혼의 수집가'임을 자임했다. 회화라는 매체를 통해 산업화의 물결 속 미국인의 내면을 진솔하게 그렸기 때문이다. 앨리스 닐은 특히 여성의 내면에 귀 기울였다. 굴곡 많은 삶을 살며 보헤미안처럼 생을 마감한 그는 일흔이 넘은 1974년에야 뉴욕 휘트니미술관에서 첫 회고전을 가질 수 있었다. 이후부터 작가 사후인 지금까지도 그에 대한 재조명 작업이 무척 활발하다.

수백 년째 여성 화가의 작품은 같은 학교, 같은 계열의 남성 화가에 비해 10

분의 1 이하 가격으로 저평가됐었다. 그러나 최근에는 딜러들이 숨어 있는 보석 찾기에 바쁘다. 경매 가격 상위 10위 이내에서도 여성 미술가의 작품을 심심치 않게 볼 수 있다. 바로 조앤 미첼Joan Mitchell, 타마라 드 렘피카Tamara de Lempicka, 루이스 부르주아Louise Bourgeois 등이다. 또 현존 여성 작가 중 경매 낙찰 총액 1위1억 1,180만 달러를 기록 중인 쿠사마 야요이와 사진 분야에서 세계 최고가 기록389만 달러을 보유 중인 신디 셔먼Cindy Sherman도 주목 대상이다.

여성 작가의 작품을 집중적으로 수집하는 기업인 앨리스 월턴Alice Louise Walton, 팝스타 마돈나Madonna Louise Veronica Ciccone, 가수 바브라 스트라이샌드Barbra Streisand 등 유명 컬렉터도 있다. 특히 미술계에서도 알아주는 열혈 애호가인 마돈나는 타마라 드 렘피카Tamara de Lempicka와 프리다 칼로Frida Kahlo의 열렬한 팬으로, 이들의 작품이 미술시장에 나오면 팔을 걷어붙이고 수집하고 있다.

이렇듯 남다른 감수성을 지닌 여성 작가의 작품은 잠재력이 큰 것으로 평가되며 인기가 높다.

국내에서도 높아지는 쿠사마 야요이에 대한 관심

국내에서도 쿠사마 야요이에 대한 관심이 높아지고 있다. 최근 국내 갤러리 여러 곳에서 잇따라 쿠사마 야요이의 작품전이 열리기도 했다. 150-300호 크기의 대작과 설치 작품도 전시되어 쿠사마 야요이의 작품 세계를 제대로 살펴볼 수 있었다.

물방울 도는 그물망 작업으로 유명한 작가는 1960년대 이후 뉴욕에 거주하면서 도널드 주드Donald Judd, 앤디 워홀, 프랭크 스텔라Frank Stella 등 현대 미술의 대가들과 활발하게 교류하였다. 그리고 1973년 일본으로 돌아오기까지 뉴욕 미술계

의 아방가르드 정신을 이끌어 갔다. 물방울_{Polka Dots} 무늬가 반복해서 확산되는 〈무한망_{Infinity Nets}〉 시리즈에서 내면세계를 표현해 오던 쿠사마 야요이는 캔버스의 경계를 넘어 오브제로까지 확대되는 설치 미술을 발전시켰다. 언뜻 보기에는 가볍고 경쾌하게 보이는 물방울 무늬의 반복과 확산은 작가의 강박증세가 빚어낸 상징이다. 어렸을 때부터 정신적 환각 증상이 있었던 그녀는 예술을 삶의 원천과 치유로 삼았으며, 고령에도 불구하고 지금까지 열정적인 작업을 하고 있다.

최근에는 미술시장과 미술계 전반에서도 여성 작가의 작업을 재평가하는 움직임이 활발하다. 굴지의 미술관에서 여성 작가의 작품전들이 열리고 있고, 비엔날레 등에서도 여성 작가의 작품을 수시로 만날 수 있다. 이제 작품만 독창적이라면 성별은 하등의 고려 사항도 되지 않는 시대가 되었다.

꼭 알아 두어야 할
예술법과 예술품 과세

"범인에겐 침을, 바보에겐 존경을, 천재에겐 감사를"
_ 권진규

법과 세금은 예술과는 동떨어진 듯 보이지만, 이를 간과하면 나중에 낭패를 보는 경우가 생기게 된다. 예술과 법을 서로 관계가 없는 것이라 생각하게 되는 이유는 흔히 예술은 자유를, 법은 구속을 상징하기 때문이다. 인류의 보편적인 삶도 '자유'와 '구속'이라는 두 가지 상반된 개념이 늘 혼재하거나 교차하는 지점에 있다. 인간의 삶을 다루는 예술과 법의 관계 또한 이처럼 중층적이고 다면적이다. 법에 의해 추방당한 예술이 모두 위대하지 않듯이, 모든 법이 인권과 사회의 정의를 담보하는 것도 아니다. 예술 작품에 나타나는 법의 표현과 예술에 대한 법의 규제를 통해 인간과 사회의 본질과 관계를 되짚어 본다는 것은 컬렉터에게도 의미 있는 일이다.

우리나라에는 미술품을 법적 관점에서
바라보는 것이 익숙하지 않은 상황

시인 하이네Heinrich Heine는 "법전은 악마의 성경"이라고 했다. 예술은 법을 사갈시했고, 법도 예술을 가끔은 범죄시했다. 철학자 플라톤은 "이상 국가에서는 예술가를 추방해야 한다"고 말한 적이 있지만, 그보다 훨씬 전부터 그리고 그 뒤로도 대부분의 예술가들은 추방당하기는커녕 인류의 사랑을 받고 인류를 위한 예술을 창조해 왔다. 법에 의해 추방당한 예술조차 도리어 위대한 예술로 남은 경우가 많았다. 어쩌면 추방당했기에 더 위대한 예술로 남게 되었는지도 모를 정도다. 어쨌든 미술품은 예술적 창작의 결과라는 점에서 보면 일반적인 물건으로 볼 수 없을 것이고, 거래의 대상이 된다는 점에서 보면 일반적인 물건과 다를 것이 없어 보인다.

아직까지 우리나라에는 미술품을 법적 관점에서 바라보는 것이 익숙하지 않다. 하지만 미술품을 거래할 때 법의 도움을 받아야 되는 경우가 반드시 있다. 앞에서도 자주 언급했지만, 바로 위작을 구입했을 경우이다. 이때는 어떻게 대응해야 할까?

먼저 전문적인 감정을 받아야 한다. 이때 유의할 것은 감정에 대하여 정식으로 계약서를 쓰고 비용을 지불해야 한다는 것이다. 개인적 친분 등을 이용해 단순히 의견을 들은 경우는 법적 효력을 갖지 못한다. 모임에서 우연히 의사를 만나 몸 상태를 설명하고 "괜찮을 것 같다"란 답을 들었는데, 나중에 큰 병이 걸렸음을 알았다고 해서 그 의사를 고소할 수 없는 것과 같은 이치다. 그렇다면 위작임을 알아채지 못한 감정사에게 법적 책임이 있을까? 기본적으로는 최선을 다한 경우 책임을 물을 수 없다. 자신의 경험과 기준에 의거해 의견을 내놓은 것이기

김정호, '주정이 선생',
동판화(Edition 1/50),
29.4×39.6cm, 2010
섬세하게 만든 동판화로, 주정이 작가를
묘사했다. 이 판화를 통해 주정이 작가가
후배 작가들에게 존경 받는 작가라는 것
을 알 수 있다. 에디션 중 첫 번째 작품이
라는 것도 흥미롭다.

때문이다. 물론, 이익 수취 등을 이유로 고의로 거짓말을 했을 경우에는 문제가
된다.

　프랑스의 경우 미술품 감정을 전문적으로 하는 공식 기관이 있다. 바로 프랑
스전문감정가협회Syndicat Francais des Experts Professionels이다. 감정하는 사람은 30세 이상이
어야 하고, 학업과 현장 경험을 합쳐 10년 이상의 경력이 있어야 한다. 외국에서
는 '타이틀 인슈어런스Title Insurance'라고 해서 미술품 거래 과정에서 발생하는 피해
를 보상해주는 보험 상품도 있다. 매달 일정 금액을 불입할 수도 있고, 매매가의
약 5%를 일시불로 내기도 한다. 그러나 우리나라에는 이런 보험 상품이 없다. 보
험 회사 측에서 수익이 나지 않을 거라 판단하기 때문이다. 보험료와 배상 한도
등을 책정하려면 모든 거래 정보가 투명하게 공개되어야 하는데, 음성적 거래가
많아 이를 파악하기 어려운 점도 있다.

　위작 논쟁은 컬렉터 입장에서 가장 불쾌한 일이다. 그러므로 거래된 미술품
에는 법적 효력이 있는 진품 보증서가 반드시 첨부되어야 한다. 업무상의 실수

등으로 누락되는 경우가 종종 있는데 잘 챙겨야 한다. 매매 계약서를 쓰면서 '진품임을 보장한다. 만약 위작으로 판명날 경우 과실 유무를 따지지 않고 정신적·물질적 피해를 즉각 보상한다' 같은 문구를 넣으면 가장 좋다. 진품 증명과 관련된 서류만 꼼꼼하게 챙겨도 피해를 최소화할 수 있다. 고가의 작품을 살 때는 경매나 옥션 등 공개 시장을 이용하는 것이 바람직하다. 혹시라도 문제가 발생할 때 보상 받기가 용이하기 때문이다.

미술품 거래 이력표 의무화로
위작에 대한 대책이 강화되고 있어

최근에는 미술품 거래 이력표 의무화로 위작에 대한 대책이 강화되고 있다. 지난해 의결된 '미술품 유통·감정 법률안'은 이우환, 천경자 파문 등 위작 논란이 끊이지 않자, 위작 유통 근절과 시장 투명성 강화를 목적으로 마련되었다. 이에 미술품 진위 감정의 중요한 근거인 소장 이력에 해당하는 미술품 거래 내역이 마련돼 눈길을 끈다.

이 법안에 의해 미술품 유통업은 신진 작가를 발굴하고 전속 작가를 지원해 전시를 여는 등 경제 활동에 공공성을 겸한 '화랑업'과 미술품 2차 거래인 '경매업', 그 외 전시장이나 전속 작가 없이 미술품만 거래하는 '판매 전문 업체_{신고제}'로 구분된다. 업종 자체가 없었던 '화랑업'이 등록제로 생겨난 것이다. 허가제가 도입되는 '경매업'에는 불공정 행위 규제에 대한 의무가 생겼다. 경매 업체는 자신이 유통시킨 미술품에 대한 내역을 관리해야 하고, 자사 경매에는 참여할 수 없으며, 특수 이해관계자가 소유·관리하는 미술품을 경매할 때에는 사전에 공지해야 한다. 이는 경매에 특수 관계의 갤러리가 보유한 전속 작가 작품을 출품한 후

고가에 낙찰받는 등 미술시장 일각에서 일어나는 문제들을 해결하기 위해 마련된 것이다. 덕분에 허위 낙찰이 차단될 전망이다.

전문성을 필요로 하지만 특별한 자격 제도 없이 운영되던 미술품 감정업에는 등록제가 도입된다. 위작 미술품을 제작·유통한 자는 5년 이하의 징역 또는 5,000만 원 이하의 벌금에 처해진다. 계약서나 보증서를 거짓으로 작성해 발급한 자 또는 허위 감정서를 발급한 자는 3년 이하의 징역 또는 3,000만 원 이하의 벌금에 처해진다. 그간 미술품 위작에 사기죄나 사서명 위조죄 등이 적용돼 징역 10년 이하, 3,000만 원 이하의 벌금이던 양형이 강화된 것은 아니나, 위작죄를 사회적 신뢰와 공공질서에 위해를 가한 행위로 규정한 것이 의미가 있다.

미술품 거래도 과세 대상

미술품 거래도 당연히 과세 대상이 되어야 한다. 그동안에는 미술품 과세 자체가 현실적으로 매우 어렵기 때문에 논란이 일었다. 왜냐하면 세금을 매기려면 기준이 되는 가격이 있어야 하는데, 미술품은 가격 산정이 매우 어렵기 때문이다. 가격을 산정하려면 미술품 감정사들이나 정부가 가격을 매겨야 한다. 정부에서 가격을 매기면 표준 공시 가격에 의하게 된다. 그런데 표준 공시 가격이 법적인 것이다 보니, 가격 변동이 둔해져서 미술시장의 특성과도 잘 맞지 않고, 결국엔 시장의 거래를 위축시킬 수 있다는 우려가 일었다. 이러한 이유로 미술품, 골동품 등의 매매 차익이 과거에는 과세 대상이 아니었던 것이다. 하지만 미술품, 골동품 매매가 부자들의 탈세 방법으로 이용되면서 몇 년 전부터는 이에 대한 매매 차익도 과세되도록 개정되었다.

법에서 정하는 미술품, 골동품은 다음과 같다. 먼저 회화, 데생, 손으로 그린

파스텔, 콜라주, 그리고 이와 유사한 장식판 등이다. 파스텔 중 도안과 장식한 가공품은 제외된다. 그리고 오리지널 판화, 인쇄화, 석판화 등이 포함된다.

이와 같은 미술품, 골동품 등은 기타 소득 또는 사업 소득으로 과세된다. 소득세법상 기타 소득으로 과세되는 경우는 다음과 같다. 작고한 작가의 작품이거나 거래가액이 6,000만 원 이상의 미술품인 경우, 제작된 지 100년이 넘은 골동품의 양도가액이 6,000만 원 이상인 경우이다. 골동품의 거래 단위는 개당, 점당, 2개 이상의 짝으로 거래되는 조당일 때다. 작가가 작고한 작품은 기타 소득 대상이 되는 반면, 생존해 있는 원작자의 작품은 사업 소득으로 과세된다. 그러나 소장하고 있는 점당 6,000만 원 이하의 서화, 골동품 등은 과세되지 않는다.

장식이나 환경미화 목적으로 미술품을 구입하는 경우 세무 처리는 다음과 같다. 일단 법인에서 미술품을 구입하면 비품으로 계상하는 것이 원칙이다. 미술품 취득가액이 500만 원 이상이면 예외 없이 비품으로 계상한다. 그러나 장식, 환경미화 등의 목적으로 사무실, 복도 등 여러 사람이 볼 수 있는 공간에 상시 비치하는 미술품의 경우 취득가액이 거래 단위별로 500만 원 이하면 소모품비 등 적당한 계정 과목으로 바로 비용 처리할 수 있다.

기타 소득에서의 과세 방법은 다음과 같다. 먼저 미술품 매매가액의 70%는 필요 경비로 인정된다. 예를 들어 매매가액이 1억 원이면 70%인 7,000만 원이 필요 경비로 인정되며, 3,000만 원이 기타 소득 금액이 된다. 골동품의 경우 보유 기간이 10년 미만인 경우에 필요 경비가 80%까지 인정되며, 보유 기간 10년 이상은 90%가 인정된다. 기타 소득은 20% 세율이 적용된다. 따라서 매매가액이 1억 원이면 70%가 필요 경비로 공제되며, 소득 금액 3,000만 원에 지방소득세를 포함한 세율 22%가 적용된다. 그리고 기타 소득세는 660만 원이 과세된다. 이는 무조건 분리 과세 대상이라 다른 소득이 있더라도 종합 소득세 합산 대상에서

제외된다.

또한 500만 원 이하의 미술품을 구입해 사무실, 복도, 휴게실이 아닌 대표자의 방에 걸었다면, 구입 시점에 비용 처리를 해선 안되고 비품으로 계상한다. 만약 개인 사업자가 미술품을 구입했다면, 예외 없이 경비 처리는 인정받지 못한다.

이와 같은 과세법에도 불구하고, 미술품의 과세에서 기타 소득은 양도 시 필요 경비로 80%가 공제돼 완전한 과세가 아니다. 그래서 '절름발이 과세'라고 불린다. 취득 시 취등록세가 없고 가치 산정이 곤란하다. 그리고 미술품은 미술품 신고제가 있지만 개인 간 거래는 노출되지 않는다. 미술품의 과세는 경·공매 등 공개적 거래에 한정된다. 서화·골동품도 증여, 상속 시 노출되지 않는다.

따라서 미술품은 과세법 개정에도 불구하고 실물로 거래 시 환금성이 좋고, 부피 대비 가치가 높아 절세가 되며, 거래 사실을 은폐하거나 거래가액을 조작하기 좋다. 이를 악용하여 재테크에 이용하는 사람들이 있어, 건전한 컬렉터들이 선의의 피해를 보는 경우가 있다.

Two the Ruins 6 이우환

이우환, 'Two the Ruins 6',
드라이포인트(Edition 26/50), 49×39.5cm, 1986

"나의 회화 작업은 많은 아이디어를 바꿔 가며 할 수 있는 일이 아닙니다.
그러니 좀 더 철저하고 엄격하게 몰고 갈 수밖에 없어요.
스스로에게 족쇄를 채워서, 그 범위 내에서 점점 더 자신을 깎아 먹는 그런 작업입니다.
이처럼 자신을 억제하는 작업을 할 때 신체와 외부와의 긴밀한 대화가 이루어집니다."

_ 이우환

몇 해 전 선배 화가가 이우환 작가의 작품을 보면서, "정말 대단한 자신감이 아니면 하기 힘든 작업"이라고 했다. 이우환 작가는 화면에 점 한두 개를 올리는 정제된 그림을 그린다. 지난한 노력이 드러나는 그림이 대접받는 국내 화단에서 이렇듯 단순한 그림은 그다지 환영받지 못하였다. 비판적으로 말하는 사람은 "선 몇 개 혹은 점 하나 찍어 놓고 지나치게 여백의 미를 강조한다"고 하기도 한다. 그러나 이우환 작가는 노년으로 갈수록 더 단순한 작업을 해 나가고 있다. 가장 최근 열렸던 갤러리현대에서의 개인전을 보면, 이제는 점 하나만을 작품에 찍어 놓고 있다.

　　작가들이 말년으로 갈수록 작업이 단순해지는 것은 크게 두 가지 경우이다. 하나는 양식적 세련미로 나타나는 경우이다. 또 하나는 고도로 응집된 차원의 경우이다. 당시 갤러리현대에서 본 작품 〈대화〉 시리즈는 간명한 양식적 단순성이면서도, 지금까지 그가 해 온 작업이 응집된 결과물이었다.

　　일찍이 이우환 작가의 작업에 주목한 것은 작품에서 서예적인 기운을 강하게 느꼈기 때문이다. 이우환은 점點과 선線의 작가이다. 서예의 기본인 점과 선으로부터 자기만의 양식을 확립하고, 동양 사상의 중심인 기氣의 개념을 회화화하는데 성공했다. 서예를 회화화하는 데 깊은 관심이 있던 나에게 그의 작품은 매

이우환(1936-)

경상남도 함안에서 태어났다. 서울대학교 미술대학을 중퇴하고, 니혼대학(日本大学) 문학부 철학과를 졸업했다. 1960년대 말에서 70년대 초에 걸쳐 물건을 사용한 '조각'을 발표하고, 평론 활동을 하였다. 평론집으로 『걸맞은 상대를 구하여』(1971)가 있다. 현재 '모노파(物派)'라고도 불리며, 활동 당시 '가장 중요한 현대 미술의 동향을 주도하는 작가 중 한 사람'이라는 평가를 받았다. 1972년 이후 다마미술대학(多摩美術大学)에서 교편을 잡았고, 1977년 독일 카셀의 도큐멘타(Documenta)전에 출품했다. 솔로몬 R. 구겐하임(Solomon R. Guggenheim)과 프랑스 파리 베르사유 궁전에서 전시를 열며, 세계적으로 주목을 받았다. 2000년 유네스코 미술상, 2007년 레지옹 도뇌르 훈장, 2013년 금관문화훈장 등을 받았다.

력적으로 다가왔다. 점과 선으로 회화의 본질까지 파고드는 작가의 새로운 문제 제기는 낯선 충격일 수밖에 없었다.

그의 점은 단순한 점이 아니다. 이것은 표현 방법에 국한해서 말하는 것인데, 그의 점은 석채石彩로 되어 있어 입체적으로 드러난다. 나의 작업에 규사를 이용하게 된 것은 그의 작업에서 영향을 받은 것이다.

어느 날 중고서점에서 그의 판화 작품집을 구할 수 있었다. 일본에서 발간된 것인데, 작가의 초기작부터 2000년대 초반까지의 판화가 망라되어 있었다. 작가의 것은 회화나 조각만 보다가 판화 작업을 보니 신선하게 다가왔다. 그중에서 드라이포인트로 제작한 판화에 흥미를 느꼈다. 드라이포인트는 동판화의 직각제판直刻製版 기법의 일종이다. 부식시키는 과정 없이 판면에 직접 예리하고 단단한 철침으로 강하게 긁어 그림을 그린다. 홈에서 자연스럽게 스며 나온 선과 작가가 의도적으로 힘을 준 선, 힘을 뺀 선이 마치 서예의 행초서 운필처럼 리드미컬한 선으로 나타난다.

이 리드미컬한 선이 주는 매력이 드러나 있는 이우환 작가의 판화를 소장하고 싶었다. 기다림 끝에 경매를 통해 구입하게 되었다. 작품을 직접 보니, 배경화면에 드러나는 긁힌 느낌에서도 빈티지한 감성을 느낄 수 있었다. 거실 소파 위에 걸어 놓고 오갈 때마다 바라보는 작품이 되었다.

원본자연도

김근중

김근중, '원본자연도(原本自然圖)',
동판 위에 혼합 재료, 60×60cm, 1993

"벽화를 그리면서 추구한 것은 자연적 존재, Natural Being이다.
Natural Being이란 삶의 고통과 나아가 행복까지도 알고 있는 실존적 정신을 뜻한다.
그런 정신은 대자유의 세계를 가져다 준다.
그것이 바로 예술이 추구하는 세계가 아닐까."

_ 김근중

김근중 작가의 작품을 처음으로 본 것은 미술 전문지 『월간미술』에서였다. 특집으로 만들어진 '당대를 대표하는 작가'에 김근중 작가가 소개되어 있었다. 당시에는 벽화 등 동양 미술의 원류에 대한 관심이 지대했을 때라, 그의 작품이 마음에 와 닿았다. 그리고 기회가 닿아 〈원본자연도〉 시리즈 중 하나인 이 작품을 소장하게 되었다. 작품 제작 정보를 보면, '동판 위에 혼합 재료'라 되어 있어, 작가가 한창 실험적인 작품을 할 때라는 것을 알 수 있다.

한 평론가는 "화가 김근중 만큼 실험 의식으로 점철되어 온 작가도 드물 것이다"라고 말한다. 그는 김근중 작가가 회화를 통해 발언하고자 했던, 그 모든 표현의 실체들이 궁극적으로 〈원본자연도〉를 향한 수행자의 길이었다고 말한다. 자연은 그대로 있지만, 우리는 그 자연을 대자적_{對自的}으로 바라보곤 한다. 실상 인간도 자연의 한 부분이다. 그가 추구해 온 '원본자연도'는 결국 인간과 자연이 합일되고, 공존의 지평을 호흡하는 불가분의 세계일 것이다.

김근중 작가의 회화 초기₁₉₉₀₋₂₀₀₂는 고구려 고분, 돈황석굴 등 벽화의 리얼리티에 집중한 시기이다. 그는 대만문화대학교 유학 시절 돈황석굴 벽화와 한나라 시대 화상석을 본 후 벽화에 관심을 가졌다고 한다.

〈원본자연도〉 시리즈는 벽화의 기법이 눈에 띄는 대표작이다. 특히 질료적 실험이 두드러지게 나타나는데, 프레스코화가 지닌 질감을 드러내고자 울퉁불퉁

김근중(1955-)

충남 예산에서 태어났다. 홍익대학교 동양화과를 졸업하였고, 대만문화대학교 예술대학원을 졸업하였다. 가천대 교수로 재직하기도 했다. 벽화가 지닌 느낌을 캔버스에 그대로 재현하는 작업들로 1990년대에 주목을 받았다. 그의 작가 정신은 한국미의 원형을 찾아 현대화하고, 내면 깊은 곳의 의식을 드러내는 작업에 집중되었다. 1990년 동아미술상, 1993년 토탈미술상을 수상하였고, 작품이 호암미술관, 국립현대미술관 등에 소장되어 있다.

한 표현을 위한 실험을 했다. 흙, 석고를 바탕에 칠하고 긁어내어 건성 프레스코를 만든 것이다.

또한 김근중 작가는 벽화가 지닌 질박한 감각을 유지하면서도, 도상학적 기표를 그려 넣어 전통적인 감각을 따르는 동시에 현대적 미학을 찾으려 했다. 2002년을 전후로 약 3년간, 그의 작업은 도상학적 상징은 사라지고 원색 바탕 위에 미니멀한 점을 묘사하거나, 추상표현주의를 연상케 하는 색면을 다루어 형상을 배제했다. 〈자연과 존재Natural Being〉, 〈내면의 정원〉 시리즈 등이 대표작이다.

이후 수차례의 화풍 변화가 있었다. 그러나 화풍과 작품 주제의 확연한 변화에도 불구하고, 김근중 작가의 회화적 사명은 크게 달라지지 않았던 것으로 보인다. 그것은 곧 그가 늘 마음속에 새기고 있는 동양 정신의 핵심이 '일원론적 사상과 주객일체론主客一體論의 회화적 구현'에 있기 때문이다.

몇 해 전 고려대학교박물관에서 작가의 개인전 〈꽃, 이전-이후〉를 보았다. 꽃을 그린 대작들 사이에서 작가적인 역량을 느낄 수 있었다. 문득 〈원본자연도〉 시리즈 이후 작가의 여정이 생각났다. 당시의 작품 저 너머에도 〈원본자연도〉가 보이는 듯했다. 그가 동양 정신을 추구하며 끊임없이 탐구하고 시도하는 것은 여전히 현재 진행형인 듯했다.

묵 포 도

작자 미상

**작자 미상, '묵포도도(墨葡萄圖)',
종이에 수묵, 54.5×32cm, 연도 미상**

포도를 유달리 좋아하는 아내 덕에 포도는 여름 내내 항상 곁에 두고 먹을 수 있는 과일이다. 어느 날 화집을 보다가 포도를 그린 그림을 보았다. 음영을 이용한 포도알 묘사와 먹의 농담을 이용한 잎과 줄기 묘사, 나선을 이용한 덩굴 묘사 등이 절묘하게 어우러져 있었다. 작품에 기교의 즐거움이 있었다.

문인화의 소재로 포도를 그리기 시작한 것은 조선 초기부터였다. 포도는 많은 알들이 뭉쳐 송이를 이루며 덩굴이 길게 자라, 석류와 마찬가지로 다산과 풍요를 상징하였다. 이러한 포도의 원산지는 서부아시아로, 석류와 함께 실크로드를 통해 우리나라에 전래되었다. 적어도 고려 시대부터 재배된 것으로 보인다. 고려의 문신 이규보나 조선 초 문신 권근이 남긴 시 속에는 사찰을 비롯한 고을에서 포도가 널리 재배되었던 상황을 알려 주는 내용이 담겨 있다.

포도도는 송나라 말기에서 원나라 초기에 활동한 선승禪僧 일관에 의하여 창시되었다는 것이 일반적인 학설이다. 동아시아 문화권에서 포도는 주로 선승이나 서書에 뛰어난 사대부들이 여기餘技로 즐겨 그린 소재였다. 그러나 중국에서는 사군자四君子와 같이 뚜렷한 하나의 분야나 양식으로 정형화되지 못한 것으로 보인다. 다만 소재 자체가 수묵만으로 묘사하기 용이하여 시대가 내려오면서 계속 그려진 것으로 보인다.

조선 시대에는 포도 문양이 문인화의 주요 소재로 등장한다. 이 시기에는 포도 그림에도 괄목할 만한 발전이 나타났다. 포도 그림 한 가지만으로 이름을 남긴 문인화가들이 나타나고, 조선 백자에서도 포도 그림이 문양의 차원을 넘어선 강한 회화성을 띠고 나타나는 것이다. 이 조선 백자의 표면 그림을 통하여 간접적으로 화원들의 포도 그림을 살펴볼 수 있다.

우리나라에서 포도는 중국이나 일본보다 더욱 빈번하게 그려져, 뚜렷한 정형이 이룩되었다. 이는 조선 중기에 이르러서 더욱 두드러졌으며, 19세기에 활동한

최석환과 같이 묵포도로 명성을 얻은 전문적인 직업화가도 등장한다. 뿐만 아니라 포도는 이계호, 홍수주, 윤순, 심정주, 강세황 등 주로 문인들이 애호하는 화재畫材였다.

여기에 수록한 작품 '묵포도도'를 보았을 때 단순하면서도 대담한 S자형 구도에 눈길이 갔다. 포도의 열매와 잎, 줄기 묘사에서 습묵濕墨을 이용하여 필흔筆痕이 거의 나타나지 않는 발묵법潑墨法을 볼 수 있다. 포도알과 줄기는 농담이 다른 먹색으로 표현하여 변화감을 주었다. 포도알의 입체감과 벌레 먹은 나뭇잎, 꼬불꼬불하게 말린 덩굴 등에서 작가의 거침없고도 호방한 필법을 엿볼 수 있다.

무제

조엘 샤피로

Joel Shapiro, 'Untitled',
에칭 애쿼틴트(Edition 54/60), 60×45cm, 1992

"나의 관심사는 형태와 비율이다.
조각과 조각을 잇달아 이어가면서 복잡한 구성을 만들어 간다.
조각은 작가와의 대화일 뿐 아니라, 일단 완성된 다음은 공간과 관객과의 대화다."

_ 조엘 샤피로

조엘 샤피로_{Joel Shapiro}는 작품이 성찰의 산물임을 강조한다. 특유의 복합적인 명쾌함을 얻기 위해 가장 단순한 수단을 선택했다. 그리고 20여 년 동안 자신의 생각과 작품 제작의 과정들을 반영하는 직사각형 형태에 천착해 왔다. 직사각형은 철저히 무생물적인 형태로, 자연에서는 찾아볼 수 없다. 그러나 산업 사회 도시 속 어디에서나 발견할 수 있는 것으로, 순전히 인간의 발명품이다.

여기에 수록한 작품 '무제'는 마치 조엘 샤피로가 조각 작업을 하기 전에 에스키스나 드로잉을 한 것 같은 느낌을 준다. 한 순간 연필과 색종이를 들고 잠시 고민한 끝에 단번에 작업한 듯하기도 하고, 직사각형의 조합이 단순하고 밋밋하게 느껴지기도 한다.

그의 직사각 형상들은 면 위에 숨결과 역할을 부여하듯 부드러운 색조, 스친 듯한 자국, 때로는 희미한 손자국들에 의해 특징 지어진다. 구상적인 직사각형들의 축적은 표현된 면으로부터 자신의 크기가 결정 지어진다. 마치 조각이 공간을 탐색하면서도, 결코 공간을 압도하지 않고 서로 영향을 미치는 것 같다. 심지어 누워 있는 것처럼 보이는 형상도 공간 속으로 뻗어나가 생명력을 보여 준다. 그것은 가능성의 반복이며, 드로잉으로서는 완전할지라도 그 자체로 끝은 아니다. 그는 조각이나 드로잉에서 직사각형의 표면적인 중립성에 생생한 정신을 불어넣고, 작품을 생각으로 가득 차게 만든다.

조엘 샤피로(Joel Shapiro/1941-)
미국 뉴욕에서 태어났다. 뉴욕대학교에서 학사와 석사 학위를 받았다. 1970년 첫 개인전을 시작으로 뉴욕 현대미술관, 메트로폴리탄미술관, 오르세미술관(Musée d'Orsay) 등 세계 유수의 미술관과 갤러리에서 100회 이상의 개인전 및 회고전을 하였다. 퐁피두센터, 폴게티미술관, 테이트갤러리 등 세계 유명 미술관에 그의 작품이 소장되어 있다. 육면체의 조합으로 이루어진 단순한 조형 언어를 통해 추상과 구상의 관계를 깊이 탐구하는 작가이다.

한편 샤피로의 대표적인 조각품들은 마치 막대 인형 같은 형상을 보인다. 조각품을 구성하는 단순한 직사각형 블록들은 어린 시절의 블록 쌓기 놀이처럼 보이기도 한다.

이러한 샤피로의 작품은 '구상과 추상의 경계를 뛰어넘어 형상의 가능성을 극한의 경지로 끌어올린 세계'라 평가된다. 그의 작품은 끊임없는 질문과 조사의 결과물이다. 그는 금속, 목재 등을 이용해 모형을 제작하는데, 그 과정에서 형태의 무한한 가능성을 탐구한다. 나무토막을 연상케 하는 직육면체는 구상과 추상 사이의 유연한 관계 속에서 핵심적인 역할을 한다. 미니멀리즘과 맥을 같이 하는 단순하고 기하학적인 형태는 분절分節과 조합에 따라 작품의 성격을 다양하게 드러낸다.

작가는 "공공장소에 놓인 인간 형태의 내 조각을 어린아이가 그대로 따라 하는 모습을 종종 본다"며 "단순하고 기하학적인 요소로 인간의 움직임을 역동적으로 표현하는 일이 즐겁다"고 말하였다.

조엘 샤피로는 1996년과 2008년에 우리나라에서 개인전을 열기도 했다. 당시 언론과의 인터뷰 자료를 찾아보았다. 그는 자신의 작품을 '추상'이라고 밝히면서 추상 예술을 하는 이유를 "특정한 인종이나 계층에 국한되지 않는 소구력이 있기 때문"이라고 설명했다. 또한 그는 "조형물과 드로잉이 1:1로 대입되지는 않는다"고도 했다. 그리고 함께 전시되는 드로잉도 조각을 위한 밑그림이 아니라, 조형의 가능성을 탐색하는 별도의 작업이라고 말했다.

따라서 내가 짐작한 것은 어디까지나 작품을 보고 든 개인적인 느낌일 뿐이지, 실제 작가의 제작 의도와는 다른 것을 알게 되었다.

분수 유근택

유근택, '분수',
한지에 채색, 177×265cm, 1999

"저는 한지의 물성이 갖고 있는 공간감과 정서를
어떻게 확장시킬 것인지에 관심을 갖고 있습니다.
물성을 어떻게 말하게 할 것인가에 대해 질문을 던지는 거죠."

_유근택

전통적인 동양화는 문인들의 안빈낙도나 이상향과 같이 여유로운 풍경 등을 주요 소재로 삼았다. 그러나 시대가 바뀌면서 그런 풍경 그림은 이제 명가들의 화집 속에서나 존재하게 되었다.

우리 주변을 돌아보라. 도시인으로서 오늘을 살아가는 평범한 이웃들이 있다. 또한 그들의 일상이 있다. 평이하고 밋밋한, 반복되는 모습들. 유근택 작가는 이러한 일상이라는 담론을 주제로 한 작업들을 해 오고 있다. 일상이라는 단어에 지극히 충실한 작업이 있는가 하면, 일상의 가벼움과 일상이 아닌 무거움 사이의 차이에 주목한 작업도 있다.

작가는 일상에 대하여 이렇게 말하였다.

"저는 1980년대의 거대 담론들이 미처 발견하지 못한 '일상'이라는 소소한 질문들에 관심이 갔어요. 나로부터 시작되어 만나는 사물들이나, 일어나는 사건들이 때로는 엄청난 에너지를 동반하고 있다는 점을 인지하면서 그림의 방향이 바뀌게 되었죠. 사실 평범한 사람들에게 일상은 백 년이 가도 변하지 않는 일상이지만, 예술가는 바늘 하나 비집고 들어갈 틈이 없을 것 같은 견고한 일상에 틈을 만들고 뒤집으면서 언어를 만들어내는 존재죠. 그것을 통해 삶을 환기시킬 수 있는 장치를 만들어 내는 존재이기도 하고요. 제가 그림을 그리는 이유는 바

유근택(1965-)

충남 아산에서 태어났다. 홍익대학교 동양화과와 동 대학원을 졸업했다. 현재 성신여자대학교 교수로 재직 중이다. 1991년 관훈미술관에서 첫 번째 개인전을 열었다. 이 전시에서 40m 초 대형작 '유적, 토카타 – 질주'를 통해 인간 내면의 울림에 대한 회화적 질문과 화두를 던졌다. 이후 동양화를 지나친 거대담론으로부터 인간의 주변으로 끌어내리는 조형적 실험에 몰두했다. 1995년, 관훈갤러리에서 6명의 개인전을 하나로 묶은 〈일상의 힘, 체험이 옮겨질 때〉전을 기획하여, 동양화에서의 일상성에 문제를 제기했다. 그 이후에도 금호미술관, 원서갤러리, 동산방화랑, 사비나미술관, 갤러리현대 등에서 개인전을 가졌다. 인간의 주변과 시간에 대한 해석을 담은 독특한 화풍이라는 평을 받으며, 2000년 석남미술상, 2003년 오늘의 젊은 예술가상, 2009년 하종현 미술상을 수상했다.

로 이것입니다."

여기에 수록한 작품은 '분수'이다. 작가는 여름철 주변에서 흔히 볼 수 있는 분수를 주제로 기존의 한국화가 답습해온 관념적인 공간이 아닌, 현재 우리가 사는 세계를 되돌아보고자 했다. 작가의 홈페이지를 통해 검색해 보니, 이 작품과 비슷한 연작의 제목은 '분수, 혹은 당신은 행복하십니까?'로 되어 있다.

'분수'는 약 200호 정도 크기의 대작이다. 현재 내 작업실에 보관하고 있는데, 크기가 너무 커서 들여놓을 때도 애를 먹었다. 제작 시기는 작가가 한창 실험적인 작업을 할 때인 1999년이다. 중심에서 밖으로 향하는 먹선이 부챗살처럼 퍼져나가고 있는 구도이다. 먹이 지닌 정신성과 본질을 성찰하는 한국화의 핵심적 요소를 놓치지 않으려는 흔적이 보인다. 사변적이었던 한국화를 손에 잡힐 만큼 가깝고 밀접한 것으로 만들고자, 일상이라는 개념에 주목한 작가의 작업 방식이 그대로 드러난 작품이다.

2017년 갤러리현대에서 열린 작가의 개인전을 보았다. 새로운 작업을 위한 노력을 거듭해서 놀라운 경지의 작품으로 발전해 가고 있는 듯했다. 어떤 사람은 그의 작품을 보고, 안젤름 키퍼Anselm Kiefer나 피터 도이그Peter Doig의 느낌이 난다고도 하는데, 궁극적인 작업의 목적이 다른 것으로 보인다.

작가의 작품과 작업에 대한 생각을 알고자, 몇 해 전 발간된 책인 『지독한 풍경』을 흥미롭게 읽었다. 1999년부터 2012년까지의 드로잉 작업 가운데 200여 점, 평론가들이 그의 작품 세계에 대해 쓴 글, 화가와 평론가들이 나눈 대담이 실렸다. 국내 한 평론가는 "유근택 작가의 그림은 한결같이 뭉개진 윤곽들, 모호한 떨림들, 흔들리는 붓질, 격렬한 운동, 세상의 모든 소리와 질감을 촉각적으로 보여 준다"고 말했다. 유근택 작가는 "마치 연극 무대를 연출하는 연출가처럼 화면을 하나의 사건 현장으로 정지시키거나 움직이게 하고 싶다. 화면은 현실이자, 동

시에 현장이다. 그 안에서 역사나 사건은 손님처럼 지나가기도 하고, 머무르기도 한다"고 말했다. 유근택 작가에 대한 이해가 필요한 분들에게 일독을 권한다.

Passport c70 톰 삭스

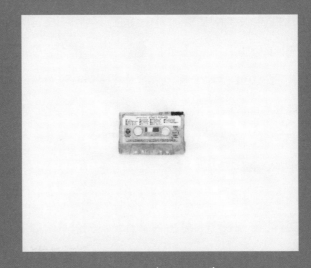

Tom sachs, 'Passport c70',
트레이싱지에 수채와 펜과 연필, 35,6×42,9cm, 2000

ⓒ Tom sachs

"그것을 만드는 것은 그것을 가지는 하나의 방법이다."

_톰 삭스

그저 트레이싱지 위에 카세트테이프 하나가 덜렁 그려져 있다. 자세히 보니, 일본 음악이 녹음되어 있는 듯하다. 지난 시간을 돌아보니, 한때 카세트테이프가 생활 속에 깊게 자리하던 시절이 있었다. 1980년대 후반까지인 듯하다. 대학에 들어가서도 카세트테이프로 음악을 듣고, 군대에서도 상황실에서 밤새 야근을 하면서 많이 들었다. 주로 유재하, 변진섭, 조정현, 이승철, 장국영 등의 음악이었다. 이 작품을 보니 그때가 생각난다. 작가는 어떠한 이유로 이 작품을 그렸을까.

톰 삭스Tom Sachs는 조각가로, 다양한 현대 아이콘들을 정교하게 재현한 것으로 잘 알려져 있다. 재현한 작품들은 디자인적으로 걸작의 요소를 모두 갖추었다. 초기에 그는 전화번호부와 테이프로 사무용 가구를 만들었고, 나중에는 폼 코어와 글루건만 사용하여 르 코르뷔지에Le Corbusier의 1952년 유니테 다비타시옹Unité d'Habitation, 주택 집합을 재현했다. 다른 프로젝트로는 '아폴로 11호 달 탐사 모듈', '전함 USS 엔터프라이즈' 같은 다양한 냉전 시대의 걸작들이 포함되어 있다. 그는 이 작품들을 합판, 접착제, 다양한 주방 기구들을 사용하여 만들었다.

그는 자본주의 문화를 샘플링하는 과정을 거쳐 작업했다. 결과가 변형되도록 재가공을 한 것이다. 여기에 수록한 'Passport c70'은 한편으로 생각하면 이러한 과정 중에 나타난 부산물과 같은 작품이다.

톰 삭스(Tom Sachs/1966-)
뉴욕에서 태어났다. 런던의 건축학교를 졸업한 후 1989년 버몬트 베닝턴대학(Bennington College)을 졸업했다. 건축학을 전공한 조각가이자 화가, 설치 미술가, 그리고 필름 메이커이다. 핫셀블라드(Hasselblad), 라이카(Leica), 소니(SONY), 에르메스, 샤넬(CHANEL), 프라다 등의 브랜드 이미지를 종이, 박스, 플라이우드, 스티로폼 등을 이용하여 브리콜라주(Bricolage) 기법으로 표현하였다. 이를 통해 현대 사회 속 사람들이 열광하는 물질만능주의가 얼마나 덧없고, 약하고, 부서지기 쉬운 것인가에 대한 메시지를 던졌다. 그의 작품은 메트로폴리탄미술관, 솔로몬 R. 구겐하임미술관, 휘트니미술관, 퐁피두센터 등에서 찾아볼 수 있다.

인터넷에서 톰 삭스를 검색해 보면, 그의 대표작들이 나온다. 패러디 작품을 많이 하는데, 주로 물질문명을 적나라하게 보여 주는 작품들이 많다. 하지만 그러한 주제를 진지하지 않고 유머러스하게 보여 주는 게 가장 큰 특징이다. 예를 들어, 명품인 프라다PRADA 포장 박스로 만든 변기, 에르메스Hermès 포장지로 만든 맥도널드McDonald's 햄버거와 감자튀김 포장지, 일회용 음료 컵 등이다. 관람자는 이러한 일련의 과정을 통해 단순히 포장지가 바뀌는 것이 상상 이상으로 강한 임팩트를 준다는 것을 깨닫게 된다. 눈에 들어오는 정보로 인해 우리가 얼마나 의식을 빼앗기고 있는지 알 수 있다.

2012년 톰 삭스는 조금 특이한 작업을 한다. 작업의 주제이기도 하였던 우주, 나사, 화성의 테마를 가지고, 세계 최대의 스포츠웨어 브랜드 나이키와 손을 잡은 것이다. 톰 삭스와 나이키는 아주 색다른 신발, 의류, 가방을 선보였다. 이 제품들에 들어간 소재는 모두 지금까지 스포츠웨어에서는 단 한 번도 쓰이지 않았던, 실제 우주 비행사들의 옷 소재, 화성 탐사선의 에어백, 파라코드 등이었다. 이 중에서도 메인은 '마스야드 1.0Mars Yard 1.0'이라 명명된 신발이었다. 염색되지 않은 가죽과 폴리우레탄, 화성 탐사선에 쓰였다는 벡트란Vectran 섬유, 그리고 빨간색 풀 탭과 스우쉬로 장식하여 화성의 색을 표현했다고 한다. 극소량으로 발매된 이 신발은 우리나라 돈으로 90만 원 정도의 가격에 판매되었다.

Arrow

안 토 니 타 피 에 스

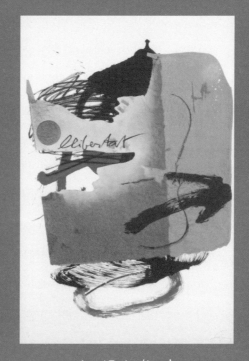

Antoni Tapies, 'Arrow',
석판화(Edition 157/300), 89.2×59.8cm, 1988

© Antoni Tapies / VEGAP, Madrid – SACK, Seoul, 2023

"시선(視線)과 만나는 사실은 사실의 빈약한 그림자에 지나지 않는다."

_ 안토니 타피에스

안토니 타피에스Antoni Tapies는 현대 한국 화단에 거대한 영향을 끼친 작가이다. 전시회를 다녀 보면, 아직 그의 그늘 아래 머물고 있는 작가들이 이따금씩 보인다. 1980-90년대에는 이러한 현상이 최고 정점에 달했었다. 대한민국미술대전에서 대상 작품이 그의 작품을 그대로 표절한 것으로 밝혀져 수상이 취소되는 사태도 있었다.

안토니 타피에스는 동양 철학, 특히 선불교와 도가 사상에 심취했다. 그리고 고통과 괴로움, 궁극적인 인생의 의미와 진리 등을 화폭에 담았다. 그래서인지 그의 작품에서 드러나는 동양적인 표현 방식이 낯설지 않다. 특이한 것은 문자, 원, 십자형, 괄호 등을 많이 사용했다는 점이다. 이는 동양의 문자나 낙서로부터 영감을 얻은 것으로 보이는데, 주로 즉흥적이고 충동적으로 그린 듯한 선으로 표현되어 있다. 그래서인지 그래피티 아트Graffiti Art처럼 보이기도 한다.

이 같은 기호들은 존재에 관한 사색의 상징으로, 타피에스뿐 아니라 파울 클레Paul Klee, 피에트 몬드리안Piet Mondrian 등 많은 작가들에 의해 변형되어 사용되었다. 기호란 인간이 다루는 모든 상상체의 구조인 것을 보면, 모든 예술 작품은 기호의 성격을 갖고 있고, 작품 속 기호는 사회적 현상을 관통하는 전체의 맥락과 닿아 있다고 할 수 있다.

예전에 『월간미술』에서 전 덕성여자대학교 이반 교수가 타피에스의 작업실을

안토니 타피에스(Antoni Tapies/1923-2012)

스페인 바르셀로나에서 태어났다. 15세부터 예술과 동양 사상에 관심을 가졌으며, 바르셀로나대학교(Universidad de Barcelona)에서 법률을 공부한 후 1946년부터 회화에 전념하였다. 1958년, 불과 35세의 나이에 이미 베니스 비엔날레의 스타로 떠오르고, 이 해에 데이비드브라이트재단 및 유네스코와 피츠버그 카네기상을 휩쓸 만큼 엄청난 성공가도를 달렸다. 벽에 그려진 낙서, 때로는 고고학적 유품이나 화석의 잔해 같은 그의 회화는 시간이 경과함에 따라 마모되고 파괴된 느낌이 강화되어 더욱 생명력이 커지는 독특한 매력을 발산한다. 20세기 후반 가장 중요한 스페인 예술가로 추앙받고 있다.

찾아가서 대담을 나눈 내용을 본 적이 있다. 오래전이라 자세히 기억나지는 않지만, 대화 속에서 작가가 매우 소탈한 사람임을 느꼈다.

안토니 타피에스의 전작 작품집 중 6권을 가지고 있는데, 볼 때마다 감탄하게 되는 것은 끊임없이 작업하는 것을 증명하듯 엄청난 작업량 때문이다. 그는 거의 매일 작업하고 작품을 완성시킨 것으로 보인다.

판화 작품 또한 수천 점을 남겼다는 기사를 본 적이 있는데, 회화 작품 못지 않게 판화 작품도 매력적이다. 그의 판화 작품을 보면, 늘 소장하고 싶어진다. 거침없는 표현에서 작가의 기운이 느껴지기 때문이다.

88올림픽을 기념으로 제작한 'Arrow'는 그의 판화 가운데에서도 뛰어난 작품이다. 제작 당시 300장을 찍어서 그런지 국내 경매에서도 심심치 않게 거래되고 있다. 외국에서는 이 작품이 그의 대표작으로 취급되어, 국내 거래 가격의 3-4배에 정도로 거래되는 듯하다.

작품은 크고 작은 몇 개의 단순한 기호로 구성되어 있다. 즉흥적으로 거칠게 그린 검은 화살표와 연필로 그은 선, 붉은 타원, 찢어진 듯한 사각형 등이 보인다. 복잡다단한 인생을 몇 개의 기호로 단순화해 궁극적 존재에 가까이 다가가려는 듯한, 철학적 사색의 기운이 감돈다. 우리나라의 국가적인 행사를 위해 제작했다는 특별한 의미와 함께, 항상 곁에서 봐도 질리지 않는 작품이다.

히히히

유승호

**유승호, '히히히',
종이에 펜, 27.5×32cm, 2004**

"유치한 유머, 바보로서의 유치함, 참된 바보로서의,
위장된 바보가 아닌, 그렇게만 될 수 있다면.
머리의 나사를 좀 풀어 주자, 자유롭게 날아가도록.
하지만 유머 뒤에는 반드시 그 무엇이 있다.
얄딱구리한 그 무엇"

_ 유승호

언론 매체에서 유승호 작가의 작업을 처음 접했을 때는 그저 '재기발랄한 신세대 작가가 나왔구나' 하고 생각했다. '글씨로 그림을 그리려고 한 아이디어가 좋네' 하는 정도였다.

그런데 과천 국립현대미술관의 소장전이었던 것 같다. 우연히 보러간 전시에 유승호 작가의 대작이 걸려 있었다. '천⑾천⑾히'라는 작품이었다. 149×252cm의 크기였는데, 뿜어져 나오는 아우라가 대단했다. 단순히 아이디어로 승부하는 작가가 아닌, 그만의 내공이 느껴졌다. 기회가 되면 소품이라도 그의 작품을 소장하고 싶다고 생각했다.

그는 점 찍기를 통한 글씨 쓰기 작업을 하는데, 이는 무의식적이고 무의미한 행위를 의식적으로 통제하는 것에서 시작된다. 이와 같이 독특한 방식으로 창작된 유승호 작가의 작품은 명암 대비와 선의 굵기, 점의 크기로 인해 추상적 형태로 보이기도 하고, 때로는 산과 강이 있는 산수화처럼 보이기도 한다. 그림에 가까이 다가가 살펴보면, 그 속에 수많은 점과 글자들이 규칙적인 배열과 중첩을 이루며 어우러져 있음을 깨닫게 된다. 그 순간 멀리서 볼 때는 거의 정지되어 있는 듯했던 형상들이 살아 움직이기 시작한다.

결국 소장하게 된 작품에는 '히히히'라는 제목이 붙어 있다. 가까이에서 작품을 보면, '히히히'라는 글자가 무수하게 쓰여 있는 것이 보인다. 이 '히히히'라는

유승호(1973-)

충남 서천에서 태어났다. 한성대학교 회화과를 졸업하였다. 1999년 첫 개인전을 시작으로 현재까지 7회의 개인전을 개최하였다. 국립현대미술관, 토탈미술관, 광주비엔날레, 부산시립미술관, 킹스린아트센터(King's Lynn Arts Centre), 모리미술관(森美術館), 퀸즐랜드아트갤러리, 타이베이시립미술관(台北市立美術館) 등의 주요 단체전에 참여하였다. 1998년 제5회 공산미술제 공모전 우수상과 2003년 제22회 석남미술상을 수상하였다. 현재 장흥 아틀리에 레지던시 작가로 선정되어 작업에 전념하고 있다.

글자가 모여 꽃잎이 되고, 꽃이 되고, 줄기가 된다. 작가는 작품 전반에서 동양화적인 이미지를 구축하고 있다. 그러나 동양화적인 이미지를 그리면서도 동양화의 필선에 의존하지 않고, 묘사의 단위를 문자나 점으로 대체한다. 작품의 제목이 가진 청각적 요소는 형태의 시각적 요소와 자유롭게 충돌한다. 이러한 것은 작가 스스로가 말하는 '나사가 좀 풀린' 자유로운 발상에서만 가능하다.

작가는 주로 범관, 곽희, 김홍도, 빌럼 데 쿠닝 등 대가들의 작품에서 이미지를 차용하고 있다. 이미지들을 구성하는 요소와 제목들은 "우수수수", "야~호", "으-씨", "으이그 무서워라", "힘 줘. 여기는 힘 빼고", "뭉실뭉실", "쉬~" 등 구어적이고, 더러는 점잖지 못한 키치적 언어들이다. 이를 통해 현대 회화가 어렵고 난해하다는 통념을 깨고, 보다 친근하게 감상자들에게 다가가는 듯하다.

유승호 작가의 작품을 한마디로 이야기하자면, 일종의 '이중화_重畵'라 할 수 있다. 멀리서 보면 자연이나 어떤 큰 형태가 보이는데, 가까이 다가가서 살펴보면 이 이미지들이 볼펜이나 제도용 펜으로 하나하나 쓴 의성어 또는 의태어로 이루어져 있음을 알 수 있다. 깨알같은 글자들이 겹쳐서 촘촘히 윤곽이 만들어지고, 형상이 이루어지는 과정을 떠올리면, 작품에 쏟아 부었을 작가의 지난한 노고가 가슴으로 느껴진다. 보기에도 멋지고 논리적으로도 훌륭한 유승호 작가의 작업이 앞으로 어떻게 전개될지 궁금해진다.

Olimpiada de Seul 에두아르도 칠리다

Eduardo Chillida, 'Olimpiada de Seul',
실크스크린(H.C), 엠보싱, 88×68cm, 1988

"나는 삶을 베낀다.
그러나 삶의 외양을 베끼는 것이 아니고
시간을 가로질러 진화해 가는 삶의 행보와 단계를 베낀다.
사물들은 변화하고 진화한다.
나는 작품 속에서 이 진화를 베낀다."

_ 에두아르도 칠리다

1988년 서울올림픽을 기념하기 위해 제작된 판화를 몇 점 가지고 있는데, 에두아르도 칠리다Eduardo Chillida의 작품도 그중 하나이다.

'Olimpiada de Seul'은 간결한 이미지로 구성되어 있다. 열쇠 혹은 고리를 연상시키는 작가만의 특유한 형태가 있고, 가운데는 엠보싱이 되어 있어 두 이미지를 연결해 주고 있다. 작가의 서명은 오른쪽 하단에 있고, 특이하게 왼쪽 중간 이미지 바로 아래에 에디션 번호가 붙었다. 극도로 절제된 구성과 흑백의 강한 대비가 긴장감을 유도하며, 철학적 깊이를 느끼게 한다. 이 작품에서 드러나는 검은 필선과 흰 여백은 동양 서예와 연관 지어 볼 수 있다.

에두아르도 칠리다는 예술가가 되기 이전에 국가대표 축구팀에서 골키퍼를 지냈던 독특한 이력의 소유자이다. 이러한 경험이 나중에 작가가 되었을 때 '공간'에 대한 남다른 시각을 열어 주었다고 한다.

그는 스페인에서 가장 활발한 활동을 한 작가 중 한명으로 알려져 있다. 초기에 인물 형상의 구상적이고 전통적인 드로잉, 조각으로 출발하여 추상으로 작업의 방향을 바꿔 나갔다. 1950년대 이후에는 철과 돌, 진흙 등 다양한 재료를 사용하여 공간과 형태의 안팎에 대한 건축적 이해를 보여 주는 조각 작품을 만들었다. 손바닥보다도 작은 콜라주나 판화를 제작하는가 하면, 거대한 크기의 공공 조형물 작업도 활발히 하였다.

그는 지역성에 토대를 두고 뚜렷한 개성을 구축하였다. 자신의 내면에 수도

에두아르도 칠리다(Eduardo Chillida/1924-2002)
바스크 지방의 산 세바스찬에서 태어났다. 처음에는 건축에 뜻을 두었으나, 도중에 조각으로 전향하였다. 1948년 파리로 이주, 1949년 살롱 드 메에 '여인과 로고스'를 출품하였다. 이후 스페인 북부의 에르나니에로 거처를 옮겼다. 스페인의 전통적인 단철 기법에 의한 추상 조각으로 세계적 명성을 얻었고, 1958년 카네기상을 비롯하여 수많은 상을 받았다.

자적인 몰두를 하면서도, 철학, 문학, 음악, 미술 등 다양한 장르를 넘나드는 주제로 세계인이 공감할 수 있는 예술 세계를 창조한 작가로 꼽힌다. 그가 일생에 걸쳐 탐구한 '공간'이라는 주제는 돌·철·점토·종이 등 다양한 재료로 변주되었다. 그리고 안과 밖, 채움과 비움, 존재와 부재, 실체와 여백 등 공간을 이해하고 보여주는 중층적 시각을 제시했다. 그의 판화 작업 역시 철제 조각에서 오는 견고함, 부수적인 설명이 필요 없는 단순함을 특징으로 한다.

1958년 베니스비엔날레 조각 부문 대상을 시작으로, 에두아르도 칠리다는 칸딘스키상, 카이저링미술상 등 수많은 국제 미술상을 받았다. 그리고 세계 유수의 미술관과 공공장소에서 전시를 하였다. 동시대 조각가들에게 큰 영향을 끼쳤다는 평가를 받지만, 국내 미술계에서는 뒤늦게 주목받았다.

칠리다의 유족으로 이루어진 재단과 칠리다-레쿠미술관Chillida-Leku Museum의 협조를 받아, 2011년 신세계갤러리에서 그의 개인전이 열렸다. 칠리다의 작품을 비로소 가까이에서 보게 된다는 것 자체가 설레는 일이었다. 그의 조각과 종이, 판화 작업을 보는 내내 행복했다.

PART 5

미술시장의
이야기를 듣다

미술관은 탐색할 만한 가치가 있는
많은 진실에 둘러싸인 하나의 진실이다.

_ 마르셀 브로타에스(Marcel Broodthaers)

증권시장이 증권을 사고파는 시장이라면, 미술시장은 미술품이 거래되는 시장이다. 원론적인 이야기가 될 수 있지만, 다른 시장과 마찬가지로 공급자와 소비자 그리고 유통 구조를 생각할 수 있으며 창작자작가의 작품을 거래하는 유통자와 작품을 구매하는 구매자컬렉터를 축으로 굴러간다. 미술계란 말이 비평가, 큐레이터, 작가 등 상업적인 활동에 직접적으로 연루되지 않은 사람들까지 포함하는 광의의 의미라면 미술시장은 미술작품을 사고파는 사람들 즉, 아트딜러, 아트컬렉터, 옥션 하우스에 한정된다.

지금까지 미술시장을 이해하기 위해 미술작품이 어떻게 유통되며, 어떻게 비평적으로 가치를 인정받고 또한 어떻게 사람들에게 노출되는지, 어떻게 마케팅되고 판매되고 컬렉션 되는지를 알아봤다. 현대에는 "위대한 작품은 탄생하는 것이 아니라 인위적으로 만들어지는 것"이라는 말이 있는데, 그것이 미술시장이 하는 일인지도 모른다. 이번에는 미술시장에 참여하고 있는 전시기획자, 큐레이터, 아트 딜러, 컬렉터, 창작자작가, 전문기자, 미술전문 변호사 등과 대화를 통해 좀 더 미술시장에 가까이 접근해 보고자 한다.

현대 미술 컬렉터와의 대화
_김선태(컬렉터)

김선태 컬렉터

국내 대형 증권회사에서 고유자산을 운용하는 전문주식 트레이더로 오랫동안 일을 했다. 현재는 독립하여 증권투자업계에서 투자업무를 이어가고 있다. 스트레스가 많은 업무를 지속하다 보니 긴장을 이완시켜주고 스트레스를 줄일 수 있는 취미생활을 찾게 되었는데, 그림을 감상하고 수집하는 것이 좋은 대안이라는 것을 깨달았다. 엄청난 예산과 뛰어난 안목을 갖춘 슈퍼 컬렉터는 아니지만, 그림 감상하는 것을 좋아하고, 선호하는 그림을 수집하는 과정을 통해 자신의 삶과 그의 컬렉션이 좀 더 풍요로워지기를 바라는 아트 러버이다.

Q. 만나 뵙게 되어 반갑습니다. 미술품을 수집하신 기간은 어느 정도 되시는지요?

A. 2016년부터 시작하였으니, 대략 7년 정도 되었습니다. 미술품 수집과정을 대체투자 개념으로만 볼 순 없지만, 대체투자 포트폴리오라고 가정해 보면 최소 10년 이상은 작품들을 구입하고 공부해야 할 것 같아요. 아직은 계속해서 작품들을 수집하는 단계입니다.

Q. 미술품을 본격적으로 수집하시게 된 계기가 있다면 무엇인지요?

A. 워킹맘으로 바쁘게 지내던 아내가 직장을 그만두고 우울증이 살짝 왔습니다. 그 시기에 부부가 함께 즐길 수 있는 취미를 찾아보기로 했고, 그것이 미술관과 갤러리를 돌아다니면서 그림을 감상하는 일이었습니다. 다른 분

아에서는 취향이 서로 달라 끝까지 함께 할 수 없을 것 같았지만, 그림 감상하는 일은 서로 다른 취향이 방해받지 않았고 때로는 오히려 긍정적인 자극이 되기도 했습니다.

저희 부부의 미술품 수집은 처음부터 구체적인 목표와 계획을 가지고 시작된 것은 아니었습니다. 우연히 아트페어에서 오순환 작가가 그린 4호 크기의 작은 그림을 사게 되었어요. 작품 제목이 '행복'이었는데, 그림의 소박하고 따뜻한 느낌이 너무 좋았습니다. 그 이후 특별한 계기가 된 것은 없었지만 미술품 수집 규모와 빈도가 단기간에 크게 증가했습니다. 고 김태호 작가의 100호 작품을 구입하면서 좀 더 과감하게 수집하기 시작했습니다.

부부가 모두 금융기관에서 포트폴리오 운용 관련 업무를 오랫동안 했었음에도 불구하고 포트폴리오 운용의 기본인 구체적인 목표와 방향설정 없이 수집 규모를 단기간에 늘렸던 것이 지금 생각해 보면 스스로도 신기할 정도입니다. 본격적으로 미술품 수집을 하게 된 계기는 명확하지 않네요. 계획과

미술 전시장에서 작품을 관람하는 김선태 컬렉터

이성적인 것으로 설명되지 않는 무언가가 크게 작용하지 않았나 싶습니다. 어떤 분들은 미술품 수집목적에 따라 순수하게 미술을 좋아하는 컬렉터, 투자 가치에 집중하는 공격적인 컬렉터, 미술품을 후손들에게 물려주어야 할 공공재라고 생각하여 사명의식을 가지고 수집하는 컬렉터 등으로 그 유형을 구분하기도 했는데 저의 경우 시작은 첫 번째 유형에 가까웠다고 말씀드릴 수 있습니다. 하지만 시간이 지나고 보니, 수집 규모가 커질수록 투자 가치를 고려하여 관리하는 것도 반드시 필요하다고 생각합니다.

Q. 미술품 수집에 있어 작품을 결정할 때 어떠한 점을 고려하시는지요? 작품 선정의 기준이 되는 것이 있다면 무엇인지 궁금합니다.

A. 우선 수집의 범위는 현대 미술로 한정하고 있습니다. 근대미술, 골동품 등은 작품의 희소성, 가격 진입장벽, 감정 평가 능력 필수 등의 이유로 현실적으로 수집이 어렵습니다. 대신 이런 작품들은 미술관, 박물관에서 감상하는 것만으로도 충분히 작품의 가치를 발견하고 감동을 얻어가는 게 가능하거든요. 현대 미술의 경우 개인이 가지고 있는 예산, 목적, 취향 등의 제약조건들에 맞게 얼마든지 다양한 수집 활동이 가능합니다. 현대 미술의 다른 장점은 우리가 살고 있는 동시대의 정치, 사회, 종교, 문화, 자연환경 같은 거시적인 변수들뿐 아니라 우리가 일상에서 지나칠 수 있는 작은 부분까지도 작가들의 창의적이고 섬세한 관점을 통해 다시 돌아볼 수 있다는 점이 될 것입니다. 직업상 내가 살아가는 동시대를 이해하는 게 반드시 필요한데, 작품을 통해 드러나는 작가들의 동시대를 보는 관점이 일하는 데에도 도움이 많이 됩니다.

이러한 측면에서 특정 작품이 마음에 든다고 수집하기보다는 작가의 관점

에 내가 공감할 수 있고 작가의 삶과 인간적인 면모가 매력적이어야 수집하게 됩니다. 저의 경우 작품이 마음에 들어도 작가가 마음에 들지 않으면 수집으로 이어지지 않습니다. 그러다 보니 미술품을 수집할 때 작가에 대한 연구가 가장 중요한 습관이면서 작품 선정의 기준으로 자리 잡았습니다. 세계적인 컬렉터인 찰스 사치도 작가의 중요성에 대해 다음과 같이 말했거든요. "상어도 좋다. 작가의 똥도 좋다. 유화도 좋다. 작가가 예술이라고 정의하는 것이라면 무엇이든 원하고 보존하려고 하는 이들이 있다"고요.

또 다른 작품 선정 기준으로 취향의 문제가 있습니다. 최근에는 개인적인 취향에만 의존하는 수집은 지양하려고 합니다. 7년 동안 수집한 작품들을 돌아보니 저의 취향이 생각보다 변덕스럽다는 걸 느낄 수 있었고 7년이 지나도 여전히 좋아하고 있는 그림들은 모두 가격이 올라있는 그림들인 경우가 많았습니다. 결국 제가 좋아서 감상하려고 산 미술품들이 나중에 가격이 올라서 좋은 투자상품이었음이 증명되는 경우가 저에게 가장 좋은 시나리오였던 것 같습니다.

저의 컬렉션이 이런 방향에 부합하기 위해서는 변덕스러운 취향이 견고한 안목으로 발전할 수 있도록 절대적인 시간과 미술공부가 좀 더 필요하고 미술시장의 트렌드, 경매기록, 작품의 가격결정 요인들 같은 투자지표 모니터링 방법도 좀 더 다듬을 필요가 있다고 느낍니다.

단, 제가 미술품을 수집하고 있는 주된 목적이 제가 좋아하는 미술품을 감상하기 위한 것이고 투자수익은 목적이 아닌 부수적인 보상이니 주객이 전도되지 않도록 노력하고 있습니다. 미술품 수집 활동이 투자업무의 연장이 되어 마치 본업처럼 변질되면 안 되니까요.

Q. 수집하신 작품 중에 특별히 애정이 가는 작품이 있다면 소개해 주시지요?

A. 처음으로 뭔가를 시도하게 만들어준 작품들에 애정이 갑니다. 미술품 수집을 시작할 때 누군가의 도움을 받지 않았기 때문에 초반에 시행착오를 많이 겪은 편인데 처음 시도해보면서 마음고생과 고민을 많이 하게 한 작품들이 대체로 기억에 많이 남아요.

백남준 작가를 좋아하지만 작품의 관리문제 때문에 오랫동안 고민만 하고 구매하지 않다가 마음에 든 작품이 시장에 나와 구매한 적이 있습니다. 지금도 매번 작품의 TV 전원 스위치를 켤 때마다 작동이 안 될까 봐 가슴이 조마조마합니다. 한국적 미학을 연구하시는 분이 어느 책에서 백남준을 "비디오로 굿을 하는 국제적 전자 무당"이라고 표현했었는데 정말로 집에 있는 작품의 전원 스위치를 켤 때마다 작가가 집안에서 축제 놀이를 벌여 굿을 해주는 느낌입니다.

백남준 작품에 애정을 가지는 또 다른 이유는 작가가 세상을 바라보는 관점이 긍정적이기 때문입니다. 작가가 1984년에 발표한 '굿모닝 미스터 오웰'에서도 알 수 있듯이 백남준은 매스미디어나 현대과학기술의 발달을 부정적으로 바라본 오웰의 관점을 유쾌한 방식으로 거부하였습니다. 굿판에서 경계가 사라지는 것처럼 백남준은 예술판에서 동양과 서양, 인간과 기계, 현실과 가상, 미술과 다른 예술 양식, 작품과 관객, 정신과 물질 등 모든 대립과 경계가 사라지고 인류 문명이 화합할 수 있다고 믿었고 비디오아트로 대변되는 새로운 매체, 새로운 과학기술이 소통과 화합의 매개체가 될 수 있다고 믿었던 것입니다. 이런 관점을 가진 작가의 작품을 수집하게 된 이후 새로운 테크놀로지로 제작되는 작품 수집을 두려워할 필요가 없겠다고 느꼈습니다. 또 관리문제 때문에 벽에 걸 수 있는 회화 작

백남준 작가의 비디오 작품이 놓여 있는 김선태 컬렉터의 집 거실 풍경

품만 선호하기보다는 설치, 미디어아트 등 다양한 형식의 작품을 수집하는 것을 두려워하지 말자고 생각하게 되었습니다.

Q. 미술품 수집을 통해 얻게 되는 것이 있다면 무엇인지요? 미술품 수집의 장점은 무엇이라고 보시는지요?

A. 미술품을 수집하기 전에도 미술 관련 서적을 읽고 미술관이나 갤러리를 돌아다니는 것 그 자체가 재미있었습니다. 미술품 수집을 시작하게 되면서 달라진 점은 어느 순간 갤러리나 아트페어 VIP 초대권이 주어졌고 갤러리스트가 주관하는 작가초청 디너 파티에 초대받기도 했고 해외경매 프리뷰를 위해 비행기를 타는 일이 생겼다는 것입니다. 또한, 시즌별로 릴레이처럼 열리는 전 세계의 아트페어 일정에 따라 세계여행 계획을 세우기도 했다는 점입니다.

처음에는 이런 점들이 수집의 장점이라고 생각했습니다. 하지만 새로운 사람들과 만나게 되는 모임을 좋아하지 않고, 더구나 많은 사람들이 모이는

장소들을 바쁘게 여행 다니는 것도 좋아하지 않는 성격인지라 이런 점들이 저에게는 꾸준한 장점이 되지 못했습니다.

미술품 수집은 남들과 차별화를 통해 사회적 만족감을 줄 수 있다고 말하는 사람들도 있더군요. 대표적인 예가 『앤디 워홀 손안에 넣기』의 저자이자 아트 딜러였던 리처드 폴스키인데 12년 동안 본인이 원하는 스타일의 앤디 워홀 작품 한 점을 구하기 위해 미술계에서 수많은 시행착오를 겪은 일화를 책에 소개하면서 자기가 왜 그렇게 앤디 워홀의 특정 작품에 집착했는지 이렇게 말하고 있습니다. "진짜 중요한 건 갖고 있는 미술품의 수준이다. 누구나 비싼 차는 살 수 있지만 '마오'는 오직 한 사람만이 살 수 있다. 바로 여기에 미술품 수집의 매력이 있는 것이다"라고요. 어느 정도는 동의하지만 이것도 제가 수집을 이어가는 원동력이 되지는 못했습니다.

물론 위의 두 가지 요인들도 어느 정도 장점이 될 수 있지만 결국 저에게 가장 큰 장점으로 작용했던 건 좀 더 개인적인 요인들이었습니다. 수집한 작품들과 독대를 하면서 작품을 가만히 오래 바라보고 있으면 얻을 수 있는 것들이 생각보다 많았습니다. 어떤 날엔 거창하게 저 자신과 세상에 대한 통찰을 얻기도 했고, 힘들었던 날엔 작품들에게서 위로를 받기도 했고, 정신력이 바닥이었던 날엔 의욕을 다시 끌어올릴 수 있기도 했습니다. 이우환의 '다이얼로그'를 보면서 사람들과의 적당한 거리감에 대해 고민하기도 했고 딸아이에게 별것도 아닌 일로 화를 내고 나서, 제 안의 무엇이 건드려지면 아이에게 화내게 되는지 요시토모 나라의 '꼬마 아이'를 들여다보면서 고민하기도 했고 이진우 작품을 보면서 제가 하고 있는 일이 제 몸에 체화될 정도로 진심으로 열심히 하고 있는지 반성하기도 했습니다.

저는 이런 경험들이 명상을 통해 마음의 평화를 얻게 되는 과정과 비슷하

다고 생각합니다. 제 안의 영혼을 고양시키고 세상에 대해 날카로운 질문을 던져주는 작품들을 제 주위에 두고 늘 함께 할 수 있다는 것, 그게 가장 큰 장점이었습니다.

Q. 본인의 자산 가운데 미술품에 대한 투자의 비중은 어느 정도인지요?

A. 장기적으로 봤을 때 구입 가격 기준으로 자산의 5-10% 정도가 적정하다고 판단하고 있습니다. 이 범위 내에선 투자 비중을 어느 정도 유연하게 운용하려고 합니다. 또 재판매에 큰 목적을 두고 시작한 수집이 아니었기에 수집 기간을 10년 채울 때까지는 작품들의 재판매를 최대한 지양할 예정이고요.

하지만 수집의 특성상 예산, 계획, 절제 등이 무시되는 경우가 많은데 제 경우에도 수집하고 싶은 작품이 시장에 보이면 가격에 상관없이 일단 사고 나중에 고민하는 경우가 많았습니다. 미술품은 다른 투자자산들과 똑같은 방식으로는 관리하기 힘든 면이 있어 여전히 관리 방법에 대해서는

고민 중입니다.

Q. 작가에 대한 연구는 평소에 어떠한 방식으로 하시는지요?

A. 좋은 작가를 발굴하는 데는 왕도가 없는 것 같습니다. 발품 팔아 전시장이나 아트페어에 많이 다녀야 하고 잡지나 미술 서적들도 많이 읽어야 하고 해외 미술관 사이트들도 자주 방문해야 하지만 항상 부지런할 수는 없어서 늘 부족함을 느낍니다. 단기간에 작가를 보는 안목을 기르는 데 한계가 있다면 감각 있는 갤러리스트, 딜러, 아트 컨설턴트들과 좋은 관계를 맺어 작가들을 추천받는 것도 좋은 방법인 것 같아요.

저의 경우, 혼자 공부하는 것을 선호해서 주로 잡지나 책으로 공부하고 정기적으로 아트페어에 다니고 있습니다. 하지만 최근 들어서는 미술전문가들, 업계 관계자들과의 만남을 늘리고 그들의 이야기에 귀를 기울일 필요가 있다고 느끼고 있습니다. 특히 오랫동안 작가를 찾아다닌 경험이 풍부한 갤러리스트들과 좋은 관계를 맺는 것이 중요하다고 봅니다.

일단 작품을 수집하고 싶은, 관심 가는 작가가 생기면 작가의 일생부터 작품 세계까지 작가에 대해 속속들이 알고 싶어지게 됩니다. 미술사에 거론되는 주요 작가들의 계보에 속하는지 살피고 과거 전시 이력, 향후 전시 계획, 수상경력, 소속갤러리, 경매 이력, 작품 소장처, 작가 인터뷰, 평론가들의 코멘트, 작업 스타일 등을 알아봅니다. 죽을 때까지 작업을 계속하면서 성장해 나갈 작가인지, 본인의 작품 판매나 홍보를 어떤 식으로 계획하고 있는지, 어떤 작가들과 어울리고 있는지, 작품 수는 충분한지, 평소에 시간을 어떻게 보내는지, 존경하는 사람은 누구인지 등도 궁금한 사항입니다. 사실 저는 이 모든 걸 책상 앞에 앉아서 알아내려고 하는 스타일

김선태 컬렉터의 집 거실 풍경: 이우환 작가의 작품이 보인다

이지만 가장 좋은 방법은 작가를 직접 만나 대화를 해 보고 작업실을 방
문해 보는 것이라고 생각합니다. 앞으로는 책상 앞을 벗어나 적극적으로
작가의 세계를 탐구하는 게 필요하다고 느끼고 있습니다.

Q. 향후 수집하고 싶은 작가나 작품이 있다면 무엇인가요?

A. 미술관이나 갤러리를 둘러보는 일은 언제나 즐겁고 새로운 작가를 알게
되는 일은 언제나 설렙니다. 하지만 현대 미술 특성상 너무 많이 보고 너
무 많이 듣다 보면 혼란스럽고 현기증이 몰려올 때가 있어요. 특히 국립현
대미술관에서 매년 전시되는 〈올해의 작가상〉과 같은 전시나 각종 미디어
아트 전시, 비엔날레 전시를 보다 보면 전시를 보는 일이 마냥 즐겁지만은
않았고 힘들다고 느껴질 때도 많습니다. 그럴 때마다 늘 모란디의 그림들
을 떠올리면서 마음의 안정을 찾게 됩니다.

모란디는 이탈리아 고향마을을 떠나지 않고 세상과 거의 교류 없이 침실
이자 작업실인 좁은 공간에서 평생 정물화만을 그렸는데 비슷한 구도, 비

숫한 색감, 비슷한 소재들이 반복되어도 그의 정물화들은 전혀 지루하지 않고 단아하고 우아합니다. 무엇보다 보고 있으면 마음이 편안해지고 그림 속의 평범한 병이나 그릇, 상자들이 수줍게 대화하는 것 같은 느낌마저 듭니다. 모란디의 그림은 저에게 간이 센 현대 미술 코스 요리들 사이에 중간중간 필요한 클렌저 같은 역할을 합니다. 코스 요리 사이사이에 담백한 빵이나 입가심 음료로 간간이 입안을 헹구고 입맛을 정화시킬 필요가 있듯이 말이죠. 언젠가는 모란디의 작은 정물화 서너 점으로 침실의 한 벽을 채우고 싶다는 소망이 있습니다.

Q. 미술품 수집을 계획하거나 이제 막 시작하시는 분들에게 조언해 주신다면 어떤 것이 있을까요?

A. 미술품 수집은 경제적으로 여유 있는 사람들만 시작할 수 있는 게 아니라 미술에 대한 열정과 어느 정도의 안목이 있으면 누구나 시작할 수 있다고 생각합니다. 유명한 작가의 비싼 경매 낙찰가격은 미술시장의 극히 일부분일 뿐이고 자신의 제약조건에 맞는 수집 활동을 이어갈 수 있는 다양한 하위 시장들이 무궁무진합니다.

미술품 수집에도 다양한 유형이 있는데 유명한 슈퍼 컬렉터든 일반 컬렉터든 최대한 사례를 많이 조사해보고 그들이 왜 미술품 수집을 하고 있고 거기서 어떤 만족감이나 보상을 얻고 있는지 알아보는 것이 도움이 될 것 같습니다. 다양한 사례를 살피고 연구하다 보면 따라가고 싶은 길이 보일지도 모릅니다.

미술에 대한 열정이 있고 따라가고 싶은 길이 보인다면 일단 작품을 직접 사보라고 권하고 싶어요. 50년간 수집가로 꾸준히 활동한 문웅 수집가

는 "한 점이라도 직접 사봐야 안 보이던 것이 보이며, 한 점이라도 직접 팔아봐야 시장의 냉혹함을 안다"고 했습니다. 이름있는 예산이 넉넉한 재단, 유명 컬렉터, 인플루언서, 갤러리의 VIP 등이 아닌 이상 가만히 앉아 있는데 누가 알아서 좋은 작품을 싸게 갖다 주지는 않는다는 것을 느끼게 될 텐데, 일단 불편함을 느껴봐야 자신에게 필요한 전략을 세울 수 있으니 꼭 먼저 사보라고 권하고 싶습니다.

시작하는 시점에서라면 수집의 세계와 아트테크의 길이 엄연히 다르다는 걸 알았으면 좋겠습니다. 수집의 세계는 시간과 안목의 싸움인데 장기전이 될 수밖에 없다고 생각합니다. 7년 차 초보 컬렉터인 저는 저의 컬렉션을 대를 이어 완성하겠다는 각오까지 되어 있습니다. 저의 컬렉션은 저의 역사이고 가족의 역사이니 최대한 잘 보존하고 잘 가꿔나가고 싶은 마음이 있습니다. 이때까지의 저의 안목이 괜찮았다면 몇 년 뒤에는 자산가치 증대 효과가 부수적으로 따라올 것이라고 기대하고 있습니다.

아트페어 기획자와의 대화
_이정원(HongLee & FOCUS Art Fair 대표)

이정원 HongLee & FOCUS Art Fair 대표, 독립 큐레이터

2016년부터 파리 5개 파트너 갤러리와 독립 큐레이터로 일을 하면서 한국 작가 전시를 담당하게 되었고, 전시 기획부터 설치, 홍보 등을 진행해 왔다. 2019년부터 본격적으로 홍성민 디렉터 현 공동 대표와 HongLee 이름으로 파리, 런던을 중심으로 아트 에이전시를 시작하게 되었고, 현재는 유럽뿐만이 아닌 미국, 아시아 아트 시장 진출을 목표로 FOCUS Art Fair를 기획하여 300여 명의 전 세계 각지에서 활동하는 작가들과 함께 전시를 기획, 준비하고 있다.

Q. 본인이 주관하고 있는 아트페어에 대한 소개를 부탁드립니다. 그동안의 성과에 대해서 소개해 주시기 바랍니다.

A. FOCUS Art Fair는 2019년부터 45회 이상의 해외 전시 및 아트페어 운영 노하우를 가진 HongLee Company와 6명 한국, 프랑스, 우크라이나, 일본, 대만, 영국의 큐레이터가 진행하는 아트페어에요. FOCUS Art Fair는 매년 새로운 주제와 콘셉트를 바탕으로 최고의 작가들과 이상적인 전시 공간을 섭외하여 구성하고 있습니다. 최종적으로는, 해외 컬렉터를 비롯한 유럽의 예술 관계자들에게 아시아 및 유럽의 작가들을 소개하고 해외 진출을 돕는 프로젝트입니다. 유럽 미술시장에 소개되는 페어로 역량 있는 작가와 미술 컬렉터의 만남을 추진하고 있어요. 페어라고 하면 아무래도 상업성과 일회성이 강한데요. 저

HongLee & FOCUS ART FAIR 공동 대표
(왼) 홍성민, (오) 이정원

희는 단순히 일회성 전시가 아닌 작가의 스타일에 맞춰, 컬렉터 스타일에 맞춰 인터뷰, 뉴스레터, 온라인 전시 등을 통해 작가 프로모션에 집중하고 있습니다.

2021년 여름 FOCUS LONDON이 런던 소호에 위치한 두 곳의 갤러리, FOCUS 프라이빗 뷰가 사치갤러리에서 성황리에 막을 내렸고, 2022년 9월에 진행된 FOCUS PARIS 5번째 에디션 2022도 성황리에 마무리되었습니다.

Q. 아트페어를 기획하고 관련 행사를 주관하고 계시는데, 이러한 일은 언제부터 해오셨는지요?

A. 독립 큐레이터로서 전시를 기획하기 시작했던 건 2016년부터였습니다. 처음 파리에 소개하는 한국 작가와 한국 큐레이터라는 타이틀로 인해, 전시장을 방문해 주시는 분들의 층이 굉장히 좁았습니다. 한국을 좋아하는 프

랑스인, 아시아에 관심 있는 컬렉터분들만 방문하고 있다는 것을 느끼고 굉장히 딜레마에 빠졌었어요. 기회가 닿아 프랑스 작가 전시를 기획하게 되었는데 새로운 고객분들로 유입이 많이 되더라고요. 당연히 판매 면으로도 좋은 결과였고요. 그 이후부터 컬렉터의 공유가 필요하다는 걸 체감했던 것 같아요. 처음 파리에 소개하는 작가일 경우 꼭 프랑스 아트 씬에서 영향력이 있는 분과 같이 콜라보로 전시를 하거나, 프랑스 작가분들의 그룹전에 참여해서 전시 진행을 하는 방향으로 진행을 하게 되었습니다.

초기 HongLee Company가 가장 주력했던 것은 빠른 시간 안에 고객 확보를 하는 것이었어요. 그래서 페어가 가지고 있는 고객 분산Sharing 취지를 활용해 FOCUS Art Fair를 기획하게 되었습니다. FOCUS Art Fair는 2020년 포르투갈 포르토 에디션을 시작으로 파리를 거쳐 런던에서도 페어를 진행해 왔어요. 2022년에는 파리 까루젤 뒤 루브르Carrousel du Louvre가 진행되었습니다. 파리 까루젤 뒤 루브르Carrousel du Louvre에서 진행된 FOCUS Art Fair는 〈아트 붐〉이라는 타이틀로 NFT, AI, VR 및 메타버스 파트를 만들고,

FOCUS PARIS 2022 파리 까루젤 뒤 루브르(Carrousel du Louvre)

클래식 아날로그를 대표하는 작가와 콜라보를 이루어 디지털 아트와 아날로그의 공존이란 주제로 전시를 선보였습니다. 사실, 프랑스의 문화 자체가 아날로그적인 부분이 굉장히 많거든요. 그래서 이번에 디지털 아트와 관련된 새로운 트렌드를 소개했는데, 프랑스 관객들이 반응이 상당히 좋았습니다.

Q. 주관하시는 아트페어가 다른 아트페어와의 차별점은 무엇이라고 생각하시는지요?

A. 아트페어 기획자의 입장에서 저희 FOCUS Art Fair는 관객에게 초점을 맞추고자 합니다. 매해 새롭게 콘셉트를 선정하고, 주제에 대해 관객분들에게 질문을 던지는 방식으로 진행하고 있습니다. 관객분들과 직접적인 상호작용이 있어야지, 더욱 기억에 남는다고 생각하거든요. 페어를 관람하시면서 관객분들이 직접 질문을 발전시키고 해답을 찾을 수 있도록 하는 게 중요하다고 생각합니다.

2016년에 팔레 드 도쿄에서 티노 세갈Tino Sehgal의 전시를 관람한 적이 있었는데, 관객으로서 작품에 몰입되는 경험이 무척 감명 깊게 다가왔습니다. 기획하면서 가장 중점에 두는 부분은 관객과 작가 간, 관객과 작품 간의 상호작용입니다. 관객과 작가가 소통할 수 있는 프로그램 등을 기획하게 된 이유도 관객, 컬렉터분들이 한 작품 앞에서 오래 머물 수 있도록 하고 싶었던 게 가장 크고요. 예를 들자면, 아트쇼를 기획해서 젊은 컬렉터분들을 겨냥해 기존의 정적인 전시 관람보다는 좀 더 역동적이고 트렌디한 퍼포먼스를 보여주고 있어요. 작품이 단지 벽에만 걸려야 한다는 기존의 고정관념을 깨려고 시도한 거죠.

그리고 관객분들에게 본인이 아트 컬렉터라면 어떤 작품을 왜 구매하고

싶은지를 작성하는 이벤트도 진행해 왔어요. 좀 더 작품에 쉽게 접근하고 다른 관점에서 바라볼 수 있도록, 관객에 입장에서 생각했을 때 기억에 오랫동안 머무를 수 있는 전시 경험이 될 수 있도록 다양한 프로그램을 제공하고 있습니다.

가장 큰 차별점이라고 한다면, 유명한 아트페어로 성장하는 것보다는 작가와의 공동 성장에 목표를 두고 있다는 점일 것 같아요. 전 세계의 신진 작가들이 저희를 통해 전 세계 저명한 아트페어, 갤러리로 갈 수 있도록 일종의 허브로서 자리 잡고자 합니다.

Q. 성공적인 아트페어를 위해서는 작가 선정이 무엇보다 중요할 듯합니다. 작가 선정은 어떻게 하시는지요? 작가 선정의 기준이 있다면 무엇인지요?

A. 저희 FOCUS Art Fair는 한국, 프랑스, 우크라이나, 일본, 대만, 영국 큐레이터와 기획하고 있습니다. 따라서, 회의를 거쳐서 큐레이터들 의견이 만장일치가 됐을 때에만 작가 선정을 하고 있어요. 일단 내부 큐레이터 팀 내에서 본인이 선호하는 작품을 설득시킬 수 있고, 제대로 이해하고 있어야지만 컬렉터들에게 더욱 진심으로 다가갈 수 있다고 생각하거든요. 우선적으로 해당 연도의 아트페어 콘셉트에 어울리는 작업이어야 하고요. 콘셉트에 관계없이 공통적인 기준이 있다면 스토리텔링이 가능한지 여부일 것 같네요. 컬렉터들에게 흥미를 끌 수 있도록 콘셉트가 뚜렷한 작가인지가 중요합니다.

Q. 아트페어를 주관하시는 것 이외에 미술과 관련된 일은 어떤 분야를 하고 계신지요?

A. 아트페어 주관 이외에 아트 컬렉터로 활동을 하고 있습니다. 처음에 시작

FOCUS LONDON 2021 Private view
런던 사치갤러리에서
작품을 관람하고 있는 관객

을 하게 된 건, 전시를 기획하는 입장과 작품을 구매하는 컬렉터의 입장
은 다를 수밖에 없잖아요. 5점의 작품을 소개했는데 왜 두 작품에만 더
좋은 반응을 보이는지에 대한 근본적인 궁금증이 생기더라고요. 컬렉터로
서 페어를 방문하고 갤러리를 방문했을 때, 기획자가 아닌 컬렉터로서의
나는 어떤 작품을 좋아하는지, 그리고 아트 컬렉터로서 작품을 구매하는
방법에 관심이 갔던 것 같아요. 이런 시도가 있었기 때문에 자연스럽게 신
진 컬렉터 양성까지도 관심을 넓혀가게 됐어요.

Q. 아트 컬렉터이기도 하시다고 말씀하셨는데, 컬렉터로서 작품 구입의 기준이 되는 것
 은 어떤 것인지요?

A. 따로 기준을 정하고 작품 구입을 하지는 않아요. 작품을 접했을 때 작가
 혹은 작품에 대해 궁금해진다면 관심을 가지고 전에 어떠한 작업을 했는
 지 찾아보는 거 같아요. 작가만이 가진 철학관이 흥미로우면 계속 찾게 되
 고요. 작품 구입을 하게 되면서 저는 오히려 제가 좋아하는 스타일을 찾
 을 수 있었던 것 같아요.

Q. 파리에서 주로 활동을 하고 계신데요. 최근 글로벌 미술시장이 활황을 보이고 있습니다. 피부로 느끼고 계시는지요? 미술시장의 변화를 어떻게 느끼시는지요?

A. 2021년 이후 유럽 미술시장도 격변의 시간을 보내고 있습니다. 특히 파리 미술시장에서 가장 주목할 만한 변화는 매년 열리는 페어마다 6만 명 이상의 미술 애호가가 찾는 명실상부 전 세계에서 가장 인지도 있는 〈아트바젤〉이 〈파리+〉라는 이름으로 프랑스 시장에 진출하게 되었다는 점, 그리고 신진 작가, 신진 갤러리에게 더 많은 기회가 주어졌다는 점입니다. 한편으로는, 시대적 상황도 미술시장에 긍정적인 영향을 미쳤다고 생각합니다. 코로나 팬데믹 상황으로 사람들이 외부보단 내부에 머물러 있는 시간이 많아졌습니다. 그로 인해 프랑스 미술시장은 오프라인뿐만 아니라 온라인에서의 매출도 눈에 띄게 높아졌는데, 최근 프랑스 미술시장이 얼마나 뜨거운지를 보여주는 지표인 것 같습니다.

Q. 유럽에서 한국 작가들의 위상은 어떻습니까? K-Art의 바람이 유럽까지 불고 있는지요?

A. 확실히 전 세계적으로 한국 문화가 주목을 받기 시작하면서, K-Art에 대한 관심도 나날이 높아지고 있네요. Freeze Seoul 2022가 공개되면서부터 유럽 컬렉터들 사이에서도 한국 작가, 갤러리들을 주목하고 있습니다. 유럽에서 활동하시는 한국 작가님들도 나날이 많아지고 있고요. 앞으로도 관심은 꾸준히 상승하는 추세이지 않을까 기대해봅니다.

Q. 유럽의 저명한 컬렉터들도 많이 만나셨을 것으로 생각됩니다. 컬렉터들이 작품을 선정하는 기준을 느낄 수 있는지요? 기준이 있다면 무엇이라고 보시는지요?

A. 유럽 컬렉터들은 작품에 대한 뚜렷한 개성, 세계관을 가진 작가를 선호하

는 편입니다. 컬렉터로서 작품을 선정하는 기준은 아무래도 폭이 넓다는 인상을 받았어요. 어릴 때부터 미술 작품을 자연스럽게 가까이할 수 있는 환경이 제공되어서, 컬렉터들마다 각자 확연하게 다른 취향이 있습니다. 예전에 전시를 할 때 한 분이 오셔서 작품을 구매하셨는데, 알고 보니 아이들의 생일 선물로 작품을 선물해주기 위해서라고 하시더라고요. 아이들이 불과 4-6살이었는데도 말이죠. 이렇게 유럽에서는 작품을 소장하고, 예술을 가까이하는 문화를 익숙하게 일상 속에서 접할 기회가 많다 보니, 작품의 개성 자체에 집중하시는 분들이 많은 것 같습니다.

Q. 미술시장의 한 가운데에 계시는데, 큐레이터님이 생각하시는 바람직한 컬렉터상은 어떻습니까?

A. 바람직한 상이 딱 정해져 있다기보다는 진심으로 작가의 작품을 좋아하고, 아껴주는 컬렉터라면 충분할 것 같습니다. 컬렉터로서 한 작가의 작품을 구매한다는 행위 자체가 사실 작품에 대한 애정에서 비롯된 거라고 할 수 있는데요. 컬렉터의 입장에서는 그 작가가 계속해서 활동하는 게 좋죠. 작가가 성장할 수 있도록, 작가가 계속에서 작업을 해나갈 수 있도록 주변에 소개한다든지, 홍보한다든지, 직간접적인 방식으로 작가들을 서포트해줄 수 있는 작품에 대한 애정과 관심이 중요하다고 생각합니다.

Q. 국내외를 망라해서 주목하시는 작가가 있다면 소개해 주시지요?

A. 프랑스에서는 ARemy 작가님 작업을 개인적으로도, 기획자의 입장에서도 주목하고 있습니다. 싱가포르와 파리를 기반으로 활동하시는 작가님으로, 나이프를 이용해서 감정을 추상적으로 표현하는 작업을 하는 분인데요.

전시를 했을 때, ARemy 작가님 작품에 대해 관객분들 질문이 굉장히 많더라고요. 어떤 이유로 작업을 하고, 왜 이런 테크닉을 사용했는지 등 디테일한 질문부터 사적인 질문까지 다양한 물음을 이끌어 내는 힘이 작품에 담겨있지 않나 생각이 듭니다. 작가님의 작업을 살펴보면, 감정을 형상화하고 구체화하면서도, 감정 본연의 순수성을 드러내기 위해서 엄청나게 연구하신 흔적을 볼 수 있거든요. 그 감정의 동요가 관객분들에게도 울림을 주지 않았나 싶습니다. 작가로서 자신이 표현하고자 한 감정을 잘 전달하고, 더 나아가서 관객들에게도 본인의 감정을 성찰해볼 수 있도록 하는 경험을 제공한다는 자체에 항상 감동받고 있습니다.

한국에서는 Lee.K 작가님을 주목하고 있습니다. 인물 초상화를 독특한 기법으로 작업하시거든요. 정확하면서도 동시에 강렬한 선과 색 표현이 특유의 생명력을 작품에 불어넣는 것 같아요. 인물 초상화이지만, 인물의 입을 지움으로써 그 사람이 가진 눈에 초점이 자연스럽게 맞춰지더라고요. 눈은 신체의 일부에서도 감정을 전달하는 중요한 요소이잖아요. 강렬한 색감과 그림 속 인물의 시선이 관객들의 이목을 끌어당기는 매력이 있어요. Lee.K 작가님과는 2019년 런던 FOLD 갤러리에서 전시를 처음으로 같이 하게 되었는데요. 이미 전 세계적으로 넓은 팬층을 보유하고 계셔서, 영국 전역은 물론 미국에서 오시는 팬분들도 더러 있더라고요. 작가님만의 화풍이 이미 뚜렷하셔서, 앞으로의 작품 활동도 기대가 되는 작가님 중 한 분입니다.

FOCUS PARIS 2021 파리 아틀리에 리슐리외
(Atelier Richelieu)에서 진행된 아트쇼-일본 작
가 HIRO의 작업이 소개되고 있는 장면

Q. 컬렉터는 단시간 내에 만들어지지 않는 듯합니다. 교육도 필요해 보이고, 본인의 노
력도 필요합니다. 예비 컬렉터를 위한 교육 등에 관심이 있으신지요?

A. 말씀하신 것처럼 컬렉팅 자체가 다면적인 도움이 있을 때에만 가능하다
는 걸 몸소 느꼈습니다. 지난 페어들을 기획하면서도 그렇고, 신진 아트 컬
렉터들이 겪는 어려움이 결국 예술 시장으로의 접근성을 낮춘다는 생각
이 들더라고요. 그때부터 신진 아트 컬렉터 육성에 관심을 가지기 시작했
고, 예비 아트 컬렉터를 지원해주기 위한 프로그램을 기획하게 된 계기가
되었습니다.

2021년 FOCUS PARIS에서 Identity아이덴티티라는 콘셉트로 전시를 했는데,
작품을 구매해본 경험이 거의 전무한 관객들에게 신진 컬렉터로서 어떻
게 자신만의 작품 취향을 알아갈 수 있는지 조언을 많이 줬던 것 같아요.
2021년 페어에서는 포커스 게임을 진행했는데요. 다양한 작가의 작품을
이해할 수 있도록 기획된 프로그램이었어요. 예비 아트 컬렉터들이 작가
에 대해 알아가고, 작품의 세계에 대해 정답을 찾을 수 있게 돕는 동시에
정답을 다 맞힌 관객에게는 1,000유로라는 상금을 줘서 원하는 작품을

구매할 수 있도록 했습니다.

실제적으로 대부분 예비 컬렉터들이 가장 먼저 마주하는 장벽은 재정적인 부분과 예술에 대한 취향이잖아요. 상금으로 작품을 구매할 수 있게 하면서 컬렉터로서 작품 선택의 방향성을 구체화할 수 있도록 돕고 싶었습니다. 2021년 파리 페어 때 정답을 다 맞히신 분이 있는데 그 당시에는 구매하고 싶은 작품이 너무 많아서 선택을 하지 못하셨거든요. 그래서 2022년 파리 아트페어 때 구매를 하시기로 하셨어요. 그전까지는 꾸준히 전시 및 작가 정보 등을 전달 드리면서 취향을 구축하실 수 있도록 컨설팅을 도와드렸어요.

Q. 앞으로의 계획과 도전해 보고 싶으신 일이 있다면 무엇인지요?

A. 일단은 다양한 양성, 육성 프로그램을 계획하고 있습니다. 작년 포커스 아트페어에서는 신진 작가 및 컬렉터 양성 프로그램만 기획을 했거든요. 신진 큐레이터와 신진 미술 비평가 양성을 위한 특별 공모전도 준비 중인데요. 신진 미술 비평가 양성은 공모전을 받아, 당선된 경우에 프랑스 아트 매거진에 비평 기사를 실을 수 있도록 기획 중입니다. 또 다른 하나는 포커스 프로젝트인데요. 신진 큐레이터들의 공모를 받아서 저희 기존 포커스 큐레이터 팀과 협업을 해서 진행할 예정입니다. 매해 콘셉트와 페어 구성을 통해 관객분들께 질문을 던지잖아요. 그 질문에 대한 저희 포커스 팀만의 의견을 새로운 작가님들과 콜라보레이션을 통해 제시하는 거죠.

포커스 파리, 런던에 이어 2023년에는 뉴욕, 서울을 통해 미국 및 아시아 시장 진출을 준비하고 있습니다. 전반적으로는 창의적인 콘셉트 전시, Sharing을 통한 고객 Play Ground 확보, 신진 작가 및 큐레이터 아트 분

야의 인재 육성을 목표로 하고 있습니다. 전시를 통해서 아티스트의 작품을 소개, 판매하는 아트페어의 목적을 넘어서 공동 성장이라는 본질을 꾸준히 지향하고자 하는 것 같아요. 예비 아트 컬렉터들, 예술을 사랑하는 모든 관객들과 함께 미술계에서의 트렌드를 선도하고, FOCUS Art Fair가 공존, 공유의 플랫폼으로서 거듭날 수 있도록 다양한 시도를 해 보고자 합니다.

경매회사 실무자와의 대화
_서민희(필립스옥션 한국사무소 대표)

서민희 필립스옥션 한국사무소 대표

이화여대 화학과 졸업 후 미국 뉴욕주립대 미술사학과 석사 학위를 받았다. 뉴욕주 알브라이트 녹스 미술관 자료실 인턴, 보스턴 미술관 현대미술부 리서치 인턴, 뉴욕 재팬 소사이어티 학예부 인턴 등의 현장 경험 등을 통해 전시 기획 등 미술관 업무를 익혔다. 2010년부터 2022년까지 케이옥션에서 스페셜리스트로 일하며, 경매 전반 업무 및 국내외 작품 구매 어드바이스 등을 하며 미술시장에서 다양한 컬렉터들을 만났다. 현재는 필립스옥션 한국사무소 대표로 재직하며 한국 현대 미술을 세계 미술시장에 알리고, 국제 무대의 뛰어난 미술작품들을 소개하며 한국 미술시장의 다각화를 위해 노력하고 있다.

Q. 만나 뵙게 돼서 반갑습니다. 요사이 미술시장이 활황이 되면서 무척 바쁘실 듯합니다. 경매회사에서 지금과 같은 일을 하신 것은 얼마나 되시는지요?

A. 저는 2010년부터 케이옥션에서 스페셜리스트로 경매회사에서의 컬렉터분들의 경매위탁, 낙찰 영업, 프라이빗 세일, 컬렉션 자문 등의 업무를 통해 현대 미술과 미술시장 트렌드를 익히며 전문성을 쌓아왔습니다. 2022년, 필립스옥션 한국사무소 대표로 부임하게 되었습니다.

서민희 필립스옥션
한국사무소 대표

Q. 업무상 수많은 컬렉터들을 만나오셨을 것으로 생각됩니다. 시대에 따라 컬렉터의 유형도 바뀌는지요?

A. 기존 컬렉터들은 집 인테리어, 취미생활로서의 미술품 수집의 경합이 강했습니다. 미술사에 남는 작가를 수집한다든가, 극사실을 좋아하시는 분은 극사실화를, 추상 작품을 좋아하시는 분은 추상화를 수집하는 경향이었습니다. 그러나 최근 들어 미술품을 자산의 하나로 여기며, 재테크의 수단으로 생각하는 경향이 강한 컬렉터들이 많아졌습니다.

작품 구매를 위해 줄을 서고, 트렌드에 맞을 작가라고 판단하면 구매를 위해 모든 방법을 동원합니다. 무엇보다 재판매resale 주기가 짧아졌습니다. 전시된 가격보다 비싸게 경매에 낙찰되면, 바로 구매해서 경매로 되파는 현상이 나타나고 있습니다. 이러한 경우는 국내 미술계뿐 아니라 해외에서도 일어나고 있는 현상이죠. 그래서 갤러리에서는 리세일 제한을 걸게 되는 것이고요.

Q. 최근에 부각되고 있는 컬렉터는 어떠한 유형인지요?

A. MZ세대들이죠. 확실히 전시장에서 만나는 고객층의 나이가 예전보다는 젊어졌습니다. 이들의 취향이 작품 구매에도 강하게 반영되고 있고, MZ세대들은 미술품에 대한 공부를 많이 하고 구매를 결정합니다. 미술품은 단순히 구매에서 끝나는 것이 아니라 문화에 대한 소비가 동시에 이루어짐에 따라 자신의 취향을 존중하고 이를 표출하려는 MZ세대의 니즈와 부합하는 것도 작용하고 있다고 생각합니다.

Q. 최근 컬렉터들이 선호하는 유형의 작가군이 있다면 어떤 스타일인지요? 꾸준히 사랑받는 작가와 새롭게 떠오르는 작가들이 있다면 소개해 주시지요?

A. 컬렉터들의 취향은 수시로 바뀌기 때문에 특정지을 수 없을 것입니다. 2022년 상반기에 국한해서 보면 꾸준히 사랑받는 작가는 소위 대가들이죠. 이우환, 박서보 작가는 계속해서 강세입니다. 하종현, 윤형근 작가의 작품들도 꾸준히 인기가 있고요. 이배, 이건용 작가의 작품도 향후 가능성을 보면 앞으로 더 선호될 것으로 보입니다. 해외 작가 중에서는 쿠사마 야요이, 요시토모 나라가 있습니다. 해외미술계에서 급상승 중인 작가를 예로 들면 스탠리 휘트니, 사라 휴즈, 니콜라스 파티 같은 작가들도 국내 고객들의 선호도가 높습니다.

Q. 업무상 수시로 컬렉터들을 만나실 텐데, 경험하신 모범적인 컬렉터가 있다면 어떠한 경우였는지요?

A. 단순히 미술품 수집을 좋아해서 컬렉션을 시작하고, 미술계 동향을 항상 주시하지만 세태에 휩쓸리지 않는 컬렉터가 모범적인 컬렉터라고 생각됩니다.

Q. 최근 미술시장이 호황을 맞고 있는데, 이를 체감하게 되신 것은 언제부터인지요?

A. 21년 상반기인 3월부터 본격적으로 호황이 시작된 것을 체감하였습니다.

Q. 최근 미술품 컬렉팅이 주요 재테크 수단으로 각광받는 듯합니다. 앞으로 이러한 흐름이 정착될 것으로 보시는지요?

A. 부동산, 주식 등의 자산과 다른 대체 자산으로 인식되는 것 같습니다. 이는 미술시장 확대로 이어져 결과적으로는 미술시장의 발전에 선순환 역할을 할 것으로 보입니다.

Q. K-컬쳐가 글로벌 시장에서 각광을 받고 있습니다. 이는 미술 분야도 마찬가지인 듯합니다. 한국 미술 작품에 대한 해외 컬렉터들의 문의가 있는지 궁금합니다.

A. 해외 컬렉터 중 한국 미술 작품에 관심 갖는 분들이 많으십니다. 스위스 컬렉터 중에 김창열, 운보 김기창 등 소장하신 분도 있으시고요. 이분의 경우, 문화재보호법이 아니었으면 어해도 또는 다양한 민화 등 한국 고미술을 소장하셨을 텐데 아쉽습니다.

미국 컬렉터 중에서 주로 인상주의와 모던아트를 수집하는 분이 계신데, 이분은 하종현, 박서보 등 단색화에 관심 가져 주시고요. 국내 미술 작품에 관심을 갖는 대만의 컬렉터에게는 김환기, 이우환 및 한국 젊은 작가들을 소개해드렸습니다.

Q. 마지막으로 미술품 컬렉션을 시작하는 분들께 미술시장에서의 오랜 경험으로 조언을 해주신다면 어떤 것이 있을지요?

A. 안목을 기르는 것입니다. 본인의 취향을 찾기 위해서 많은 작품들을 보고,

공부를 해야 합니다. 무슨 분야든지 전문가가 있기 때문에 전문가들의 조언을 참고하고, 구매를 결정하시면 좋습니다. 작품은 공산품이 아니기 때문에 교환, 반품 등이 원활하지 않습니다. 그 점을 꼭 인지하셔서, 구매 결정 전에 신중하게 결정하시기 바랍니다. 무엇보다 귀로 사지 말고 눈으로 사시는 현명한 컬렉터가 되시기를 바랍니다.

인장석 수집가와의 대화
_최재석(서예·전각가, 중국 중앙미술학원 박사)

최재석 서예·전각가, 중국 중앙미술학원 박사

이론과 실기를 겸비한 그는 차세대 한국 서예계를 이끌 작가로 주목받고 있다. 주로 서예, 전각 등 수묵을 매개로 작업하고 있다. 8살에 학정 이돈흥 선생 문하에서 서예를 공부하기 시작해서 원광대학교 서예학과에 진학하고, 졸업 후에 북경 중앙미술학원에서 치우전중 선생을 지도 교수로 이론으로 석, 박사 학위를 받았다. 10여 년 전 귀국해서 연남동에 몽오재라는 작업실에 둥지를 틀고 두문불출 작품 활동을 하고 있다. 개인전은 14회(북경, 서울, 타이베이, 샤먼, 허난, 서산, 대구), 단체전은 동아시아 필묵의 힘(예술의전당 서예박물관) 등 250여 회 참여하였다. 송곡서예상, 석재청년작가상, 대한민국미술대전 서예 부문 최우수상, 중국서령인사 주최 국제 전각전 우수작가상을 수상하였다. 저서로는 『鐵筆千秋－몽무 최재석의 전각과 벼루 이야기』(2016, 연암서가), 『夢務－崔載錫 書畫印』(2011, 中國文化出版社)이 있다. 현재 이화여대 동양화과, 서울교대 미술교육과, 수원대 미술대학에 출강하고 있다.

Q. 현대인에게 이제 인장은 다소 낯설게 다가옵니다. 인장석을 수집해 오셨는데, 인장석이란 무엇인지요?

A. 동양에서는 예로부터 '자신'을 증명하는 신표로서 서화 작품이라든지 문서에 인장을 찍어 신뢰를 더하는 전통이 있습니다. 그러한 인장은 여러 재질이 쓰이기도 했으나 중국 명·청 시대에 문인들이 적당한 석인재를 발견하고 인장 새기는 일에 직접 개입하면서 소위 말하는 '전각'이 성행하기 시작합니다. 인장석이라고 하면 다른 재질보다는 전각이라는 예술 장르와

함께 발전해온 자연에서 채굴한 돌로 된
재료라고 보면 될 것 같습니다.

Q. 어떠한 계기로 인장석을 수집하게 되었는지요?

A. 전공이 서예, 전각篆刻, 나무, 돌, 금옥 따위에 인장을 새
기는 예술을 말한다이다 보니 작품을 하면서 자
연스럽게 수집하게 되었습니다. 처음에
는 작업 때문에 하나씩 구매하기 시작
했습니다. 차츰 돌의 재질과 오묘한 색

전각 작업에 몰입하고 있는 최재석 작가

감에 반하게 되었고 보고만 있어도 기분이 좋아지는 지경에 이르렀습니
다. 수집이라고 말할 정도가 되기 시작한 계기가 있어요. 유학 시절에 미래
에 대한 불안감 같은 것이 있었어요. 순수 예술을 전공한 분들이라면 공
감하실 것 같은데, 귀국해서 먹고 사는 문제에 부딪혀 혹시 작업을 그만
둘 상황에 처할 수도 있겠다는 불안함이 있었습니다. 그래서 평생 작업할
재료를 귀국할 때 사 가지고 들어오자고 마음먹었습니다.

처음에는 4대 명석이라고 하는 수산석, 청전석, 창화석, 파림석 가운데 수
산석을 집중적으로 수집했는데 수산석만 해도 문양과 색감, 돌이 발굴된
갱의 위치에 따라 수백여 종이나 됩니다. 나름대로 종류별로 다 수집하고
그 질감에 대해 의문점이 생기고, 제가 소장하지 않은 종류가 있으면 조바
심도 나고 해서 여력이 되는대로 수집하게 되었습니다. 제 기억으로 북경
올림픽 무렵부터 서화 시장도 활발해지고 석인재값이 천정부지로 솟았는
데 그때부터는 상대적으로 저렴한 원석을 구입하기 시작했습니다. 재료 때
문에 오히려 석인재의 인면印面만 새겼던 작업 양식도 돌 자체를 조각하게

되는 계기가 되기도 했습니다. 지금은 인재를 보관하는 상자까지 직접 만들고 있습니다.

Q. 인장석 수집은 매력은 무엇이라고 생각하시는지요?

A. 전각을 하는 사람으로서 제가 하고자 하는 작업 방향에 따라 쉽게 인장석을 취할 수가 있다는 겁니다. 제가 재질과 크기가 다양한 인장석을 소장하고 있지 않았다면 재료에 작품을 맞춰야 하는 경우가 더 많았을 것 같아요. 제가 수집만을 목표로 하지 않은 수집, 그러니까 작품을 하기 위한 재료로서 모으다 보니 본의 아니게 수집이라 할 만한 정도가 되어 버렸습니다.

Q. 인장석을 수집하면서 겪은 에피소드가 있으시다면 소개해 주시지요?

A. 북경의 유리창이나 판자 위엔 시장에서 인장석을 수집하기 시작했습니다. 점점 다양한 품종을 수집하고자 하는 욕구가 생겨 산지의 판매자들과 직접 연락해 수집하기도 하고, 중국 전역의 판매상들이 모여있는 인터넷 사이트의 경매에 참여해서 수집하기도 했습니다.

인터넷으로 구매하다 보면 실물과 다른 경우들도 더러 있어 고가의 인장석은 구매하지 않는 나름의 기준을 갖고 있었습니다. 지금은 인재에 대한 안목이 쌓이다 보니 인재의 원석을 보고 가공하면 좋아질

애장품인 수산계혈석

인재를 판단하고 구매합니다. 원석을 다듬
고 자르고 광택을 내다보면 전각을 인면
에 새기는 작업과는 다른 희열감을 느끼
곤 합니다.

사람들이 알아채지 못하고 광택도 없고
다듬어지지 않은 일견 평범한 인장석이
계혈석이나 전황석으로 드러난 경우가 더
러 있습니다. 또한, 조각의 양식을 보면 대
략 인장석이 만들어지는 시기를 가늠할
수 있는데 오래된 인재일수록 표면적으로

1.8×1.8×11cm

최재석 작가의 전각 작품 '탐도근(探道根)'

매끈하지 않은데 오히려 좋은 석질의 인장석일 가능성이 많습니다. 평범한
인장석이 명품으로 바뀌는 순간의 기쁨이 수집을 멈추지 못하는 이유인
지도 모르겠습니다.

Q. **특별히 애착이 가는 인장석과 그에 대한 소개 부탁드립니다.**

A. 아끼는 인재가 몇 가지 있는데 4대 인장석이라고 하는 수산석, 청전석, 창
화석, 파림석 가운데에서 특히 수산석과 청전석, 그중에서도 계혈석과 동
석 계열의 인장석을 아끼고 좋아합니다. 한 가지를 꼽기가 쉽지 않네요.
가공되지 않은 수산석 원석을 꽤 많이 소장하고 있는데 아마도 거기에서
기존에 없던 새로운 인장석이 나온다면 가장 아끼는 인장석이 되지 않을
까 하는 설렘이 있습니다.

Q. 우리나라에서 인장석을 수집하는 분이 많지 않은 듯합니다. 중국과 일본은 어떻습니까?

A. 제가 알기로는 국내에서는 서너 분이 굉장히 좋은 물건들을 소장하고 계신 것으로 알고 있습니다. 상대적으로 저보다 수집 시기가 이르셔서 수준 높은 인장석들을 수집하셨을 것으로 추측해 봅니다. 지금이야 구하기 어려운 것들이지만 20 - 30년 전만 해도 비교적 저렴한 가격에 구매가 가능했기 때문입니다.

중국과 일본은 여러 군데의 옥션회사에서 고서화, 문방용품들의 옥션이 활발하게 진행되고 있습니다. 그 가운데 전문적으로 전각 및 인장석 경매가 포함되어 있는데, 서화가들뿐 아니라 온전히 인장석만 수집하는 전문 컬렉터도 여럿 있는 것으로 알고 있습니다. 좋은 인장석은 채굴에 한계가 있기 때문에 재테크의 대상으로도 여기는 것 같습니다.

Q. 인장석을 수집 후 돌을 다듬는 치석에도 공을 들이고 계시는데, 치석이란 어떤 것인지요?

A. 다스릴 치治, 돌 석石, 말 그대로 돌을 다스리는 거라 할 수 있습니다. 원석을 유심히 관찰하고 어떤 식으로 가공할지 구상합니다. 돌의 문양과 빛깔, 형태에 맞춰 가장 적합한 인장석을 가공하는 것을 말합니다. 만드는 사람에 따라 다양한 모양의 인장석을 구현할 수 있습니다. 앞서 말했듯이 이러한 것을 하기 위해 원석을 소장합니다.

작가로서 인면에 새기는 것에만 그치는 것이 아니라 인장석 전체의 구성까지 아우르는 작업입니다. 물론 매끈하고 세세한 조각으로 완성된 인장석에 새기는 것도 가치 있는 일입니다. 하지만 저의 취향으로 볼 때 원석의 자연미를 최대한 살리고 불규정한 인면에 보다 자유롭게 작업할 수 있

어 치석을 선호하는 편입니다.

Q. 다양한 인장석을 소장하고 계시는데, 향후 계획이 있으신지요?

A. 소장한 인재가 정확히 어느 정도나 되는지 저도 알지 못합니다. 아직 정리가 제대로 되지 않아서인데요. 보다 넓은 공간이 확보되면 다양한 인장석을 소개하고, 더불어 전각예술에 대해서도 보다 깊게 알리고 싶은 마음이 있습니다. 인장석 고유의 가치도 있지만 작가에게는 일종

작가가 소장한 흡주연 뒷면에 직접 새긴 벼루명

의 재료로서의 쓰임에 대한 고민도 계속적으로 이어 나가야 할 것 같고요. 치밀한 재료에 대한 고민이 제 작품의 독특함으로 투영되었으면 좋겠습니다. 그런 작업도 계속 발표해 나갈 겁니다.

Q. 인장석 수집 이외에 다른 것을 수집하는 것이 있다면 소개해 주시지요?

A. 대부분 제 작업과 상관있는 것들을 자연스럽게 모으다 보니 주변에서 수집의 정도가 되었다고 여겨주시는 것 같습니다. 무엇보다 옛 문방용품을 좋아합니다. 고연古硯, 오래된 벼루이 300여 점가량 있는 것 같고, 필통, 고지, 고먹, 고서화, 고간찰 등 모두 제 작업과 연관되는 것들입니다. 돌아보니 특히 돌에 대한 애착 같은 것이 있어 보이기도 하고, 새기고 쓰는 행위에 대한 일종의 집착이 있나 봅니다.

〈미술 분야 표준계약서〉 작성자와의 대화
_임상혁(변호사, 서울예대 이사장)

임상혁 변호사, 서울대 법학박사, 서울예대 이사장

20년 넘게 저작권 등 문화 콘텐츠 분야에 집중해 온 우리나라 최고의 문화 법률전문가이다. 서울대 로스쿨에서 지적재산권법으로 박사학위(J.S.D.)를 취득했고, 국내 로스쿨과 다양한 학회, 세미나 등에서 강의하고 있다. 현재 문체부 한국저작권위원회 부위원장, 저작권감정위원회 전문위원, 콘텐츠분쟁조정위원회 위원으로 있다. 또한 서울예술대학교 법인 이사장, 한국엔터테인먼트법학회 회장, 언론중재위원회 위원, 서울변호사회 법제이사 등 다양한 공적 영역에서도 활동하고 있다. 문체부와 함께 다양한 연구용역을 수행해왔으며, 특히 2018년 〈미술 분야 표준계약서〉 연구용역을 성공적으로 수행하여 미술계에서 많은 호평을 받았다. 저서로는 『영화와 저작권』, 『영화와 표현의 자유』, 『퍼블리시티권의 한계에 관한 연구』 등이 있다.

Q. 지적재산권 관련 권위자이신데, 미술시장에도 관심이 많으신 것으로 알고 있습니다. 문체부와 함께 〈미술 분야 표준계약서〉를 만드셨는데 어떠한 이유로 시작하게 되신 것인지요?

A. 우리나라는 K-POP, K-드라마, K-영화 등 콘텐츠 분야에서 세계를 선도하는 국가로 크게 인정받고 있으며, 이러한 경향은 하나의 분야가 아니라 우리나라 콘텐츠 산업의 다양한 분야로 전방위적으로 퍼져나가고 있습니다. 특히 미술 분야는 우리나라 문화 산업에서 매우 중요한 기둥이었음에도, 그동안 산업화되지 못해서 국내외에서 그 역량을 제대로 인정받지 못하고 있습니다. 이는 우리나라 미술계를 구성하고 있는 작가들의 역량은 뛰어

나지만, 미술품 거래의 불투명성 그
리고 여기에서 비롯되는 시장 참여자
들 간의 불신 등으로 인해 산업화단
계로 발전하지 못한다고 평가되고 있
습니다. 투자와 거래가 중심이 되고
신뢰받는 미술시장으로 성장하기 위
해서는 이를 뒷받침하는 제도와 법률
의 뒷받침도 필요합니다. 문체부는 미
술시장의 성장을 뒷받침하기 위해서
는 먼저 기존 계약 관행이 좀 더 체
계적이고 투명해야 한다고 판단을 했

서울예대 60주년 기념식에서 축사를 하고 있는
임상혁 서울예대 이사장

고, 저와 함께 11종의 표준계약서를 만들게 된 것입니다.

Q. 〈미술 분야 표준계약서〉에 대하여 간략하게 설명해 주시지요.

A. 〈미술 분야 표준계약서〉는 우선 거래형태를 중시하여 거래형태의 대표적
인 계약서를 표준화하였습니다. 즉, 작가와 화랑 간의 계약서전시 및 판매위탁계약서,
전속계약서, 판매위탁계약서와 화랑과 소장자의 판매위탁계약서, 화랑과 매수인의 매
매계약서, 매수인과 작가의 매매계약서, 작가와 미술관의 전시계약서, 전시
기획자와 미술관의 전시기획계약서, 대관계약서 등으로 구성되어 있습니다.
그리고 사회적으로 이슈되었던 작가와 모델 간의 모델계약서, 건축물 미술
작품 제작계약서 등도 포함하고 있습니다. 즉 미술품 거래를 구성하는 다
양한 형태들을 분석하여 표준이 될 만한 계약유형들을 선정하였고, 이렇
게 선정된 계약유형의 국내외 기존 계약서들을 수집한 후, 당사자들과의

심층 면접 등을 통해 연구를 거듭하여 계약서 초안을 만들고, 이를 공청회 등을 통해 최종안으로 확정했습니다.

Q. 〈미술 분야 표준계약서〉에 대한 갤러리나 작가들의 반응이 궁금합니다.

A. 문체부에서 〈미술거래 표준계약서〉를 만든다고 했을 때, 처음에는 갤러리나 작가들의 오해도 있었습니다. 일단 미술 문외한법률가의 참여 자체에 대한 막연한 거부감이 있었고, 표준계약서를 통해 거래형태가 오픈되고 계약 협의 내용이 많아지는 것에 대한 부담감 등이 있었습니다. 하지만 이러한 연구용역이 단순히 표준계약서 서식을 만드는데 그치지 않고, 각 계약서의 해설서들을 통해서 계약당사자들이 계약서를 이해하고 직접 활용할 기회가 되고, 나아가 이를 통해 미술거래를 좀 더 공정하게 만들 수 있는 기회가 된다는 것에 대한 공감대가 형성되면서 상당한 속도감이 붙었고, 이러한 신뢰 속에서 용역을 성공적으로 마칠 수 있었습니다.

해설서에는 표준계약서의 의미나 주요 조항에 대한 자세한 해설은 물론, 미술시장의 구조 및 거래실태, 저작권법의 이해, 미술품 감정, 보험, 세금, 고용보험, 성범죄 등에 대해서도 자세히 설명하고 있기 때문에 미술시장 참여자들의 호응도가 매우 높았습니다.

Q. 해외 사례도 참고하셨을 것으로 생각됩니다. 외국과 비교할 때 국내 미술시장이 개선해야 할 부분은 무엇이라고 보시는지요?

A. 2018년에 〈미술거래 표준계약서〉가 공표된 후, 이에 따라서 시장 참여자들의 거래 형태도 변화하고 시장 자체도 변화하기 때문에, 이러한 사후 변화 내용을 반영하는 후속 작업은 필수적입니다. 그래서 2021년에 문체부와

〈미술거래 표준계약서〉의 수정 연구용역을 진행했으며, 앞으로도 주기적인 수정 작업은 필수적인 것으로 보입니다.

한편 외국의 경우에는 이미 법률가들이 관여하여 매우 자세하고 다양한 내용의 계약서들이 존재합니다. 아직 우리나라 법률과 현실에 적용할 때 적절치 않거나 시장이 성숙되지 않아서 많이 반영하지는 않았지만, 우리 나라 미술시장도 국제화가 눈에 띄게 진행되고 있으므로, 향후로는 외국 의 거래유형이나 계약 내용 등을 지속적으로 점검하고 숙지하여 필요한 부분은 적극적으로 받아들일 필요가 있다고 생각됩니다.

Q. 개인적으로 미술품은 컬렉팅하고 계신지요?

A. 미술계와 관련 작업을 하면서 미술품에 대한 관심이 높아지고 있습니다. 법률가는 기본적으로 보수적이고 성격도 신중한 편이어서 제가 납득이 갈 때 행동에 옮기는 편입니다. 현재 몇몇 작가들을 관심 있게 보고 있습니다. 스스로 관심이 가는 작가도 있고, 주위에서 추천해 주는 작가도 있습니다. 정말 마음에 드는 좋은 미술품을 선별하고 소장하는 기쁨을 조만간 누리고 싶습니다.

Q. 관심 있는 작가나 소장하고 싶은 작가가 있다면 소개해 주시지요?

A. 이우환 작가 작품에 관심이 갑니다. 나이가 들어가면서 복잡한 것보다는 단순한 것에 끌리게 됩니다. 이우환 작가의 그림은 형태는 단순하지만 그 이미지에 집중하게 됩니다. 그러나 가격도 최근 급등했고, 제가 원하는 스 타일의 작품은 구하기도 쉽지 않아 고민이 됩니다. 주위에서 양혜규 작가 의 작품을 추천해 주셨고 세계적으로 주목받는 작가라고 알고 있는데, 향

후 작품과 작가에 대하여 더 공부해봐야겠습니다.

Q. 〈미술 분야 표준계약서〉에 추가적으로 넣고 싶은 사항이나 개정할 부분이 있다면 무엇인지요?

A. 2021년 〈미술거래 표준계약서〉의 수정 작업을 하면서, 많은 시장 참여자들이 온라인 전시 및 온라인 판매, 특히 NFT를 이용한 거래에 대해서 상당히 많은 궁금증과 관심을 가지고 있다는 것을 알게 되었습니다. 포스트 코로나 시대에도 온라인 전시나 판매의 역할은 줄어 들지 않을 것으로 생각됩니다. 콘텐츠산업에서 새로운 기술은 새로운 거래방식platform을 탄생시키고, 이는

문화체육관광부와 예술경영지원센터에서 공동으로 발간한 〈알기 쉬운 미술 분야 표준계약서〉

기존 권리자들과 새로운 참여자들의 갈등을 가져왔습니다. 그리고, 갈등의 해결방식은 또다시 시장의 거래형태에 변화를 가져왔습니다. 미술시장도 마찬가지의 기술-거래-관행 변화의 순환구조를 밟아 가고 있는 중이라고 생각됩니다.

다만, 현재 온라인 거래에 있어서 표준이 될 만한 거래형태나 방식이 통일되지 않아 표준계약서에는 반영하지 못했습니다. 향후 온라인 시장이 좀 더 성숙된다면 표준계약서에 포함될 중요한 부분으로 생각됩니다.

Q. 앞으로 미술계에서 본인의 전공(지적재산권 등)을 살려서 일하고 싶은 분야가 있다면 무엇인지요?

A. 미술시장이 산업화되기 위해서는 미술품 거래의 진위를 담보할 수 있는 제도적이고 법적인 장치가 반드시 필요합니다. 미술품 감정에는 공공기관의 감정과 사적인 감정 두 가지가 있는데, 우리나라는 아직 공적 감정이나 사적 감정 모두 시장에서 당사자들의 신뢰를 받지 못하고 있고 이러한 점이 오랫동안 미술산업의 발전에 있어서 가장 큰 장애물로 인식되어 왔습니다. 다른 분야는 법원의 판단이 업계의 질서를 정립하는데 도움을 주는 경우가 많지만, 미술 분야는 법관의 판단에 대해서도 비전문가의 법률적 판단이라는 근본적인 한계로 지적되기도 합니다. 미술품 감정은 미술과 법률의 교집합 영역이므로 제가 수년 전부터 관심을 많이 가지고 있으며, 미술시장 참여자들이 이해하고 신뢰할 수 있는 감정 방법에 대해서 고민하고 있습니다.

해외 미술 어드바이저와의 대화
_김지영(아트 어드바이저)

김지영 아트 어드바이저

서울 출생으로 독일 베를린에서 패션디자인을 전공하였고(HTW Berlin, 학사) 2009년에 양혜규 작가의 베를린 스튜디오에서 일하기 시작하면서 미술계에 발을 들여놓았다. 이후 6년간 양혜규 작가 스튜디오에서 아트 프로덕션, 사무 및 전시 코디네이트/어시스트 일을 하였다. 2014년 양혜규 작가의 추천으로 독일 베를린의 바바라 빈 갤러리(Galerie Barbara Wien)에서 일하였고(2014 – 2016), 그 후에는 베를린의 카를리에 게바우어(carlier | gebauer) 갤러리에서 일하였다(2018 – 2020년). 갤러리에서의 주요 업무는 프로덕션 매니져였지만 갤러리의 한국고객들 관리를 맡으며 세일즈에 관한 업무를 갤러리스트로부터 직접 배웠다. 이 경험들을 바탕으로 2020년 가을부터는 독립 아트 어드바이저/딜러로 일하고 있다. 독립적으로 일하기 때문에 갤러리들의 오퍼를 제3자의 입장에서 객관적으로 평가하고, 갤러리에서 판매 시 빈번하게 발생하는 특정 작가에 대한 과장된 평가를 냉정하게 걸러서 고객에게 전달하고자 한다. 이메일(jy@theslowissue.com)로 컬렉터들과 의견을 나누는 것을 즐긴다.

Q. 아트 어드바이저란 말이 생소한 독자들이 있을 듯합니다. 먼저 아트 어드바이저란 어떤 일을 하는 분들을 말하는지요?

A. 아트 컨설턴트라고도 하고, 미술 작품 구입하는데 컨설팅조언 및 추천을 해 드리며 컬렉션을 세워나가는 데 도움을 드리는 역할을 합니다.

아트 어드바이저 김지영

Q. 해외 미술품을 국내외 고객들에게 소개하고 판매하는 일이 결코 쉬운 일이 아닌데, 이 일에 관심을 갖게 된 계기가 있다면 무엇인지요?

A. 한국에 계신 컬렉터분들께서 주로 해외의 인기 작가에만 주목하시는 현상들을 갤러리에서 일하면서 가까이 접하고, 유럽에서 좋은 평가를 받고 있지만, 한국에는 잘 알려지지 않은 작가들을 소개하고자 하는 동기로 이 일을 시작하게 되었습니다. 저의 모국어가 한국어이기 때문에 한국어로 정보가 많이 나와 있지 않은 작가들의 정보를 한국어로 전달할 수 있는 것이 제가 할 수 있는 일이라고 생각하였습니다.

작품을 구입하실 때 투자가치를 고려하시지만 그것이 전부가 아닌 만큼 작품성이 높은 작품들로 좋은 컬렉션이 구성이 될 수 있도록 조언을 드립니다. 본인의 컬렉션이 좋은 컬렉션이 된다면 소장작품의 가치도 더불어 높게 평가될 수 있습니다.

예를 들면, 한 작가의 동일 시리즈 작품이라도 2차 시장에서는 소장자 컬렉션의 밸류에 의해 작품의 가격이 다르게 매겨지기도 합니다.

Q. 본인이 하는 일을 구체적으로 말씀해 주신다면 어떤 것인지요?

A. 한국에는 잘 알려지지 않았지만 유럽에서는 좋은 평가를 받고 있는 작가들을 한국에 계신 컬렉터분들께 소개하고 있습니다. 미술관 전시를 바탕으로 작품성이 검증된 작가의 작품들을 고객의 성향, 원하시는 컬렉션 방향을 고려하여 컬렉터의 예산에 맞게 추천하여 드리고 있습니다. 특히 작가가 속한 유럽 및 미주의 갤러리들로부터 직접 중개합니다.

또한, 특정 작가의 작품을 찾으시는 컬렉터분들의 부탁을 받아 갤러리에 대신 문의를 해 드리기도 합니다. 이런 경우는 보통 이미 인기가 많아 구

독일 그리제바흐 경매장 내부: 김지영 제공

하기 힘든 작가들의 작품에 대한 문의이고, 그 작품을 오퍼하는 갤러리에서는 우선 컬렉터에 대해 파악하고자 하는데 저와 같은 어드바이저/컨설턴트인 제3자를 통해 갤러리는 컬렉터에 대한 객관적인 정보를 받고, 거래가 이루어지는 경우 저는 컬렉터의 신분을 보증히는 역할을 합니다.

여러 갤러리들로부터 오퍼받은 작품들 중 객관적인 관점으로 작품성이 높은 것을 추천해드리고, 일시적인 관심의 현상으로 인기가 올라간 작가의 경우 가격거품이 빠질 수 있다는 것을 조언해드리기도 합니다.

보통 한국에 계신 컬렉터분들이 특정 작가에 관심을 갖게 되는 경로는 최근 경매에서 값이 오른 작가 혹은 미디어 랭킹에서 높은 순위를 차지한 작가들로 이런 작가들은 일시적인 관심으로 인기가 갑자기 높아져 작품 가격이 갑자기 치솟고 작품 역시 구하기가 힘들 뿐만 아니라 인기에 의해 형성된 가격거품이 언젠가 빠질 수 있는 확률도 높습니다. 저는 이런 위험요소에 대하여 제3자로서 작품성과 작가의 진정성 그리고 기관에서의 평가를 바탕으로 조언을 드리고자 합니다.

Q. 해외 경매에 나온 작품을 국내 컬렉터에게 소개해 주시는데, 본인이 참여할 수 있는 경매를 말씀해 주신다면 어떤 것이 있는지요?

A. 주로 제가 거주하는 독일 베를린의 그리제바흐 경매하우스Grisebach GmbH의 경매에 입찰하고자 하는 고객들에게 어시스트를 해드립니다. 참고로 그리제바흐 경매하우스Grisebach GmbH는 1986년에 다섯 명의 아트 딜러에 의해서 세워진 베를린에 위치한 경매하우스로 19-21세기의 근/현대 작품들과 동시대 미술품의 경매에 중점을 두고 운영되고 있습니다. 독일 내 현대미술품 경매를 선도하고 있는 경매회사입니다.

프리뷰 기간 동안 경매품 정보를 고객분들께 보내드리고, 입찰에 참여하시길 원하실 경우 고객에게 위임장을 받아서 오프라인 경매현장에서 대리인으로 입찰에 참여하게 됩니다. 그리제바흐 경매에는 주로 독일 내 컬렉터들의 출처가 분명한 소장품들이 경매품으로 나오고, 전문복원사, 미술사학자에 의한 면밀한 조사 및 작품 분석이 신뢰할 만합니다.

Q. 해외에서 작품구매를 원하는 컬렉터가 있다면 어떠한 과정을 통해 작품을 구입할 수 있는지요?

A. 1차 시장 작품의 경우 작가를 다루는 갤러리들로부터 직접, 2차 시장 작품의 경우는 다른 딜러들을 통해서도 오퍼를 받아드립니다. 위에서 말씀드린 대로 컬렉터가 갤러리에 처음으로 컨택할 경우 갤러리에서 컬렉터 정보를 온전히 신뢰하지 못해 좋은 오퍼를 받기 힘든 경우가 있는데 저의 역할은 갤러리에게 컬렉터에 대한 정보를 제3자로서 전달하고, 컬렉터의 신분을 같이 보증하고, 작품의 오퍼를 받는 과정을 매끄럽게 해 드리는 것입니다. 또한, 작품의 구입가격 및 운송료 등에 대한 가격협상도 대신해 드립

독일 베를린 KW미술관 전시 광경:
김지영 제공

니다. 더불어 작품이 컬렉터분께 배송될 때까지 작품 구입에 따르는 모든 절차를 갤러리와 직접 소통하며 어시스트해 드립니다.

Q. 수수료는 어느 정도나 되는지요?

A. 중개수수료는 일반 갤러리 거래의 경우 갤러리로부터만 받는 것을 원칙으로 합니다. 단 리세일과 미술 경매는 고객분들로부터 판매가의 2-5%를 받습니다.

Q. 현재 독일에서 활동 중이신데, 유럽의 미술시장이 궁금합니다. 국내 미술시장은 활황이라서 젊은 투자자들이 몰리는데, 그곳의 상황은 어떠한가요?

A. 한국처럼 미술시장의 성장 폭이 크지 않고 젊은 컬렉터 층이 갑자기 증가하고 있지도 않습니다. 참고로 한국은 2021년에 미술시장이 세 배 성장했다고 하는데 유럽은 성장 폭이 두 배도 안 됩니다. 한국에는 아무래도 아트테크로 인한 투자수익을 기대하고 컬렉팅을 시작하는 컬렉터들이 많이

생겨 시장이 급격하게 성장하는 데 반해, 유럽에는 미술품을 투자품목으로 고려하는 사람들이 한국에 비하면 많지 않습니다.

미술품은 다른 투자대상과 달리 사람에게 마음을 움직이고 감동과 위로를 주기도 하고, 미적인 향유를 통해 애착관계가 생기는 대상이기도 하기 때문에 컬렉팅을 투자의 동기로 시작했던 많은 분이 결국은 미술품에 대한 진심을 가진 좋은 컬렉터들로 성장할 것이라고 기대하고 있고, 이것이 궁극적으로 작가들의 작품 활동에 힘을 실어줄 수 있을 것입니다.

2020년 팬데믹이 처음 창궐했을 때는 유럽의 메가 갤러리들을 제외한 대부분의 갤러리들은 강력한 봉쇄조치와 아트페어의 취소들로 매출에 타격이 컸으나 2021년에는 메가 갤러리들뿐만 아니라 중견 갤러리들도 코로나 창궐 이전에 버금가는 높은 매출을 기록하였습니다.

하지만, 현재 유럽대륙의 러시아-우크라이나 전쟁이 길어지면서 유럽 내 산업 전반에 영향을 주는 에너지가격이 급상승하고 있고, 경제에 대한 불안 심리가 조성되어 2008년에 리먼사태로 시작되어 몇 년간 지속되었던 미술시장의 불황이 다시 올지 갤러리스트들은 우려하는 마음으로 2022년 하반기를 보내고 있습니다(인터뷰 시점).

Q. 유럽에서 최근 주목받고 있는 작가나 특별한 현상이 있는지요?

A. NFT, 디지털 아트, 가상미술관virtual museum의 분야라고 할 수 있을 것 같습니다. 저에게도 새로운 분야이기 때문에 앞으로 공부해야 하는 분야입니다. 이 분야를 최근까지 가깝게 접하지는 않았었는데 2021년 겨울에 베를린의 쾨니히 갤러리에서 열렸던 레픽 아나돌Refik Anadol의 디지털 아트 전시는 독일 내 갤러리 전시 역사상 가장 많은 방문객을 기록한 전시로 기록되면

서 디지털 아트의 성장을 피부로 가까이 느꼈던 기회였습니다.

Q. 그곳에서 한국 작가에 대한 관심은 어떠한지요? 유럽에서 한국 미술에 대한 인식이나 관심이 궁금합니다.

A. 단색화 계열의 대표 작가님들은 한국에서와 마찬가지로 유럽에서도 거장으로서 작품성을 높게 평가받고, 따라서 1차 시장에서는 개인 컬렉터로서의 구입도 쉽지 않습니다. 인기가 상당하다고 볼 수 있습니다.

차세대 작가로 분류되는 양혜규, 이불, 서도호 같은 작가들도 기관을 중심으로 높게 평가받고 더 젊은 세대인 MZ세대의 작가들도 앞으로 주목받기를 기대하고 있습니다. 한국에서 활동하는 좋은 작가들을 유럽의 컬렉터들과 딜러들에게 소개하는 것도 미래의 저의 역할로 생각하고 있습니다.

Q. 유럽의 저명한 컬렉터와도 교류하고 계신 것으로 알고 있습니다. 유럽의 컬렉터들은 어떠한 특징을 보여주는지요? 실제 방문하거나 친분이 있는 컬렉터를 중심으로 말씀해 주시지요.

A. 제가 만난 컬렉터들로부터 경험한 바로는 유럽의 컬렉터들은 작품의 가격 가치 향상에 대한 부분을 대화에서 거의 언급하지 않는다는 것이 한국의 컬렉터들과 가장 구별되는 특징입니다.

저에게 가장 인상 깊었던 개

로카 파운데이션-롬바 부부 컬렉션: 김지영 제공

인 컬렉터와의 교류는 독일 베를린과 드레스덴에 기반을 둔 개인 컬렉터 롬바Romba 부부가 세운 로카 파운데이션Rocca Foundation 방문입니다. 죠엘 롬바 Joelle Romba는 미술사를 전공하고 현재 독일 소더비Sotheby's의 디렉터로 일하고 있고, 에릭 롬바Eric Romba는 드레스덴에서 변호사로 일하며 부부의 컬렉션을 만들어나가고 있습니다.

2011년 소장된 작품이 점점 많아지면서 부부는 컬렉션을 계속 취미로만 할 것인지 아니면 조금 더 전문성을 가지고 돌보며 꾸려나갈지 선택의 기로에 섰었죠. 미술 작품은 외부의 사람들과 공유되어야 한다는 생각이 강해 결국 부부는 소장품 컬렉션을 파운데이션으로 공식적으로 세우고, 이를 통해 더 책임감을 가지고 컬렉션을 꾸려 나가면서 소장품을 외부에 개방하고 더불어 미술관에도 기꺼이 작품을 대여해 주고 있습니다. 컬렉션의 공식적인 명칭은 Romba Collection of Contemporary Art Stiftung/ Rocca Stiftung입니다.

이들 부부가 젊은 컬렉터들에게 가장 하고 싶은 말은 "귀로 수집하지 말고, 눈으로 하세요!"라고 합니다. 부부는 작품을 고를 때 작품의 잠재적인 가치 향상은 일체 고려하지 않고, 작품성, 작가의 진정성 그리고 가장 중요하게는 부부가 일상에서 작품의 미적인 부분을 얼마나 향유할 수 있는가를 고려한다고 합니다.

Q. 해외 작가에 관심을 갖는 국내 컬렉터들이 늘어나고 있습니다. 해외 작품을 구입할 때 주의할 점이나 기타 투자에 있어 주의할 점을 조언해 주신다면 어떤 것이 있는지요?

A. 갑자기 인기가 높아진 작가의 작품은 구하기도 힘들고, 설령 높은 가격 주고 구입하셨다고 하더라도 후에 작품에 대한 열기가 식고 가격에 대한 거

품이 빠지면서 가격이 떨어질 위험성이 있습니다. 작가를 판단할 때 작품 활동의 지속성, 작품성, 진정성 등에 대해 제3자인 아트 어드바이저 또는 컨설턴트의 의견을 들어보고 작품을 구입하시길 추천해 드립니다.

그리고, 큐레이터나 기관에서 일하는 전문가들이 평가하는 작품성이 높은 작품들은 언젠가는 재평가되고 마침내 높게 평가된다고 생각합니다. 하지만, 많은 대가들의 작품들이 작가가 소천한 이후에 빛을 발했듯이 Jean-Michel Basquiat, Hilma af Klint, Van Gogh 등, 작품성이 높은 작품들이 시장에서도 빛을 발하기까지는 시간이 오래 걸릴 수도 있습니다. 새로운 작품을 구입하기 위해서는 작품을 되팔아서 자금을 마련해야 하지만 본인 컬렉션을 정의하는데 중요하다고 여겨지는 작품은 컬렉션에 계속 소장하시기를 추천 드립니다.

많은 유럽 컬렉터들이 그러하듯 컬렉션을 대대로 자손에게 물려주거나 미술관에 기증하여서 컬렉션의 역사를 가족 내 혹은 같이 작품을 공유한 그룹 내에서 이어가면 오랜 시간이 지난 후에 빛을 발하는 작품들이 컬렉션의 수준을 높여줄 것입니다.

미술 담당 기자와의 대화

_이한나(매일경제신문 기자)

이한나 매일경제신문 기자

서울대 영문과와 서울대 국제대학원 미국학과, 홍익대 국제디자인전문대학원을 졸업했다. 매일경제신문사에 입사한 이후 20여 년간 다양한 분야를 취재해 왔다. 경력의 대부분을 자본시장과 부동산시장 등을 주로 다뤘다. 아울러 디자인과 인터넷 게임, 건축 분야도 다룬 적이 있다. 미국 뉴욕대학 경영대학원에서 2010년경 방문연구원으로 1년 머물며 다양한 미술관과 공연예술을 즐기는 문화적 특혜를 누리기도 했다. 현재는 문화스포츠부에서 문화체육관광부, 문화재와 미술 분야를 주로 취재하고 있다.

Q. 최근에 인상 깊게 보신 전시가 있다면 어떤 전시였는지요?

A. 아모레퍼시픽미술관에서 열린 안드레아스 거스키 국내 첫 개인전이 가장 인상 깊었습니다. 개인적으로 사진 예술에 대한 기대감이 없었는데 이번 전시를 통해서 편견을 깰 수 있었을 뿐 아니라 좀 더 열린 사고를 할 수 있었습니다. 미술관 공간 자체도 훌륭했을 뿐 아니라 일종의 회고전 성격으로 40년 작업이 모이다 보니 작가를 이해할

베니스비엔날레 취재 중
아니쉬 카푸어 작가의 작품 앞에선 이한나 기자

수 있는 좋은 기회였습니다. 사진 전시도 직접 가서 봐야 할 이유가 충분하다고 깨닫게 됐습니다.

Q. 다양한 전시를 지면을 통해 소개하시고, 현장에서 작가들을 만나고 계십니다. 어떤 스타일의 작가들에게 주목하게 되시는지요?

A. 미술사적인 의미를 흡수하면서도 독창성을 지녀 관람객들에게 새로운 영감을 제시하는 작가들이 흥미롭습니다. 특히 어떤 표현 방식에 고정되지 않고 새로운 시도를 하는 작가, 정형화된 틀에서 좀 더 자유로운 작가를 선호하는 편입니다. 기본적으로 추상회화 작가를 선호하는 편인데 구상 작가라도 자유로움이 그림 속에서 발현되거나 남다른 개성이 느껴지는 작가라면 흥미롭게 보고 있습니다.

Q. 미술시장이 최근 활황을 보이고 있는데, 취재를 하시다 보면 이러한 분위기를 느끼게 되시는지요?

A. 지난해 KIAF 때 VIP 프리뷰 현장에서 바로 제 앞에서 성을 내고 행패 부리는 관람객을 눈앞에서 맞닥뜨렸습니다. 미술과 상관없어 뵈는 옷차림새였는데요. 최근 인기 있는 작가 작품을 사기 위해서 오랫동안 대기하다가 뛰어오셨다고 합니다. 최근 주요 갤러리에서 전시를 하면 그림을 내걸기가 무섭게 고정 고객들로부터 선판매되는 사례가 많습니다.

외국계 갤러리들의 경우 한국의 극성 수집가들이 홈페이지로 바로 연락해서 작품을 구매하기도 해서 한국에 도대체 무슨 일이 벌어지고 있나 궁금해 한다고 합니다. 최근 아트페어 취재 때도 유사한 분위기가 느껴졌습니다. 그러나 인기 작가의 쏠림이 강한 것은 건전하지만은 않다는 생각이

듭니다. 주로 경매시장에서 높게 거래되니 되팔기 위한 목적으로 접근하는 경우가 많았기 때문입니다.

무엇보다 제가 미술 담당을 하면서 지인들로부터 가장 많이 듣는 질문이 어떤 그림을 사야 하냐는 것입니다. 제 지인들 중에는 갤러리나 미술관 관람이 취미인 분들이 많고 이쁜 그림은 프린트만으로도 이를 아끼고 즐기는 분들이지만, 최근 호황에 새로 입문하시는 분들은 투자 대상으로 보는 시각이 많은 것 같습니다.

Q. 한국 미술시장이 전반적으로 저평가되어 있다고 하는데, 동의하시는지요?

A. 저평가되어 있다는데 대체로 동의하는 편입니다. 한국 미술시장이 지난해 2022년 3배가량 성장했다고 하지만 전체적인 경제 규모에 비해서도 아직은 미술시장이 작은 편입니다. 미국이나 유럽 등 선진국 가정에서 원화를 사서 집안을 꾸미는 전통이 자리 잡았던 것과 비교하면 한국 가정의 집안

대구미술관에서 열린 강요배 작가의 개인전 취재 장면

꾸미기 사정은 많이 차이가 납니다. 사실 관공서나 버젓한 기관들에서도 저열한 품질의 해외 명화 프린트 액자를 걸어두는 경우가 흔한 것이 현실입니다. 일부 신진 작가들 중에서 경매시장에서 상당히 높은 가격에 거래되면서 기준점을 높이는 느낌은 있지만, 대부분 작가들이 그런 기회를 잡는 것은 아닙니다. 많은 작가들이 전시 기회를 잡는 것도 쉽지 않은 실정입니다. 한국 작가들은 상대적으로 해외에 알려지는 경우가 적기 때문에 제대로 가격을 인정받지 못한 경우도 많은 편입니다. 최근 기존에 비주류였던 국가 출신이나 여성 작가들 재조명 작업이 활발한 편이어서 아시아 작가들이 재평가받는 기회의 문이 열리고 있는 느낌입니다.

Q. 한국 미술시장의 문제점을 지적하는 목소리도 있습니다. 개선이 필요한 부분은 어떤 부분이라고 보시는지요?

A. 시장의 불투명성이 크다고 봅니다. 기존 화랑 진입장벽이 높다 보니 신규 참여자가 불이익을 보는 경우가 종종 발생했습니다. 그리고 갤러리스트도 단기적인 시야로 작품을 추천한다든지 해서 초기 수집가로 나섰다가 낭패를 보게 된 경우도 많았다고 합니다. 그리고 일부 거래 시장에서 참여자 규모가 작다 보니 시세 조정도 가능하다는 지적이 나오고 있습니다. 물론 최근의 미술시장에서와 같은 가격이 지속적으로 유지되기는 어렵겠지만 후발 주자로 뛰어든 투자세력들의 경우 좀 더 적극적으로 시세 형성에 관여하는 사례가 있습니다.

Q. 바람직한 컬렉터상은 어떻다고 생각하시는지요?

A. 작가를 응원하는 마음으로 작품을 구매하고 본인의 취향을 발전시켜나

베네치아 두칼레 궁전에서 열린
안셀름 키퍼의 전시장면:
이한나 기자 제공

가는 분이 바람직하다고 봅니다. 어떤 편견을 가지고 접근하거나 시류에
부화뇌동해서 특정 방향으로 치우치는 것은 지양하는 것이 좋겠습니다.
그리고 다양한 작품을 수집하고 주변에 소개하는 것도 긍정적이라고 봅니
다. 본인이 작품을 구매한 이유 등을 설명할 수 있어야 하고 주변에 작품을
매개로 소통을 하다 보면 인간관계의 폭도 더 깊고 넓어지는 것 같습니다.
그림을 좋아하는 것은 순수한 열정에서 비롯되어야 하기 때문입니다.

Q. 취재를 하다 보면 작가들의 그림을 소장하고 싶다는 생각을 갖게 될 때도 있으실 듯
합니다. 소장하고 싶은 국내외 작가가 있다면 소개해주시지요.

A. 취재를 많이 하다 보면 눈이 너무 높아지는 경향이 있습니다. 기자들 중
에서도 본인 취향에 따라서 일부 작품을 수집하기도 하는데 아직 경제적
여건이 좋지는 않은 것이 아쉽습니다. 특정 작가를 거론하기보다는 가급
적 너무 소형 작품은 지양하라고 말씀드리고 싶습니다. 물론 소품이 거래

도 활발하고 호당 가격이 높게 형성된 상황이긴 합니다만, 작가의 역량이 제대로 구현되는 것은 대형 작품이기 때문입니다. 물론 집안에 걸어둘 만한 공간은 고려하셔야 합니다.

그림을 볼 때마다 새로운 것이 보이고 집안에 가구 하나만 치우면 대형 그림 하나가 훨씬 더 효과적인 인테리어이자 나의 정체성을 완성시켜주는 오브제가 될 것입니다. 저는 초보 수집가라면 국내외 젊은 작가의 작품을 소장하길 권합니다. 가볍게 구매하면서 본인의 취향을 가다듬어 갈 수도 있고, 지인 중에서는 그렇게 산 그림을 친구들에게 선물하는 분도 보았는데 참 좋은 것 같습니다.

Q. 미술시장에서 컬렉터의 역할에 대하여 어떻게 생각하시는지요?

A. 작가와 함께 아주 중요한 주체입니다. 예술 작업이 자기 만족을 위한 것이라고 합니다만, 수집가가 없다면 작가가 지속적으로 작업을 이어가기 힘들기 때문입니다. 르네상스시대 후원자 그룹이 없었다면 우리는 미켈란젤로나 라파엘의 명작을 보지 못했을 지도 모릅니다.

제가 아는 비엔날레형 작가들은 항상 새로운 실험을 앞장서서 하지만 생계 걱정 때문에 접는 경우도 많이 있습니다. 이건용 작가로 대변되는 실험미술 작가들이 뒤늦게나마 인정받고 사랑받는 것을 환영합니다. 초기부터 이 작가를 응원했던 수집가들은 정말 함박웃음을 짓고 계시지요.

Q. 미술시장에서 다양한 취재 경험을 갖고 계신데, 경험에 비추어 미술시장에 진입하는 컬렉터들에게 조언을 해 주신다면 어떤 것이 있을까요?

A. 주식이나 부동산시장이 조정국면에 들어간 것처럼 미술시장도 과거 암흑

기가 있었습니다. 미술품의 경우도 마찬가지입니다. 과거 2007년 호황기에 급속하게 가격이 뛰었던 젊은 작가들이 현재는 그 존재도 모르는 경우도 있습니다.

예산의 한계와 본인 취향을 정확히 파악하지 않은 상태에서 대형 작품을 처음부터 구매하기는 힘들 것입니다. 본인을 제대로 파악하기 위해서 미술관이나 갤러리 전시를 자주 보고 종종 아트페어나 비엔날레 등에서 경험을 쌓고 전문가들 의견을 듣는 기회를 갖기 바랍니다. 많은 미술관에서 아티스트 토크 등 전시를 이해하기 좋은 프로그램을 제공하고 심지어 온라인 영상 등으로도 공개하고 있습니다. 요즘 신진 작가들은 사회관계망서비스SNS를 통해서 본인 작품을 적극 홍보하기 때문에 관심있는 작가를 추적하는 것도 좋은 방법입니다.

새로 진입하는 수집가들은 예산의 한계 때문인지 판화와 에디션에 대한 관심이 많은 편입니다. 기술개발에 따라 원화 못지 않은 품질을 보이는 작품도 많고, 최근 에디션 제품을 엄격히 관리하고 공급하는 갤러리나 관련 업체들이 늘어나는 것은 긍정적이라고 봅니다. 그러나 최근 에디션 가격이 예상보다 크게 뛰면서 우려의 목소리도 높습니다. 크게 시세차익을 기대하지 않는다면 뛰어난 판화나 에디션 작품을 사서 집에 걸어두는 것도 나쁘지는 않습니다. 하지만 개인적으로는 명화 이미지는 어디서든 쉽게 접할 수 있으니 그보다는 신진 작가의 흔적이 더 강하게 느껴지는 드로잉을 택하는 게 낫지 않을까 싶습니다.

인기 작가와의 대화
_하태임(화가, 전 삼육대 교수)

하태임 화가, 전 삼육대 교수

서울 태생 추상화가. 고등학교 졸업을 몇 달 남긴 1990년 10월 말에 프랑스 유학을 떠났다. 1994년 프랑스 디종 국립 미술학교 졸업(D.N.A.P) 후 파리 국립 미술학교(Ecole nationale supérieure des Beaux-Arts de Paris)에 들어가 1998년 파리보자르(D.N.S.A.P)에 졸업을 하였다. 9년간의 프랑스 유학을 마치고 귀국하였으며, 홍익대학교에서 2012년 박사학위를 받았다. 2013-2017년에 삼육대학교 미술컨텐츠학과 조교수로 근무하였으나 작업에 전념하기 위해 사임하였다. 지금까지 28회 개인전을 열었다. 23살의 첫 개인전 후 27회의 개인전은 모두 초대전으로 이루어졌다. 꾸준한 작업을 통해 대중의 사랑과 평단의 인정을 받는 작가로 널리 알려져 있다.

Q. 작가로서 하루 일과는 어떻게 되시는지요?

A. 살림집 바로 아래층이 작업실이라 아침에 기상을 하고 오전 10시에 작업실로 출근을 해요. 보통은 저녁 9시나 10시까지 작업을 합니다. 일주일에 하루나 이틀 정도 서울에 나갑니다. 주로 병원도 가고 지압도 받고 갤러리 미팅이나 친구들도 가끔 봅니다. 대신 주말에도 집에서 작업을 해야 하는 삶이죠.

작업실에서 작업 중인 하태임 작가

Q. 교수직을 사임하고, 작가로 전념하게 되신 계기가 있다면 무엇인지요?

A. 40대 초반까지는 제가 멀티플레이어라고 생각했었는데 절대 그렇지 않음을 알게 되었죠. 교수직이라는 게 안정적인 직업이긴 하지만 업무가 많아지고 학생들을 가르치는 일들에 대한 책임감이 쌓이면서 자기의 작업에 몰두할 수 있는 시간이 점점 부족해짐을 알게 되었어요.

전임교수가 되기 전에는 초등학교 기간제교사, 미술교습소 운영, 유학미술학원 운영, CF 무대디자인, 그리고 기업 미술자문역할, 대학 시간강사 등의 일을 하며 생활을 위해 고군분투했습니다. 그 시절에는 전임교수가 되면 안정적으로 작품활동을 할 수 있을 것 같았어요. 어렵게 박사학위를 받고 운이 좋게 서울권 대학교수가 되자 업무가 많아졌습니다. 대학에서 학생들을 교육시키는 것 이외의 일이 힘들게 했습니다. 개인적으로는 오랫동안 숨 가쁘게 살아와서인지 공황장애가 빈번하게 일어났고요.

상황이 이렇게 되니, 작업에만 온전히 몰입하고 싶었습니다. 제게는 작업이라는 것이 아이디어에 그치는 것이 아니라 시간이 쌓이며 깊어지고 확장되어야 하는 것인데 온전히 몰입하고 천천히 움직여야 한다고 생각했습니다. 그래야 내면의 깊은 곳에서 변화가 일어난다고 느꼈고 그러한 까닭에 저만의 시간을 간절히 원했습니다. 그래서 전임교수 5년 만에 사직을 했습니다.

Q. 하인두·하태임 부녀전 〈잊다, 잇다, 있다〉를 흥미롭게 관람했습니다. 이 전시를 준비하시면서 느낀 소회가 있다면 무엇인지요?

A. 누구에게나 그렇겠지만 제겐 아빠라는 존재가 엄청 큰 부분을 차지하고 있습니다. 아빠는 미술을 생각하지도 않았던 제게 화가의 꿈을 심어주셨

고, 파리 국립 미술학교의 이야기도 들려주시며 꼭 들어가라고 동기를 부여해 주셨어요. 저희 학교는 나이 제한이 엄격했고 시험에 2번 떨어지면 더 도전할 수 있는 기회가 없었는데, 고1 때부터 유학 준비를 시키셨어요. 아빠는 화가의 길을 걸으신 대 스승님이시기도 하지만 제게는 넘어야 할 또는 피하고 싶은 큰 산 같은 분이십니다. 같은 화가의 길을 걸어오면서 아빠라는 이름이 너무 무거웠어요. 늘 아빠 그늘에서 제대로 객관적인 평가를 받지 못하는 느낌이었어요. 첫 개인전 이후 모두 혼자 힘으로 해냈는데 주위의 시선은 너희 아빠가 유명한 화가여서 혜택을 받는 거겠구나 했지요. 그렇게 30대-40대를 아빠의 그림자를 지우려고 부단히 애쓰고 살았더니 좋은 갤러리 전속작가도 되고 작품만으로 생활을 책임질 수 있는 시기가 오더라고요.

3년 전 아트조선스페이스가 조선일보미술관이라는 이름을 사용하던 시절에 '부녀전'을 제안 받았어요. 전시 의뢰를 받았을 때 처음엔 좀 많이 부담스러워서 결정하기가 힘들었어요. 작품을 준비하면서 '전시 제안을 왜 승낙했을까?' 하는 후회도 많았습니다. 아빠의 작품을 다시 펼쳐보면서 그렇게 부정하고 지워내려고 해도 아빠의 딸임을 깨닫게 된 거죠.

3년 동안의 암 투병 끝에 제가 17살에 돌아가신 아빠를 32년 만에 부녀전으로 상봉한 느낌이었어요. 많은 분이 다녀가셨고, 전시장에 오신 분들 가운데 눈물을 흘리신 분들도 있다고 들었어요. 아빠의 작품세계를 좋아해 주시는 많은 분이 계시다는 것을 알고 자랑스러운 아빠와의 추억을 회상했습니다.

하태임,
'Un Passage No.211004',
Acrylic on Canvas,
162x227cm, 2021

Q. 이 전시를 통해 하태임 작가가 아버지와 견줄 수 있는 작가로 성장했다는 점과 아버지의 화업을 딸이 이어가고 있는 사실 이외에 조형적으로도 접점이 있다는 점이 흥미로웠습니다. 어떻게 생각하시는지요?

A. 돌고 돌아 결국 교차되는 부분이 생긴 느낌입니다. 저는 색채를 표현하기 위해 형태를 만곡패턴으로 제한했지만, 아빠는 우주의 질서를 표현하기 위해 만다라 형태의 불교 철학을 끌어올려 형과 색채가 자유롭죠.

제가 '하인두의 딸'임을 인정하고 수용하면서 바라본 아빠의 작품세계는 질투가 날 정도로 멋지고 깊이가 있었습니다. 단지 저는 유화가 주는 텁텁함과 진한 느낌보다는 밝고 투명함을 표현할 수 있는 아크릴 물감을 선호하고 사용해왔습니다. 작업의 방식도 관심을 가지고 보시면 매우 다르다는 것을 아실 수 있어요. 적게는 5회부터 10여 회의 반복된 중첩으로 띠 하나를 완성하는데 하루에서 이틀이 걸리는 행위와 표현을 휘어진 색 띠로 정갈하게 표현하고자 정적인 작업을 하고 있습니다.

Q. 2008년 금융 위기 이전까지 국내 미술계도 지금과 같은 활황세를 보였습니다. 이때 많은 젊은 작가들이 각광을 받았습니다. 이분들 가운데 현재에도 미술계와 컬렉터들의 주목을 받으며 활동하는 분들이 잘 떠오르지 않습니다. 하태임 작가는 오히려 현재 더 활발하게 활동하고 계신데, 이러한 동력을 무엇이라고 보시는지요?

A. 저는 2008년 아트사이드갤러리와 키아프에 나갔었는데요. 국립현대미술관 미술은행에서 한 점을 판매한 것 외에는 모두 집으로 가지고 돌아왔습니다. 그때도 그랬고 지금도 그렇고 시장은 시장일 뿐 제 작업의 방향은 변하지 않을 거라고 생각합니다.

그 당시에는 리얼리즘 위주의 구상작업들이 인기가 있었고요. 저의 박사과정 지도 교수님 김태호 교수님께 추상화가의 비애에 대해 고민을 털어놓기도 했었어요. 지금처럼 컬렉터분들의 취향이 넓지 못해서 한 경향에 대해 쏠림현상이 있었던 것 같아요.

작가로서 동력이 무엇이냐고 물으셨는데 지금까지 저를 쓰러지지 않게 붙잡아 준 것은 제 작업의 변화에 대한 궁금증이라고 생각합니다. 이전 작업에서 보여주지 못한 색의 교차와 중첩으로 만들어지는 새로운 색에 대한 실험이 느리지만 진하게 강하게 저를 붙들어 준 것 같아요.

Q. 컬러밴드 연작 〈통로(Un Passage)〉 시리즈를 시작하시게 된 계기가 있다면 무엇인지요?

A. 통로연작은 처음엔 지금의 만곡 형태의 색 띠가 아니었어요. 97년에 갤러리 시몬 개인전에서는 알파벳이나 한글을 커다란 캔버스에 그려 넣고 문자의 뜻을 분해하고 재구성하는 작업을 했습니다. 언어와 문자, 즉 알파벳인 로마문자, 그리스문자, 혹은 한글과 같은 글자들의 이미지와 언어 사이에 있는 특별하고 내적인 관계를 주목하면서 문자를 해체하고 글자에서

하태임,
'Un Passage No.221007',
Acrylic on Canvas,
130x162cm, 2022

언어적 성질을 제외시키는 작업을 했습니다. 진정한 소통은 문자나 언어를 통해 이루어지지 않는다는 생각이 들면서 애써 그린 언어와 문자를 거친 붓질로 지우는 작업이 시작된 거죠

2002년까지는 화면에 문자와 기호들이 등장했지만 소통의 유일한 도구라고 생각했던 문자를 직접 지우는 행위를 계속하면서 '색'으로 관심이 이동을 하게 되었습니다. 색이 등장하고, 색에 집중을 하면서 문자와 기호들이 사라지게 됩니다. 색에 집중을 하려면 표현과 형태에 힘을 빼야 한다는 생각이 들었습니다. 그래서 가장 의도가 들어가지 않는 자연스러운 행위가 아무런 의도를 갖지 않는 상태의 그리기나 나오게 되는데 그 행위는 팔을 뻗어서 어깨를 축으로 하고 붓질을 하는 가장 기본의 형태가 생겨나게 된 것입니다. 그 가장 자연스러운 그리기의 형태만 남긴 것이 제가 명명하는 컬러밴드색 띠가 된 것이죠.

Q. 올해 프랑스에 가셔서 판화작업을 하셨다고 들었습니다. 어떤 계기로 판화작업을 하시게 된 것인지요?

A. 2022년 봄에 제가 Paris Art Fair로 파리에 있었는데 마침 그곳에 일정이 있으셨던 가나아트 갤러리의 이정용 대표님이 제안을 해주셨어요. 파리의 역사 깊은 idemparis라는 석판화 공방이 있는데 알고 보니 1881년에 지도 인쇄사인 Eugene Dufrenoy에 의해 설립된 곳이더군요. 20세기 마티스, 피카소, 미로, 샤갈 등 걸쭉한 작가들이 이곳에서 판화를 제작했더라고요. 좋은 경험이 될 것 같아서 기쁜 마음으로 석판화 프로젝트에 참가하게 되었습니다. 제가 여름에 가서 작업하는 동안도 이 공방에서 작업 일정을 잡기 위해 방문하는 유명한 작가들을 만났어요. 재료와 방법을 다르게 시도해보니 해방감을 느낄 수 있었습니다.

Q. 자신의 작품을 컬렉팅한 기관이나 개인 중 인상에 남는 분이 계신지요?

A. 현재 싱가포르 센토사섬에 있는 카펠라호텔 로비에 제 작품 80호 4점이 걸려 있어요. 2007년 키아프에 오셨던 유태인 딜러분께서 제 연락처를 수소문해서 이메일을 보내오셨어요. 싱가포르에 짓고 있는 럭셔리 호텔인데 작품이 마음에 드니 호텔 도면을 보내주시고 작품제작을 의뢰하신 거죠. 지금의 작품과는 상반되는 원색 조각 바탕들을 하얀색으로 지워내는 작업을 하던 시절이에요. 한참 후 2018년 북미정상회담이 싱가포르 카펠라호텔에서 열렸는데 뉴스에 제 작품 앞에 두 나라 정상의 모습이 포착된 것을 친구가 캡처해서 보내줘서 알게 되었어요. 기분이 참 묘하더라고요. 그때의 그림은 지금의 그림들과 달라서 제 작품을 오래전부터 아는 분들만 알아보시거든요.

Q. 작가와 컬렉터의 관계를 어떻게 규정하고 계시는지요? 작가에게 컬렉터란 어떤 분들이라고 느끼시는지요?

A. 작가의 작업을 이해해주고 힘을 실어주는 고마운 분들이죠. 저희 예술가들의 작품 철학에 귀를 기울여 주시고 저희가 만들어내는 작품을 더 가치 있게 만들어주는 분들이라고 생각합니다.

Q. 앞으로 계획이 있으시다면 무엇인지요? 어떤 작가로 기억되고 싶으신지요?

A. 2023년 9월에 뉴욕에서 첫 개인전이 있습니다. 한국에서는 제 작품을 많이 알아 봐주시지만 뉴욕에는 2018년 가을 첼시에서 인도 작가와 2인전 후 4년 만에 갖게 된 자리입니다. 잘 준비해서 기억에 남는 전시가 되었으면 좋겠습니다.

작가로서는 누구보다도 아름다운 색조합을 연구하고 집요하게 펼쳐 보여주는 '색의 탐험가'로 기억되고 싶습니다.

동자
중광

중광, '동자',
종이에 먹, 44×32.6cm, 연도 미상

"나는 습작을 통해 그림이 되는 것이 아닙니다.
그냥 창조되고 있어요, 이것은 깨달음이 있기 때문입니다."

_중광

많은 사람들이 중광重光 작가를 두고 '화단의 이단아', '기인적 삶이 더 큰 관심을 끌었던 파계승'이라 말한다. 어떻게 보면, 이렇게 끊임없이 화젯거리를 불러 일으켰던 게 결국 작가로서도 주목을 받는 계기가 되었고, 흔히 하는 말로 노이즈 마케팅이 되었다고도 볼 수 있다.

정규 미술 교육을 받지 않았지만, 독특한 작품세계를 보이는 중광 작가에게 관심이 갔다. 나의 보잘 것 없는 안목으로는 그의 작품 중에서 좋은 것은 아주 좋은데, 그저 그런 작품도 많았다.

훗날 그와 교류가 있었던 분에게서 중광 작가의 그림 보는 안목이 매서웠다는 이야기를 들었다. 이는 통도사에 있으면서 그곳의 문화재와 전적을 관리하며 안목이 길러진 것이라는 이야기도 있고, 시간이 날 때마다 인사동이나 사간동의 갤러리들을 순례하면서 다른 작가들의 그림을 유심히 보고 꼭 자기 의견을 남겼는데, 이러한 과정 속에서 길러진 것이라는 이야기도 있다.

몇 해 전에 중광 작가 타계 10년을 추모하는 특별전 〈만행卍行-중광〉이 서울 예술의전당 서예박물관에서 열렸다. 전시를 구경하기 위해 갔을 때, 큐레이터로 부터 "생전에 중광 작가는 인사동 필방에서 화선지 등 재료를 트럭으로 가져다가 끊임없이 작품에 몰두하였고, 엄청난 파지를 내었다"는 말을 들었다. 한 달에 작품을 제작하기 위해 들어가는 재료비도 상상을 초월하는 금액이었는데, 생전

중광(1934-2002)

제주도에서 태어났다. 승려이자 시인이며, 화가이다. 속명은 고창률(高昌律)이고, 중광은 법명이다. '걸레스님', '미치광이 중'을 자처하고, 파격을 일관하며 살았다. 1960년 26세 때 경상남도 양산의 통도사로 출가하였으나, 불교의 계율에 얽매이지 않는 기행 때문에 1979년 승적을 박탈당하였다. 선화(禪畵)의 영역에서 파격적인 필치로 독보적인 세계를 구축하여 명성을 얻었고, 한국보다 외국에서 더 높이 평가 받았다. 미국 뉴욕의 록펠러재단(Rockefeller Foundation)과 아시안아트뮤지엄(Asian Art Museum), 대영박물관(The British Museum) 등에 작품이 소장되어 있다.

에 그린 유화 중에는 하도 두껍게 색을 올려서 아직까지도 마르지 않은 작품이 있다고 했다. 누군가에겐 노이즈 마케팅의 대가로만 보일 수 있었겠지만, 남들이 보지 않는 곳에서는 그만의 작품세계를 구축하고자 밤낮으로 끊임없이 노력하였던 것이다.

중광 작가의 작품 가운데 내가 제일 좋아했던 것은 분청, 테라코타 등의 도자이다. 최종태 작가는 중광의 도자 작업에 대해 이렇게 말했다.

"항아리 빚고 칠하는 데에서 그다운 면모가 보다 잘 나타난 듯 싶었다. 아무렇게나 만들어진 것 같은, 속이 휑하니 비어 있는 항아리나 그릇의 모습이 꼭 중광 같다는 생각을 했다. 서투르고 거칠고 그렇게 만들어진, 어찌 보면 흉측하기까지 한 그 그릇을 보면서도 아름답다는 느낌이 생기는 데, 참 묘한 일이었다."

중광 작가는 작품에서 자유로움을 추구하고자 안간힘을 썼다. 그래서 천진한 아이들의 그림처럼 그리고자 했다. 그래서인지 사람들은 "그의 그림에는 순진무구한 아이의 마음이 있다"고 했다. "그는 항상 무애의 자유 속에서 그림을 그린다"고도 했다.

이러한 그의 의도가 그대로 그러난 것이 먹으로 그린 〈동자〉 시리즈이다. 동자를 주제로 한 작품 가운데서 『도덕경』에 나오는 '대교약졸大巧若拙'의 느낌을 주는 작품을 구하고 싶어서 오래 기다렸다. 대교약졸이란 '훌륭한 기교技巧는 도리어 졸렬拙劣한 듯하다'는 말이다. 아주 교묘巧妙한 재주를 가진 사람은 그 재주를 자랑하지 아니하므로, 언뜻 보기엔 서투른 것 같아 보인다는 의미이다.

그러던 어느 날 여기에 수록한 작품 '동자'가 내 앞에 나타났다. 기존의 〈동자〉 시리즈에서 볼 수 없는 '졸拙'한 느낌이 살아 있는 작품이었다. 망설임도 없이 바로 구입했다. 이 작품을 바라보고 있으면, 작가의 모습을 저절로 상상하게 된다.

어느 새벽 작가는 화선지를 펴고 앉아 있었을 것이다. 주위에는 간밤에 그리

다 버린 파지가 가득하고, 작가는 온몸에 먹물이 튀어 흡사 먹물을 뒤집어 쓴 것 같은 몰골이다. 남은 먹물이 조금 있어 다시 붓을 집어 든다. 처음에는 점 두 개를 무심하게 찍었다. 이어서 붓이 가는 대로 그려 본다. 마지막 눈, 코, 입을 그릴 먹물이 모자란다. 물을 조금 부어 그려 넣었다. 이어서 얼굴 윤곽선이 약한 듯하여 한 번 더 긋고 붓을 내려 놓았다. 한 가지 먹색으로 그리면 너무 진하고 작품 전반에 변화가 없기에 물을 사용해 얼굴과 그 주변에 변화를 준 것

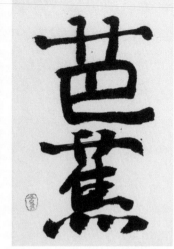

중광, '파초(芭蕉)', 종이에 먹, 45×29.8cm, 연도 미상

이다. 마지막으로는 작품을 한 번 쳐다보고 낙관을 찍었을 것이다.

중광의 작품을 보고 있노라면 어쩐지 장욱진 작가의 '졸拙'과도 통하고 있다는 느낌을 받는다. 생전에 두 사람은 깊은 교류가 있었다. 1979년 중광 작가는 통도사의 요청으로 장욱진 작가의 그림을 구하던 중 장욱진과의 첫 만남에서 그에게 반해 미쳐버린다. 장욱진 작가가 중광 작가에게 던진 첫마디는 "그 중놈 중옷 제대로 입었군"이었다. 출가자에게 뱉은 말로는 부적절해 보이지만, 장욱진 작가의 말엔 사심이나 걸림이 없었다고 그는 회고했다.

'동자'를 구입한 후 일 년이 흘렀을 때 이번엔 서예 작품을 구입했다. 흔하지 않은 작품이었다. 그의 서예는 작품성을 인정받는 다른 선사들의 글씨와 비교해도 매우 뛰어나다. 그림과 같이 글씨도 자유롭게 쓴 듯하지만 거기에는 중심이 있고, 무르지 않다. 넉넉하지만 만만하지 않다. 글씨에 골기가 있기 때문이다.

그는 왜 '파초芭蕉'라는 작품을 했을까? 물론 파초가 불교와 연관이 있기 때문

일 것이다. 파초는 껍질을 벗기면 또 다른 속이 나오고, 그러다 결국은 아무것도 없어지는, 불교에서 말하는 '무아無我'를 닮아 절간 마당에 심는 식물이다. 지금은 없어져 전하지 않지만, 왕유가 그린 '설중파초雪中芭蕉'는 선화의 문을 연 명작이라고 한다. 파초는 비가 오는 여름이 돼야 잎이 무성하게 피는데, 한 겨울 '눈 속의 파초설중파초, 雪中芭蕉'란 논리적으로는 도무지 이해할 수 없는 일이다. 이러한 것을 '불가사의不可思議'라고 하는데, 이 불가사의란 '생각할 수 없다'는 것이 아니고, '언설言說로는 표현할 수 없다'는 뜻이다. 결국 파초는 '눈 속의 파초'를 생략한 것으로 곧 무어라 표현할 수 없는 깨달음의 세계, 곧 선의 경지를 말하는 것이다.

무제

김웅

김웅, '무제',
종이에 수채, 52×68cm, 1982

"감성적인 소재를 가지고 내면으로 파고들어가는 게 내 작업입니다.
그래서 내면의, 마음속의 아름다운 공간을 창조해 내려는 것이지요.
그림은 아름다워야 한다고 생각합니다.
현대 미술과 맞지 않을지 모르지만."

_ 김웅

한동안 국내에서는 이른바 색깔 논쟁으로 인해 붉은색이 들어간 그림은 그리 환영받지 못하던 때가 있었다. 그런데 한 유명 갤러리에서 붉은색이 들어간 그림들을 모아서 전시를 한 적이 있다. 붉은색 그림을 모아 놓고 보니, 작가 각각의 개성들이 드러나 호평을 받았던 것으로 기억한다. 그때 전시에서 받은 인상이 강하게 남아, 붉은색이 들어간 그림을 한 점 소장하고 싶다는 생각을 했다. 그리고 김웅 작가의 '무제'를 소장하게 되었다.

김웅 작가는 1970년 이후 뉴욕에서 공부를 하였다. 그곳에서 미술 교수 경력도 쌓고 성장한 화가이므로, 국내 화단에서는 조금 생소한 인물이다. 그는 몇 번의 국내 개인전을 통해 훌륭한 화가임을 증명했고, 현재는 뉴욕에서 그림에만 전념하는 전업 화가다. 그의 경력이나 그림으로 봐서는 매우 지성적인 화가임을 알수 있다.

여기에 수록한 '무제'는 색의 층을 겹겹이 쌓아 놓은 추상화이면서, 구상적인 요소도 포함하고 있다. 수채로 채색한 어슴푸레한 형태와 겹겹의 층위를 가진 색상은 깊고 은은한 여운을 느끼게 한다. 평론가 제라드 페가티는 "김웅의 그림은 기억을 저장해 놓은 보물 상자 같다. 그래서 우리는 그의 캔버스에서 시간을 발견하게 되는지도 모르겠다"고 설명했다.

'무제'는 완전 추상화는 아니다. 작가는 인터뷰를 통해 작품에 대하여 이렇게

김웅(1944-)

충청남도에서 태어났다. 1969년 뉴욕으로 건너가 스쿨오브비주얼아트(School of Visual Arts)와 예일대학교(Yale University) 대학원을 졸업했다. 이후 모교인 스쿨오브비주얼아트 교수로 재직하며, 뉴욕 하워드스콧갤러리(Howard Scott Gallery) 전속 작가로 작업을 병행했다. 뉴욕에서 40여 년간 활동하며, 내면의 심상을 담은 진지하고 견고한 추상 작품을 발표해 왔다. 뉴욕 크리스티 경매에서 작품이 판매되는 등 성과를 얻었다. 국립현대미술관, 워커힐미술관(현 아트센터 나비), 성곡미술관, 금호미술관, 예일대학교미술관(Yale University Art Gallery) 등에 작품이 소장되어 있다.

말하였다.

"완전 추상에는 관심이 없습니다. 사람 얼굴이나 꽃, 둥근 접시 같은 형태의 기본이 들어 있습니다. 하지만 노골적으로 표현하면 싫증이 납니다. 그래서 형태 위에 다른 형태를 씌우고, 색을 두텁게 입히고, 또 입히는 작업을 오랜 시간에 걸쳐 계속합니다. 2-3년에 걸쳐 완성된 작품도 적지 않습니다."

작가는 한국을 떠날 때의 기억 보따리를 심미적인 관점에서 자신의 작품세계로 발전시켜 왔다고 말한다. 그는 어린 시절을 영감의 원천으로 삼았다. 샤를 보들레르Charles Pierre Baudelaire가 "천재성은 의지로서 어린 시절을 되찾을 수 있는 능력"이라고 한 말이 떠오른다. 보따리 속에 담긴 물건을 하나하나 풀어헤치듯, 감상자는 그의 그림 속에서 기억의 비밀들을 찾아내야 한다. 이 작품의 제작 방식도 서로 다른 종잇조각 등을 겹겹이 붙인 것이다. 마치 잡다한 물건을 싸서 담은 보자기와도 같다. 작가의 다른 그림을 보면, 보따리 형상을 그대로 드러낸 것도 있다. 포장지, 천 조각, 깨진 조개 등을 이용한 두꺼운 질감의 콜라주는 마치 모자이크 타일을 보는 듯하다.

작가에게 있어 세계는 일상 속에서 매 순간 그것의 존재를 알려 오는 대상들로 가득 차 있는 듯하다. 그것을 가시화하는 작가의 시선을 우리는 '추상적인 눈'이라고 부를 수 있을 것이다. 그에게 있어 일상의 사물들은 과거의 기억 속에 자리한 추억의 사물들과 겹쳐 다가온다. 그가 기억하는 추억은 새로운 추억이 되어 다시 관람자와 공유된다.

야경

김승연

**김승연, '야경',
동판화(A.P), 28.5×39cm, 1994**

"나의 풍경은 이미 우리 주변에 존재하는 아주 일상적이며 익명적인 것들이다.
그러나 이러한 일상적인 풍경들이 나에게는 또 다른 사실의 풍경으로 재해석된다.
나의 풍경의 주제는 어느 특정 지역에 국한되지 않는,
도시의 일정 지역을 무작위로 채취한다.
사실상 나의 풍경에서 형상의 의미는 별로 중요하지 않으며,
그보다는 불빛의 움직임이나, 그 움직임에 따른 시각의 변화,
상황의 변화에 따르는 가변성을 강조하고, 의외성을 강하게 나타내고 있다고 생각한다."

_ 김승연

김승연 작가의 판화는 사람을 잡아당기는 마력이 있다. 풍경을 그대로 옮겨 놓은 듯한 극사실적인 표현을 하면서도, 보는 사람이 많은 생각을 하게 한다. 그래서 그의 작품세계는 깊고, 작품을 바라보다 보면 블랙홀로 빠져들어가는 듯한 착각에 빠질 때가 있다. 그것이 바로 판화가 김승연의 작가적 능력이고, 그의 작품이 세계에서 인정받는 이유일 것이다.

작품 '야경'은 서울 사람들에게 낯익은 풍경을 흑백 사진처럼 만든 동판화다. 김승연 작가는 캄캄한 도시의 밤을 사진으로 찍은 것보다 더욱 감성적으로 표현해냈다. 극사실적인 묘사가 돋보여 판화가 표현할 수 있는 범위가 어디까지인지를 생각하게 하고, '사진과 이 동판화의 다른 점이 무엇일까?'라는 물음도 떠오르게 한다. 만약 작가가 보이는 풍경을 극사실적 기법으로만 재생했다면, 그것은 사진과의 차별성이 없어 판화로서의 작품성을 인정받을 수 없었을 것이다.

작가는 표현하고자 하는 야경을 동판화 중에서도 메조틴트 기법으로 드러냈다. 메조틴트Mezzotint는 이탈리아어로 '중간 색조'를 뜻하는 'Mezza tinta'에서 유래한 용어인데, 그 의미처럼 부드럽고 미묘한 색조 변화를 얻을 수 있는 판화 기법이다. 판재版材로는 일반적으로 동판이 많이 쓰이며, 판을 직접 새긴다는 점에서 약제藥劑에 의한 부식 작용을 이용하는 에칭과는 구별된다.

김승연(1955-)

서울에서 태어났다. 홍익대학교 서양화과와 동 대학원을 졸업하고, 뉴욕 주립대학교대학원(State University of New York)에서 서양화 및 판화를 전공했다. 홍익대학교 판화과 교수로 재직하기도 했다. 서울, 뉴욕, 동경, 류블랴냐, 시드니, 로스앤젤레스, 러시아 등에서 30회 이상의 개인전을 하였다. 제14회 이탈리아 비올라 국제 판화 트리엔날레에서 대상을 수상하는 등 수많은 국제 공모전에서 수상했다. 영국 대영박물관, 옥스퍼드현대미술관(Modern Art Oxford), 미국 포틀랜드아트뮤지엄(Portland Art Museum), 독일 쾰른 루드비히박물관(Museum Ludwig), 이탈리아 토리노현대미술관, 러시아 모스크바 퓨시킨연방미술관, 슬로베니아 류블랴나국제판화센터 등 전 세계 주요 미술관에 작품이 소장되어 있다.

내 마음의 작가, 내 곁의 그림

제작 방법은 먼저 금속판을 로커라는 조각칼을 이용해 여러 방향으로 무수히 긁어 홈을 새겨 넣는다. 홈 틈에 잉크가 괴어 찍으면, 검은 화면이 구성된다. 메조틴트를 일명 '흑색 방식Manierenoir'이라고 부르는 이유도 이 때문이다. 금속판에 무수한 선이나 점을 새길 때 생긴 버Burr, 거칠거칠한 부분를 제거하여 색조를 살리는데, 스크레이퍼란 끌로 버를 제거하면 백색 부분이 되고, 버니셔라는 주걱으로 평평하게 만들면 중간 색조가 나온다. 이때 판면의 평활도平滑度에 따라서 명암이 각기 달라져 미묘한 색조 변화가 나타나게 되는 것이다.

메조틴트는 동판화 기법 중에서도 가장 어려운 것으로 알려져 있다. 부식액을 쓰는 다른 동판화와 달리 판을 직접 긁어야 하기 때문이다. 물감을 바른 후 닦아 내는 데도 오랜 시간이 걸려 체력적인 부담이 크다. 김승연 작가가 치열한 작가라고 생각되는 것은 메조틴트 기법이 극도의 정밀함과 번거로운 작업 과정을 거쳐야 완성되기 때문이다.

메조틴트가 가지는 깊고 부드러운 특성을 잘 살려낸 그의 판화 작업은 도시의 풍경이라는 대상을 조형적 요소로 살려 내어, 보는 이로 하여금 낭만적 향수마저 불러일으키는 특성이 있다. 세밀한 판화의 느낌을 고요한 정적으로 이끌어 낸 그의 작품들을 보면, 치밀한 기법이 일상성 너머의 정지된 시간을 불러들이는 요소가 된다는 것을 느낀다. 판화이지만 연필 드로잉이나 먹 같은 농담을 가지고 있다. 다양한 층의 검은색 조합, 그리고 도시의 건물에서 나오는 빛이 어우러져 실재와 상상의 세계, 그 어디쯤에 와 있는 듯한 착각이 일어난다.

여기에 수록한 작품 '야경'은 내 작업실의 큰 창문 옆에 걸려 있다. 작업을 하다 저녁이 되었는데, 답답함을 느껴 무심코 창문을 열었다. 정면에 보이는 모텔의 네온사인이 눈에 들어왔다. 번쩍이는 네온사인이 거슬려 이후엔 창문 여는 것이 마땅치 않았다. 이 작품을 걸어 두고 도시 야경 감상을 대신하고 있다.

곡류의 신

오 수 환

오수환, '곡류의 신',
석판화(Edition 52/99), 73×60cm, 1991

"나의 회화에서 규정된 것, 확정적인 것, 부동의 진리는 부인된다.
생각하거나 계획하지 않으며, 추구하지 않는 상태에서,
의도가 없는 상태에서 새롭게 언어화하고 고유한 경험으로 파악하여 보여 주고자 한다.
[…]
연상 작용이나 그 어떠한 것도 파고들 수 없는 엉뚱함.
확장과 수축의 순수 회화가 있을 뿐이다."

_오수환

오수환 작가의 작품은 서예의 붓질에서 태동한 듯한 호방한 필치로 형식적 제약을 거부한다. 필치는 과감하다 못해 때로는 과격하기까지 하다. 그래서인지 작가가 주고자 하는 메시지인 '자유'와 '해방'이 느껴진다. 작가는 예술로서 카타르시스를 충족시키고, 자유와 독립, 영원성의 경지에 이르고자 한다.

젊은 시절, 베트남 전쟁에 참전해 수많은 죽음을 목격하고 이데올로기의 허망함을 깨달았다는 작가는 늘 존재의 이유, 만물의 근원에 대해 생각해 왔다고 한다. 노자와 장자를 비롯해 다양한 철학 사상에 관심을 가진 것도 이런 이유에서다. 노자의 무위자연에 심취했던 1980-90년대에는 황정견의 시를 읽으며 〈곡신〉 시리즈를, 불교 철학에 빠졌던 1990년대에는 〈적막〉 시리즈를 발표했고, 2000년대에 들어와서는 도교와 주역에 관심을 가지며 〈변화〉 시리즈를 내놓았다. 그리고 최근에는 〈대화〉 시리즈를 선보이고 있다.

여기에 수록한 작품의 제목은 '곡류의 신'이다. 이는 노자의 『도덕경』에서 따온 것으로, 무척 고답적인 말이다. '낮은 까닭에 물도 흘러들고, 만물도 모두 낮은 곳으로 모여든다. 그 낮은 계곡이 바로 만물을 낳는 근원이다'라는 뜻이다. 작품 속 계곡의 형상은 아주 특이하다. 만물이 가득 찼던 곳에서 물이 빠져나간 후 잡동사니만이 어지럽게 널려 있는 모습이다. 무질서의 천지가 따로 없다. 오수환 작가의 그림은 바로 그러한 무질서를 드러낸다. 거기에 우리가 일상에서 만날

오수환(1946–)

경상남도 진주에서 태어났다. 서울대학교 회화과를 졸업하고, 동국대학교 교육대학원에서 미술 교육 석사 학위를 받았다. 1996년에 제7회 김수근 문화상을 받았고, 서울여자대학교 미술대학 교수로 재직했다. 서울, 도쿄, 파리, 스톡홀름 등에서 개인전을 하였고, 2011년 〈변화〉, 2016년 〈놀다 보니 벌써 일흔이네: 유희삼매(遊戲三昧)〉 등 수많은 전시회에 참여했다. 2018년에 가나아트센터에서 개인전 〈대화〉가 열렸다.

법한 형상이 있을 리 없다. 어떤 정형에서도 벗어난 부정형不定形이요, 본디 정형 없음의 무정형無定形이다.

작품에서 넓은 화면 위에 휘몰아치듯 내려 앉은 무언가가 보인다. 마치 붓글씨 같기도 하고 상형문자 같기도 하다. 작가는 어린 시절부터 서예가였던 부친의 영향으로 자연스럽게 서예를 익혔다. 그래서인지 그의 작품 곳곳에는 흐르는 물처럼 유연한 붓의 움직임과 고요하게 퍼지는 먹의 흔적이 남아 있다. 그러나 서예는 그저 작품을 위한 하나의 미술적 요소일 뿐 그가 표현하고자 하는 것은 글씨나 사물이 아닌, 순수의 세계다.

예전에 서예와 동양 사상을 바탕으로 한국적인 추상화를 발전시키고 있는 오수환 작가의 작품을 곁에 두고 싶다는 생각을 했었다. 그리고 온라인 옥션에서 경합 끝에 낙찰 받은 것이 이 작품이다. 액자 상태로 배송이 와서 포장을 펼쳐 보니, 생각보다 상당히 큰 작품이었다. 당시 초등학교에 다니던 딸이 "작품 가운데에 있는 황토색으로 된 이미지가 똥처럼 생겼다"며, 이 작품 이름을 '똥'이라 명명하는 바람에 기겁했던 일이 기억난다. 보통은 이미지 밖에 서명 및 에디션 넘버가 쓰여 있는데, 이 작품은 이미지 안에 서명과 에디션 넘버가 기록되어 있다.

중심에 거칠게 칠한 이미지 위에 아무렇게나 그려놓은 선과 찍어 놓은 점들이 단순하고도 원시적인 아름다움을 이룬다. 일필휘지로 그려 넣은 선과 여백의 미는 동양화에서 찾아볼 수 있는 것이지만, 바탕과 선의 색이 빚어내는 색면 대비의 멋은 서구의 추상표현주의도 연상시킨다.

무제

이 배

이배, '무제',
종이에 숯, 56×76cm, 1996

"숯은 먹과 비슷하지요. 검은색도 그렇지만 숯을 그을려 먹을 만드니까.
제게 숯은 하나의 에너지입니다. 불에서 왔지만 불을 머금고 있죠.
검정이 죽은 형태를 부각시키는 것이 아니라, 내 신체성을 통해 에너지로 바뀌는 겁니다.
생명력을 머금고 있는 물성인 것이죠."

_ 이배

이배본명 이영배 작가의 작품은 2007년 학고재에서 열린 개인전에서 처음 보았다. 작품의 재료로 숯을 사용한 것이 특이하여 주목하게 되었다. 캔버스 위에 아크릴로 작업을 한 것이지만, 한지에 먹으로 작업한 것 같은 느낌이 났다. 무심히 운필한 듯한데, 굉장히 세련되고 깔끔하게 마무리되어 있었다. 숯과 아크릴로 그런 느낌을 냈다는 것 자체가 신선한 충격으로 다가왔다. 작품을 꼭 소장하겠다는 욕구가 일었다.

경매에 나온 이배 작가의 작품은 많지 않았고, 캔버스에 아크릴로 그려진 작품들의 가격이 만만찮았다. 그러다 2012년 한 경매에 종이에 숯으로 그린 작품이 출품되었다. 판화지 정도의 크기였다. 단 두 번의 경합 끝에 낙찰을 받았다. 사진으로 올라온 이미지를 보고 단순히 입체적인 육면체를 목탄으로 그린 작품이라고 생각했는데, 실제로 작품을 보니 우리의 반닫이를 목탄으로 세밀하게 묘사한 작품이었다. 왼쪽 하단에는 연필로 '숯으로 작업했다'는 것과, 작품의 제작연도인 '1996년', '이배'라는 사인이 영어로 되어 있다.

당시에 국내에서는 시커멓게 색칠한 그의 그림에 대해 호불호가 갈렸던 것 같다. 이후로도 한동안 국내 경매에서 인기가 없었는데, 단색화에 대한 관심이 서서히 일어나면서 가격도 오르고 낙찰되기 시작했다.

2014년 여름 스위스 바젤에서 열린 스코프바젤 아트페어에 출품하기 위해 바젤을 방문하였다. 바젤은 프랑스와 독일의 국경 지대에 위치하고 있는 작은 도

이배(1956-)

경상북도 청도군 청도읍에서 태어났다. 홍익대학교 서양화과와 동 대학원을 졸업하였다. 세계 미술의 신사조를 찾아 1989년 프랑스 파리로 가서 현재까지 20여 년간 미술 작업을 하고 있으며, 파리 화단에서도 중진으로 활동하고 있다. 2000년 국립현대미술관 '올해의 작가'로 선정되었으며, 국내외를 오가며 수십 차례의 개인전과 그룹전을 열었다.

시다. 당시 숙소는 스위스 국경 너머 프랑스에 있었고, 숙소에서 바젤까지는 불과 500m 정도였다. 인천에서 출발해 암스테르담에서 비행기를 갈아타고 바젤에 도착, 다시 택시로 호텔까지 이동하였다. 체크인을 하기 위해 로비에서 잠시 숨을 돌리고 있었는데, 잡지대에 꽂혀 있던 익숙한 작가의 작품집이 보였다. 바로 이배 작가였다. 페르네브랑카재단Fernet Branca Foundation에서 전시를 하고 있었던 것이다. 나중에 보도를 보니, 한국 작가로는 이우환 작가에 이어 두 번째 개인전이라고 했다. 스코프바젤 전시를 위해 전시장에 들어섰는데, 홍보 책자에도 이배 작가의 전시 소식이 크게 다뤄지고 있었다. 작품을 소장한 작가가 해외에서 전시를 하고, 작가로서 국제적으로 인정받고 있는 것을 보니 뿌듯했다.

이배 작가의 작품을 보면서 내가 주목한 것은 캔버스에 아크릴로 그린 것인데 어떻게 화선지에 먹이 번진 것 같은 효과가 나타나느냐는 것이었다. 그래서 그가 작업하는 모습을 찾아보니, 어느 정도는 이해가 되었다. 캔버스 위에 아크릴로 바탕을 한 번 칠하고 카본블랙으로 그린 것이 아니라, 캔버스 위에 수차례에 걸쳐 덧칠을 하고 그리기를 반복한 것이다. 그 과정을 거치며 번짐이 드러나게 된다.

이렇듯 이배 작가의 작품 속에는 채움과 비움, 즉흥성과 자발성, 우연과 합리성이라는 동서양적 극단이 대립하면서도 적절한 균형을 이루고 있다.

Giocoliere

마리노 마리니

Marino Marini, 'Giocoliere',
석판화(Edition 84/200), 47×31.5cm, 1951

"나의 기마상은 금세기 사건들에서 기인하는 고뇌의 표현이다."

_ 마리노 마리니

마리노 마리니는 2차 대전 이후 헨리 무어Henry Moore와 함께 '구상 조각계의 쌍두마차'로 불린 작가이다. 사물을 재현해내는 구상 조각을 했지만, 꼭 닮게 재현하기보다는 사물의 개성과 내면세계를 포착하는 데 집중했다. 그러면서 자신이 살았던 20세기의 격동기와 인간군상의 아픔을 날카롭게 풍자했다.

특히 〈카발리에〉 시리즈로 불리는 기마상은 에트루리아 조각의 전통을 이어받아 신화와 상징이 가득한 작품이다. 말과 말을 타고 있는 기수를 표현한 것으로, 장군이나 영웅을 화려하게 치장시켜 말 위에 올려놓은 전통적인 기마상과는 다르다. 장식 없는 말과 나체로 말 위에 앉은 기수는 신분과 계급이 배제된 익명의 모습으로 고요하게 묘사된다.

그의 조소 예술은 국내의 많은 작가들에게도 귀감이 되었다. 조형적으로도 다양한 작가들을 그의 영향권 아래로 끌어들였기 때문이다. 권진규 작가의 조소 작품에서도 마리니 작품과의 연관성을 찾을 수 있다. 단순한 선과 형태의 간결함이 긴장감을 자아내면서도 리드미컬한 동세로 나타나는 점이 그렇다. 또한 우수와 비애미가 묻어난다는 점에서도 매우 유사하다. 조각가 민복진도 마리니의 기마상과 유사한 형태와 소재를 다루었다.

2007년 초에 덕수궁미술관에서 〈마리노 마리니: 기적을 기다리며〉라는 특별전이 열렸다. 전시장에 들어서서 마리니의 작품들을 보았을 때 매우 익숙하고

마리노 마리니(Marino Marini/1901-1980)
이탈리아 피스토이아에서 태어났다. 피렌체 미술아카데미(Accademia di Belle Arti di Firenze)에서 회화와 조각을 공부했고, 동판화에 주력했다. 1928년 파리에서 조각을 공부한 뒤 1929년 이탈리아의 노베첸토(Novecento) 전람회 출품을 계기로 본격적인 조각가의 길에 들어섰다. 이후 1935년 로마의 콰드리엔날레(Quadriennale) 미술전과, 1937년 파리의 전람회에서 수상했다. 1936년부터 〈말과 기마〉 연작을 시작하여 국제적 명성을 얻었다. 1952년 베네치아 국제비엔날레 미술전에서 대상을 받았다

낯익은 느낌이 들었다. 그 무렵 인사동의 선화랑에서도 마리노 마리니의 회화, 드로잉, 판화, 조각 등을 전시해 작가를 이해하는 데 도움이 되었다. 특히 그가 조각가로 대성하기까지 바탕이 되었던 판화나 회화 등이 주로 소개되어, 덕수궁 미술관에 전시된 조소 작품과의 연관성도 생각하게 되었다.

여기에 수록한 작품 'Giocoliere'는 '곡예사'라는 뜻으로, 1951년에 제작된 판화이다. 말과 기수는 세상을 이해하는 작가의 태도를 가장 단적으로 드러내는 주제이다. '기마상'이라는 서양미술사의 오래된 전통을 계승하면서도, 말 위의 인간을 영웅화하는 위압적인 구성보다는 인간과 말 사이의 조화로움을 형상화했다.

전쟁의 아픔을 경험한 작가는 역사적 모순에 직면한 인류의 불안과 슬픔을 작품 속에 담았다. 작가는 "기수는 땅에 편안히 안주하지 못하고 땅 표면을 꿰뚫고 우주 속으로 가기를 원한다. 그는 더 이상 사람들 속에 평화롭게 남아있지 못하게 된다. 말은 굴복하고 기수는 자제력을 잃는다"고 말하였다. 마리노 마리니는 냉전의 그림자 속에 깃든 전쟁의 고통과 비참함을 폭로하고, 인간성의 상실과 불확실성을 표현적이고 추상적인 조형 언어로 예리하게 담아내고자 했던 것이다.

왕의 초상 손 동 현

손동현, '왕의 초상',
장지에 먹과 채색, 193×129.5cm, 2008

"마이클 잭슨을 지금 돌아보는 것은 대중음악이 패션, 영상, 과학,
그리고 태도와 어떻게 만났는가에 대한 역사를 들춰보는 것이다.
요즘 그가 잠시 세상을 비추다 떨어져 버린 비운의 별처럼 여겨지기도 하지만,
그가 쫓았던 게 대중의 욕망이고 보면,
변화해 온 그의 모습 그 자체는 대중의 뒤틀린 욕망을 비추는 거울에 다름 아니다."

_ 손동현

손동현 작가는 전통 초상화의 형식으로 배트맨, 다스 베이더, 터미네이터 등의 가상적 인물들을 표현함으로써 일찍부터 미술계의 주목을 받았다. 하지만 대상이 간직한 정신을 형상으로 표현하는 데 몰두했다기보다는 전통적 형식과 현대적 내용을 충돌시켜 풍자와 해학을 추구하는 모습이었다. 그러므로 그의 작품에는 '전통 한국화와 팝아트의 만남'이라는 수식어가 따라붙었고, 그는 진지한 예술가는 아니라는 오해를 받기도 했다. 나 역시 그를 바라보는 눈이 처음에는 그랬다.

작가는 누런 장지에 한국화 기법으로 할리우드의 영웅 캐릭터나 대중문화 스타를 그렸다. 특히 그림 옆에 제목이나 내용을 적는 제발題跋을 통해 캐릭터를 설명하는 방식이 눈길을 끈다. 배트맨과 로보캅을 그린 그림에는 '英雄排套先生像영웅배투만선생상', '未來警察勞保甲先生像미래경찰로보갑선생상'이라고 적혀 있다. 손동현 작가는 "언어는 기표와 기의라는 두 마리 토끼를 좇는다. 하지만 둘 중 어느 하나도 온전히 전달하지 못하곤 한다는 것, 그리고 오해와 오역이 따르게 된다는 점이 흥미로웠다"고 설명한다.

내가 주목한 것은 그림 옆에 적은 제발이다. 서예 작품의 방서와 같은 글씨를 안진경 서체로 정갈하게 썼는데, 그 속에 내공이 보였다. 오늘날 "동양화 작가의 그림이 볼 것이 없다"고 하는 분들이 다수 있다. 작품 안의 그림도 진부하고 설익

손동현(1980–)
서울에서 태어났다. 서울대학교 동양화과와 동 대학원을 졸업하였다. 2006년 아트스페이스 휴에서 첫 개인전 〈파압아익혼(波狎芽盒混)〉을 시작으로 지금까지 10회의 개인전을 열었다. 2010년 국립현대미술관에서 '메이드 인 팝랜드', 대구미술관에서 '애니마믹 비엔날레'를 비롯하여 다수의 그룹전에 참여했다. 2006–07년 쌈지스페이스 레지던시에서, 2013–14년 몽인아트스페이스 레지던시에서 작업했다. 2011년 베니스비엔날레 특별전 'Future Pass'에 초대되었다. 2015년 제15회 송은미술대상 대상을 받았다.

은 것이 많지만, 무엇보다 작품의 화제나 방서 쓰는 실력이 형편없기 때문에 작품의 격이 확 떨어지는 것이다. 그런데 이 작품 속 또박또박 쓴 제발에서, 이 작가는 작은 부분도 놓치지 않기 위해 노력하는 사람이라는 인상을 받았다.

손동현의 작품 '왕의 초상Portrait of the King'은 미국 팝 음악의 황제 마이클 잭슨Michael Jackson을 그린 것이다. '빌리 진Billie Jean'을 부르던 시절의 모습을 극사실적으로 묘사했다. 2008년 서울 청담동 'GALLERY 2'에서 열린 손동현 작가의 개인전에 출품된 시리즈 〈King〉 24점 중 한 작품이다. 서양의 팝스타가 동양의 붉은 어좌에 앉아 있다는 점이 특이하다. 2008년 11월 22일자 「경향신문」의 경향갤러리 등 언론에도 많이 소개되어, 나의 소장품 가운데 가장 유명세를 치른 작품이 아닐까 생각한다.

〈King〉 시리즈에서 흥미로운 것은 마이클 잭슨이 팝의 황제로 등극하기 전후의 모습을 한국 전통 회화 기법으로 표현한 것이다. 마이클 잭슨이 스스로 팝의 황제임을 선언한 1989년 이전에는 조선 사대부의 초상화에 기초해 호피를 깐 나무 의자에 앉아 화문석 족좌대에 발을 얹고 있는 모습으로 그렸다. 그런데 1989년 이후에는 어좌에서 볼 수 있는 도상을 이용해 황금색 용머리가 장식된 붉은 의자에 앉아있는 모습으로 표현했다. 이처럼 서양 팝 스타의 모습과 한국적 배경의 만남은 이질적인 두 세계를 접목한 것으로, 그동안 단순히 '옛것', '고루한 것'으로 평가받기 일쑤였던 한국 전통 회화에 대한 편견을 깨뜨렸다고 할 수 있다.

여기에 수록한 '왕의 초상'은 내가 좀처럼 구입하지 않는 스타일의 작품이라서 고민을 많이 했다. 작품이 시리즈로 구성되다 보니, 한정판 피규어를 수집하는 기분도 들었다. 작가가 28살 때 그린 작품인데, 지금 봐도 대단하다는 생각이 든다. 2008년도는 국내 미술계가 정점을 찍고, 소위 젊은 작가들의 그림값 역시 하락하기 시작할 때였다. 그러나 손동현 작가는 계속해서 좋은 작품을 할 것이

라는 생각이 들었다. 주식으로 말하자면 성장주라고 생각했던 것 같다. 아니나 다를까, 그가 2015년 송은미술대상 대상을 수상하고 기념 전시를 했는데, 작품이 한 단계 올라선 것 같았다. 이처럼 자신이 선택한 작가가 발전해 나가는 모습을 볼 수 있을 때가 컬렉터로서는 가장 즐겁고 기쁜 순간이다. 작품이 배송되어 왔을 때 전 소장자에 대해 슬쩍 물어보니, 모 대학 교수님이라고 한다. 미술품 가격이 정점에 이를 때 유망 작가라고 구입했다가 금전적으로 급한 상황이 생겨 팔게 되는 경우가 있는데, 그러한 경우가 아닐까 하는 생각이 들었다. 미술품이야말로 시간과의 싸움이라는 것이 새삼 느껴졌다.

소

임 만 혁

임만혁, '소',
한지에 목탄과 혼합 재료, 52×73.5cm, 2008

"붓 대신 목탄으로 그려진 리드미컬한 선적 요소는 동양화의 준법이라 할 수 있다.
사선과 예각으로 처리된 준법은
원근법 없이도 평면적인 색채와 형태에 입체감을 부여한다."

_ 임만혁

기회가 된다면 '황소'를 주제로 한 조각이나 그림을 소장하고 싶었다.

황소는 증권 업계에서 강세 시장을 상징한다. 상승 시세가 이어지는 시장을 영어로 '불 마켓Bull Market'이라 부른다. 반면 약세 시장의 상징은 곰이다. 이러한 이유로 증권 업계의 사람들은 부적처럼 황소를 곁에 두고 싶어 한다. 월가에도 유명한 황소 조형물이 존재한다. 1987년에 일명 '블랙먼데이Black Monday'라고, 미 증시가 하루아침에 폭락한 때가 있었다. 이때 이탈리아 조각가 아르투로 디 모디카가 다시 경제가 살아날 것을 기원하며 월가에 황소상을 몰래 가져다 놓은 것이다. 그 황소 작품의 이름은 '돌진하는 황소상'이다. 한때 철거 논란이 있었지만, 어느덧 뉴욕의 상징 중 하나가 되었다. 이러한 이유 때문인지 나중에 전업 투자자로 나설 때 소를 주제로 한 그림이 있으면 조금은 든든해 질 것 같았다.

임만혁 작가의 그림을 보는 순간, 베르나드 뷔페Bernard Buffet의 그림을 처음 보았을 때처럼 신선함을 느꼈다. 대학에서 서양화를 전공하고 대학원에서는 한국화를 공부한 그의 이력에도 주목하게 되었다. 동양화를 전공했다가 서양화로 전향하는 경우는 가끔 있지만, 서양화에서 동양화로 전향하는 경우는 좀처럼 만날 수 없기 때문이다. 작업 과정이 궁금해 도록과 인터뷰 등 여러 자료들을 뒤져 보았다. 그리고 그가 어떻게 작업하는 지 알 수 있었다.

먼저 장지에 목탄으로 형상을 그린다. 화학 안료를 쓰는 요즘에는 잘 하지 않

임만혁(1968-)

강원도 강릉에서 태어났다. 강릉대학교에서 서양화를, 중앙대학교대학원에서 한국화를 전공했다. 서양화적인 색감과 구도, 동양화적인 전통 기법으로 그림을 그린다. 목탄으로 드로잉한 후 동양화 채색으로 색을 나타낸다. 고향 강릉 바다를 배경으로 따뜻하면서도 유머러스한 가족 인물화를 주로 그린다. 동아미술제 동아미술상, 박준용청년문화예술상 등을 수상했고, 성곡미술관 '내일의 작가'에 선정되었다. 시카고, 쾰른, 바젤, 베이징, 키아프, 멜버른 등 국제 아트페어에 참가했다. 국립현대미술관, 성곡미술관, 미국 뉴욕의 나빈쿠마르갤러리(Navin Kumar Inc) 등 국내외 유명 미술관에 작품이 소장되어 있다.

는 아교포수로 면을 다듬고, 이어 채색을 한다. 엷게 수없이 손을 놀리는 덧칠로, 이렇게 하면 목탄과 채색이 번지고 엉킨 작품이 나오게 된다. 여기에 동판화 에칭의 기법적인 효과도 연출한다.

작가는 직선을 애용한다. 그의 그림에서 대부분의 대상은 직선의 조합으로 이루어진다. 이 '소' 그림에서도 둥그런 대상이, 예컨대 눈조차도 다각형으로 표현된 것을 볼 수 있다. 그리고 이러한 목탄과 직선의 팍팍함을 습윤한 맛의 분채가 덮어 주어 균형을 맞추고 있다. 30-40번씩 칠해서 바닥이 은은하게 투영되는 채색 방식은 고분 벽화나 민화 같은 느낌을 부여한다. 우연과 실수까지도 작품의 요소로 포함하는 이러한 바탕 처리는 작품에 깊이감을 준다.

미술에서 제일 중요한 감각이라면 단연코 '시각'이다. 이 작품에서 시각적으로 재미있는 것은 소의 눈빛이다. 다른 작가들이 소의 선량함과 우직함이 느껴지는 눈빛을 표현했다면, 임만혁 작가는 약간은 의뭉스러운 느낌이 드는 커다란 눈망울을 표현했다.

소뿐 아니라, 그의 작품에는 종종 동물들이 등장하는데, 이는 인간과의 특별한 애정 관계에 대한 표현으로 보인다. 실제로도 작가는 "동물들은 단순한 장식적 액세서리가 아닙니다. 가족 간 놀이와 치유, 유대라는 상징적 의미가 강하지요. 인간의 눈망울과 똑같은 눈을 가진 동물은 친구이자 가족이기도 합니다"라고 말하였다.

Typewriter Eraser

클래스 올덴버그

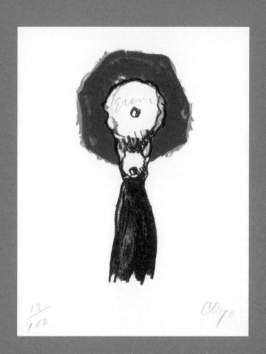

Claes Oldenburg, 'Typewriter Eraser',
석판화(Edition 13/100), 31.1×24.1cm, 1970

© Claes Oldenburg

"삶만큼이나 무겁고 거칠고 적나라하며,
또 달콤하고 어리석은 예술을 위해 나는 존재한다."

_ 클래스 올덴버그

청계천 입구 동아일보 사옥 옆을 보면, 어려서 먹던 소라빵처럼 생긴 큰 구조물을 볼 수 있다. 작품의 이름은 '스프링Spring'이다. 이것은 스웨덴 출신의 미국 팝아티스트 클래스 올덴버그Claes Thure Oldenburg가 설계한 작품으로, KT가 34억 원의 비용을 들여 서울시에 기증한 것이다. 높이 20m, 폭 6m로 무게는 9t이나 된다. 일부에서는 "한국적인 미가 결여되어 있고, 주변 환경과 어울리지도 않는다"는 비판과 함께, 모양이 "다슬기 같다"거나 "사람의 배설물 같이 생겼다"는 의견들도 있었다. 급기야 '서울 시민이 버리고 싶어 하는 공공 조형물 1호'에 선정되었다는 보도를 본 적이 있다.

그러나 올덴버그는 정작 "작품을 만들 때 도자기와 한복, 보름달 등 한국적 아름다움에서 영감을 얻었다"고 말했다. '도자기와 한복, 보름달 등 한국적 아름다움'이라는 대목에서는 의구심이 드는 것도 사실이다. 사실 올덴버그의 트레이드마크Trademark는 빨래집개, 넥타이, 공구, 아이스크림 등 일상의 사물이나 상업적 오브제이다.

어쨌든 청계천의 조형물 제작 의도에는 그다지 공감할 수 없지만, 그가 이전까지 작품을 통해 보여 준 작업들은 신선했다. 오브제를 관객의 일상적인 환경 안에 넣어 전개하는 작품을 시도하여 많은 사람들의 예술적 감각을 일깨우는 데 도움을 주었기 때문이다.

클래스 올덴버그(Claes Oldenburg, 1929 – 2022)
스웨덴의 스톡홀름에서 태어났다. 외교관인 아버지의 권유로 도미하여 예일대학교와 시카고미술연구소에서 수학하였다. 추상표현주의를 거부하고, 상업 이미지를 차용했던 뉴욕의 미술가들과 행보를 같이했다. 작업실에 가게를 만들어 일상적 미술 상품을 판매한 것이 '미국 슈퍼마켓' 전시회의 전조가 되었다. 그 이후로도 대량생산, 패스트푸드 문화, 평범한 대상의 신격화라는 이슈들을 탐구했다. 일상의 오브제를 거대하게 확대하여 관객의 심리에 충격을 준다든지, 전기 청소기나 선풍기 등 경질 기계 제품을 부드러운 천이나 비닐로 모조한 해학적 작품을 전시하는 등의 발상은 그의 일관된 방법론이다.

'Typewriter Eraser'는 다양한 크기로 워싱턴과 시애틀 등에 설치되어 있다. 여기에 수록한 작품은 그 작품을 다시 판화로 제작한 것이다. 제목인 '타자기 지우개'라는 말이 다소 생소할 수 있다. 주변에서 흔히 볼 수 있는 지우개가 아니고, 타자기를 위해 판매되던 지우개이기 때문이다. 그러고 보니, 타자기를 사용하지 않은 지 30년 정도 된 듯하다. 군대를 제대한 이후 타자기를 본 적이 없으니 말이다. 타자기 지우개를 처음 보았을 때 연필로 쓴 것이 아닌, 타자기로 친 활자 글씨를 지운다는 것이 신기했다. 잘 지워지지는 않았던 것으로 기억한다. 힘을 주어 지우면 종이도 약간 찢어지고 했던 것 같다. 처음에는 꽤나 멋있고 고급스러워 보였는데, 성능이 그다지 좋지 않아 실망했었다. 타자기 지우개의 고무는 시간이 지날수록 경화가 일어나 단단해지고, 군데군데 금이 가기 시작해 지우개로 사용할 수는 없기 때문이다.

수록한 작품 속 타자기 지우개는 파버카스텔에서 만든 것이라고 한다. 클래스 올덴버그가 이 지우개 조형물을 언제 구상하기 시작했는지는 모르겠지만, 검색을 해 본 결과 1960년대에도 타자기 지우개 스케치가 있는 것으로 봐서 꽤나 오랫동안 구상한 듯하다. 일반적인 물건은 아니지만, 나에게는 그야말로 추억을 소환하는 물건이어서 이 작품에 매력을 느꼈던 것 같다.

오래전 일이다. 국립현대미술관 덕수궁 분관에서 산정山丁 서세옥徐世鈺 작가의 전시가 있었다. 〈올해의 작가전〉이었던 것으로 기억된다. 당시 월간 『까마』의 책임 편집위원으로 서세옥 작가를 인터뷰하기 위해 전시장으로 찾아뵈었다. 학예사가 취재를 온 나와 객원사진기자를 신기하게 쳐다보았다. 인터뷰를 안 하기로 유명하신 서세옥 작가를 인터뷰하기 위해서 찾아온 잡지가 대체 어디인지 궁금했던 모양이다. 인터뷰 할 마땅한 장소가 없어서 몇 마디를 나누다가 선생의 제안으로 댁인 성북동 무송재撫松齋, 소나무가 어루만지는 집로 갔다.

오후 햇살이 따뜻하게 비치는 툇마루에 앉아 선생과 이런저런 이야기를 나누었다. 질문을 시작할 때, "인터뷰라는 것이 사실은 부질없는 것이 아니겠냐"고 하셨다. "한 사람을 몇 마디로, 몇 시간 동안에 나누는 이야기로 어떻게 알 수 있냐"고도 하셨다.

글을 마치면서 갑자기 그때가 떠오른 것은 '내가 늘어놓은 이야기가 과연 미술품 수집에 대한 충분한 설명이 될까' 하는 의문이 들기 때문이다. 두서없이 늘어놓은 보잘 것 없는 경험이 실제 컬렉팅에 도움이 될까 하는 의구심이 든다. 일천한 경험으로 이런 책을 쓴다는 가상한 용기가 부끄럽기까지 하다.

수집이란 무언가 갖춰서 시작해야 하는 복잡한 것이라고 생각하기 쉽지만, 실상은 그렇지 않다. 아무리 위대한 건축물도 주춧돌 하나에서 시작되고, 아무리 정교한 첨단 기계도 처음에는 단순한 원리를 응용하는 데서 시작되는 법이다. 중요한 것은 이글을 읽는 독자 여러분이 시작하는 순간, 그것이 곧 하나의 새로운 방법이 된다는 것이다. 세상 이치가 그러하듯 미술품 수집에도 정답이 없다. 다양한 선택이 존재할 뿐이다. 인지해야 할 것은 수집의 규칙이나 방법은 언제나 나로부터 만들어진다는 사실이다. 서로 다른 길일지라도 열심히 걷다 보면 하나의 정상에서 만나게 되는 산행山行처럼 지극한 것들은 서로 통한다. 본래 산에는 길이 없었다. 이제까지 아무도 걸어가 본 적이 없는 산길이라도 걸으면 그것이 곧 길이 된다. 내가 관심을 갖고 시작한 컬렉션이 새로운 길이 될 수 있다.

어느 시인은 "좋은 책이라면, 그 책은 느림에 관한 책이다"라고 말했다. 우리가 갖는 취미도 이와 같지 않을까. 정말로 좋은 취미는 느림에 관한 취미일 것이다. 하루아침에 이뤄지지 않고 오랜 시간이 흐른 후에 마침내 희미하게 그 결과물들이 드러날 때, 지난 시간이 헛되지 않았음을 느낀다. 느림은 빠름을 전제하고 빠름에 저항하지만, 그렇다고 해서 느림이 단지 속도의 테두리에 가두어지는 것은 아니다. 모든 깊이 있는 문화가 느림에서 나온다고 믿는다. 느림에서 깨달음이, 나눔이, 더불어 살기가 나온다. 어쩌면 미술품을 모은다는 것 자체가 자기 자신에 대한 성찰이며, 아름다움에 열정을 다하고 있는 우리 이웃에 대한 관심인 것이다.

오천 년 역사 속에서 고유를 문화를 사랑하던 우리가, 격동의 시대를 거쳐 오면서 지나치게 물질숭배적인 사고에 치우쳐 있는 것은 아닐까 생각해 본다. 미술

시장에도 자본의 그림자가 깊게 드리워진 요즈음 하나 분명한 것이 있다면, 좋은 컬렉터가 좋은 작가를 만든다는 것이다.

우리 주위에 더 좋은 컬렉터들이 나타나기를 기대해 본다. 끝까지 이 누추한 글을 읽어 주신 독자 여러분께 두 손 모아 감사드린다.

<div style="text-align: right;">
여의도 GB투자자문 사무실에서

김정환
</div>

· 곽아람, 『미술 출장』, 아트북스, 2015

· 김동화, 『화골』, 경당, 2007

· 김보름, 『뉴욕 미술시장』, 미술문화, 2010

· 김세종, 『컬렉션의 맛』, 아트북스, 2018

· 김상엽, 『미술품 컬렉터들』, 돌베개, 2015

· 김순응, 『돈이 되는 미술』, 학고재, 2006

· 김재준, 『그림과 그림값』, 자음과모음, 1997

· 남준우, 「미술품 가격의 결정 요인 분석」, 한국경제학회, 『경제학연구』, 2008년

· 다이아나 크레인, 조진근 옮김, 『아방가르드와 미술시장』, 북코리아, 2012

· 도널드 토슨, 김민주·송희령 옮김, 『은밀한 갤러리』, 리더스북, 2010

· 리처드 폴스키, 배은경 옮김, 『나는 앤디 워홀을 너무 빨리 팔았다』, 아트북스, 2012

· 마이클 핀들리, 이유정 옮김, 『예술을 보는 눈』, 다빈치, 2015

· 미야쓰 다이스케, 지종익 옮김, 『월급쟁이, 컬렉터 되다』, 아트북스, 2016

· 문소영, 『그림 속 경제학』, 이다미디어, 2014

· 문화체육관광주·예술경영지원센터, 『2015 미술시장실태조사』, 문화체육관광부, 2015

· 베아트릭스 호지킨, 이현정 옮김, 『쉽게 하는 현대미술 컬렉팅』, 마로니에북스, 2014

· 박정민, 『경매장 가는 길』, 아트북스, 2005

· 박지영, 『아트 비즈니스』, 아트북스, 2014

· 박영택, 『테마로 보는 한국 현대미술』, 마로니에북스, 2012

· 박은주, 『컬렉터』, 아트북스, 2015

· 박현주, 『열정의 컬렉팅』, 살림Biz, 2007

· 서성록·오광수, 『우리미술 100년』, 현암사, 2001

· 서진수, 『단색화 미학을 말하다』, 마로니에북스, 2015

· 세라 손튼, 이대형·배수희 옮김, 『걸작의 뒷모습』, 세미콜론, 2011

· 손영옥, 『조선의 그림 수집가들』, 글항아리, 2010

· 손영옥, 『아무래도 그림을 사야겠습니다』, 자음과모음, 2018

· 심상용, 『아트버블』, 리슨투더시티, 2016

· 아서 단토, 김한영 옮김, 『무엇이 예술인가』, 은행나무, 2015

· 아서 단토, 김한영 옮김, 『미를 욕보이다』, 바다출판사, 2017

· 안희경, 『여기, 아티스트가 있다』, 아트북스, 2014

· 야나기 무네요시, 이목 옮김, 『수집이야기』, 산처럼, 2002

· 에릭 홉스봄, 양승희 옮김, 『아방가르드의 쇠퇴와 몰락』, 조형교육, 2001

· 엘링 카게, 주은정 옮김, 『가난한 컬렉터가 훌륭한 작품을 사는 법』, 디자인하우스, 2016

· 유홍준, 『안목』, 눌와, 2017

· 윤양호, 『현대미술, 선(禪)에게 길을 묻다』, 운주사, 2015

· 이규현, 『그림쇼핑』, 공간사, 2006

· 이규현, 『미술경매 이야기』, 살림, 2008

· 이규현, 『그림쇼핑2』, 앨리스, 2010

· 이연식, 『위작과 도난의 미술사』, 한길아트, 2008

· 이우복, 『옛 그림의 마음씨』, 학고재, 2006

· 이재희, 『현대미술의 경제학』, 탑북스, 2016

· 이지영, 『아트마켓 바이블』, 미진사, 2014

· 이호숙, 『미술투자 성공전략』, 마로니에북스, 2008

· 이호숙, 『미술시장의 법칙』, 마로니에북스, 2013

· 이충렬, 『그림애호가로 가는 길』, 김영사, 2008

· 전기열, 『조선 예술에 미치다』, 아트북스, 2017

· 정윤아, 『뉴욕 미술의 발견』, 아트북스, 2003

· 정윤아, 『미술시장의 유혹』, 아트북스, 2007

· 조명계, 『예술과 앙트러프러너십』, 살림, 2016

· 최재석, 『철필춘추』, 연암서가, 2016

· 최병식, 『미술시장 트렌드와 투자』, 동문선, 2008

· 최병식, 『미술시장과 아트딜러』, 동문선, 2008

· 최병식, 『미술품감정학』, 동문선, 2014

· 최정표, 『한국의 그림가격지수2008』, 아트벨류연구소, 2009

· 최종태, 『장욱진, 나는 심플하다』, 김영사, 2017

· 피로시카 도시, 김정근 · 조이한 옮김, 『이 그림은 왜 비쌀까』, 웅진지식하우스, 2007

· 필리프 코스타마냐, 김세은 옮김, 『가치를 알아보는 눈, 안목에 대하여』, 아날로그, 2017

· 함정임 · 원경 옮김, 『예술가들은 이렇게 말했다』, 마로니에북스, 2018

· 캐슬린 김, 『예술법』, 학고재, 2013

· 캘빈 톰킨스, 김세진 · 손희경 옮김, 『아주 사적인 현대미술』, 아트북스, 2017

· Brent Powell and Mervin Richard, Collection Care: An Illustrated Handbook for the Care and Handling of Cultural Objects, Rowman & Littlefield Publishers, 2015

· Don Thompson, The $12 Million Stuffed Shark: The Curious Economics of Contemporary Art, St. Martin's Griffin, 2010

· Doug Woodham, Art Collecting Today: Market Insights for Everyone Passionate about Art, Allworth Press, 2017
· Ingrid Rowland and Noah Charney, The Collector of Lives: Giorgio Vasari and the Invention of Art, W. W. Norton& Company, 2017
· Laura De Coppet and Alan Jones, The Art Dealers: The Powers Behind the Scene Tell How the Art World Works, ClarksonN. Potter, 1987
· Noah Horowitz, Art of the Deal: Contemporary Art in a Global Financial Market, Princeton University Press, 2014
· Mary Rozell, The Art Collector's Handbook, Lund Humphries, 2014
· Noah Horowitz, Art of the Deal: Contemporary Art in a Global Financial Market, Princeton University Press, 2014
· Ramsay H. Slugg, Handbook of Practical Planning for Art Collectors and Their Advisors, American Bar Association, 2015
· Simon de Pury and William Stadiem, The Auctioneer: Adventures in the Art Trade, St. Martin's Press, 2016
· Titia Hulst, A History of the Western Art Market: A Sourcebook of Writings on Artists, Dealers, and Markets, University of California Press, 2017

미술 애호가를 위한 친절한 아트 컬렉팅 안내서

어쩌다 컬렉터

초판 1쇄 발행 2018년 11월 30일
개정판 1쇄 발행 2023년 4월 13일

지은이 김정환

펴낸곳 망고나무
전화 031-908-8516(편집부), 031-919-8511(주문 및 관리)
팩스 0303-0515-8907
주소 경기도 파주시 회동길 219, 사무동 4층 401호
홈페이지 www.iremedia.co.kr **이메일** mango@mangou.co.kr
등록 제396-2004-35호

편집 주혜란, 이병철 **디자인** 이선영 **마케팅** 김하경
재무총괄 이종미 **경영지원** 김지선

ISBN 979-11-91328-83-7 03600

＊ 가격은 뒤표지에 있습니다.
＊ 잘못된 책은 구입하신 서점에서 교환해드립니다.

이 도서는 한국출판문화산업진흥원 2018년 우수출판콘텐츠 제작 지원 사업 선정도서입니다.

당신의 소중한 원고를 기다립니다.
mango@mangou.co.kr